朱晓凯 ◎ 著

电影中的新闻课

中外新闻电影漫谈

中国科学技术大学出版社

内 容 简 介

本书将新闻电影与新闻传播基本理论有机结合,向读者介绍了马克思主义新闻观、新闻理想、媒体社会责任、新闻伦理、隐私权、新闻炒作、新闻策划、新闻娱乐化、新闻价值、新闻真实性、议程设置、信息茧房、舆论监督、社交媒体、粉丝文化和非虚构写作等理论,同时结合电影的美学表达方式以及当前热点新闻现象进行深入浅出的点评,帮助读者理解和应用。

本书适合高校新闻传播学专业的本科生、硕士研究生以及社会各界新闻爱好者阅读。

图书在版编目(CIP)数据

电影中的新闻课:中外新闻电影漫谈/朱晓凯著.—合肥:中国科学技术大学出版社,2023.12

ISBN 978-7-312-05748-9

Ⅰ.电… Ⅱ.朱… Ⅲ.电影—研究—世界 Ⅳ.J905.1

中国国家版本馆 CIP 数据核字(2023)第 161098 号

电影中的新闻课:中外新闻电影漫谈

DIANYING ZHONG DE XINWEN KE:ZHONG-WAI XINWEN DIANYING MANTAN

出版	中国科学技术大学出版社
	安徽省合肥市金寨路 96 号,230026
	http://press.ustc.edu.cn
	https://zgkxjsdxcbs.tmall.com
印刷	安徽省瑞隆印务有限公司
发行	中国科学技术大学出版社
开本	787 mm×1092 mm 1/16
印张	14
字数	299 千
版次	2023 年 12 月第 1 版
印次	2023 年 12 月第 1 次印刷
定价	68.00 元

序

　　卓越新闻传播人才应该如何培养？新闻传播专业课程应该怎么学习？当媒介生态变革、媒介渠道多样，遇到青春飞扬、思想活跃的新青年时，新闻传播人才的培养便需要有新的举措。从时间性来说，没有什么时期比现在更让新闻传播类教师感到幸福的了，因为他们现在所接触到的媒介形态、媒介产品、媒介活动空前丰富，教学案例俯拾皆是。但是从环境的复杂性来说，也没有什么时期比现在更让新闻传播类教师感到本领恐慌的了，因为他们现在所面对的学生是那么聪明、活泼、善思，教师正在讲或即将展开讲的东西，他们立马就能搜出千万种信息，可能比教师所讲所知还要丰富。所以，在这种情况下，新闻传播类教师应该拿什么奉献给你，又拿什么说服你——亲爱的学生啊？在此意义上，朱晓凯老师这本《电影中的新闻课：中外新闻电影漫谈》可谓别开生面，新意迭出，它用新闻、文学、艺术、伦理教育相融合的方式，悄悄地将新闻传播基本理论、基本原则、基本技法撒在了学生的心田。

　　我认识朱晓凯老师有十多年了，从最初在媒体见面，他是媒体企业编辑，我是送学生实习的教师，他是甲方，我是乙方，到现在我们在一个学院、一个专业，一起带学生在田间地头、工厂社区进行专业采风，一起带学生进行暑期社会实践和脱贫攻坚第三方监测评估，成为了并肩奋斗的战友。可以说，朱老师教会了我很多，我从他身上看到了兄长的气度，看到了良师益友的幽默与温暖，看到了"斜杠"人士的全能魅力。尤其他是"斜杠"人士这一点，我认为是我们新闻传播类教师乃至整个传媒学科教师所应该学习的。朱老师虽然在2016年离开媒体企业来到我们安徽师范大学新闻与传播学院任教，但他的新闻传播工作并未停歇，他仍然利用课余时间进行媒体调研，撰写相关媒体实务、应急广播实务、新闻发布实务的著作，指导相关实践，仍然担任几家媒体的特约评论员，所以每隔一段时间，我们就会看到或听到他关于社会热点话题、新闻事件的精彩评论。我想正是因为他这样的理论与实践并重，与新闻传播活动的近身接触，他的教育教学才始终是冒着热气的，对于新闻实践课的分析指导是浸着深情的，因而才有着对新闻

i

理论知识的深爱与透彻的解读传授。

 感谢朱晓凯老师把这份写序的荣誉交给了我，让我再一次认识到了一位勤奋的、敏锐的、深沉的、与时俱进的朱老师，一位干一行爱一行、既然做了新闻传播教师就要好好研究新闻传播教学的朱老师。现在他的这本著作，就是让今天的学生通过观影、读片、鉴赏、深思，愿学、爱学而能学好新闻传播理论、知识和技能。对此，我深怀敬意。我要说，感谢时光，感谢所有的相遇，感谢书与人的相遇，感谢良师与未来英才的相遇，感谢时代与我们的相遇，愿我们的相遇能助力祖国繁荣昌盛。

 是为序。

<div style="text-align:right">
安徽师范大学新闻与传播学院执行院长、教授、博士生导师

马 梅

2023 年 5 月 18 日于安徽芜湖
</div>

前　　言

"我们生活在一个时间和空间的盒子里,电影则是盒子上的窗口。电影允许我们进入他人的精神世界——这不仅意味着融入银幕上的角色(尽管这也很重要),也意味着用另一个人的眼光来看待这个世界。"(罗杰·伊伯特)笔者萌生写作本书的初衷,就是希望能与广大读者一起,经由电影这个"盒子上的窗口",去眺望一个五彩斑斓、波澜壮阔的新闻与传播的精彩世界。

互联网时代的到来深刻改变着人们的生产生活,有力推动着社会的发展,正如习近平总书记在首届世界互联网大会上所指出的那样:"互联网真正让世界变成了地球村,让国际社会越来越成为你中有我、我中有你的命运共同体。"当前,人们接收信息的数量越来越多,速度越来越快,方式也变得越来越多样化。报纸、期刊、广播、电视、网络、短信等各类媒体对人类社会的影响与日俱增,所有人几乎每时每刻都生活在由各类资讯编织的信息网络之中。唯其如此,对于现代人来说,培养媒介素养的确已成为一个势在必行、刻不容缓的问题了。

什么是媒介素养?1992年,美国媒体素养研究中心曾将媒介素养定义为,人们在面对不同媒体的各种信息时,所表现出的对信息的选择能力、质疑能力、理解能力、评估能力、创造和生产能力以及思辨的反应能力。简言之,媒介素养就是人们理解、使用媒体信息的知识、技巧和能力。一个生活在现代社会的人,如果具备了良好的媒介素养,就能够主动运用媒介来服务自我、助力自身积极参与社会发展;反之,则会被混沌的媒介所包围,成为信息的奴隶。

媒介素养教育于20世纪30年代起源于英国,后经联合国教科文组织的积极推动,到20世纪70年代,在欧美发达国家已比较普及和成熟,许多中小学甚至大学都开设了媒介素养教育的课程。我国媒介素养教育起步较晚,但发展势头良好,目前在北京、上海、深圳等地,一些院校已经开始尝试将媒介素养教育引入课堂。

媒介素养是现代人整体素养一个非常重要的组成部分,而借助新闻电影来学习新闻与传播的基本理论,掌握使用媒介的技巧,提高解读和鉴别信息的能

力,则不失为当下培养媒介素养一条生动、有效的路径。

19世纪晚期,电影作为一种大众娱乐新方式首次出现在人们的视野中。如今,电影已遍布城乡,就像空气和水一样,成了人们日常生活中不可或缺的一部分。近年来,人们开始关注到"电影"与"新闻"这两者之间的独特联系,2004年洛迦诺国际电影节回顾单元,就特地以"新闻前线"为名,放映了91部与新闻有关的电影。电影节组织者称:"新闻业的历史两倍于电影的历史,它们却同样复杂,拥有权力与影响。在时空中更迭发展,新闻与电影一样承载着信息、意识形态、政治、真实和谎言。这一回顾在电影的历史之旅中洞察新闻业的各个层面:调查报道者、丑闻揭露者、写伤感文章的女记者、讨伐者、英雄、反派。这旅程探寻并言说着我们的社会如何看待自身。"2016年第88届奥斯卡金像奖最佳影片《聚焦》和2018年第90届奥斯卡金像奖最佳影片《华盛顿邮报》,都是根据真实事件改编的新闻题材电影,这表明真实的新闻事件和现实生活中的记者形象,已经成为电影取材的一个热点。

对此,有学者提出了"记者片"的概念。所谓"记者片",指的是"以实地采访记者为描述基础,通过对主人公的采访和调查,对其日常的生活行为与心理进行详细记录,对某一段历史时期的社会状况加以渲染,生动地通过电影的形式播放出来"(韩栋,2019)。还有学者提出了"新闻电影"的概念,即那些在电影院上映的、以新闻为题材制作而成的影片,并认为新闻电影虽只是一种虚构型的叙述体裁,"但其叙述内容所依托的新闻事件又来源于现实世界,因而产生了'跨世界通达'"(黄文虎,2018)。目前,中国电影界已大量出现以新闻为基础创作的电影,"现在的'新闻'电影已经是中国当代电影创作的主流,它已经从'文学'电影成功转型,并且已经取代了'文学'电影的地位"(汪开庆,2009)。

新闻电影以电影的美学表达方式,在具有一定真实性的新闻事件基础上,根据电影艺术的需要,对情节进行模拟或虚构,并运用移植、节选、取意、变通、复合等改编方式,给观众带来新闻报道所无法企及的视觉和心灵感受。"举凡新闻史上有价值的人物、重要的事件与话题,以及媒体与社会、媒体与政治等主题,电影很大程度上都用自己的语言做了周到而及时的反映。新闻人的命运、新闻人的梦想、新闻人的欲望,他们在职业内外的飞翔与沉沦,抗争与挣扎,痛苦与快乐,电影都给予了细心的观照。"(张修智,2009)

随着媒介技术的不断更新,当前电影作品的网络化传播已经打破了以往电影传播的时空限制,这为人们观影以及电影作品的大范围传播提供无限可能性。"在这个变革的关头,可以确定无疑的是,我们正处在所有电影爱好者的黄

金年代。视频、DVD和流媒体的高速发展,使古今中外丰富的电影资源变得唾手可得。"(菲利普·肯普,2020)据笔者不完全统计,目前可从互联网平台观看、下载的中外新闻电影数量在150部以上。调查表明,青年群体正成为线上电影作品的主要观众。电影作品的价值取向与目标追求,已越来越成为当代年轻人确立自身价值观的重要因素之一。

本书中,笔者精心挑选了60余部中外优秀的新闻电影,在对每一部新闻电影进行推介的同时,还穿插介绍了不少新闻与传播学的基础知识,目的就是希望能对广大读者提升媒介素养有所助益。

因笔者才疏学浅,错漏之处在所难免,敬请广大读者批评指正。

朱晓凯
2023年6月22日于安徽师范大学新闻与传播学院

目　　录

序 ／ i

前言 ／ iii

第 1 讲　马克思主义新闻观：新闻传播活动的指南 ／ 1
《声震长空》：破窑洞里走出人民广播 ／ 2
《记者甘远志》：永远在路上的"甘头条" ／ 5
《女记者与通缉犯》：记者也是有血有肉的人 ／ 7
《可可西里》：直面危险的新闻现场 ／ 10

第 2 讲　新闻理想：新闻人永恒的追求 ／ 12
《烽火赤焰万里情》：为革命的新闻理想而殉道 ／ 13
《超人》：记者是一群"无所不能"的人 ／ 16
《高度怀疑》：失了初心终致身败名裂 ／ 18

第 3 讲　新闻专业主义：捍卫公共利益 ／ 20
《晚安，好运》：他有着创造历史的使命感 ／ 21
《惊爆内幕》：即使孤军奋战也要坚持到底 ／ 26
《华盛顿邮报》：他们揭开被掩盖了 30 年的"秘密" ／ 29

第 4 讲　新闻伦理：不能违反的"铁律" ／ 33
《真相至上》：为一句承诺她不惜牺牲一切 ／ 35
《枪声俱乐部》：一张照片让他饱受争议 ／ 38
《导火新闻线》：新闻人不应是"饥饿的老鹰" ／ 42

第 5 讲　媒体审判：被"异化"的越权行为 ／ 46
《理查德·朱维尔的哀歌》："平民英雄"的悲凉与无奈 ／ 48

《迷雾追凶》：他利用媒体来加害无辜者 / 50

第6讲　人肉搜索：一把网络双刃剑 / 53
　《无形杀》：他们才是看不见的杀手 / 55
　《搜索》：被"人肉"让她走上绝路 / 57
　《网络迷踪》：他用父爱将女儿"搜索"回家 / 58

第7讲　议程设置：让你思我所想 / 60
　《领先者》：聚焦丑闻让他总统梦碎 / 61
　《消失的爱人》：模糊了公众的分辨力 / 64

第8讲　沉默的螺旋：被孤立的恐惧 / 67
　《浪潮》：盲从的尽头是可怕的灾难 / 68

第9讲　信息茧房：活在自己的世界里 / 71
　《富贵逼人来》：他是一个活在电视里的老人 / 72
　《狮入羊口》：丰满理想坠入骨感现实 / 75

第10讲　刻板印象：先入为主的偏见 / 78
　《我控诉》：他是偏见和仇恨的牺牲品 / 79

第11讲　把关人：为传播的信息过滤 / 83
　《威慑与恐吓》：无人"把关"将国家引入战争 / 85
　《穿普拉达的女王》：她们引领着社会风尚 / 88

第12讲　受众黏性：让情感产生共鸣 / 92
　《西雅图不眠夜》：女主播当起了"红娘" / 93
　《渔王》：男主播"刺激"了一场惨剧 / 96

第13讲　典型报道：展现大写的人和事 / 99
　《信义兄弟》：用行动诠释"一诺千金" / 100
　《兵临城下》：红军"神枪手"提振民心士气 / 103

第14讲　调查性报道：让真相水落石出 / 107
　《我是植物人》：匡扶正义记者任重道远 / 110

《聚焦》:精准聚焦曝出惊天丑闻 / 112
　　《边城小镇》:为曝出真相她绝不妥协 / 115

第15讲　虚假新闻:"假"毁掉所有 / 118
　　《摇尾狗》:他们导演了一场"战争" / 119
　　《莫斯科大事件》:她伪造了一场"胜利" / 122
　　《真相》:一个不严谨毁了一群新闻人 / 123

第16讲　策划新闻:制造媒介事件 / 126
　　《倒扣的王牌》:他用谎言"策划"出大新闻 / 128
　　《高校奇女子》:他无颜接受普利策新闻奖 / 130

第17讲　黄色新闻:煽动刺激性情绪 / 133
　　《公民凯恩》:他改变了传统的办报模式 / 134
　　《性书大亨》:炮制黄色新闻使他成了"传奇" / 138

第18讲　洋葱新闻:吐槽式的恶搞 / 141
　　《洋葱电影》:一片片剥开美国社会的"洋葱" / 142

第19讲　收视率:让人欢喜让人忧 / 144
　　《机智问答》:他们合起伙来欺骗观众 / 145
　　《电视台风云》:他被收视率逼上了黄泉路 / 147
　　《恐怖直播》:为收视率他们私下做起交易 / 150

第20讲　电视真人秀:情感的连接与互动 / 153
　　《楚门的世界》:只有他才是"真实的人" / 155

第21讲　社交媒体:传播方式的革命 / 158
　　《社交网络》:他推动了人类交往方式的改变 / 159
　　《史蒂夫·乔布斯》:他为传播变革提供了技术支撑 / 161

第22讲　粉丝文化:制造流量明星 / 165
　　《恶名》:他们直播恶行博得恶名 / 166
　　《敏感事件》:假戏真做酿成一场悲剧 / 167

第23讲　非虚构写作:一种全新的新闻写法 / 170
　《卡波特》:谈非虚构写作不能不提到他 / 174

第24讲　意见领袖:影响其他人的态度 / 177
　《真假天才》:假冒"天才"成了意见领袖 / 178

第25讲　战地记者:奔波在生死边缘 / 181
　《私人战争》:她被称为"最勇敢的女人" / 183
　《战地摄影师:二战摄影师的故事》:镜头前面无懦夫 / 185
　《坚强的心》:他为战地调查献出生命 / 187

第26讲　深喉:神秘的"吹哨人" / 189
　《总统班底》:赋予"深喉"以传播学意义 / 190
　《最危险的记者》:他是一个刨根问底的新闻人 / 194
　《马克·费尔特:扳倒白宫之人》:他选择了另一种忠诚 / 196
　《对话尼克松》:为"深喉"添加一个注脚 / 199

第27讲　狗仔队:搜刮名人八卦 / 201
　《甜蜜的生活》:他是"狗仔队"的祖师爷 / 202
　《狗仔队》:疯狂追拍酿成人间惨剧 / 204
　《独家新闻》:"狗仔"有真诚也有无奈 / 206

第28讲　读报人:新闻的摆渡者 / 209
　《世界新闻》:他把"世界"带到民众面前 / 210

后记 / 212

第1讲

马克思主义新闻观：新闻传播活动的指南

> **马克思主义新闻观**
>
> 新闻传播具有非常鲜明的意识形态特点，这一特点决定了任何新闻传播活动都必须在一种理论的指导下进行。在中国用来指导新闻传播活动的科学理论就是马克思主义新闻观。
>
> 所谓"马克思主义新闻观"，指的是马克思主义对于新闻现象和新闻传播活动总的看法，它是马克思主义世界观、人生观、价值观和方法论在新闻传播领域的集中体现，是无产阶级政党领导的新闻舆论事业的指导思想和行动指南。
>
> 一家新闻机构是把追求经济利益放在第一位，还是把坚持社会效益放在第一位；一名新闻工作者是把谋取一己之私放在第一位，还是把党和人民的利益放在第一位。这些都是极为严肃的原则性问题，都必须基于马克思主义新闻观做出正确的分析、判断和取舍。
>
> 习近平总书记指出："新闻学作为一门科学，与政治的关系很密切。但不是说新闻可以等同于政治，不是说为了政治需要可以不要它的真实性，所以既要强调新闻工作的党性，又不可忽视新闻工作自身的规律性。"[①]我们平时经常听到"政治家办报"这句话，说的就是媒体必须掌握在具有马克思主义新闻观的"政治家"手中，因为他们既善于用马克思主义的观点来观察、分析和判断社会问题，又能够在新闻传播活动的全过程中忠实地体现马克思主义新闻观。
>
> "马克思主义新闻学在中国共产党成立后萌芽，在延安整风时期诞生，其后逐步发展壮大，至今居于中国新闻学研究主流地位"，2001年中共中央开始在全国新闻宣传系统内部推行"三项教育学习"[②]活动，此后"马克思主义新闻观"逐渐成为一个经常使用的提法[③]。

① 童兵.马克思主义新闻观读本[M].上海：复旦大学出版社，2016：38.
② "三项学习教育"指的是开展"中国特色社会主义理论、马克思主义新闻观、职业精神职业道德"教育。
③ 童兵，陈绚.新闻传播学大辞典[M].北京：中国大百科全书出版社，2014：4.

> 党的十八大以来,以习近平同志为核心的党中央牢牢把握时代脉搏,积极回应时代关切,因应时代传播技术变革大潮,对新时代党的新闻舆论工作创造性地提出了一系列新思想、新观点、新论断,形成了习近平新闻思想。"习近平关于新闻舆论工作的一系列重要论述的理论贡献之一,就是对马克思主义新闻观的丰富、深化和发展"①,习近平新闻思想,为马克思主义新闻观注入了不断发展的活力与激情。

《声震长空》:破窑洞里走出人民广播

电影基本信息

片　　名:《声震长空》
出品时间:2002 年
制片地区:中国
导　　演:陈力
编　　剧:辰天,莫申
类　　型:剧情
主　　演:侯勇,周莉,陈澍
片　　长:83 分钟
上映时间:2002 年
主要奖项:第 22 届中国电影金鸡奖(2002 年):最佳女配角提名
　　　　　第 6 届中国长春电影节(2002 年):最佳男主角奖
　　　　　第 8 届中国电影华表奖(2002 年):优秀故事片奖,电影女演员新人奖

1940 年 12 月 30 日,延安新华广播电台在宝塔山以西 19 千米的王皮湾村小山头向世界发出了第一次呼号:"铛……铛……铛……刚才最后一响是上海时间 19 点整,延安新华广播电台 XNCR 现在开始播音,请记住,我们的频率是波长 61 米,周率 4940 千周……"②这震撼长空的声音,标志着中国共产党创建的第一座广播电台——延安新华广播电台正式诞生。从此,人民广播便掀开了其波澜壮阔的历史篇章。

① 童兵.试论习近平新时代新闻舆论工作论述对马克思主义新闻观的发展[J].山东社会科学,2020(10):13.
② 央广网.延安新华广播电台开始播音![EB/OL].[2019-12-30].http://www.cnr.cn/sxpd/dqzs/20191230/t20191230_524917551.shtm.

《声震长空》是一部革命历史题材影片,讲述的是延安新华广播电台从艰难创办到蓬勃发展的光辉历史。电影通过一个个感人肺腑的精彩故事,热情讴歌了老一辈广播战士崇高的理想情怀,以及他们忘我的牺牲精神和严谨的工作态度,生动再现了人民广播在皖南事变、抗战胜利、国民党胡宗南部队进攻延安、北平解放、南京解放和开国大典这些重大历史事件中所发挥的独特而重要的作用。影片成功塑造了延安新华广播电台队长苏志豪、播音员殷佳茹、郑之钰以及众多编辑、技术员等普通战士的形象。

影片开始没多久,在电台正式开播前,苏志豪认真地叮嘱殷佳茹说:

> 衡量一个好播音员的标准,就是要在最短的时间内,以最准确的语言,把党中央的声音传出去。我们这是战场,党中央的每一次指示,不可能给你提前训练的时间,你是鲁艺①最出色的选手,别紧张。

老一辈新闻工作者满怀新闻理想,对待工作严肃认真、一丝不苟、无私奉献的敬业精神,被刻画得淋漓尽致,让人印象极为深刻。

有人会问:当时延安新华广播电台的工作条件,真的是像电影里所表现的那么简陋吗?曾经担任过中央人民广播电台分党组书记、台长的王求,对此给出了肯定的答案:

> 延安台的播音室是一孔十几平方米的土窑洞,缺乏隔音设备,工作人员就将边区生产的粗羊毛毯子挂在门口和墙上以减少杂音;没有报时器,播音员就用筷子敲碗的办法,发出"当当"的声音作为报时音;土法发电电压不稳,影响到功率输出不稳,大家就采取人工调压。当时,延安台的编辑工作,归属新华通讯社的广播科,最初只有3个人,在清凉山上的一孔土窑洞里办公,围着一张四方桌,中间点着一盏小油灯。所以有人说,延安台编辑部的全部财产只有"3/4的方桌和3/4的油灯"。为提高新闻时效,编辑们常常夜间编稿,第二天由通讯员送到19公里外的王皮湾播出。清凉山到王皮湾中间隔着一条河,夏天,遇到山洪暴发,通讯员只有将广播稿用油布包好,顶在头顶泅水过河。冬天,延安的气温会降到近−30 ℃,很多同志的手都生了冻疮。②

条件虽然艰苦,但延安新华广播电台的新闻战士们仍然出色地完成了各项播音任务,将党中央和边区政府的声音传到了全国各地。

影片中几位主要演员对角色的拿捏非常到位,这是这部主旋律题材电影能够打动人心的重要原因之一。队长苏志豪的饰演者侯勇后来在总结自己的表演体会时说:

> 《声震长空》中我扮演的苏志豪是一位内敛、深沉的陕北汉子,他平时话不多,却是句句铿锵。苏志豪的人物性格是含而不露,外表含蓄、甚至木讷,可内心却蕴藏着巨大

① 鲁艺即"延安鲁迅艺术学院"简称。鲁艺是抗战时期中共在延安创办的一所培养革命文艺大军的著名大学。
② 王求.永不褪色的记忆:延安新华广播电台诞生记[EB/OL].[2017-07-20]. https://www.sohu.com/a/158581658_790623.

的情感色彩的这么一个人物,在把握这个人物的时候,我把苏志豪对"干大"①的情感,对儿子的情感和对爱着自己的恋人的情感进行了"梳理",尽量去把这个人物对别人的情感方式区分开来,努力去塑造一位多棱角的人物形象。功夫不负有心人,我凭此片荣获第6届中国长春电影节的"最佳男主角"奖。②

电影里还有一位不会说话的"主角"——由时任中共中央军委副主席的周恩来专程从苏联带回延安的一台广播发射机。

抗战爆发后,中国共产党对外新闻宣传工作开展得并不顺利,原因主要有两个:一是中共中央所在地延安受到日本军队和国民党军队的双重封锁,党的声音因此很难传播出去;二是中国共产党在国民党统治区创办的一些报纸(如《新华日报》、《群众》周刊等),不时受到国民党当局的无理刁难,难以正常出版发行。在这样的背景下,创建人民广播对中国共产党来说就成了一件非常急迫的工作了。

1939年7月10日,周恩来在骑马前往中央党校作报告时不慎摔伤右臂。当时延安的医疗条件有限,耽误了治疗,导致周恩来肘部不能活动,右臂肌肉也开始萎缩。于是,中央决定送他去苏联治疗。周恩来在苏期间与共产国际领导人季米特洛夫进行了会谈,双方商定在延安建立由中共领导的广播电台。1940年3月周恩来回国时,将共产国际援助的一台苏制广播发射机拆卸打包后空运到新疆,再用汽车经兰州、西安运抵延安。由于这是中共领导下的第一座广播电台,毛泽东对此十分关注。1941年夏天,当他听说延安新华广播电台只有唱机而没有唱片时,便把自己保存的20多张唱片送到电台,还当面嘱咐工作人员一定要把人民广播办好。

令人遗憾的是,由于这台广播发射机极为简陋,再加上还缺乏配件,延安新华广播电台的播音总是时断时续。1943年春天,因大型电子管被烧坏,电台不得不暂停了播音。

1949年3月25日,新华广播电台在北平恢复播音。9月27日,北平新华广播电台改名为"北京新华广播电台"。12月5日,又改名为"中央人民广播电台",正式成为国家广播电台。

如今80多年过去了,当年从延安王皮湾村破窑洞里走出的人民广播,已经发展成了跨区域、跨领域、跨媒体的新型媒体平台。

截至2022年底,我国开展广播电视和网络视听业务的机构已达到6万多家,其中广播电台、电视台、广播电视台等播出机构2527家,广播电视节目制作经营机构约5.7万家,持证及备案的网络视听机构2974家。全国广播节目综合人口覆盖率达99.65%,电视节目综合人口覆盖率达99.75%。③ 随着全媒体时代的到来,人民广播事业又迎来了重大而深刻的变革,一个多元参与、双向互动的媒体传播新格局正在形成。

① "干大"为陕北方言,指父亲的结拜兄弟或一般朋友,后来也泛称与父亲年龄差不多的叔伯辈男人。
② 电影表演创新集:第九届"电影表演艺术学会奖"文集[C].北京:中国电影出版社,2003:37-38.
③ 广东省广播电视局,2022年全国广播电视行业统计公报[EB/OL].[2023-04-27]. https://gbdsj.gd.gov.cn/zxzx/hydt/content/post_4172060.html.

《记者甘远志》:永远在路上的"甘头条"

电影基本信息

片　　名:《记者甘远志》

制片地区:中国

导　　演:徐耿

编　　剧:徐耿,南怀影

类　　型:传记,剧情

主　　演:郭东文,程愫,张咏荷

片　　长:103 分钟

上映时间:2007 年

2004 年 9 月 4 日,海南岛上空蓝天白云,阳光灿烂,当天出版的《海南日报》在头版刊发了一条消息——《尽快启动大广坝二期工程》,署名是"本报记者甘远志"。时隔一天,天空依然阳光灿烂,但当天出版的《海南日报》却在头版刊发了这样一则噩耗:《本报记者甘远志因公殉职》。

原来,就在 9 月 4 日下午,甘远志在大广坝所在的海南省东方市进行采访时,因突发心脏病不幸殉职,年仅 39 岁。

甘远志是四川省广安县人,大学毕业后便一直在新闻媒体工作。平时,他经常挂在嘴边的一句话就是:"我是记者,不下去怎么有新闻?"2001 年,甘远志调至《海南日报》经济部当记者,在他任职的 1095 天时间里,总共写下了 1051 篇稿件、100 多万字,被人称为"甘头条"[①],他的勤奋、刻苦、敬业,由此可见一斑。

甘远志殉职后,海南省委宣传部、海南省新闻工作者协会授予他"爱岗敬业的好记者"荣誉称号。随后,《人民日报》、新华社和中央电视台分别播发了他的事迹报道。2005 年 4 月,中央宣传部、中华全国新闻工作者协会联合发出通知,号召全国新闻界向他学习。

电影《记者甘远志》就是以新时期新闻记者的杰出代表——甘远志为原型拍摄的,这也是新中国成立以来第一部以我国新闻记者的真人真事为素材拍摄而成的影片。

作为一部带有浓厚纪实风格的电影,《记者甘远志》以白描的手法,通过大量生动感人的细节,让广大观众随着甘远志奔忙的脚步,在一次次实地采访和一篇篇稿件写作中,近

[①] 李纪云,甘远志. 记者,永远在路上[J]. 今传媒,2005(1):33.

距离地感受到他坚定的政治立场、澎湃的新闻热情、强烈的社会责任感以及独特的人格魅力。

记者甘远志

为纪念和弘扬甘远志心系民众、爱岗敬业的精神，海南省记协自2009年起将每年一评的"海南省优秀新闻工作者奖"命名为"远志奖"。

影片选取的故事发生在甘远志生命的最后一段时间，主要情节都是建立在真实基础之上的。

甘远志与同事一起，乘坐海南首列瓜菜列车千里跃进西安。货车上的生活条件十分简陋，甘远志就随着列车行进的节奏，火车开动时他进行采访，停车时他就抓紧时间写稿。甘远志硬是和另外几位记者一起，在不到20平方米的货车车厢内整整挤了7天7夜，平均每天写稿2篇。

2003年11月底，"粤海铁一号渡轮"在上海江南造船厂下水试航。轮渡从上海到海口，要在海上航行三天三夜。甘远志全程用电话跟踪采访，船到海口锚地后，他又自己花钱租了一艘快艇登船进行采访。

甘远志从一篇名为《莺歌海的儿子》的报道里，发现了20世纪50年代参加北部湾莺歌海寻找油气田大会战时的老人王国珍，便自掏腰包邀请老人和他一起再探莺歌海，并最终写出了揭秘当年莺歌海油气田开发历史的系列稿件，在社会上引起了很大反响。中国海洋石油总公司将他写的这些报道作为档案收集，成了珍贵的历史资料。

在接到爆料，得知东方市检察院有一名干部垄断了全市的石料运输市场后，甘远志立刻前往当地采访，并将采访情况向该市领导作了汇报。回到海口后，他又发了内参，从而引起省领导重视，并派人进行调查。

甘远志自己的小家庭经济负担较重，他妹妹、妹夫下岗多年，一直没有找到合适的工作。甘远志在报社分工跑的是经济领域，只要他一闪念，便能解决家庭很多经济上的问题，但他

却对同事说:"吃人家嘴软,拿人家手短。新闻记者要是与采访对象扯不清楚,新闻也就丧失了独立和权威。"①

时任海南日报社总编辑的常辅棠说:"共产党员的事业心、敬业精神和不尚空谈的采访作风鼓舞着甘远志,这也是他留给报社同事的宝贵精神财富。小甘太爱新闻了,外出采访第一时间看不到报纸,他习惯打电话问同事,某某稿子见报没有。他说,报上一天没有自己的名字,心里就有说不出的滋味。"②

影片中,《海南日报》社领导在给编辑、记者开会时,专门举了甘远志的例子,说了这么一番话:

> 新闻记者不下基层,哪来的新闻?我们常说跑新闻跑新闻,新闻它是跑出来的嘛,你不跑哪里来的新闻呢?除非那些胡编乱造、不负责任的、昧良心的。我问你们,甘远志是哪一年到报社的?也不过就是3年嘛!可他硬是凭着两条腿、一颗心,把多年的"冷"线跑"热",出不了新闻的地区成了新闻的热点,无人问津的行业成了我们新闻的"富矿"。有人老是跟我说,没有什么新闻可写,可甘远志跟我说,想写要写,只恨自己没有足够的时间去写。我们都有一双眼睛,为什么有人能看到新闻,有人却看不见?你们回答我,为什么?啊,为什么?

其实甘远志已经用他年轻的生命给出了答案:记者,永远都在路上。

《女记者与通缉犯》:记者也是有血有肉的人

电影基本信息

片　　名:《女记者与通缉犯》
制片地区:中国
导　　演:唐大年
类　　型:剧情
主　　演:朱佳珠,孙迪
片　　长:92分钟
上映时间:1995年

① 金敏,赵叶苹.血凝华章写春秋:追记"爱岗敬业的好记者"甘远志[J].今日海南,2005(1):32-33.
② 青记,甘远志.用生命书写新闻[J].今传媒,2005(1):35.

记者只负责采访和报道吗?答案当然是否定的,因为在记者身上,还背负着沉甸甸的社会责任。

电影《女记者与通缉犯》讲述了这样一个故事:一名在逃通缉犯给报社年轻的女记者陈珊珊写信,称自己曾经参加过一个持枪抢劫团伙,已经在外潜逃两年了。他很想自首,但又担心罪行严重,可能会被判重刑,于是便向陈珊珊寻求帮助。陈珊珊克服了家庭、男友、同事以及社会的种种压力,在报社领导的鼓励和支持下,走访公安和司法机关,了解有关政策法规和涉案情况。为感化这个在逃的嫌犯,她甚至还专程去看望了其住在偏远农村的父母。在逃嫌犯被陈珊珊的真诚打动,最终选择了投案自首。

这部电影是在真人真事基础上改编拍摄的,片中女记者陈珊珊的原型,就是时任浙江杭州《都市快报》热线部的女记者程洁。

2000年11月8日是"记者节",《都市快报》做了一个"我为读者做件事"的新闻策划——报社30位记者在报纸上公开亮相,每个人都用简短的几句话向读者做出"承诺"。其中程洁的承诺是:

> 我叫程洁,今年23岁,毕业于浙大中文系。两年来我与《快报》一起成长。如果你有什么高兴的事、烦恼的事、难忘的事,就给我打电话吧。

没想到仅仅过了几天——11月17日下午,程洁就收到了一封写着"非本人勿拆"的信,这封信正是那个持枪抢劫在逃嫌犯所写。他希望程洁能帮他了解一下,他犯下的罪行大概会判多少年,他还要求程洁必须于本月20日之前在报纸上给他答复。

11月20日,程洁在报上刊登了回信。

影片通过陈珊珊的旁白,将这封情真意切的回信读给嫌犯听,也念给观众听:

同龄的朋友:

> 对你的情况,我了解得并不多,仅凭两张薄薄的信纸,我无法勾画出你的轮廓,也无法想象你的性格,但有一点是一样的,你我是同龄人。
>
> 朋友,不知你是否也愿意把我当做你的朋友?你在信封上写着"陈珊珊收",边上还特地注明"非本人勿拆",这说明你对我也是信任的。你说你走上这条路,都是因为当初交友不慎,你手里拿着枪,如警匪片中的劫匪一般,埋伏在高速公路边。行动一次次得逞,罪恶一次次加深。在信里,你似乎把所有的过错都推给了别人,可事到如今,你为什么不想想自己到底错在哪里?你虽然还年轻,但毕竟已经是个成年人,成年人该学会对自己的一言一行负责。"浪子回头金不换",一走了之,果真能逃开这一切吗?你已经错了一步,不能再错下去了。也许你觉得自己拥有了自由,可你仔细想想,那算得上是自由吗?两年来,你难道真的快乐吗?
>
> 朋友,你还那么年轻,你的未来还很长。逃亡在外,受罪的不仅仅是你,更牵连到了你的家人。你有年迈的父母,你有疼爱你的姐姐,他们在承受巨大压力的同时,更加为

你担心。你那个横尸街头的同伙的命运,已昭示了与正义对抗的必然结局。

向律师和公安部门咨询了你的情况后,他们都觉得由于对具体情况不太清楚,具体的量刑程度难以做出回答。如果真如你信上所说,我相信公安部门一定会给你一个公正的判断,投案自首,一定会得到宽大处理的。

犯了错,犯了罪,并不意味着没有明天。23岁,你还那么年轻,人生刚刚起步。如果你对我的话还心存疑虑,那么想想两年前吧,当你至亲至爱的姐姐察觉了一切,她在痛心疾首的同时,没有忘记向你——她唯一的亲弟弟,指出唯一的出路——投案自首。

一个在逃嫌犯给记者写来求助信,记者本可以配合公安机关加以诱捕归案,但程洁并没有这样做,而是真诚、耐心地晓以利害,劝他自首。

《都市快报》这组报道"最终以温馨的人情味、起伏的情节和不断的悬念在国内激起巨大反响,媒体纷纷转载,中央电视台《实话实说》《今日说法》都作过报道,《东方时空》的连续报道持续了5天。"其实,像程洁这样以媒体记者的身份劝说在逃嫌犯投案自首的新闻,近些年在国内也并不少见。仅以程洁供职的《都市快报》为例,在此事发生后的一年多时间里,该报记者就又成功地劝说了11名在逃嫌犯走上投案自首之路。[①]

不过类似事情多了,一些不同的看法也就出现了:有人认为,记者应该在第一时间报告警方,万一在逃嫌犯又继续犯案呢?也有人认为,一个有倾诉欲望的在逃嫌犯,把自己所做的一切毫无保留地告诉了他所信任的记者,那么作为一名倾听者,记者不应该报告警方,甚至还认为如果这样做,就体现了中国封建社会所谓的"告密文化"。[②] 那么,记者究竟应不应该劝嫌犯自首呢?

记者并不是冷冰冰的"写稿机器",而是和其他人一样,都是普普通通、有血有肉的个体。既然如此,那就一定会有喜怒哀乐的个人情感。记者在从事新闻传播活动时,将个人情感投射到对报道对象的人文关怀上,以人的需求作为新闻传播活动的终极目标,从本质上说,这正是新闻工作者践行马克思主义新闻观、承担社会责任的题中应有之义。

① 林晗. 快报的20年:女记者劝在逃嫌犯自首,快报力量温暖人心[N]. 都市快报,2013-04-09.
② 央视国际. 劝人自首谈不上"告密文化"[EB/OL]. [2007-02-05]. http://news.cctv.com/society/20070205/100782.shtml.

《可可西里》：直面危险的新闻现场

电影基本信息

片　　名：《可可西里》
制片地区：中国
导　　演：陆川
编　　剧：陆川
类　　型：剧情
主　　演：多布杰，张垒，奇道
片　　长：85分钟
上映时间：2004年
主要奖项：第25届香港电影金像奖(2006年)：最佳亚洲电影
　　　　　第17届东京国际电影节(2004年)：评委会大奖
　　　　　第41届台湾电影金马奖(2004年)：最佳影片
　　　　　第25届中国金鸡电影节(2005年)：最佳故事片奖

陆川执导的影片《可可西里》是一部典型的主旋律故事片。这部影片最让人称道的地方，就在于它既在商业票房上取得了巨大成功，又保留了导演本人极为鲜明的个人风格，这在当前的国产电影中并不多见。

可可西里

可可西里本是动物的天堂，盗猎者的到来让动物们无处安生。

该片讲述的是北京记者尕玉来可可西里进行采访,为了保护这里的藏羚羊和脆弱的生态环境,他和巡山队队长日泰以及其他队员一起,与藏羚羊盗猎者展开了殊死搏斗。最终,日泰因拒绝接受盗猎头目的收买而死在了枪口之下,尕玉则死里逃生返回了北京。影片结尾,尕玉将自己在可可西里的所见所闻,写出了一篇震惊世人的报道。

严格来说,这部电影的主角是置个人生死于不顾的日泰以及巡山队的队员们,只不过整部影片是借着尕玉的视角来铺陈展开的。因此"尕玉"这一角色存在的主要目的之一,就是以记者的角度切入故事,这既有助于对巡山队伍悲剧性的呈现,同时也能起到牵引观众情感的作用。

虽然陆川只是将"尕玉"放在了一个客观的跟踪者与讲述者的位置,但观众仍然能够直观地感受到记者这一职业的高危险性。比如,在长达14天的时间里,巡山队与盗猎者之间进行了一次又一次的武力对抗,而尕玉几乎一直都置身于极其危险的现场。他面对死亡毫无惧色的勇敢精神,也为记者这份职业涂抹上一层英雄主义的亮色。

记者尕玉还起到了一个极为关键性的作用,那就是返京后他写的报道直接推动了可可西里藏羚羊盗猎活动的最终解决。

《可可西里》这部电影运用了很多体现纪实性特点的长镜头,灰暗的天空、翱翔的秃鹫、连绵不绝的山脉……从而为观众营造出一种阴郁、残酷而又震撼人心的真实感。

在不少人眼里,被冠以"无冕之王"的记者光鲜亮丽,令人羡慕,而《可可西里》给观众展示的则是记者的另一面——惊心动魄而又充满危险。

其实何止是尕玉,对于所有的记者来说,无论身处什么样的环境,都应深入新闻现场最核心的地带,这是他们无可逃避的天职。

下面就是一个真实发生的事件:

2021年1月22日17时许,在云南昆明的云南师范大学实验中学门口,一男子在持刀致伤7人后,又用刀劫持了1名男孩当作人质。当公安机关迅速调派警力控制现场后,犯罪嫌疑人却提出要见记者,而且还必须是女记者,他只给了警方10分钟的时间去安排。

此时,现场一名穿着蓝色衣服的女记者自告奋勇地表示,她可以上前采访。这位女记者走到距离劫持者不到1米的地方,跪蹲在台阶上与他交谈,以安抚其情绪,从而为特警击毙劫持者赢得了宝贵的时间和机会。

最终,劫持者被警方当场击毙,人质被安全解救。

据媒体报道,这位女记者任职于云南广播电视台都市频道《都市条形码》栏目,事发当天她才刚刚拿到记者证。①

① 网易新闻.人质劫持现场,一位女记者站了出来![EB/OL].[2021-01-25].https://www.163.com/dy/article/G164MM1U0514MFNV.html.

第 2 讲

新闻理想:新闻人永恒的追求

新闻理想

所谓"理想",指的是人们对未来事物一种美好的想象,是人们对事物追求尽善尽美的一种观念。理想,是人们世界观、人生观和价值观在奋斗目标上的集中体现。

那么,"新闻理想"又是什么呢?

对此,新闻传播学界至今还没有形成一种共识。有人认为,新闻理想是"坚持以人民为中心的从业宗旨,以最大限度地满足人民的知情权、表达权、参与权、监督权需求为新闻使命,以客观、真实、公正为职业规范,挑好党的耳目喉舌两副重担"。[1] 也有人认为,新闻理想就是新闻职业理想,即"人们对新闻职业的想象和希望,以及对新闻职业成就的向往和追求"。[2] 还有人认为,新闻理想是"在法律许可的前提下去追求第一时间报道事实,去追求报道事实的权利,用自己的文本方式。通过这种追求来逐渐影响我们所能影响到的人或事,乃至社会环境"。[3]

学者杨保军和朱立芳从以下三个层面为"新闻理想"下了一个定义:

在一般意义上,"新闻理想"是指一定的社会主体,尤其是新闻业外部的主体对新闻业所承担的社会责任和功能的期待,这种期待被历史地、经验地感知和证实。

在组织主体层面上,"新闻理想"是指新闻传媒组织的自我定位和发展期望,是其对自身担负的社会责任的积极回应。组织主体的新闻理想是制定内部各项工作章程的精神标的,它直接关系到媒体的新闻质量和社会评价。

在个体层面上,"新闻理想"是指新闻个体主体在新闻实践中所奉行的职业原则和价值观念,它投射出个体主体的内在品格和气质,而个体主体的新闻理想,就是人们平常所说的"新闻理想"。[4]

[1] 童兵.理想·理念·规范:寄语新闻传播学专业新同学[J].新闻记者,2014(9):3.
[2] 郑保卫.理想·理念·规范:兼论新闻工作者的荣辱观[J].当代传播,2007(1):28.
[3] 赵金,朱学东.关于新闻理想的对话[J].青年记者,2006(7):35.
[4] 杨保军,朱立芳.新闻理想与理想新闻[J].兰州大学学报(社会科学版),2016(6):40-46.

> 新闻业是一个充满浓郁理想色彩的行业。怀揣新闻理想是很多人选择从事新闻工作的重要原因之一。历史上,凡是受人敬仰,或是被载入史册的优秀新闻人,无不有着崇高的新闻理想。尽管他们每个人内心深处的新闻理想,在具体呈现方式上各有不同,但推动人类文明进步的根本目标和总的方向则是一致的。
>
> 美国报人普利策多次宣称,报纸应"揭露一切诡计和无耻,抨击一切社会罪恶和弊端……以真挚诚恳的态度为人民的利益而奋斗"。① 民国时期的"报界全才"邵飘萍追求的是"铁肩担道义,妙手著文章"。被誉为"人民的朋友"的邹韬奋始终强调新闻应"为民族解放、民主政治和向读者提供精神食粮"。② "记者楷模"范长江指出,"一个记者,如果能为一个伟大的理想工作,那就是值得鞠躬尽瘁、死而后已的"。③ "一代报人"王芸生则自豪地说:"新闻记者这一职业,就现在的情形看来,似乎人人都可以干,但要干得尽职却不是一件容易的事,一个能恪尽职守的新闻记者,必须有坚贞的人格,强劲的毅力,丰富的学识;对人类、对国家、对自己的职业要有热情,要有挚爱;然后以敏捷的头脑、似火的心肠、冰霜的操守,发挥'威武不能屈,富贵不能淫'的勇士精神,兢兢业业为人类、为国家尽职服务。"④
>
> "新闻理想"不是用来高谈阔论的,它崇高而神圣。无论是过去、现在还是将来,新闻理想都已经、正在并将继续鼓励着一代又一代新闻人投身到火热的社会实践中,用他们的如椽巨笔去为伟大的时代书写华章。

《烽火赤焰万里情》:为革命的新闻理想而殉道

电影基本信息

片　　名:《烽火赤焰万里情》(Reds)
制片地区:美国,英国,加拿大
导　　演:沃伦·比蒂
编　　剧:沃伦·比蒂,特雷弗·格里菲思
类　　型:爱情,剧情,传记

① 威·安·斯旺伯格. 普利策传[M]. 陆志宝,俞再林,译. 北京:新华出版社,1989:93.
② 《生活书店史稿》编委会. 生活书店史稿[M]. 北京:生活·读书·新知三联书店,2013:34.
③ 姜赟. 当好记者 讲好故事[N]. 人民日报,2014-11-20.
④ 王慧丽. 浅谈新时代新闻人的新闻理想和社会责任[N]. 吕梁日报,2021-02-05.

续表

主　　演：沃伦·比蒂,黛安·基顿,杰克·尼科尔森,爱德华·赫曼

片　　长：194分钟

上映时间：1981年

获奖情况：第54届奥斯卡金像奖(1982年)：最佳导演、最佳女配角、最佳摄影,最佳男主角、最佳女主角、最佳男配角、最佳原创剧本、最佳剪辑、最佳音响、最佳艺术指导、最佳服装设计提名

在俄罗斯莫斯科红场,长眠着一位年轻的美国记者——约翰·里德,他的墓碑上只简单地刻了一行字："约翰·里德,第三国际代表,1920年"。

里德,这是唯一一位被作为"英雄"而安葬在克里姆林宫墙下的美国人。

里德,何许人也？

1887年10月,里德出生于美国俄勒冈州波特兰市,长大后就读于哈佛大学。求学期间,里德表现出不凡的新闻才能。大学毕业后,他先是周游美国,后又前往欧洲各国旅行。里德说："在我周游各国期间,我看到了惊人的贫困现象……看到了贫富悬殊的残酷景象,富人们拥有的小轿车多得用不完,而穷人们却没有吃的东西。工人们生产财富,而富人们却坐享其成,从书本里我是永远不会了解这些的。"[①]为此,他非常同情并积极参加世界各国的革命运动。里德的社会主义立场,"使得原本是新闻界宠儿的他逐渐丧失市场,就连《大都会》这样曾经仰赖里德的报道的杂志,也与他逐渐疏远。但里德拒绝为了政治正确而修改自己的文章"。[②]

1913年,墨西哥爆发农民起义,里德因现场报道了革命家潘查·维拉领导的这场起义而闻名于世。

1917年,里德作为《群众》《七艺》《纽约号角》三家报刊的特约记者赴俄国采访。其间,他目睹并直接参与了列宁领导的伟大的"十月革命"。"十月革命"爆发的次日凌晨,在莫斯科斯莫尔尼学院大会议厅里,人们举行了全俄工农苏维埃代表大会。亲临现场的里德,用热情洋溢的文字描绘了当时的盛况：

雷鸣般的欢呼声中,包括列宁——伟大的列宁在内的主席团入场。列宁的个子矮小而结实,两个肩头扛着大脑袋……他成了一个恐怕有史以来也很少如此受人爱戴和敬仰的领袖……

此刻,列宁正手扶讲台的边沿,用他如炬的目光扫视着人群,毫不在意地站在那里等待那延续几分钟的、长时间的鼓掌。掌声停止后,他简单明确地宣称："现在我们将着

① 刘毛雅.报告文学第一人：美国著名记者约翰·里德[J].新闻界,1995(1)：62.
② 张修智.电影撞新闻：影像中的无冕之王[M].上海：上海书店出版社,2009：180.

手建立新的社会秩序!"①

1919年3月,里德出版了"十月革命"的纪实作品——《震撼世界的十天》。此书一经出版,便受到人们的热烈欢迎,前3个月的销量就达到了9000册,不久又被翻译成各种文字在许多国家出版。

1923年,列宁的夫人娜·克鲁普斯卡娅将该书译成俄文,她称赞道:

> 在这本书里,异常鲜明有力地描写了十月革命起初九天的情形,这不是一本简单的事件目录或文件汇编,这是一连串生动的情景,它们是如此的典型,以致每一个参加过革命的人都不禁要回想起他亲眼看到过的类似的情景。

革命导师列宁亲自为该书的俄文版作序:

> 我衷心地把这本书推荐给全世界的工人们。希望这本书能被印成千百万册,被译成各种文字,因为它给那些对于理解什么是无产阶级革命和无产阶级专政具有重要意义的事件,作了正确而异常生动的描写。②

如今,作为20世纪影响最大、最重要的报告文学作品之一,《震撼世界的十天》已成为人们了解"十月革命"不可或缺的历史文献了。

1920年初,里德离开俄国准备回国,途中被芬兰政府秘密监禁,后经俄国苏维埃政府多方努力,才将他接回。但3个月的囚禁生活,已严重损伤了里德的身体,同年10月17日,他因患斑疹伤寒在莫斯科去世,年仅33岁。

电影《烽火赤焰万里情》是根据里德的真实经历改编的,它讲述的是里德于"十月革命"期间在俄国采访报道、并最终写出《震撼世界的十天》的感人故事。这部影片由5个部分组成,分别是:

第一部分:里德与女友露易丝·布莱恩特在美国波特兰相遇。
第二部分:1910年代里德在格林尼治村的知识分子生活。
第三部分:里德与露易丝受到俄国革命的影响。
第四部分:里德试图在美国建立共产党组织。
第五部分:里德赴俄国接受布尔什维克的帮助,宣传社会主义。里德去世,年仅33岁。

影片中最激动人心的镜头,是"十月革命"前夜嘹亮的《国际歌》声在参加集会的工人中骤然响起,里德脸上瞬间泛出兴奋的光芒。此时,一位无产阶级新闻工作者深埋内心的理想主义情怀一览无余。

① 刘毛雅.报告文学第一人:美国著名记者约翰·里德[J].新闻界,1995(1):63
② 查九星.约翰·里德与《震撼世界的十天》[J].对外大传播,1994(4):26.

《超人》:记者是一群"无所不能"的人

电影基本信息

片　　名:《超人》(Superman)

制片地区:美国

导　　演:理查德·唐纳

编　　剧:大卫·纽曼,马里奥·普佐

类　　型:动作,科幻,惊悚,冒险

主　　演:克里斯托弗·里夫,马龙·白兰度,吉恩·哈克曼,尼德·巴蒂,杰基·库伯

片　　长:143 分钟

上映时间:1978 年

主要奖项:第 51 届奥斯卡金像奖(1979 年):特别成就奖,最佳音响、最佳电影剪辑、最佳配乐提名

第 36 届美国金球奖(1979 年):电影类－最佳电影配乐提名

第 32 届英国电影和电视艺术学院奖(1979 年):电影奖－最有前途新人主演,电影奖－最佳男配角、电影奖－最佳男配角、电影奖－最佳摄影、电影奖－最佳制作设计/艺术指导、电影奖－最佳音效提名

第 6 届土星奖(1979 年):最佳女主角、最佳特效、最佳配乐、最佳科幻电影,最佳艺术指导,最佳男主角、最佳女配角、最佳导演、最佳服装提名

第 28 届土星奖(2002 年):最佳经典影片 DVD 提名

第 38 届土星奖(2012 年):最佳 DVD 套装提名

美国国会图书馆保护片目(2017 年):入选

人类不能没有英雄,每一个民族、每一种文化都有属于自己的英雄。

"超人",就是一个被打上了浓厚美国烙印的超级英雄。

"超人"诞生于 1938 年。当时,杰瑞·西格尔和乔·沙斯特这两个美国年轻人,将他们合作的漫画作品《超人》连载在《动作漫画》杂志上。

刚开始,《超人》的故事非常简单,他就是一个拥有超级力量的"超人",不停地与犯罪分子做斗争。但没有想到的是,如此单调的情节竟然吸引了成千上万的美国人观看。到了 1939 年,美国报纸开始争相刊载《超人》,"超人"的故事还在广播中播出,大受听众欢迎。1941 年,《超人》漫画被改编成了卡通片。1948 年,又被拍成了真人版的电影。从 20 世纪 50 年代中期起,"超人"的故事开始出现在美国千家万户的电视荧屏上。如今,"超人"的故事内容已经大大丰富,70 多年来共有 7 位演员在电影中扮演过"超人"。2004 年,最受欢迎的"超

人"扮演者、52岁的克里斯托弗·里夫因病去世,大批影迷自发来到好莱坞和他们心中的英雄道别。"超人"这一银幕形象,的确对美国文化产生了巨大的影响。

《超人》系列电影不仅带来了巨额票房,"超人"更成为美国电影史上第一个出自漫画的超级英雄,成为以后好莱坞电影中所有英雄人物的鼻祖。

英国松林制片厂于1978年3月拍摄的《超人》,由理查德·唐纳执导,克里斯托弗·里夫、马龙·白兰度和吉恩·哈克曼等主演,这部电影被"超人"的拥趸们视为经典,并于2017年12月被列入美国国会图书馆保护片目名单。

《超人》的故事充满了激动人心的科幻色彩:

在氪星即将爆炸的前夕,"超人"卡尔的父亲乔·艾尔和母亲诺拉,将尚在襁褓中的儿子放入火箭,送往地球。火箭到达地球后,卡尔被庄纳森和玛莎这对农家夫妇收养。长大后,他成了大都会《星球日报》社的一名记者。

平时,卡尔是一位温文尔雅的普通记者,甚至有时还略显笨拙,然而每到危急时刻,他便摇身一变成了"超人"。他穿着紧身衣,披着斗篷,在天空中自由飞翔,行侠仗义,拯救世人,无所不能。

在从事新闻工作的过程中,卡尔对报社女记者路易斯·菲迪产生了爱慕之情。为了能以平凡人的身份与菲迪结婚,他决定冒着遭人欺负的危险而放弃了自己的超能力。

此时,亿万富翁、同时也是邪恶科学家的鲁索打算毁掉地球,而卡尔是唯一一个能够阻止他的人。为此,卡尔不得不重新恢复了超能力,最终战胜了恶魔,拯救了世界。

电影中"超人"生活和工作的城市——大都会,让人很容易就联想到有着"世界之都"美誉的纽约。的确,这部电影就是在纽约取景的,而卡尔供职的《星球日报》社,原型就是真实存在的《纽约每日新闻报》社。

也许有人会问,卡尔用来掩饰自己"超人"身份的职业,为什么不是军人,不是警察,不是教师,也不是公务员,而恰恰是一名报社的记者呢?其实,这个疑问在影片开始的旁白里,就已经给出了答案:

在20世纪30年代,即使是在大都会这座伟大的城市,也无法消除世界对于罪恶的恐慌。在混乱和惊恐之中,启示大家的责任就落在了《星球日报》身上。

一份大都会的报纸,因慈善及真实性所产生的声誉,使其成为大都会希望的象征。

说到底,人们对"超人"的喜爱,映射出的是对新闻记者这一群体的尊敬。

记者,就是这样一群怀揣新闻理想的人,一群富有正义感的人,一群现实生活中真正的"超人"!

《高度怀疑》：失了初心终致身败名裂

电影基本信息

片　　名：《高度怀疑》(Beyond a Reasonable Doubt)

制片地区：美国

导　　演：彼得·海姆斯

编　　剧：彼得·海姆斯

类　　型：剧情

主　　演：迈克尔·道格拉斯，杰西·麦特卡尔菲

片　　长：106分钟

上映时间：2009年

有一些电影喜欢在故事快要讲完的时候，让观众看到一个完全出人意料的结局，这个结局彻底颠覆了观众此前的预期想象。于是乎，他们大吃一惊，连连发出"原来如此"的感叹。《高度怀疑》就是这样一部典型的好莱坞影片，该片讲述了一名新闻记者与一名检察官之间相互角力的故事。

C·J·尼古拉斯是一名报社记者，他对检察官马克·亨特抱有很大的成见，认为他沽名钓誉，甚至可能不惜伪造证据。这是因为在尼古拉斯看来，亨特的职业生涯就像是一盆没有掺入杂质的清水，毫无缺陷，这也太不正常了。

自从当上检察官后，亨特就一直致力于要将所有的罪犯绳之以法，其刚正不阿的形象很受选民欢迎，在即将到来的选举中，他成了稳操胜券的州长候选人，但他白璧无瑕般的职场传奇却让尼古拉斯疑心重重，他决定对亨特展开一番调查。

此时，当地发生了一起黑人女子被杀的案件，尼古拉斯决定利用这一案件，制造出"自己就是凶手"的假象，以引诱亨特陷入圈套。在朋友艾伦的帮助下，尼古拉斯进行了一系列的"作案"准备：他买来凶手使用的特殊鞋子，购买了作案的刀具等，并故意将这些信息透露给亨特。

亨特果然上钩了，他像以往办案一样，伪造了尼古拉斯留在死者身上的DNA，然后再根据这些"确凿"的证据，将尼古拉斯抓了起来。

关键时候，尼古拉斯让艾伦取回了自己制作虚假"证据"的录影带，以此证明这一切都是他有意为之。但亨特却先下手为强，在路上将艾伦灭口。如此一来，尼古拉斯便陷入了绝境。

亨特的女助手艾拉与尼古拉斯是情人关系,她坚信尼古拉斯不是真凶,于是出手相助,终于帮助他洗刷了冤屈。

电影放映至此,一名富有正义感的记者扳倒一个草菅人命的检察官的故事就讲完了,岂料此时峰回路转,真相再次被揭开——

艾拉在观看死者录影带时发现,这名黑人女子曾经出现在尼古拉斯过去拍摄的一部纪录片中,该纪录片讲述的是一位吸毒黑人母亲的悲惨生活,而这部纪录片正是尼古拉斯的成名之作。艾拉终于想明白了:原来这部让尼古拉斯一举成名的纪录片竟然是他伪造的,片中这位吸毒的母亲,正是因为上门敲诈了尼古拉斯,而被他亲手杀害的。

尼古拉斯的动机看起来很"伟大",那就是要揭露检察官亨特沽名钓誉、胡作非为的恶行,他也确实达到了目的,不过他却掩盖了自己的恶行,即通过转嫁罪恶,让自己能够从职业丑闻中成功脱身。

没有哪一个记者不希望能一举成名、成就一番事业的,这一想法本身当然没错,但要实现这样的愿望,就要不忘初心,始终坚持新闻理想。假如为了成名而机关算尽,甚至不惜铤而走险、犯下恶行,那就必定会像尼古拉斯那样"竹篮打水一场空"。

第3讲

新闻专业主义:捍卫公共利益

新闻专业主义

"新闻专业主义"最早来自于西方新闻传播学理论,指的是新闻从业人员的职业规范,"这种职业规范得到了新闻业界的普遍认可,内化为新闻从业者的职业信念,外化表现为新闻从业者的自律性职业道德、职业准则或规约"。[①]

以传递信息为主要内容的新闻传播活动自古有之,但新闻作为一种职业,迄今不过二三百年的历史,新闻专业主义正是伴随着媒体角色、功能和定位的逐渐清晰而出现的。

学者陆晔、潘忠党在《成名的想象:社会转型进程中新闻从业者的专业主义话语建构》一文中,将西方新闻专业主义的基本原则概括为以下四个方面:

(1) 新闻专业主义最基本的核心,就是新闻工作者必须服务于公共利益。

(2) 新闻专业主义要求新闻从业者是社会的观察者和事实的报道者,而不是某一利益集团的宣传员。

(3) 新闻专业主义认为新闻从业者是信息流通的把关人,主导社会的价值理念。

(4) 新闻专业主义要求以科学、理性、标准来评价事实的真伪,而不是臣服于政治权威或经济利益。

换言之,新闻专业主义"不是教条,而是活生生的新闻实践活动……是一套论述新闻实践和新闻体制的话语",而普适性的新闻专业主义话语,"必须与在具体历史和社会场景下发生的新闻实践发生勾连,体现出其历史的、文化的和社会的具体形态"。[②]

尽管各国的新闻体制不尽相同,但全世界的新闻工作者无不将捍卫公共利益作为新闻职业最重要的道德信条。

联合国新闻自由小组委员会1954年通过的《国际新闻道德信条(草案)》提出:"职业

[①] 李良荣.新闻专业主义的历史使命和当代命运[J].新闻与写作,2017(9):36.
[②] 潘忠党,陆晔.走向公共:新闻专业主义再出发[J].国际新闻界,2017(10):96.

行为的崇高标准,是要求献身于公共利益。谋求个人便利及争取任何有违大众福利的私利,不论所持何种理由,均与这种职业行为不相符合。"[1]

在我国的新闻传播实践中,"新闻专业主义"一般指的是新闻工作者要向公众提供真实、全面、客观、公正的报道。从事新闻传播活动的终极目的,是要在坚持"以人民为中心"的基本前提下,为公共利益服务,而不是为了某一个团体的利益服务。

《晚安,好运》:他有着创造历史的使命感

电影基本信息

片　　名:《晚安,好运》(Good Night, and Good Luck)

制片地区:美国

导　　演:乔治·克鲁尼

编　　剧:乔治·克鲁尼

类　　型:剧情,历史

主　　演:乔治·克鲁尼,大卫·斯特雷泽恩,杰夫·丹尼尔斯,派翠西娅·克拉克森,小罗伯特·唐尼

片　　长:93分钟

上映时间:2006年

主要奖项:第78届奥斯卡金像奖(2006年):最佳影片、最佳男主角、最佳导演、最佳原创剧本、最佳摄影提名

第62届威尼斯电影节(2005年):人权电影网奖-特别奖,金奥赛拉奖-最佳编剧奖,沃尔皮杯-最佳男演员,费比西奖-竞赛单元,帕西内蒂奖-最佳电影;金狮奖提名

第63届美国金球奖(2006年):电影类-剧情类最佳影片、电影类-剧情类最佳影片、电影类-最佳导演、电影类-最佳编剧提名

第18届欧洲电影奖(2005年):环球银幕奖

第59届英国电影和电视艺术学院奖(2006年):大卫·林恩导演奖、电影奖-最佳影片、电影奖-最佳男主角、电影奖-最佳男配角、电影奖-最佳剧本-原创、电影奖-最佳剪辑提名

第50届意大利大卫奖(2006年):大卫奖-最佳外国电影提名

[1] 童兵.马克思主义新闻观读本[M].上海:复旦大学出版社,2016:156-157.

2006年,由乔治·克鲁尼担任编剧和导演的电影《晚安,好运》上映。

这部电影真实记录了20世纪50年代发生在约瑟夫·雷芒德·麦卡锡与爱德华·R·莫罗之间一场令世人瞩目的大对抗。

在回顾这场对抗之前,我们首先认识一下对抗的双方——麦卡锡与莫罗。

麦卡锡于1908年11月出生在美国威斯康星州一个爱尔兰裔小农场主家庭。1935年,他大学毕业后到一家律师事务所任职。1939年,他竞选威斯康星州第七巡回法庭法官成功,成为该区历史上最年轻的法官,并由此开始了他的政治生涯。麦卡锡是一个善于撒谎、指鹿为马、翻云覆雨的投机政客,1946年他凭着如簧之舌当选为威斯康星州参议员。

此时二战的阴影尚未完全褪去,冷战的恐怖气氛又接踵而至。美国一方面要在国际上与苏联进行对抗,另一方面又非常恐惧国内共产主义运动的兴起。在这样的大背景下,怀有投机心理的麦卡锡自以为找到了能够兴风作浪、一举成名的天赐良机。1950年2月9日,适逢美国第16任总统林肯的诞辰纪念日,麦卡锡决定将其蓄谋已久的"炮弹"打向国务院。当天,他在西弗吉尼亚州首府威灵镇发表演讲,极力渲染美国面临的所谓"共产主义威胁",并当众抖出一份据称列有205名共产党人名字的名单。他攻击国务院姑息纵容这些人,使他们至今仍在国务院内左右着美国的对外政策:

> 美国的问题出在那些我们国家待之不薄的卖国贼的背叛行为上。卖国贼们人数不多,但是运气却好得出奇,他们享有世界上最好福利国家的一切好的待遇:最好的住房,最好的大学教育,以及我们所能提供的最好的政府工作岗位。这些人占据着国务院显要的位置,这些人出生富贵,占尽先机,可表现却最坏。①

从那时起直到1954年,以麦卡锡为首的极端右翼势力借口为了"阻止共产主义在全球扩张和对美国政府渗透",而发起了一场声势浩大的、针对美国社会各阶层人士的捕风捉影的司法调查和政治诽谤,这些调查严重侵犯了人权,而这一恐怖闹剧也被冠上了一个特有的名词——麦卡锡主义。

麦卡锡主义从开始到泛滥,前后虽仅历时5年,但影响却波及美国政治、外交、新闻以及社会生活的方方面面。在麦卡锡主义盛行期间,约有200万疑似共产党人、民主进步人士乃至持不同政见者遭到舆论诋毁和人身迫害,从而使得麦卡锡主义成为美国历史上可与歧视黑人相比的人权灾难事件。

在麦卡锡主义煽动之下,一些新闻媒体也加入进来,为在全社会制造"红色恐怖"推波助澜。比如,"为《华盛顿秘闻》写作的赫斯特报业集体的专栏作家属于保守派阵营,他们利用自己在媒体和政府中的影响力在'第二次红色恐慌'②中煽风点火"。③ 当时许多赫赫有名的

① 单纯.麦卡锡主义及其美国民权侵害的历史教训[J].人权研究,2020(2):104.
② "红色恐慌"指1917年俄国十月革命出现了人类历史上第一个以共产主义意识形态为指导思想的国家政权后,以美英为首的西方社会兴起的反共产主义的思潮。
③ 单纯.麦卡锡主义及其美国民权侵害的历史教训[J].人权研究,2020(2):103.

人物,如美国共产党领袖威廉·福斯特,知名学者费正清、谢伟思、柯乐布,著名作家白劳德、史沫特莱,新闻记者埃德加·斯诺,演艺界明星卓别林等,都受到了排山倒海的无端指责和谩骂,有的不得不主动辞职,有的甚至被迫逃离美国。著名物理学家、中国"导弹之父"钱学森因被联邦调查局怀疑参加过美国共产党的活动,也受到传讯和调查,后在中国政府多方帮助下,钱学森一家才得以返回国内。这段人人自危、荒腔走板的历史,至今仍让美国社会心有余悸、不堪回首。

不过,气焰嚣张的麦卡锡也有"走麦城"的那一天。1954年4月至6月,麦卡锡在一系列听证会上,指控在美国陆军中有人包庇并怂恿共产党人。麦卡锡此举直接触怒了军方,陆军部立即向外界公布了麦卡锡的种种违法和越权行为,昔日的"政坛明星"转瞬之间就变得声名狼藉。

1957年5月,麦卡锡因患急性肝炎死于一所海军医院,疯狂一时的"麦卡锡主义"也终于画上了句号。

在麦卡锡主义盛行的年代,有没有人敢大声地说"NO"呢?这样的人虽然很少,但也还是有的,比如哥伦比亚广播公司(CBS)的著名记者和新闻节目主持人莫罗。他对麦卡锡主义的质疑和批评,在美国新闻史上写下了浓墨重彩、永不磨灭的一页。

莫罗于1908年4月出生在美国北卡罗来纳州格林斯伯勒市,6岁时举家迁往华盛顿州斯卡吉特县。他早年就读于华盛顿州立大学,1935年加入CBS,成了一名广播记者。

莫罗大学期间就擅长演说,热衷戏剧表演,还写得一手好文章,这些都为他后来从事新闻工作奠定了坚实的基础。1937年,希特勒加紧扩军备战,欧洲局势日趋紧张。此时,CBS任命莫罗为驻英国伦敦的欧洲部主任。莫罗上任后,物色了一位叫做威廉·L·夏勒的报社记者担任其助理,两人决定要做一些与众不同的事情,他们希望能向听众广播他们自己耳闻目睹的新闻。

1938年3月12日,在德军进占奥地利首都维也纳的同时,莫罗向美国听众广播了他的第一篇战争报道:

我是爱德华·莫罗,此刻正从维也纳报道。

现在是凌晨2点30分,希特勒本人还未到市内。看来,没有人知道他会在什么时候到这儿。但是绝大多数人预料他会在明早10点之后的某一时刻到达……

我是几小时前乘飞机从华沙取道柏林来这儿的。从飞机上鸟瞰维也纳,我发现她跟从前没有两样。但是维也纳确实有所变化……

人们在这里把武器举得要比柏林高一些,而且,人们说起"嗨,希特勒"这样字眼的声音也要高一些……

年轻的纳粹冲锋队员乘车在街道四周游荡。他们乘着军用卡车、各种型号的装甲车,唱着歌,向人群投扔橘子皮。几乎所有的重要的大楼都设有武装警卫,包括我现在临时广播的这座楼房。整个城市有一种断定要发生某种事情的迹象,每个人都在等待

着,想知道希特勒在什么地方,什么时候会到达这里。①

这篇报道被认为是世界广播史上的第一次"现场直播",因而给人们留下了极为深刻的印象。事实上,如今我们耳熟能详的、具有现代传播意义的"主持人""新闻联播""现场直播"等词语,也都源于莫罗。

二战爆发后,莫罗在伦敦开设了《这里是伦敦》现场直播节目,他组织了一个由11名记者组成的报道小组,要求他们尽可能地贴近战争一线报道新闻,听众可以从收音机里听到轰鸣的飞机声和"隆隆"的爆炸声,仿佛他们自己就身处枪林弹雨的前线,听众们亲切地给报道小组成员冠以"莫罗男孩"的绰号。

"二战"结束后,名气如日中天的莫罗返回美国,他获得了一名记者所能获得的所有奖励,约翰逊总统还授予他自由勋章,这是美国总统所能授予记者的最高荣誉。

1947年,莫罗重返广播记者岗位。1951年,CBS开办了第一个电视纪录片节目——《现在请看》(1958年停播),由莫罗与制片人弗雷德·W·弗兰德利主持。莫罗凭借其沉稳、冷静和简洁的主持风格,受到亿万观众的欢迎,成为全美最"火"的记者和主持人,并被新闻界奉为广播记者的一代宗师。

在麦卡锡主义盛行的年代里,富有正义感的莫罗保护了一大批所谓的"左翼分子"和被扣上了"红帽子"的电台工作人员。他不向恶势力低头,与麦卡锡主义展开了顽强较量,这为他赢得了世人的广泛赞誉和钦佩。

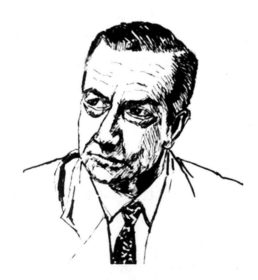

CBS 著名新闻人莫罗

1954年3月9日晚,莫罗在主持《现在请看》节目时,强烈批评了麦卡锡主义,此次直播成为美国电视史上最具争议性的播出之一。

① 豆瓣. 精神偶像之 Edward R. Murrow[EB/OL]. https://www.douban.com/note/210743401/.

1953 年,因为父亲和妹妹被怀疑是共产党人或是共产党的同情者,美国空军预备队中尉米洛拉杜洛维奇遭到解职,并且申诉无果。莫罗在《现在请看》节目中采访了米洛拉杜洛维奇及其家人。节目播出后,许多观众开始对麦卡锡主义进行反思并质疑。一个月后,米洛拉杜洛维奇复职成功。

1954 年 3 月 9 日,莫罗和《现在请看》团队使用麦卡锡本人的演讲视频,精心制作了一期节目,对麦卡锡主义给予强烈批评。莫罗在节目中总结道:麦卡锡营造了一种恐怖的氛围,支持麦卡锡主义,就是损害每个公民的自由与权利。而在此之前,还从来没有人敢在电视上公开对抗麦卡锡,但无所畏惧的莫罗发声了,这期节目对于终结麦卡锡主义起到了釜底抽薪的重要作用。

1963 年,莫罗辞职退休。

1965 年,莫罗因患癌症去世,享年 57 岁。

作为美国广播电视领域的开先河者,莫罗为美国新闻界留下了许多宝贵的遗产,但令人印象最为深刻的,或许还是他对于新闻专业主义的执着和坚守。从这个意义上说,莫罗堪称是美国新闻史上一个里程碑式的人物。

本片导演乔治·克鲁尼是莫罗的"铁粉"。

克鲁尼 1961 年出生在美国肯塔基州莱克星顿市,是美国著名的演员、导演、制片人和编剧,由他参与拍摄的影片多次获得各类电影节大奖。2018 年,美国电影协会(AFI)授予他终身成就奖。克鲁尼之所以能够在演艺事业上取得如此辉煌的成就,与他在电视台当记者的父亲尼克·克鲁尼的指点是分不开的。还在克鲁尼 5 岁的时候,小小年纪的他就上过电视,在父亲的《脱口秀》节目中露了一回脸。

将偶像莫罗的故事拍成电影,这是克鲁尼埋藏在内心深处的愿望。为此,他亲自为影片撰写剧本,仅仅只收取了 1 美元的报酬。他还将自己 12 万美元的导演报酬,重新投入到影片的制作费用中。他的片酬也是按美国演艺工会制定的最低标准来收取的。在电影拍摄过程中,因为担心克鲁尼的脊椎病会导致影片"流产",为影片投保的保险公司曾一度紧缩了政策,为了让保险公司放心,克鲁尼甚至还抵押了自己价值 700 万美元的豪宅。

怎样才能在大银幕上再现莫罗的风采呢?对此,克鲁尼有他自己的想法,他并不打算将影片拍成一部纯粹的人物传记片,而是决定选取 20 世纪 50 年代莫罗对抗麦卡锡主义这场举世瞩目的政治风波作为背景,以莫罗为载体,来呈现美国广播电视新闻业的发展变迁。

片名《晚安,好运》正是莫罗在主持《现在请看》直播节目时每天必说的一句结束语,后来莫罗自费在《纽约时报》打广告、揭露麦卡锡主义的恶行时,也曾用这句话作为标题。克鲁尼用"晚安,好运"作为片名,是他向莫罗这位新闻前辈表达敬意的一种特殊方式。

这部电影的开头是 1958 年 10 月 25 日在芝加哥举办的美国广播电视新闻主管协会与基金会的晚宴上莫罗进行演讲的场景。即便是在 60 多年之后,莫罗这段演讲听起来仍然是铿锵有力,充满激情,极富现实意义:

我们的历史将由我们创造。

如果50年或100年之后，有历史学家看到人们保存的三大广播公司[①]现今一周的节目录像带，他们会在这些黑白或彩色的影像中，看到我们这个时代的颓废、空想，以及人与人之间的隔绝。我们现在富有、丰腴、生活安逸并且洋洋自得，我们对于令人不快的消息有着本能的反感，我们的大众传媒反映了这一点。但是，只有我们从富足的幻象中走出来，意识到当今电视主要被用来隔绝、迷惑我们，转移我们的视线，或是引我们发笑，那么电视业的投资者、观众以及在电视台工作的人们，就可能发现与媒体表现不同的、已经无法挽回的现实画面。

前面我提到我们的历史将由我们创造。如果我们继续这样下去，那么历史将会报复我们，而这惩罚将会迅速地降临到我们身上。偶尔地，让我们赞美一下思想与新闻的价值。让我们大胆地梦想将通常由《苏立文秀》（著名娱乐节目）占据的周日和晚间档时间，交给美国教育调查节目。然后一两周后，斯蒂芬·艾伦节目（娱乐节目）的时间，让给美国中东政策分析节目。公司在赞助商眼中的形象会受到伤害吗？公司的股东会愤怒并且抱怨吗？除了几百万人在可能决定这个国家乃至这个公司未来的主题上受到一些启发，其他的皆有可能发生吗？对那些说"观众不会看的，他们不感兴趣，他们只要娱乐，且漠不关心，彼此绝缘"的人们，我只能这样回答："在一位记者眼中，事实胜于雄辩。"可即使他们是对的，他们会失去什么？因为如果他们是对的，且电视媒体一无是处，只是娱乐、消遣和隔离我们的工具，那么在荧屏闪烁后，我们也将会看到所有的努力都将付诸东流。

电视可以教育观众，它能引导甚至是启发公众。可只有人们坚定了这样的目的去使用它，电视才能实现它的价值。否则，它只不过是罩在盒子里的电线和荧屏而已。

《惊爆内幕》：即使孤军奋战也要坚持到底

电影基本信息

片　　名：《惊爆内幕》(The Insider)
制片地区：美国
导　　演：迈克尔·曼
编　　剧：艾瑞克·罗斯，迈克尔·曼，玛丽·布伦纳

[①] 当时的美国三大广播公司分别是美国广播公司（ABC）、全国广播公司（NBC）和哥伦比亚广播公司（CBS）。

续表

类　　型：	传记,惊悚,剧情
主　　演：	罗素·克劳,阿尔·帕西诺,克里斯托弗·普卢默,迈克尔·甘本
片　　长：	157 分钟
上映时间：	1999 年
主要奖项：	第 72 届奥斯卡金像奖(2000 年):最佳影片、最佳男主角、最佳导演、最佳改编剧本、最佳摄影、最佳音响、最佳电影剪辑提名 第 57 届美国金球奖电影类(2000 年):剧情类最佳影片、剧情类最佳男主角、最佳导演、最佳编剧、最佳电影配乐提名

电影《惊爆内幕》三位男主角的饰演者,每一位都自带光环:饰演美国哥伦比亚广播公司(CBS)《60 分钟》节目王牌制作人劳埃尔·伯格曼的阿尔·帕西诺,曾凭借《闻香识女人》中的《史法兰中校》一角,获得过第 65 届奥斯卡金像奖最佳男主角奖。饰演烟草公司高级主管乔佛瑞·维根的罗素·克罗,曾凭借《角斗士》中的马克西姆斯一角,获得过第 73 届奥斯卡金像奖最佳男主角奖;饰演《60 分钟》节目主持人迈克·华莱士的克里斯托弗·普拉默更是大名鼎鼎,他在 1965 年上映的音乐剧情片《音乐之声》中,因扮演具有强烈爱国意识和民族情怀的海军上校冯·特拉普,而给全世界观众留下了难以磨灭的印象,他后来也获得过第 84 届奥斯卡金像奖最佳男配角奖。

俗话说"三个女人一台戏",而这三位本就是"戏骨"的"老男人"凑到一块,这台戏想不好看都难啊!

《惊爆内幕》的主要情节是:CBS《60 分钟》节目制作人伯格曼与德高望重的节目主持人华莱士一向合作无间。一天,伯格曼收到了一份显示烟草公司故意在香烟中强化某些致人上瘾物质的内幕文件,他请来刚刚被烟草公司解雇的高级主管维根帮忙解读。

两个人的举动很快就引起了烟草公司的注意:烟草公司提醒维根,他曾签署过保密协议,因此不得向社会公开任何与香烟制造有关的内幕信息。维根一方面不想失去医疗保险等涉及家人的生活保障,另一方面他的良心又备受拷问。

最终,维根决定即使违反保密协议,他也要向外界揭开内幕。他先是和伯格曼录制了一期《60 分钟》节目,紧接着又前往密西西比州出庭作证,控告烟草公司。

影片中的一幕,是伯格曼劝说维根要勇敢站出来,揭露烟草公司无视公众身体健康的恶行。两人的这段对话,既是相互试探,也预示着他们即将面临巨大的风险和挑战:

维根:我被开除,是因为我生气时不懂得克制,我不喜欢被盘问。
伯格曼:我不是在盘问你,我是在提问。
维根:我只是你的商品吧?只有在播放广告之间才会出现的商品。
伯格曼:对电视公司而言,我们都是商品。但对我而言,你比商品更重要。当三千

万人都听到了你的说法,一切,我的意思是说,一切,都会变得不一样了。你相信吗?

维根:我不相信。

伯格曼:你应该相信,因为当你说完后,舆论自然会有所定夺,这就是你的力量。

维根:你相信吗?

伯格曼:我相信。

维根:你相信一席话就会造成改变?

伯格曼:没错。

维根:也许这就是你评价自己有份好工作的理由,有身份地位。也许观众全是偷窥狂,也许什么都不会改变,但我们被利用完了,就没有价值了,被抛弃,被扔在一边。

伯格曼:你是在说我吗?还是在说别人?你不要质疑我,或者《60分钟》节目的品质。

维根:我是拿家人的幸福下赌注,你拿什么来下注?就凭这几句话?

伯格曼:几句话?当你在悠闲地打着高尔夫球时,我却在外面到处闯荡,用事实来证明我报道里的每一句话。你现在到底愿不愿意这么做?

维根:我得给家里打个电话,孩子睡觉了。

烟草公司抢先一步,申请了针对维根的言论禁制令。此时CBS高层也认为,获取丰厚的利润要远比披露真相重要得多。《60分钟》节目对维根的专访因此被禁播,而维根的妻子也在巨大压力下,带着两个女儿离他而去。

维根和伯格曼成了孤军奋战的勇士,但为了维护公众利益,他们决心不惧危险,坚持到底。

影片中伯格曼与妻子在家闲聊时,谈到了资本主义社会里所谓"新闻自由"虚伪性的话题:

妻子:美国很大,有新闻自由,找份新工作吧。

伯格曼:新闻自由?是大老板的新闻自由吧,总裁就有新闻自由。

妻子:换个角度想想吧。

伯格曼:我有?

妻子:你才没有呢。

伯格曼:从我的角度来看,我现在的所作所为很荒谬,一切全靠自己的良心。

《惊爆内幕》是根据美国历史上司法和解金额最高的烟草诉讼案改编的。影片中维根的原型就是美国烟草公司高级经理杰夫里·魏格纳。1996年,魏格纳在华莱士主持的《60分钟》节目中接受专访时,首次向公众曝出烟草工业隐瞒尼古丁对人体有害这一企业内幕。

1997年6月20日,美国菲里普·莫里斯等大烟草公司代表与密西西比州司法部部长穆尔以及40个州的大律师在华盛顿达成协议:在此后25年内,美国烟草公司将对全美因吸烟

染病的人赔偿3685亿美元;25年后,每年还将追加150亿美元。作为交换,烟草公司将免于刑事责任。由于该项协议所涉及的赔偿金额空前庞大,因此被许多人称为"历史性的协议"。①

有意思的是,虽然这部电影说的是"吸烟有害健康"的事情,但华莱士本人却是一个烟不离手的"老烟枪"。作为《60分钟》节目主持人,"在节目中抽烟"几乎已成了他最著名的一块招牌。不过,华莱士尖锐的提问也和他手中的香烟一样,经常会让来宾们受不了。

《60分钟》是CBS最著名的调查性新闻报道栏目,也是全美收视率前十的电视节目之一。该节目于1968年9月24日首播后便受到观众热捧,其中最主要的原因就在于它拥有被誉为美国一流电视新闻记者的华莱士。在长达60多年的记者生涯中,华莱士目睹了风云变幻的世界,并以高超的采访技巧确立了他在美国新闻界的崇高地位。2012年4月7日,华莱士在美国康涅狄格州纽黑文市去世,享年93岁。

《华盛顿邮报》:他们揭开被掩盖了30年的"秘密"

电影基本信息

片　　名:《华盛顿邮报》(*The Post*)

制片地区:美国

导　　演:史蒂文·斯皮尔伯格

编　　剧:伊丽莎白·汉娜,乔希·辛格

类　　型:传记,悬疑

主　　演:汤姆·汉克斯,梅丽尔·斯特里普

片　　长:115分钟

上映时间:2017年

主要奖项:第89届美国国家评论协会奖(2017年):最佳影片、最佳男主角、最佳女主角
　　　　　第14届圣路易斯影评人协会奖(2017年):最佳影片(第二名)
　　　　　第11届北德克萨斯影评人协会奖(2017年):最佳影片、最佳群戏
　　　　　第16届华盛顿影评人协会奖(2017年):Joe Barber华盛顿最佳写照奖
　　　　　第26届东南影评人协会奖(2017年):最佳群戏(第二名)、年度十佳影片
　　　　　第18届美国电影学会奖(2017年):年度十佳影片
　　　　　《滚石》杂志(2017年):年度十佳电影
　　　　　《时代》杂志(2017年):年度十佳电影

① 中邮收藏网.烟草诉讼案:美国经历五十年的官司 烟草公司最终赔偿3685亿美元[EB/OL].[2020-06-23]. https://www.sohu.com/a/403627767_99906798.

续表

第18届纽约在线影评人协会奖(2017年):年度十佳影片
第2届亚特兰大影评人协会奖(2017年):年度十佳影片
第90届奥斯卡金像奖(2018年):最佳影片,最佳女主角提名
第23届评论家选择奖(2018年):最佳影片、最佳导演、最佳男主角、最佳女主角、最佳群戏、最佳原创剧本、最佳剪辑、最佳配乐提名
第75届美国电影电视金球奖(2018年):剧情类最佳电影、电影类剧情片最佳男主角、电影类剧情片最佳女主角、电影类最佳导演、电影类最佳原创剧本、电影类最佳原创配乐提名
第29届美国制片人工会奖(2018年):最佳电影制片人奖
第22届美国艺术指导工会奖(2018年):电影类最佳历史电影艺术指导
第52届美国国家影评人协会奖(2018年):最佳男配角

电影《华盛顿邮报》聚焦发生在1971年的美国"五角大楼文件案"。

"五角大楼文件案"是有关美国新闻出版自由与国家安全方面的第一个案件,该案争论的核心问题是:"当新闻界通过非法途径获得了政府保密信息时,是否有权发表……报纸一方认为,新闻出版自由与公众知情权可为其发表这类文件提供充分的辩护;政府则认为,文件的保密属性与国家安全直接相关,政府有权禁止报纸发表文件"。① "五角大楼文件案"尘埃落定后,美国报界与政府的关系发生了重大变化,报业变得更加独立,揭露政府丑行赫然成为报业的首要任务。紧随其后的"水门事件"报道,便是在"五角大楼文件案"后新闻报道自然而然"转向"的结果。

我们在观看《华盛顿邮报》这部电影之前,首先需要弄清楚的是,究竟什么是"五角大楼文件案"。而要回答这个问题,又要首先了解什么是"五角大楼文件"。

所谓"五角大楼文件",指的是从1967年起美国国防部秘密编纂的有关美国政府卷入印度支那战争②的"绝密"研究报告。这些报告共有47卷、7000多页,总计250多万字,重达60磅(1磅≈0.45千克)。研究报告以时间和专题为序,每个专题下又包括概括分析、大事年表和原始文件等部分。其中"概括分析"文字有3000多页,所附官方文件达4000多页。这份报告涵盖了自"二战"起直至巴黎和谈③开始这段时期,涉及罗斯福、杜鲁门、艾森豪威尔、肯尼迪和约翰逊等五任美国总统就越南问题所作的政治及军事决定。"五角大楼文件""披露了当时人所不知的高层决策内幕,尤其是长期以来,美国政府在对越政策的制订过程中,滥用权力,暗箱操作,歪曲事实真相,欺骗国会和公众舆论的事实"。④

① 颜廷,任东来.美国新闻出版自由与国家安全:以1971年五角大楼文件案的研究为中心[J].新闻与传播研究,15(6):11.
② 印度支那战争,指"二战"后发生在亚洲中南半岛的三次局部战争,即印支三国抗法战争(1946年9月至1954年7月)、抗美战争(1961年5月至1973年1月)和越南对柬埔寨的军事入侵(1979年1月7日到1989年9月27日)。
③ 巴黎和谈,指美国和北越外交官员于1968年5月在法国巴黎开始的、旨在结束越南战争的正式和谈。
④ 刘东明."五角大楼文件"与"五角大楼文件案"[J].北京师范大学学报(社会科学版),2020(2):92.

1971年,时任麻省理工学院国际问题研究中心高级研究员的丹尼尔·埃尔斯伯格在未经批准的情况下,私自将"五角大楼文件"透露给了《纽约时报》等媒体。6月13日,《纽约时报》以"越南档案:五角大楼追溯美国逐步卷入越南30年的研究报告"为题,开始连载这些文件,结果3天后即被司法部叫停。6月18日,《华盛顿邮报》也开始连载"五角大楼文件",并拒绝了司法部要求停止刊载的命令。6月24日,《洛杉矶时报》等12家报社同时连载"五角大楼文件"。"五角大楼文件案"随即在全美范围内引起广泛关注。

1971年6月30日,作为与美国宪法第一修正案①有关的"事前限制"案例,最高法院以6票对3票,判决《纽约时报》和《华盛顿邮报》胜诉。最高法院判词称:除了"新闻的披露……肯定会对国家和人民导致直接、即刻且不可挽回的损失"的情况外,不能对报刊发布的内容予以"事前限制"。被控"泄密"的埃尔斯伯格因此被无罪释放,并成了一名"反战英雄"。②

《华盛顿邮报》是一部非常美国化的"主旋律"电影,由好莱坞大牌导演史蒂文·斯皮尔伯格执导,奥斯卡影帝汤姆·汉克斯和影后梅丽尔·斯特里普分别扮演男、女主角。整部电影既营造出一种淡淡的怀旧氛围,同时又从头至尾充满了令人窒息的紧张感。张弛有度的叙事节奏和别具深意的镜头语言,将新闻记者坚守新闻专业主义,不畏强权,勇于揭弊,坚决捍卫公共利益的故事刻画得淋漓尽致,虽然是"主旋律"的表达,却丝毫不带有说教的味道。

电影中值得一提的角色,是由斯特里普饰演的、有"美国报业第一夫人"之称的凯瑟琳·格雷厄姆。

格雷厄姆于1917年6月出生在纽约一个富裕的犹太人家庭。1933年,身为大银行家的父亲尤金·梅厄斥资82.5万美元购入了创办于1877年的《华盛顿邮报》。1948年,格雷厄姆的丈夫菲利普·格雷厄姆成了《华盛顿邮报》的老板,格雷厄姆则在家相夫教子,极少在公开场合露面。

不幸的是,菲利普患有严重的精神抑郁症,1963年8月,他开枪自杀身亡。身为家庭主妇的格雷厄姆临危受命,担任了《华盛顿邮报》的老板。她克服重重困难,带领报社同仁经历了"五角大楼文件案",成功完成了"水门事件"报道,从而让《华盛顿邮报》一举成名。格雷厄姆也因此成就了自己的一番新闻伟业,并被国际新闻协会遴选为全球50名新闻精英人物之一。

影片中有一幕是有关《纽约时报》在刊载"五角大楼文件"而遭到司法部叫停后,《华盛顿邮报》是否还应接续连载这些文件,因为如果接续连载,很可能会让报纸摊上大麻烦,甚至还有可能直接导致报社被勒令关门。面对这一事关报社存亡的艰难选择,格雷厄姆对深夜赶到她家紧急商议的报社董事会成员说了这么一番话,语气虽温柔,但气场十分强大:

① 美国宪法第一修正案于1791年12月15日获得通过。主要内容是国会不得制定关于下列事项的法律:确立国教或禁止信教自由;剥夺言论自由或出版自由;或剥夺人民和平集会和向政府请愿申冤的权利。参见《美国宪法第一修正案》。

② 刘东明."五角大楼文件"与"五角大楼文件案"[J].北京师范大学学报(社会科学版),2020(2):94-95.

我们……我们要对公司全体员工和报纸的长期运作负责,是的。然而,嗯,招股说明书也谈到,报纸的使命是做出优秀的新闻采集和报道,不是吗?而且,它还说,报纸要效力于国家的福祉,还有……嗯,言论自由的原则。所以,有人可能会说,银行家们会警告我们不要这样做,是吗?对一张报纸来说,对于一个报道了尼克松政府的报纸来说,你能向我保证我们的人在印刷报纸的时候,不会受到生命的威胁吗……这家公司在我的生命中的时间,比大多数在那里工作的人都要长,所以我不需要去申明这份产业,这已经不再是我父亲的公司了,也不再是我丈夫的公司了,这是我的公司,那些不这样想的人,不应该在我的董事会里面……那好吧,就这样定了,我……要去睡觉了。

2001年7月,格雷厄姆因跌倒导致后脑严重受伤,经医治无效去世,享年84岁。

第4讲

新闻伦理:不能违反的"铁律"

新 闻 伦 理

"新闻伦理"是指新闻媒体(报社、广播电台、电视台和网站等新闻组织)和新闻工作者(编辑、记者、播音员和主持人等)从事新闻传播活动时所应遵循的行为规范及准则。它是新闻传播活动中价值取向、道德表现、日常行为品德和规范的总和。

新闻伦理对新闻传播活动有着很大的制约作用,比如媒体不能为了自身利益而发布不真实和不准确的新闻,也不能用错误的信息来有意误导受众;媒体之间不能采取不正当和不公平的手段进行恶性竞争;记者在开展采访活动时不能侵犯公众隐私,等等。

新闻传播活动如果违背了新闻伦理的基本准则,不仅会使新闻记者的人格受到质疑,而且也会使新闻媒体丧失公信力。

那么,哪些行为符合新闻伦理,哪些行为违背新闻伦理呢?说起来其实并不复杂,然而一旦真正地进入到新闻采编的实践层面,由于新闻媒体或记者本人不可避免地会受到各种现实因素的影响,因此有很多原因都有可能让报道者的新闻伦理判断发生偏转。

新闻伦理失范的事情在国内外新闻界一直屡禁不绝,时有发生。

2013年10月24日,黑龙江某报刊登了《老汉旅店见网友,一开门傻了——"跟我开房的咋是儿媳妇"》一文。后经调查,黑龙江省某市电视台记者以派出所提供的一起曾经处理过的纠纷为原型,擅自编造了《穆棱:开房约会女网友 见面竟是儿媳》的假新闻。该报未经核实,修改标题后便刊登了这篇报道。对此,有关部门决定对相关新闻单位和责任人分别予以行政警告、行政罚款和吊销记者证等处罚。①

① 中国文明网. 中国记协关于部分媒体从业人员违反新闻职业道德的通报[EB/OL]. [2014-01-13]. http://www.wenming.cn/ziliao/xwb/dsj/201401/t20140113_1690038.shtml.

阿瑟·阿什是美国一代网球巨星。1963年，20岁的阿什以大学生身份成为第一位进入戴维斯杯美国代表队的非洲裔人。1965年，他赢得了全美大学生个人和团体冠军。1969年，阿什夺得美国公开赛冠军，并以主力身份为美国赢得当年的戴维斯杯。1975年，31岁的阿什夺得温布尔顿网球赛冠军，成为首个世界排名第一的黑人网球选手。

1980年，阿什宣布退役。1979和1983年，在相继做了两次心脏手术后，阿什将全部精力投入了到媒体和慈善等领域。他出版了3卷本自传《通往荣耀的艰难之路》，他还是家庭影院(HBO)和美国广播公司长期的体育评论员、《华盛顿邮报》等报刊的专栏作家、美国戴维斯杯领队，同时他还发起成立了几个慈善组织和基金会。1985年，阿什入选网球国际名人堂。

1988年，阿什获知自己艾滋病病毒(HIV)检测呈阳性，原因是他在1983年进行第二次心脏手术时输血感染所致。出于多种考虑，他并未公开这个令人震惊的消息。少数记者在得知阿什的病情后，也选择了帮他保守秘密。

1992年4月，有人打电话给《今日美国》称：阿什患上了艾滋病。4月7日，该报记者道格·史密斯联系上阿什。在与史密斯谈过后，阿什又与该报体育主编吉恩·波利辛斯基讨论了此事。他请求波利辛斯基能将这一报道推迟36个小时后再发布，但并未得到相应的承诺。阿什认为《今日美国》一定会公布其病情，于是选择在4月8日主动召开新闻发布会告知了世人。

果然，《今日美国》当天即以"网球巨星阿瑟·阿什患了艾滋病"为题，将消息发给其海外版和甘尼特通讯社。阿什在新闻发布会上说，《今日美国》打来的电话将他置于一个痛苦的境地，如果他想保护自己家庭的隐私，就不得不撒谎。而媒体的披露又令他不得不选择公开承认病情，这对于他和家人来说无疑是雪上加霜。阿什曾向媒体发问，"你们是准备以知情权为名，披着新闻自由的外衣，行冷酷、无情和愚蠢之事？还是对某些事情表示些许的同情？"①

1993年2月6日，阿什去世，美国政府以国葬礼仪为他送别。

由此可见，新闻伦理——这是所有新闻工作者都不能违反的"铁律"。媒体人只有坚守新闻伦理，才能有尊严地背起道义的行囊，执着向前。

① 展江.艾滋病和同性恋可以被公开吗?:媒体道德与伦理经典案例评析(八)[J].青年记者,2015(1):65.

《真相至上》:为一句承诺她不惜牺牲一切

电影基本信息

片　　名:《真相至上》(Nothing but the Truth)
制片地区:美国
导　　演:罗德·拉里
编　　剧:罗德·拉里
类　　型:剧情,犯罪,悬疑
主　　演:凯特·贝金赛尔,马特·狄龙
片　　长:108分钟
上映时间:2008年
主要奖项:第36届土星奖(2010年):最佳DVD奖

《真相至上》是一部与政治有关的惊悚片,影片从头至尾都充斥着强大的张力和令人窒息的紧张感。

美国《太阳报》女记者瑞秋·阿姆斯特朗有一个幸福美满的家庭,丈夫雷·阿姆斯特朗是一位小说家,儿子提米活泼可爱,瑞秋每周的工作就是在报纸的新闻版写一篇专栏文章,她舒适安逸的中产阶级生活为周围人所羡慕。

然而一次意外的经历,却打破了瑞秋平静安宁的生活,瞬间将她从社会精英变成了阶下囚。

事情的起因是:美国总统遇刺后,政府在没有掌握确凿证据的情况下,便对南美洲国家委内瑞拉展开了军事报复行动。此事的内幕被瑞秋偶然获悉,她几经考虑后,最终还是写了一篇报道发表在《太阳报》上,该报道还将CIA(美国中央情报局)女特工艾瑞卡的身份给曝光了。

根据美国法律,暴露CIA特工的身份是严重的违法行为,等同于叛国罪。因此政府派出特别检察官帕顿对瑞秋施压,要求她说出消息来源,否则就要将她逮捕入狱。面对法官、特别检察官、报社高管甚至是丈夫的一次次逼问,瑞秋始终守口如瓶,她发誓一定要保护好为自己提供消息来源的人。

法庭上,瑞秋的律师试图援引美国宪法第一修正案来捍卫她作为记者的权利,但帕顿则强调,瑞秋犯的是叛国罪,很可能会危害到美国的国家安全,因此除非她说出提供消息的人是谁,否则就必须入狱羁押。尽管当时美国31个州和华盛顿特区都有法律规定,为保障公

众知情权,记者有权不透露消息来源,但联邦法律中却没有这条规定。法官最终倒向美国政府一边,将瑞秋羁押,直至她说出消息来源。

在瑞秋被羁押200多天后,她在监狱接受了电视台记者莫里的直播专访:

莫里:瑞秋·阿姆斯特朗,谢谢参加我们的节目。瑞秋,你在这里待了已经有7个月了,感觉怎么样?

瑞秋:嗯,身体上感觉还行。虽然在这里不能进行日常锻炼,但是还行。

莫里:你知道吗?我看着你,然后就觉得"你是怎么做到的?"你的生活是如何转变过来的?

瑞秋:我得说,当我早上醒来的时候,要花上几秒钟才能反应过来我这是在哪里。我是说,我还没有习惯这里。

莫里:你嫁给了小说家雷·阿姆斯特朗,你们的婚姻是如何维持的?

瑞秋:当然,很有压力……

莫里:肯定很艰难。

瑞秋:是很艰难,但是我们很坚强。他很支持我,我们是很好的朋友,这真的帮助了我很多。

莫里:那你儿子呢?提米……你最后一次见他是什么时候?

瑞秋:有很长时间了。

莫里:多长?

瑞秋:嗯……我刚关进来的时候,他来看过我。但是我让我丈夫不要带他来这种地方看我。

莫里:这样对你是很残忍的,多数母亲会需要一段很艰难的时间来适应。

瑞秋:我想我也会有。但是多数母亲却不知道她们该干啥,除非她们处在我这样的位置。嗯,说真的,把提米带来,对我来说是很自私的决定,我经常怀疑我能不能在见不到我儿子的情况下撑过去。但是我了解提米,当他被带到这里的时候,我透过他的眼睛看到了这样的环境对他造成的伤害,看到他的妈妈在这样的地方,被关起来,你能了解,我不能让他这样。

莫里:瑞秋,让我们来到采访的重点,我想尝试一下,在你揭露艾瑞卡·范·多伦CIA特工身份的报道里,谁是你的线人?

瑞秋:嗯,莫里,让我反问你,你为什么要尝试?试着让一个同行记者去背叛自己的正直?我知道你比我们想象中知道得更多,我了解你,在拍摄前,你跟我……

莫里:听着,我也有共鸣,跟你一样,我也永远不会供出我的线人,但是你知道吗?有时线人也会有他们自己的动机。

瑞秋:好吧,如果他们所提供的情报很有价值,并且值得相信,就像是"水门事件"或者是"五角大楼文件",那么他们所怀有的动机就不那么重要了。任何一个合格的记者,

都要准备好为了坚持他们的原则而承受牢狱之苦。

影片结局令人意想不到:原来艾瑞卡的女儿和瑞秋的儿子在同一家幼儿园,瑞秋是在幼儿园班车上与艾瑞卡的女儿闲聊时,偶然了解到了那些机密的信息。确切地说,艾瑞卡的女儿就是瑞秋的线人!

"但是,别告诉任何人是我告诉你的,好吗?"在小女孩天真无邪的童声中,影片结束了。而瑞秋,却仍然要为守住自己的承诺而在监狱中度过两年,因为这是她作为一名记者为保护消息来源而必须付出的代价。

《真相至上》的片头,打出了这么一行字:

本片灵感取材于真实事件,但是故事纯属虚构,绝无影射他人他事之意。

据说这部影片的"灵感"来自2005年发生在美国的"特工门案"①。当时,《纽约时报》女记者朱迪斯·米勒因在法院对CIA特工身份泄露事件的调查中,拒绝透露消息来源而被判入狱。华盛顿地方法院首席法官托马斯·霍根表示,米勒必须在监狱中待到她愿意出庭作证为止,或者是等到当年10月负责调查该事件的大陪审团任期届满后方可出狱。米勒在法庭宣布判决后表示,她不想被投入监狱,但为了保护向她提供消息的人,她别无选择。2005年9月底,因秘密消息来源,也就是时任副总统切尼的助手刘易斯·利比表示愿意公开身份,米勒遂在入狱3个月后被释放。

信誉是媒体展开新闻竞争的灵魂。所谓"媒体信誉",指的就是新闻媒体受到大众信赖的程度。作为媒体所具有的一种独特的精神品质,媒体的公信力及其道德品质在很大程度上体现了新闻伦理对传播活动的深刻影响。《真相至上》中瑞秋的守口如瓶,维护的就是"媒体信誉"。

不过,这部电影也提出了一个"两难"的问题:一方面,新闻工作者是否有保护消息来源的权利?因为如果不能很好地保护消息来源,那就说明媒体是靠不住的,以后谁还会再向媒体提供信息呢?如此,媒体的新闻传播活动也就难以正常开展了;另一方面,假如新闻工作者滥用以其职务行为所获得的信息,比如传播了有可能危害到国家或公众安全的涉密信息等,那么面对法律的要求,他们还能有所谓不泄露消息来源的"特权"吗?

或许,20世纪70年代发生在美国的"布莱兹伯格案"能带给我们一些启示。

保罗·布莱兹伯格是美国《路易斯维尔信使新闻报》的一名记者。1969年,他在一篇新闻报道中描写了他所看到的将大麻提炼为麻醉剂的过程。布莱兹伯格之所以能在采访时被

① 2002年2月,CIA情况通报称伊拉克正向尼日尔购买核材料铀。时任副总统切尼的班子成员对此很感兴趣,安排曾在尼日尔做过大使的约瑟夫·威尔逊前往尼日尔进行调查。但威尔逊调查后却认为该情报不可信,并于次年7月在《纽约时报》撰文,称伊拉克拥有核武器的情报被严重扭曲。文章让白宫十分恼怒,切尼办公室主任刘易斯·利比从切尼处得知,威尔逊妻子维莱里·普莱姆是在CIA工作了20年的秘密特工。该情报后被有意透露给了《纽约时报》记者朱迪斯·米勒和《时代》周刊记者马修·库珀等人,并被公布在了媒体上。威尔逊指责白宫为报复他对伊拉克战争的批评,不惜采取泄密手段进行抹黑。

允许观看这一过程,是因为他发誓要保密,后来他在报道中也特地注明了这一点。文章发表后,布莱兹伯格遭法院传唤,但他拒绝回答有关消息来源的问题。1971年1月,布莱兹伯格又发表了一篇有关肯塔基州法兰克福市毒品使用情况的报道,在遭法院传唤后,他仍然拒绝透露消息来源。

该案后上诉至美国最高法院。1972年,最高法院以5票对4票的结果,确认新闻记者在向大陪审团作证时,没有拒绝透露秘密消息来源的姓名或其他信息的宪法第一修正案特许权。尽管记者认为应当免除记者作证的义务,因为如果被强制性回答传唤并说明他们的消息来源,或者泄露其他秘密,那么为他们提供消息的人将来就会拒绝或不愿再为记者提供具有新闻价值的信息,但最高法院却认为,"出版社采用秘密的新闻来源并没有受到禁止或限制,记者可以在法律允许的范围内自由地运用各种新闻来源,本案中并没有什么是可以约束或限制出版自由的,新闻界对秘密的新闻来源的依赖并不意味着随后新闻记者被大陪审团传唤会导致这些新闻来源的枯竭"。①

美国最高法院对"布莱兹伯格案"的审判结果表明,新闻记者并不享有拒绝透露消息来源的特权。但这一审判结果也一直饱受争议,目前美国许多地方法院实际采取的做法是:给新闻记者以有限的宪法保护,即在是否透露消息来源的问题上,记者仍享有受限的、特殊的权利。

《枪声俱乐部》:一张照片让他饱受争议

电影基本信息

片　　名:《枪声俱乐部》(The Bang Bang Club)
制片地区:加拿大,南非
导　　演:史蒂文·西尔文
编　　剧:格雷格·马里诺维奇
类　　型:剧情
主　　演:瑞恩·菲利普,玛琳·阿克曼,泰勒·克奇,阿什丽·穆赫隆
片　　长:108分钟
上映时间:2011年

《饥饿的苏丹》这张照片很可能是世界新闻摄影史上最著名、也最具争议性的一张照

① 牛静. 新闻记者保护消息来源的法律困境:对美国"布莱兹伯格案"的回顾与分析[J]. 新闻界,2007(5):51.

片了。

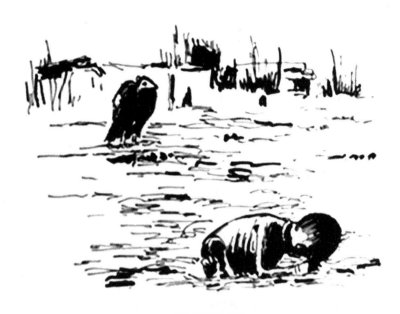

《饥饿的苏丹》

凯文·卡特拍摄的照片《饥饿的苏丹》，显示在一个即将饿毙跪倒在地的苏丹女童身后，一只秃鹫正虎视眈眈地等着猎食她。这张照片后来刊登在《纽约时报》上，凯文·卡特凭借该作品赢得了1994年普利策新闻特写摄影奖。

1993年，战乱频仍的苏丹又遭遇一场大饥荒，一个赤身裸体、瘦得皮包骨头的小女孩趴倒在沙漠里，一只巨大的秃鹫静静地蹲在她身后，贪婪地盯着这个奄奄一息的弱小生命，等待着即将到口的"美餐"。

此时，站在不远处的南非自由摄影记者凯文·卡特迅速按下了快门。

3月26日，这张名为《饥饿的苏丹》的照片刊登在了美国的《纽约时报》上。很快，这张照片就被世界各大媒体竞相转载，并因其巨大的人性争议而引起广泛热议。

1994年，《饥饿的苏丹》获普利策特写摄影奖。

然而令人没有想到的是，不久之后，凯文便在南非东北部的城市——约翰内斯堡自杀身亡。他留下的遗言是："真的，真的对不起大家，生活的痛苦远远超过了欢乐的程度。"

《枪声俱乐部》是一部根据真人真事改编，讲述凯文等4位年轻战地摄影师传奇人生的电影。影片中的其他3位摄影师分别是：格雷格·马霖诺维奇、若昂·席尔瓦和肯·乌斯特布鲁克。影片给予凯文的镜头最多，对凯文的刻画也最为深刻。

这部电影之所以取名为《枪声俱乐部》，是因为凯文与肯等几位好友组建了一个小团体，由于他们每个人都拥有极为出色的现场摄影能力，这个小团体也因此被人称为"呼呼（枪声之意）俱乐部"。这几位摄影师常年奔走在南非洲的大地上，他们冒着生命危险，用手中的相机记录下饱受种族隔离制度摧残的南非，记录下在大饥荒中奄奄一息的苏丹，记录下各种不忍目睹的残酷、血腥和暴力。

导演史蒂文·西尔文为观众呈现出一种"纪录片"式的真实,大量晃动的镜头再现了新闻现场的嘈杂、混乱与绝望。

影片开头,是凯文在荣获普利策新闻特写摄影奖之后,于1994年4月18日在接受电视台专访时的一段对话。这段对话简要介绍了"枪声俱乐部"的由来:

主持人:今天很荣幸地请到普利策摄影奖得主凯文·卡特,我们看了很多关于所谓"枪声俱乐部"的报道,真有这样的俱乐部吗?

凯文:嗯,其实,这只是一个标签,基本上只是个玩笑。有人这样叫我们,而且……我们一起……外出工作,所以我们总在一起,人多比较安全,就是这样。

主持人:那你们自己会互相竞争吗?我是说,你们会比赛吗?

凯文:当然。每个人,在每天结束的时候,都想带回最好的照片。

主持人:凯文,你认为怎样才算是好照片?

凯文:嗯……

影片的高潮之一,是凯文在拍摄《饥饿的苏丹》获奖之后,一些人因为他没有放下手中的相机,去救助挨饿的小女孩而谴责他残忍,怒斥他是"冷血屠夫",甚至就连凯文的一些老朋友,也认为他在面对小女孩时显得过于冷漠,并对此颇有微词。

下面这段文字,就是影片中凯文在获奖后与观众的一段对话:

凯文:我知道,当我……当我拍的时候,就有些不一样的东西,是的。

观众:你给照片(指《饥饿的苏丹》)命名了没有?

凯文:我不给照片命名。但我朋友,他们起了个名字,叫"虎皮鹦鹉"。

观众:我们很多读者,都想问一下这个小女孩后来的命运是怎样的?

凯文:命运?

观众:这个小女孩后来怎么样了,凯文?

凯文:我……我也不怎么清楚……

观众:你把秃鹫赶走没,凯文?

凯文:是的,那只秃鹫,是的,在我……在我拍完照片……

观众:那你有没有在物质上帮助她?

凯文:那个女孩?

观众:对。

凯文:没有。

观众:凯文,你没有把她抱起来?

观众:那不是他的工作。

观众:因为是记者,就不用帮助他人?

凯文:我没说我不用帮助他人,我认为我拍的照片帮的人会更多。

观众:为什么不确定她是安全的?

观众:凯文,没人说你不应该拍这张照片,但你就把她留在沙漠里等死吗,凯文?

观众:你觉得你的选择没有问题吗?

凯文:我觉得我的选择没有问题,我以摄影师的身份去了那儿,拍了一张伟大的照片。

观众:你真的觉得自己做的是对的吗?

观众:你本可以多做一些事。

凯文:救这个小女孩?你不知道发生了什么。

观众:但你为什么不带走孩子?

那么,事情的真相究竟是怎样的呢?

据凯文后来回忆,他当时在拍照时,静静地等待了20多分钟,就是为了能选择一个好的角度,以尽可能地不让那只秃鹫受惊。拍摄完毕后,他赶走了秃鹫,并注视着小女孩爬起来蹒跚而行。然后他坐在一棵树下,点了一支烟,念着上帝的名字,放声恸哭。同行的席尔瓦也证实,当时小女孩母亲就在旁边,正等着领取救济粮;而小女孩手上戴着一只接受慈善组织保护的手环,说明她并不需要摄影师来提供帮助;况且秃鹫只食死尸,不会攻击活着的生物。

可见,在整个拍摄过程中,并没有任何人受到了伤害。惟其如此,普利策奖的评委们才最终决定将奖项颁给凯文。无论从哪一个方面来说,凯文都没有犯错。

不过凯文的事业虽然达到了顶峰,但生活却陷入了低谷。他在经济方面早已处于入不敷出的状态,而他最好的朋友肯,也因外出采访而被武装分子打死了,再加上舆论铺天盖地地指责和谩骂,凯文的精神终于被彻底击垮,他最终选择走上了"自杀"这条不归路。

真相大白后,很多人都后悔当初错怪了凯文,但凯文却已经永远离开了这个世界。多年后有媒体采访了凯文的女儿梅根·卡特,问她对于父亲的死有什么看法。梅根沉默了许久说:父亲才是照片上的小女孩,而众人的指责就是照片上的秃鹫,他们最终杀死了她的父亲。①

新闻记者到底是应该先救人,还是应该先完成采访?这个由照片《饥饿的苏丹》所引发的新闻伦理的话题,至今仍在被人们讨论着。

要回答这个问题就不能"纸上谈兵",而应根据实际情况,采取不同的判断标准。记者也是人,当然应该具有一般人所应具备的、最起码的道德标准,但这并不意味着在任何情况下,记者都要把实施人道主义救助放在首位。因为说一千道一万,记者还是要靠新闻作品来说话。记者的人道主义关怀应该更多地体现在新闻报道上,受众更应该关注记者的新闻报道是否传递了人道主义的温暖。

① 饥饿的苏丹:他拍下这张轰动世界的照片,却在一片骂声中孤独死去[EB/OL]. https://www.sohu.com/a/414232203_120743394.

假如我们"用过高的道德标准去要求一个道德主体,要求其履行'被提倡的道德'甚至'被崇尚的道德',而一旦道德主体没有履行这样的道德,就被视为不道德、没有良心。但在当时的情况下,凯文即便把那个小女孩送到救济中心,小女孩的生命是否会因此而得救?即便这个小女孩得救了,对于苏丹,或者整个非洲来讲,是否就能走出困境?"①

《导火新闻线》:新闻人不应是"饥饿的老鹰"

电影基本信息

片　　名:《导火新闻线》
制片地区:中国
导　　演:方俊华
编　　剧:潘漫红
类　　型:剧情
主　　演:吴孟达,周家怡,龚慈恩,张建声,杨淇,何佩瑜,方健仪
片　　长:90分钟
上映时间:2015年
主要奖项:第37届香港电影金像奖(2018年):最佳男配角提名

《导火新闻线》是在香港电视(HKTV)2015年3月推出的同名电视剧基础上、以原班人马为主体拍摄的一部电影版作品。

媒体是应该关注社会的痼疾,还是贩卖心灵鸡汤,或是炒作八卦绯闻来博人眼球、提高点击率?《导火新闻线》提出的这个问题引人深思。

7年前,香港C99电视台灯光组技工智叔17岁的女儿心心,在平安夜惨遭富二代高建仁奸杀。由于证人在法庭上临时改变了证词,导致高建仁因证据不足被当庭宣判无罪释放。智叔夫妇为了还女儿一个公道四处奔走,一年后,良心不安的证人找到智叔,告诉了他当初自己是被高建仁收买而作伪证的实情,并表示愿意重新出庭作证。但刚刚被点燃了希望的智叔夫妇却被律师告知,在香港一罪不可两审,"就算那个杀人凶手亲口认罪,法庭都不可以判他有罪"。

绝望之下,智叔以绝食抗议,希望该案能引起社会关注,从而迫使立法会修改条例。在此过程中,智叔夫妇不断受到高建仁父亲的恐吓与威胁。当智叔得知C99电视台邀请了刚

① 史喻.被误读的死亡:凯文·卡特并非因照片《饥饿的苏丹》自杀[J].国际新闻界,2009(3):26

刚获得香港"十大青年实业家奖"的高建仁进行电视直播专访后,他潜入电视台直播间,用炸弹挟持了十几名人质,以此要求立法会主席卢靖同意修改"一罪两审"的法案。

挟持人质事件发生后,作为竞争对手的《囧报》和《闪报》,为了赢得更多的读者和更高的网络点击率,展开了一番激烈的角力。

影片开始没多久,镜头就定格在了凯文·卡特拍摄的那张经典照片——《饥饿的苏丹》上,在其后的故事叙述中,这张照片又多次出现。毋庸置疑,近些年来,香港传媒的商品化趋势日渐明显,市场恶性竞争较为突出,大量色情、暴力以及与事实不符的假新闻不断出现,从而导致传媒的公信力急速下降。在这样一个鱼龙混杂的传媒市场上,究竟谁才是"饥饿的老鹰"? 谁又是奄奄一息的"小女孩"? 这部影片正是借着《饥饿的苏丹》这张照片来告诫所有的新闻工作者:新闻,是要讲新闻伦理的。

电影以《囧报》记者麦晓欣一番带有浓厚理想主义色彩的旁白,缓缓拉开了故事的大幕:

> 两年前,我搭了二十几个小时的飞机,从地球的南面飞回地球的北面,加入这个"有故事就炒大它""没故事就编故事"的行业。其实不是每个记者都喜欢编故事,在这份点击率一直下滑、随时要关门的《囧报》里,还有人一直没放弃,认真做新闻。知道自己做的是对的事,就要坚持下去,不计较得失,写自己认为值得写的故事。有人说:"常人选择看到希望才坚持,但疯子相信只有坚持了才会看到希望"。

与麦晓欣这份执着和坚持形成鲜明对比的,是《囧报》的竞争对手、一份毫无底线的庸俗小报——《闪报》。该报记者为了抓拍一个小女孩被脚手架砸到的镜头,而故意放弃了救她的机会;为了追求更高的网络点击率,他们不惜"挖掘"出智叔女儿的花边新闻,甚至还贿赂停尸房的工作人员,将智叔意外死亡的妻子遗照上传到了网上,以此刺激智叔的情绪,诱导他实施犯罪,从而塑造出一个"杀人狂魔"的形象。

令人遗憾的是,《闪报》这些有违新闻伦理的做法虽为新闻界不齿,但网络点击率却越来越高。而有所坚持的《囧报》呢? 则没有多少人看,甚至还陷入即将倒闭的困境。这又是什么原因呢?

传播学的"涵化理论"或许能给出一些解释:20世纪60年代,电视在美国普及后,美国学者格伯纳及其同事发现,电视媒介所发挥的社会影响力,尤其是负面作用,正变得越来越大。为此他们在美国全国暴力成因及预防委员会的资助下,在宾夕法尼亚大学安南堡传播学院展开了相关研究,并据此提出了电视的"涵化"效果——即关于大众传播潜移默化效果的一种理论。

根据"涵化理论",媒介构建了我们无法到达的地方的印象,因而我们会对接触不到的世界产生好奇,对一切与自己平淡无奇生活有所不同的东西感到好奇,而负面报道中很多内容恰好就是对暴力、色情、犯罪、天灾和人祸等事件的描述,所以人们会更容易被这些内容牢牢吸引住。随着人们越来越沉浸在这些负面报道中,他们的价值观和行为举止也会在不知不

觉中被扭曲。

影片中有一幕,是《囧报》所属集团高层庄雅源(阿庄)与代总编辑方凝,围绕网络点击率而进行的一段对话:

> 阿庄:《闪报》今天创刊,他们网站早上6点多出新闻,头条不到几小时就有25万多点击,我们囧网呢?才2万4,为什么?
>
> 方凝:头条《肥婆大叔当街抱亲摸》,第二条《偷拍裙底达人经验分享》,《闪报》根本就不顾报格……
>
> 阿庄:如果你有本事,有个人风格,而且又可以赢到点击率的话呢,我保证什么也不说。传统纸媒很快就玩完了,现在所有媒体都关注到网络新闻的竞争上面,以前你会有很多时间,把故事写得漂漂亮亮再见报,但是现在呢?你每分每秒都要跟全世界的人打仗。知道为什么我让你做了两年代总编,都没有让你正式做总编坐进这房间里吗?是因为我觉得你从来都没有感到过饿嘛,做传媒一定要有饿的感觉,你觉得饿才会去冲去抢……如果你真想帮《囧报》的话,点击率!点击率一定要赢他们!

在麦晓欣和同事乐嘉辉的精心设计下,他们巧妙地拍摄到了高建仁父亲亲口承认曾长期威胁和恐吓智叔的视频。然而乐嘉辉最终决定不向社会公布,而是要将这段视频带进立法会。因为在他看来,公布视频虽有可能将高家父子绳之以法,但他更希望能以此敦促立法会主席卢靖能出面与智叔对话,从而平息人质挟持事件。他还希望能借此推动立法会修法,以真正完成智叔的心愿。

为此,方凝、麦晓欣与乐嘉辉三人,就到底该不该公布视频产生了争执。

> 乐嘉辉:视频我是不会拿出来的。
>
> 方凝:为什么?
>
> 乐嘉辉:唐维刚(立法会新闻统筹专员)答应了我去找卢靖,如果卢靖肯跟谭锐智(智叔)谈的话,视频根本就不需要公开。
>
> 方凝:你拿视频去做交易?
>
> 乐嘉辉:我是拿视频去救人。
>
> 方凝:我们是记者,记者要做的事是报道事实真相,不是去救人,你更加不应该介入别人的事。
>
> 乐嘉辉:现在视频可以救40多条人命啊!
>
> 麦晓欣:就算你想救人,也应该跟大家商量一下。
>
> 乐嘉辉:商量什么?商量怎么抢点击率?庄雅源究竟给了你多大压力?
>
> 方凝:你不要将事情扯到别的地方。
>
> 乐嘉辉:我现在扯到哪里了?我现在只是想救人而已,想救人有什么不对?

最终,《囧报》还是守住了新闻伦理的底线。

影片结束时,智叔向警方投降,他挟持的那些人质也都被安全解救,而方凝在片尾写下的一段话,却仍然发人深省,意犹未尽:

"求知若渴,虚心若愚",很多人都觉得这句话是乔布斯的名言,但其实它源自杂志《全球概览》(*Whole Earth Catalog*)出版人凯文·凯利(Kevin Kelly)在停刊号封底的一句话。他自己对这句话的阐释为"我们必须了解自己的渺小,用初学者的谦虚自觉、饥饿者的渴望求知去拥抱未来。"记者确实是"饥饿的一群人",但我们不能像饥饿的老鹰般,不顾一切啃食一个将要饿死的小孩。我们必须用谦虚的自觉、求知的渴望去处理新闻,这样才是一个记者、一个传媒应有的态度。

第5讲

媒体审判:被"异化"的越权行为

何谓"媒体审判"

"媒体审判"指的是新闻媒体在报道正在审理中的案件时,超越法律规定,影响审判独立和公正,侵犯人权的现象。主要表现为在案件审理前或判决前就在新闻报道中抢先对案件进行确定式报道,对涉案人员做出定性、定罪、量刑等结论。①

在传统媒体时代,媒体审判的主体基本都是新闻媒体的从业人员,他们在案件审理过程中采访、编辑、制播的一些报道,对司法机关进行案件审理形成了较大的媒介压力,在一定程度上影响到了案件审理的公平、公正。随着新媒体时代的到来,媒介审判的主体已不再局限于新闻媒体内部,广大网民都可以对案件发表自己的观点和意见,尤其是那些网络上的"意见领袖",他们的态度和立场对于形成公共舆论具有更大程度的引导作用。但"这些'意见领袖'的观点并非完全专业理性,大多时候往往都裹挟着道德和伦理层面的判断,缺乏专业的法律认知,这样的传播也会误导大众,造成片面甚至错误的'舆论审判'"。②

以曾经一度引起社会广泛争议的"药家鑫案"为例:2010年10月,就读于西安音乐学院的大三学生药家鑫,在驾车行驶时撞上了前方同向骑电动车的张某。因害怕伤者日后会因赔偿问题纠缠不清,药家鑫遂产生了杀人灭口的邪念。在对伤者张某连捅八刀致其当场死亡后,药家鑫驾车逃离了现场。在逃逸过程中,他又撞伤两人,后被附近群众截获。

2011年4月22日,西安市中级人民法院一审宣判:药家鑫犯故意杀人罪,判处死刑,剥夺政治权利终身,并处赔偿被害人家属经济损失45498.5元。5月20日,陕西省高级人民法院对药家鑫案二审维持一审死刑判决。6月7日上午,药家鑫被执行死刑。

① 魏永征.新闻传播法教程[M].3版.北京:中国人民大学出版社,2010(7):97.
② 杨丽君.新媒体时代"媒介审判"的嬗变[J].今传媒,2019(10):30.

从事件发生到药家鑫被判处死刑,在将近一年的时间里,媒体一直对此案大张旗鼓地报道,不少媒体在没有进行实地调查取证的情况下,就给药家鑫扣上了"富二代""军二代"的帽子,并且着重报道那些力主处死药家鑫的公众言论,从而在无意间催化了民意的愤怒,而民意的愤怒反过来又为媒体的报道提供了更多素材,从而在一定程度上影响了司法的正常审判。

其实药家鑫案的定性并不复杂,这就是一起故意杀人案,我国刑法对此有着明确且无歧义的处罚规定。然而此案的审理过程却跌宕起伏,一波三折,甚至在西安中级人民法院开庭审理前,现场500名旁听人员每人还收到了一份《旁听人员旁听案件反馈意见表》,意见表上除了印有庭审合议庭成员的名单外,还附上了两个问题:您认为对药家鑫应处以何种刑罚? 您对旁听案件庭审情况的具体做法和建议有哪些? 司法的独立和公正,竟然还需要参考民意,这不能不说是媒体审判对于司法正常审判所产生的负面影响和阻碍。①

不过话又说回来,法官也是人,他们随时都在与社会保持着联系,在这个世界上,恐怕还找不到一位完全不受新闻媒体和外界舆论影响的法官吧。既然舆论的影响是长期存在、无法避免的,那么如何才能真正做到司法的公平、公正呢?

其实,只要法官和新闻媒体都能把各自的事情做好,这个问题也就迎刃而解了。

首先,法官应该做好法官该做的事,就是在案件审理时要"以事实为依据,以法律为准绳",该怎么判就怎么判,正如美国最高法院大法官安东尼·肯尼迪所说的那样:"客观事实使我们必须有时作出自己不喜欢的裁决,我们那样裁决是因为那是正确的,即根据我们所理解的法律和宪法必须得出那样的结论。"②

其次,新闻媒体也要做好媒体该做的事,就是要时刻关注案件进展,努力推动司法进步。最高人民法院出台的《关于在人民法院工作中培育和践行社会主义核心价值观的若干意见》指出:"人民群众是审判执行工作质量、效率、效果的直接受益者和最终评判者,司法公信力及其尊严权威归根到底是人民群众的口碑……要按照'人民群众对美好生活的向往就是我们的奋斗目标'的要求,畅通人民群众依法维权渠道,积极回应人民群众对公正司法的关切和期待。"③而要能回应群众的关切,司法机关就必须借助新闻媒体这一大众传播平台。

新闻媒体进行舆论监督与司法机关独立行使审判权,这两者的关系应如何平衡,有学者指出:"从长远看,我们既要规范媒体对案件的报道,防止舆论越界干涉司法,同时也要通过司法改革,完善信息通报制度,建立司法与传媒的良性互动机制,最终实现二者的互促共荣。"④

① 独家网.媒介审判到底有多可怕?[EB/OL]. http://m.dooo.cc/pcarticle/32350.
② 高一飞.媒体与司法关系规则的三种模式[J].时代法学,2010(1):15.
③ 最高人民法院《关于在人民法院工作中培育和践行社会主义核心价值观的若干意见》(法发〔2015〕14号),详见《人民法院报》.
④ 雍自元."媒体审判"辨析[J].法学杂志,2017(3):68.

《理查德·朱维尔的哀歌》:"平民英雄"的悲凉与无奈

电影基本信息

片　　名:《理查德·朱维尔的哀歌》(Richard Jewell)
制片地区:美国
导　　演:克林特·伊斯特伍德
编　　剧:比利·雷
类　　型:剧情
主　　演:保罗·沃特·豪泽,凯茜·贝茨,山姆·洛克威尔
片　　长:129 分钟
上映时间:2019 年
主要奖项:第 91 届美国国家评论协会奖(2019 年):年度十佳电影,最佳突破表演奖,最佳女配角
　　　　美国电影学会年度十佳电影(2019 年):获奖
　　　　第 13 届底特律影评人协会奖(2019 年):最佳男配角,最佳女配角,最佳突破表演
　　　　第 3 届好莱坞年度影评人协会(2020 年):游戏规则改变者奖
　　　　第 77 届美国金球奖:电影类最佳女配角
　　　　第 93 届奥斯卡金像奖:最佳女配角

　　1997 年,美国《名利场》杂志发表了一篇标题叫《理查德·朱维尔的哀歌》的文章,说的是在前一年的亚特兰大奥运会期间,安保人员理查德·朱维尔发现了被人放置在奥林匹克公园里的炸弹,从而阻止了一场悲剧的发生。没想到此事随后竟发生了"反转",这位"平民英雄"遭到了来自政府和新闻媒体的错误指控。

　　20 年过去了,年近九旬的好莱坞传奇电影人克林特·伊斯特伍德看中了这个故事,并将其拍成一部同名电影。

　　朱维尔是一位长相笨拙、身材肥胖的保安,他做事相当负责,甚至"认真"到有些迂腐和不近人情的地步。1996 年美国亚特兰大奥运会期间,朱维尔在奥林匹克公园内发现了一颗炸弹,因此挽救了不少人的生命。起初,他被当成了"平民英雄",受到媒体的广泛宣传。但是很快他就被作为嫌疑犯而受到警方调查,媒体也称他是一个"假英雄"。朱维尔早年因为过于热情地维护公共秩序,而强闯大学宿舍阻止学生喝酒;他还假扮过警察在高速公路上自作主张地查酒驾;他家里收藏了许多枪支;他很喜欢阅读有关辛普森案之类的书籍……这种

种"疑点"都让朱维尔看起来确实很像是那种为了出名而自导自演、有着所谓"英雄癖"的人。

"城市牛仔"克林特·伊斯特伍德

克林特·伊斯特伍德是美国影坛最受欢迎的硬汉明星,同时也是一位多才多艺的导演和制片人。在执导《理查德·朱维尔的哀歌》时,伊斯特伍德已经89岁了,但仍然宝刀不老,肆意张扬。

媒体抓住朱维尔的这些"疑点",颠倒黑白地对他进行了子虚乌有的有罪推定。短短几天之内,朱维尔就像坐上了过山车,从"平民英雄"瞬间"反转"成了被舆论大肆挞伐的对象。

此时,只有朱维尔的母亲和挚友相信他是无辜的,并且坚定地与他站在了一起。经过奋力反击,时隔88天后,朱维尔终于洗脱了罪名。

在现实中,相关机构也的确是在事后向朱维尔表示了道歉。然而遭此一劫,朱维尔的声誉受损严重,生活也每况愈下。2007年,他死于与体重有关的疾病,年仅44岁。

这部影片里有一个非常关键的角色——女记者凯西,因为她在整个事件"反转"过程中起到了决定性的作用。爆炸刚刚发生时,凯西就祈求上帝:"要让我先于其他人发现罪犯,但愿他成为一个值得写的人。"当她靠着性交易的手段,从FBI(美国联邦调查局)探员处获知朱维尔正被作为犯罪嫌疑人而被警方调查的消息时,她自以为终于先人一步发现了"真正的罪犯",于是抢先发布消息,并和其他媒体的记者一起,给朱维尔贴上了诸如"穷屌丝""南方白人""恐怖分子""野蛮人""恶棍"等充满负面色彩的、污名化的标签。

值得一提的是,这部影片虽然是根据真实的事件改编的,但伊斯特伍德却并未完全照搬现实中发生的故事,而是根据自己的创作意图加入了一些虚构情节,以此来强化他所要表达的主题。比如凯西这个角色就有不少虚构的成分,其原型是美国《亚特兰大宪报》的女记者

斯克鲁格斯。当年,正是她第一个曝出朱维尔,让后者从"英雄"变成了头号嫌疑犯。在针对朱维尔的调查被撤销后,朱维尔虽起诉了多家媒体,但都达成了庭外和解,只有《亚特兰大宪报》是个例外,因为该报一直坚称:他们的报道完全是基于客观事实的。也正因为如此,当这部电影上映后,《亚特兰大宪报》的主编凯文·莱利立即提出抗议,同时要求电影出品方和主创团队必须在影片中做出醒目声明,说明该片在呈现事件和角色时进行了艺术加工,其中一些事件是为了戏剧性目的而做出的"想象"。但电影出品方随后也发出声明,表示坚决反对《亚特兰大宪报》的指责:

> 该片是以大范围内高度可信的信源为基础。理查德·朱维尔的清白无可辩驳,他的名誉和生命因为司法不公被粉碎。不幸且极具讽刺的是:在整个事件中助推理查德·朱维尔不公审判的《亚特兰大宪报》,现在正设法诽谤我们的电影人和演员们。《理查德·朱维尔的哀歌》聚焦真正的受害人,想要讲述他的故事,证实他的清白,并恢复他的名誉。《亚特兰大宪报》的指控毫无根据,我们会不遗余力地抵抗。①

《理查德·朱维尔的哀歌》是一部标准的、"克林特·伊斯特伍德式"的电影,片中既有稳健冷峻的叙事,也流露出细腻感人的温情,电影的品质是完全在线的。不过,从发生在电影之外的这些争论中,我们也不难看出,作为对一个新闻事件的转述,真实事件的影视化"一方面需要还原客观事实真相,在符合社会价值观的前提下完成事件阐释;另一方面为了商业目的与艺术表达需要进行叙事改编。如何在影视作品中实现不同维度主题的平衡是对创作者叙事策略的一次考验"。②

《迷雾追凶》:他利用媒体来加害无辜者

电影基本信息

片　　名:《迷雾追凶》(The Girl in the Fog)
制片地区:意大利,德国,法国
导　　演:多纳托·卡瑞西
编　　剧:多纳托·卡瑞西
类　　型:惊悚,犯罪

① 《理查德·朱维尔的哀歌》被指片中暗示女记者靠跟 FBI 上床交换新闻[EB/OL]. https://baijiahao.baidu.com/s?id=1652628561038959954&wfr=spider&for=pc.
② 廖晓文.《理查德·朱维尔的哀歌》:真实事件影视化的叙事策略[J]. 电影文学,2020(10):152.

续表

| 主　　演：托尼·塞尔维洛，阿莱西奥·博尼，洛伦佐·里凯尔米，加拉泰亚·兰齐，米雪拉·塞尚 |
| 片　　长：128分钟 |
| 上映时间：2017年 |

《迷雾追凶》是一部很有意思的电影，"有意思"的原因有两点：首先，导演多纳托·卡瑞西不仅是一名电影工作者，他还是意大利最畅销的惊悚小说作家，而《迷雾追凶》就是他根据创作的小说——《迷雾中的女孩》改编拍摄的。一位鼎鼎有名的大作家还能执导电影，并且拍的又是自己写的小说，这在世界影坛是极为罕见的。其次，这部电影上映后，在观众中引发了"究竟谁是凶手"的讨论，人们众说纷纭，莫衷一是，很多疑问至今都没能得到确定的答案。

这部影片讲述了一个发生在阿尔卑斯山附近小镇里疑窦丛生的悬疑故事，它期望向观众传递的，是"魔鬼最愚蠢的罪行是自负"这样一个颇有些哲学意涵的主题。

一场冬夜的大雾引发了一起交通事故。在失事的汽车里，司机安然无恙，但身上却沾满了斑斑点点的血迹，此人便是在当地知名度很高的警探沃格尔。因为只要是这里发生了稍大一点的案件，人们肯定就会在电视上看到他。

沃格尔并不懂任何的犯罪学知识，对指纹和DNA（脱氧核糖核酸）一窍不通，他最擅长的就是利用媒体。他说：

> 公众并不想要公平，他们只想知道威胁他们安全的人的名字，并假装自己很安全。我给了他们想要的，我没有什么错。

几年前，沃格尔为了能快速破案，构陷了一个名叫罗密欧的无辜市民，导致罗密欧在舆论压力下含冤候审长达4年之久。虽然最终罗密欧被无罪释放，并且还获得了一大笔国家赔偿，但是入狱对他造成的伤害却已无法弥补。

数天前，一位16岁的小姑娘突然失踪了，失踪前没有留下任何线索。沃格尔在案发现场突然想，自己可以编造一个完美的故事。尽管他并没有掌握任何的证据，但他还是说服了媒体，让他们相信这是一起诱拐少女的案件。

于是，寻找诱拐少女嫌疑犯的行动开始了。报纸、电视和网络到处都在讨论"谁是犯罪嫌疑人"，最后人们将怀疑的目光投向了中学老师马提尼的身上。在媒体的一致声讨中，马提尼失去了一切——家庭，工作，还有他个人的尊严。

没想到的是，就在沃格尔将马提尼带回警局审讯时，案件的"真凶"突然与沃格尔取得了秘密联系。沃格尔犹豫了：究竟是该还马提尼清白呢，还是为了保全自己的名声而隐瞒事实真相呢？

影片中有一段马提尼与其律师李维之间的对话,非常生动地诠释了媒体审判给他个人带来的无法挽回的影响:

李维:在有人死之前,沃格尔发现了一个没有恶意的财务人员,他热衷于建模,他就是罗密欧先生。没有证据,只有很多线索,沃格尔成功地引导了电视节目,他设法说服法官起诉他(指罗密欧)。故事的结果是,罗密欧先生完全无罪释放。

马提尼:所以沃格尔是个骗子,我会被释放的。

李维:但代价是什么?罗密欧先生在监狱里待了4年,等到审判结束,他得到了丰厚的赔偿100万元,但与此同时,他中风了,失去了家人、朋友、妻子,他以前生活中的每一个元素都被摧毁了,被根除了。

从某种角度看,罗密欧的遭遇其实正是媒体舆论监督"异化"的结果。如何才能矫正媒体审判,如何才能走出媒体审判的困境,尚需媒体、司法和社会共同的、长期的努力。

第6讲
人肉搜索：一把网络双刃剑

人肉搜索

"人肉搜索"是一个和"机器搜索"相对应的、既生动又形象的网络词汇。从广义上来说，人肉搜索指的是"利用现代信息传播手段进行的一人提问、其他人（数量众多）应答的信息共享活动，因其通过互联网进行，所以称为网络人肉搜索，是网络特有的传播活动"。如果从狭义上来说，它指的就是"对某个特定人的相关信息搜索"。[1] 作为互联网时代的产物，人肉搜索"变传统的网络信息搜索为人找人、人问人、人碰人、人挤人、人挨人的关系型网络社区活动，变枯燥乏味的查询过程为'一人提问、八方回应，一石激起千层浪，一声呼唤惊醒万颗真心'的人性化搜索体验"。[2]

人肉搜索是一把双刃剑，随着网络语境的不同而褒贬不一。它既可以是一个为了维护公平正义而凝聚强大社会舆论的网络监督工具，也有可能成为一个为了满足某些网民的窥私欲和八卦猎奇心理，而侵犯他人隐私、触碰法律红线的网络暴力工具。

我国的人肉搜索源于1997年成立的"猫扑"网。当时互联网刚起步，"猫扑"网就已开始聚焦网络流行文化，并很快成为一个用户黏性极高的中文网络论坛之一。2001年，"猫扑"网发起了一个悬赏"社区币"的公开求助活动：如果有人需要解决某个问题，他可以将该问题发布在"猫扑"网上，假如其他人知道答案，就会在第一时间将答案以"回帖"的方式回复给提问者，发帖人可因此获得"猫扑"网奖励的数额不等的"社区币"。这些发帖人被称为"赏金猎人"，他们通过在网上给别人释疑解惑而获得成就感。

随着网友发布的问题从简单到复杂，种类越来越多，渐渐地，"赏金猎人"在解答网友问题的同时，也开始利用网络力量"找人"了。2001年的一天，有男性网民在"猫扑"网贴出一张美女照片，吹嘘该女子是自己的"女朋友"。很快就有网友查证：该女子并非其女友，而是香港知名演员、微软中国地区形象代言人陈自瑶，并贴出了她的许多个人

[1] 童兵,陈绚.新闻传播学大辞典[M].北京:中国大百科全书出版社,2014.
[2] 张健,杨柳,苏莹.新、热词英译漫谈(41):人肉搜索[J].东方翻译,2019(12):64.

资料。一般认为,"陈自瑶事件"开创了我国人肉搜索的先例,是第一起真正意义上的人肉搜索事件。此后,"人肉搜索"一词逐渐引起人们的关注,并借助一连串热门事件而成为极具互联网传播特色的专有名词。

随着大数据时代的到来,人肉搜索已越来越频繁地被网民使用,而"搜索"出的个人信息与隐私的范围也变得越来越广,人肉搜索正以其独特的运作方式引发社会的广泛争议。

从网络传播的角度看,人肉搜索有以下几个特点令人印象深刻:

一是参与主体广泛。截至2022年12月,我国网民规模已达10.67亿人,互联网普及率达75.6%,中国已经成为全球规模最大的网络社会。① 如此庞大的网民规模,使得分散在不同地区的碎片化信息,完全有可能通过人肉搜索的方式被整合成相对完整和全面的信息。从这个意义上说,每个能够上网的人都是人肉搜索潜在的参与主体。

二是参与方式匿名。在互联网虚拟平台上,每个用户都是匿名的"隐形人"。他们是谁,长什么模样,拥有什么学历,从事什么工作,都不妨碍其在网络上发表对于社会事务、甚至是对于政府和官员的意见与建议,这就使得网络成了人们可以随性、即时和充分发表意见的表达空间。而参与方式的匿名性,也为人们宣泄情绪提供了一个"网络狂欢"②的虚拟"舞台"。

三是传播速度即时。随着互联网技术日新月异,如今信息传播已经突破任何壁垒,进入到了"即时阶段",真可谓是比闪电的速度还要快。也正因为如此,人肉搜索才会变得越来越高效。不过快也有快的弊端,比如说因为传播速度实在是太快了,被"人肉"对象的各种信息很可能就会在没有任何保障的情况下,暴露在大庭广众的视野中,从而带来一系列伦理失范的问题。

四是搜索内容多元。尽管人肉搜索的许多内容与揭露黑幕、舆论监督等社会公共话题有关,但也有一些涉及对当事人名誉权等合法权益的侵害,极端的还有可能从侮辱和谩骂,失控滑向网络暴力。

正因为人肉搜索有着这些特点,因此网络上才有了这样的段子:"如果你爱他,把他放到人肉引擎上去,你很快就会知道他的一切;如果你恨他,把他放到人肉引擎上去,因为那里是地狱。"

① 央视新闻.截至2022年12月我国网民规模达10.67亿[EB/OL].[2023-03-02]. https://baijiahao.baidu.com/s?id=1759249041283568666&wfr=spider&for=pc.

② 网络狂欢,是指在网络构建的虚拟世界里发生的,具有巨大影响力的,能引起众声喧哗的网络现象。

《无形杀》：他们才是看不见的杀手

电影基本信息

片　　名：《无形杀》
制片地区：中国
导　　演：王竞
编　　剧：谢晓东，吴放，王竞
类　　型：剧情
主　　演：印小天，冯波，李易祥，汤嬿
片　　长：90分钟
上映时间：2009年

由王竞执导的《无形杀》，被许多人称作是我国首部根据"人肉搜索"这一社会热点改编拍摄的电影。

或许是因为这部电影的投资只有区区1000万元人民币，又或许是因为王竞执导的《我是植物人》《万箭穿心》等影片的名声实在是太大了，《无形杀》这部电影长期以来很少被人提起。

据说，王竞拍摄《无形杀》的灵感来源于曾在网络上一度引起热议的"虐猫事件"，而电影的主要情节则取材于另一起人肉搜索的真实事件——"铜须门事件"。

2006年2月，一段在黑龙江鹤岗名山镇名山岛公园拍摄的视频被发布在了网上，视频中的女子脚穿高跟鞋虐杀小猫，引起网友一片哗然。"虐猫事件"发生后，虐猫女子的个人资料很快就被人肉搜索，经众多网友查证，3个参与"虐猫事件"的嫌疑人被锁定。这几个嫌疑人也因此成了我国互联网第一批被人肉搜索的对象之一。

此事过去没多久，又发生了"铜须门事件"。2006年4月，一段婚外恋情在网上被曝光。一个热衷于"魔兽世界"网络游戏的玩家——"锋刃透骨寒"发网帖爆料称：他结婚6年的妻子因为要玩"魔兽世界"网游，而加入了他所在的"公会"，妻子在与"公会"会长"铜须"（一名在校大学生）的长期网聊中产生了感情，两人还发生了一夜情。网帖发布后，出于对"锋刃透骨寒"的同情，众多网友对"铜须"大肆指责、谩骂，网帖点击量一天之内就达到了十几万次。网友们很快就查清了"铜须"的真实身份，并将其照片、女友姓名、手机和家庭电话号码等都放到了网上，甚至还有人对"铜须"发出了所谓的"江湖追杀令"，要在"魔兽世界"里对他进行虚拟审判。在失去网络马甲的掩护后，"铜须"的现实生活被彻底搅乱了。

谈到拍摄《无形杀》的初衷,王竞说:

> 大家都是自发性地搜索,然后引出一个惊人的结果,而这个结果把当事人逼上绝境。它让我们意识到,借助网络,我们可能会犹如裸体走在大街上,完全失去隐私权。①

作为一部极具话题性和网络基础的悬疑片,《无形杀》用层层递进、抽丝剥茧式的方式,为观众讲述了一桩离奇的命案。

在一次公安机关实施的抓捕行动中,海岛刑警队队长张瑶意外地抓获了一个使用假身份证的嫌疑男子高飞。张瑶从高飞的供词中得知,作为"魔兽世界"玩家的高飞在一次网友聚会中结识了美丽的少妇林燕,随后两人开始在线下约会。一天深夜,林燕的丈夫程涛无意中发现了妻子与高飞的热辣网聊,盛怒之下,他在网上发布了一封曝光两人关系的匿名信。

这封信受到了网友们的极大关注,他们经过人肉搜索,将高飞和林燕两人的个人信息全都披露到了网上,网友们还对他们发出了"网络通缉令"。高飞和林燕的正常生活完全失控了,高飞丢掉了工作,被迫使用假身份证躲到了海岛上。

就在高飞离开警局后不久,张瑶接到报警称:码头上发现了一具无头女尸,而这具无头女尸正是林燕。于是,谁是凶手,便成了警方必须解开的谜团。

电影里有一段比较有意思的对话,发生在高飞与两个看上去站在道德高地、实际上只是为谋一己之私的网民之间——

高飞:你们有什么权利管别人的生活?

网民:你还有脸谈权利?你有什么权利睡别人的老婆?我们不是代表个人,我们是代表全国的网友!你今天必须给我们一个交代!

这段对话非常贴合电影的片名——《无形杀》。

林燕死了,凶手是谁?不就是在网络盛行的人肉搜索吗?

无形杀——这3个字对影片所要表达的情感和态度做了一个巧妙的隐喻,可谓匠心独具。

① 搜狐新闻.《无形杀》浙江开机"人肉搜索"将首上大银幕[EB/OL].[2008-10-28]. http://news.sohu.com/20081028/n260279181.shtml.

《搜索》:被"人肉"让她走上绝路

电影基本信息

片　　名：《搜索》
制片地区：中国
导　　演：陈凯歌
编　　剧：陈凯歌,唐大年
类　　型：剧情
主　　演：高圆圆,姚晨,赵又廷,陈红,王学圻,王珞丹,陈燃,张译
片　　长：121分钟
上映时间：2012年
主要奖项：第3届乐视影视盛典(2012年):年度电影最佳故事片,最佳导演,最佳制片人
　　　　　第29届中国电影金鸡奖(2013年):最佳女配角
　　　　　第4届中国影协杯(2013年):优秀电影剧本

英国学者莱斯利·威尔金斯(Leslie T. Wilkins)用"离轨放大"这个词来描述因受虚构的"离轨"或非虚构描写的集中"反馈",使得人们以为社会离轨事件正呈增长趋势,进而导致明显的生活不安全感。在网络环境下,所谓的"离轨放大",就是"当人们得到源自网络空间的'同意'支持而集中关注某一人群或某类行为时,又或者当人们以一种'集体力量'把某一人群或某类行为解读为对社会利益的伤害或威胁时,由此形成的社会排斥会导致某些群体或个人的丑陋化与边缘化",而丑陋化与边缘化则会"激发某些群体或个人的叛逆,反而可能激化其对抗的情绪与行为倾向,进而导致更为严重的社会道德问题"。①

由陈凯歌执导的电影《搜索》就是这样一个女主人公因为人肉搜索而遭遇网络暴力,最终因其"对抗的情绪与行为倾向"激化而跳楼自杀的不幸故事。

上市公司董事长秘书叶蓝秋在得知自己罹患癌症后,满怀恐惧地坐上了一辆公交车。在车上,神情恍惚的她因为拒绝给老大爷让座而引起众人议论。这一幕正巧被电视台实习记者杨佳琪用手机拍下,杨佳琪随后将视频交给了在电视台做新闻主编的准嫂子陈若兮。

陈若兮认为,这条新闻一定是"爆款",于是她恶意将事件放大,进而引发了一场遍及全城的人肉搜索。在网民们的集体讨伐下,叶蓝秋来不及去医院治病,便被网络舆论推下了万

① 郑根成.网络围观的伦理审视[J].伦理学研究,2017(2):134.

夫所指的深渊。最终,她选择以自杀来逃避残酷的现实。

这部影片是根据文雨的网络小说改编拍摄的。影片脉络清晰,每个角色的铺排都较为均匀,每场戏的力度也都拿捏得刚刚好。对于《搜索》所反映的互联网时代暴露出的新问题,陈凯歌说:

> 电影提供不了答案,也不能为社会提供一个良方,只是做了一个提问。我只是一个观察者,不是评判者、审判者。①

电影中有一幕,是电视台请来嘉宾就叶蓝秋拒绝让座一事展开讨论。一位嘉宾说:"不说其他的,只说个人隐私权这一块,一个漂亮姑娘遇上那么一个事儿,结果她的名字,她的手机号,她的身高、体重,她的工作单位,甚至是她初恋男友的名字,这一切一切,通通都被晒在网上",这是典型的人肉搜索,而正是这样毫无底线的"搜索",才最终逼着叶蓝秋走上了绝路。

在叶蓝秋写给男友杨守诚的遗书中,她哀叹道:"我一直在挣扎,终于明白,与其在恐惧中等待死亡,不如直接面对。"她所说的"恐惧",既是指让她年轻生命被迫提前终结的癌症恶魔,更可能指的是在网络上让她生不如死、生活脱轨的人肉搜索吧。

《网络迷踪》:他用父爱将女儿"搜索"回家

电影基本信息

片　　名:《网络迷踪》(Searching)
制片地区:美国,俄罗斯
导　　演:阿尼什·查甘蒂
编　　剧:阿尼什·查甘蒂,赛弗·奥哈尼安
类　　型:悬疑,犯罪,剧情
主　　演:约翰·赵,黛博拉·梅辛,米切尔·拉
片　　长:102分钟
上映时间:2018年

作为一部小成本影片,电影《网络迷踪》的总投资不多,只有少得可怜的100万美元,然而这部影片的高票房与其小投资形成了极大的反差:自2018年8月该片在全球上映后,截

① 中国作家网.陈凯歌谈《搜索》:观察社会 只提问不给答案[EB/OL].[2012-07-06]. http://www.chinawriter.com.cn/2012/2012-07-06/133512.html.

至2019年1月,只用了短短几个月的时间,其全球票房就已累计达到了7538万美元,绝对称得上是一个票房奇迹。①

影片导演阿尼什·查甘蒂于1991年出生在美国一个普通的印度移民家庭,凭着这部电影,这个年轻人在影坛一炮打响,名利双收。

《网络谜踪》的主要情节是这样的:

由于妻子因病去世,美国加利福尼亚州的亚裔工程师大卫·金与女儿玛格特之间关系变得紧张,陷入各自的情感困境。一天晚上,玛格特告诉金,自己要去朋友家里学习,结果却彻夜未归。当金意识到女儿可能已经失踪时,才发现原来自己竟对女儿的生活一无所知。表面上看,自己与女儿关系还行,但实际上父女俩早已经形同路人了。

负责调查此案的女警官维克怀疑玛格特是因交友不慎而离家出走的,金却不愿相信她下的结论,于是独自展开了调查。凭着对女儿仅有的一些了解,金想方设法破解了女儿的笔记本电脑以及其社交媒体账号的密码,并顺着女儿在虚拟世界留下的蛛丝马迹一路追寻。

最终,金救回了身负重伤、命悬一线的女儿。

影片聚焦了人肉搜索的另一面:当金发现女儿失踪后,他除了报警之外,便开始迅速在网络上寻找与女儿有关的一切线索。金将人肉搜索的重点放在了"脸书""油管""谷歌"和"推特"等当代美国年轻人最流行的上网方式上。随着"父亲寻找失踪女儿"这一话题在网络社交媒体逐渐发酵并形成热搜,进而呈现病毒式传播,越来越多的网友也被吸引加入到寻找玛格特的行列中,这也显示出人肉搜索的确是一把双刃剑,它还具有唤醒人们内心的善良、传递社会正能量的功能。

不过话又说回来,只要想到像金那样稍稍懂一点逻辑推理的知识,便可以不费吹灰之力地进行人肉搜索,我们是不是也多少感到一丝丝的担忧呢?

《网络谜踪》还是一部前所未有的、相当特殊的电影,因为整部影片从头到尾,画面都只是电脑屏幕上的桌面,观众看到的都是电脑里的照片、音频、视频和网页等。也因此,这部电影又被称为是一部标标准准的"桌面电影"。

所谓"桌面电影",指的是"电影叙事冲突和视听语言集中在互联网和电脑桌面的电影,且此类电影大多为惊悚片、侦探推理片。……桌面电影的出现被称为'行业生态的革新',使传统电影的视听语言受到全方位解构"。② 尽管《网络谜踪》这部电影基本上只有电脑屏幕这么一个单一的镜头,但观众在观影时却完全没有枯燥乏味的感觉,相反,随着金手中的鼠标不停地在屏幕上移动,一位父亲对女儿发自内心的、沉甸甸的爱也自然而然地淌出来。

① 陈乐卅. 旧酒装新"屏":电影《网络谜踪》的流俗与创新[J]. 艺术研究,2019(8):148-149.
② 张晓艳,杨紫轩. 桌面电影《网络谜踪》:媒介属性自证与时空语言拓新[J]. 电影评介,2019(1):86.

第7讲
议程设置:让你思我所想

议 程 设 置

"议程设置"理论的主要内容是:大众媒介注意某些问题而忽略另一些问题的做法本身,便可以影响公众舆论。人们倾向于了解大众媒介所关注的那些问题,并按照大众媒介为各种问题所确定的先后顺序来安排自己对于这些问题的关注程度。议程设置理论为我们理解媒介议程对公众头脑中图像的塑成作用提供了认识基础。

1922年,美国传播学者沃尔特·李普曼(Walter Lippmann)在其《公众舆论》一书中,提出了"拟态环境"这一概念所谓"拟态环境",指的是大众传播媒介在对新闻进行选择、加工和报道后,重新加以结构化并向人们展示的环境,它不是现实环境的客观再现,而是一种"象征性的环境"。"拟态环境"这一概念被认为是议程设置理论的早期思想,李普曼因此也被称为议程设置理论的鼻祖。

1968年美国总统选举期间,传播学者麦克斯韦尔·麦库姆斯(Maxwell McCombs)和唐纳德·肖(Donald Shaw)对北卡罗来纳州教堂山地区的选民进行了一项调查。他们发现,在选民对当前重要问题的判断与大众传媒反复报道和强调的问题之间,存在着一种高度对应的关系——大众传媒作为"大事"加以报道的问题,同样也被作为"大事"反映在了公众的意识当中;传媒给予的强调越多,公众对该问题的重视程度也就越高。时至今日,大众传媒在美国政治生活中仍然扮演着如此重要的角色,对于以选举起家的美国政治人物来说,缺少大众传媒的关注,那简直是令人无法想象的。

1972年,麦库姆斯和肖共同发表论文《大众媒介的议程设置功能》,明确提出:"大众媒介通过日复一日的新闻选择和发布,影响着公众对当天什么是最重要事件的感觉。特别是……在媒介和公众之间存在着一种因果联系,即经过一段时间,新闻媒介的优先议题将成为公众的优先议题"。[1] 他们将这种由媒介议程显著性地向公众议程的转移,称为"大众传播的议程设置效果",这也标志着议程设置的概念和理论框架正式形成。

[1] 麦克斯韦尔·麦库姆斯.大众传播的议程设置作用[J].郭镇之,译.新闻大学,1999(2):33.

在现实生活中,媒体对新闻事件进行议程设置的事例可谓比比皆是。

以2011年发生的"郭美美事件"为例:自当年6月开始,一个自称是"中国红十字会商业总经理"的90后女孩郭美美,就不断地在微博上炫耀自己的奢华生活,在社会上引起轩然大波。网民们随后对她进行了人肉搜索,陆续挖出她与相关各方的复杂关系,传统媒体迅速跟进采访。在此后将近两个多月的时间里,传统媒体与新媒体相互配合,广大网民进行了大量的内容转发和评论,使得传播效果不断扩大,"郭美美事件"也因此在很长时间里成为社会讨论的热点话题。

《领先者》:聚焦丑闻让他总统梦碎

电影基本信息

片　　名:《领先者》(The Front Runner)

制片地区:美国

导　　演:贾森·雷特曼

编　　剧:贾森·雷特曼,马特·白,杰伊·卡森

类　　型:剧情

主　　演:休·杰克曼,维拉·法梅加,萨拉·帕克斯顿

片　　长:113分钟

上映时间:2018年

主要奖项:第22届好莱坞电影奖(2018年):最佳男主角
　　　　　第17届华盛顿影评人协会奖(2018年):华盛顿特区最佳写照提名

美国电影《领先者》是根据真人真事改编的。

1987年4月,美国民主党总统候选人、科罗拉多州前参议员加里·哈特宣布将与共和党总统候选人老布什竞选总统。然而就在他宣布参选没多久,有关其出轨、有外遇的消息便开始满天飞。哈特对此的回应却显得镇定自若:"我真的无所谓,因为我并不在乎这种新闻。如果有人想派人跟踪我,尽管来吧!"哈特之所以会放出如此大话,是因为在他看来,美国政治不应走向炒作绯闻这条路,他希望"大家能多多关注政治家所做的事情,多多关心自己的生活。政治家是来帮助大家走向未来的,不要整天把心思都放在他们的私生活上"。

然而《迈阿密先驱报》的记者在调查哈特行踪时,却发现他与一个名叫唐娜·赖斯的29

岁女模特有暧昧关系。消息曝出后,各媒体纷纷聚焦这一八卦,而哈特有关美国未来发展的各项内外政策却再也无人问津了。无奈之下,哈特只得宣布退出竞选。

这部影片开头便以旁白交代了故事发生的背景:总统选战已经拉开帷幕,哈特大幅领先其他候选人,竞选总统宝座胜利在望。然而,就在短短三周的时间里却风云突变——

第一周,哈特竞选团队正在讨论下一步的造势活动。此时,全国各大媒体也都在策划如何展开对哈特竞选活动的报道。已经当了10年参议员的哈特站在白雪覆盖的科罗拉多州洛基山脉前,豪情满怀地宣布他将参选总统,媒体还给他冠以"新时代发言人"的头衔。

第二周,哈特暂停造势活动,稍事休息。他在佛罗里达州迈阿密市一艘私人游艇上,邂逅了一个名叫唐娜·赖斯的女孩。不久,《迈阿密先驱报》政治组记者汤姆·费德勒接到了一个匿名电话,对方告诉他:有个女孩会在周末飞到华盛顿与哈特约会。费德勒等人顺着这条线索,在哈特住所附近进行监视,果然发现哈特与赖斯在此幽会。

第三周,《迈阿密先驱报》刊登了哈特的桃色新闻,《华盛顿邮报》等其他媒体迅速跟进,在巨大的舆论压力下,哈特不得不宣布放弃竞选。

众所周知,总统选举一直是美国大众媒体集中展现议程设置功能的重要政治事件之一。在整个竞选活动中,报刊、广播、电视、网络等媒体不断地传播各类与竞选有关的信息,为选民们设置一个又一个不同的议程,从而深刻地影响公众关注和讨论的话题。《领先者》这部影片就用一个活生生的事例告诉人们:媒体的议程设置,究竟能在多大程度上影响美国的总统大选。

影片中,在《华盛顿邮报》编辑部的办公室里,包括执行总编辑本·布拉德利、知名记者鲍勃·伍德沃德等在内的编辑和记者们正在热烈讨论着,他们应如何为读者设置竞选报道的"议程"。起初,有人提出能否考虑跟进报道有关哈特的"桃色新闻",但这一想法却被略显老派的布拉德利给否定了:

派克(记者):盖洛普公司调查显示,哈特领先布什12个百分点。12个百分点,天啊!伍德沃德,你认识他,你怎么看?

其他人:加里·哈特?他可能会赢的。我是说他发型很棒。

其他人:你觉得他的头发值多少百分点?

伍德沃德:6个百分点,有风的时候4个百分点。

其他人:那他的婚姻呢?

其他人:我听说他老婆对他不闻不问。

其他人:我觉得这很理想。

其他人:不对,听着像貌合神离。

其他人:我们这位候选人对此怎么看?

其他人:他觉得神离挺不错。

布拉德利:鲍勃,你跟他当过一段时间的室友吧?

伍德沃德：对，多年前，丽（哈特妻子的名字）把他赶出家门时，他在我家睡过沙发……

其他人：派克说小报记者痴迷于这件事。

布拉德利：派克先生，是这样吗？

派克：不，只是有些传闻而已。

其他人：举个例子。

派克：我在达拉斯时听说，有人看见哈特在某次筹款会后，带着一位金发公主进了自己的酒店房间。

其他人：有创意。

其他人：这件事要跟进吗？

布拉德利：你知道国会里有多少议员……那得开除一半啊！

然而当《迈阿密先驱报》曝光哈特"桃色新闻"的报道发表后，同样是在《华盛顿邮报》编辑部里，又发生了下面这段对话。最终布拉德利拍板，决定将哈特的风流韵事作为"议程"推送给读者：

派克：他们（指《迈阿密先驱报》的报道）用了我的话。

其他人：祝贺你！

派克：他们根本不管什么语境。

其他人：什么语境？唯一的语境是那个傻瓜（指哈特）说了句"跟踪我"，然后就去找小三去了。

派克：那只是一句套话，他们行动之后，才用我这句话为自己的八卦新闻辩护。

其他人：我们会监督他（指哈特）吗？

其他人：不。就算知道这个女孩的事也不会。

派克：我希望我们不会。

其他人：那么是你决定……

布拉德利：好啦，够啦！他们是在保护自己，我发誓这事是真的。约翰·肯尼迪死后那年的除夕夜，林登·约翰逊和我们一大堆人坐下，靠近我们说，"伙计们，你们将看到一大堆女人进出我的酒店套房，我想让你们像对肯尼迪那样对我通融一些"。我们都照做了。

其他人：时代不同了，本。

其他人：对，但为什么呢？我是说，谁说了算？

其他人：读者。

其他人：但如果读者想看总统候选人的裸照呢？

其他人：这是一种比赛。

其他人：有人见过哈特吗？

其他人：没有，他一直躲着，斯威尼不肯告诉我他在哪儿？他周二要在纽约进行一场重要的演讲，美国报业协会有人出席。

布拉德利：好啦，我们该从小处着手，写一篇《迈阿密先驱报》爆料的报道。

或许，在布拉德利看来，像哈特这样的桃色新闻，以前根本就入不了报纸的法眼，但是时代不同了，过去这不算是事，可搁在现在那可就是大新闻了。

然而决定新闻是"大"是"小"的究竟又是谁呢？难道真的是读者吗？嗯，恐怕最终还是得由媒体来进行设置吧。

《消失的爱人》：模糊了公众的分辨力

电影基本信息

片　　名：《消失的爱人》（Gone Girl）
制片地区：美国
导　　演：大卫·芬奇
编　　剧：吉莉安·弗林
类　　型：剧情，悬疑，惊悚，犯罪
主　　演：本·阿弗莱克，裴淳华，尼尔·帕特里克·哈里斯，泰勒·派瑞，艾米丽·拉塔科夫斯基等
片　　长：149分钟
上映时间：2014年

聪明美丽的艾米毕业于美国常青藤名校——哈佛大学，作为一位社会名人，她经常给一些知名刊物撰稿。不过在内心深处，艾米却有一个难以解开的"结"：自打很小的时候起，父母就对她抱有了很高的期望，他们还出版了一本有关她的书，书名就叫《神奇的艾米》。这本书里的"艾米"在父母的关爱下幸福成长，并有多种才艺，是一个受人羡慕的"天才女孩"。比如书中的"艾米"打棒球进了校队，而真实的艾米在学校的第一轮筛选中就被淘汰了。虽然艾米在社会上名声大噪，拥有很多的仰慕者，但她自己却深感自卑，为了不让父母失望，艾米逐渐学会了在公众场合假装自己的确就是"神奇的艾米"。

艾米的丈夫尼克不仅高大帅气，而且还是一个暖男。他曾经做过记者，后来一边在社区大学教创意写作，一边与双胞胎姐姐合开了一家酒吧，而酒吧的投资人正是他的妻子艾米。

在外人看来，尼克和艾米是一对非常恩爱的小夫妻。

然而经过5年的婚姻，他们此时正面临着中产阶级的情感危机。

原来，随着经济大萧条的开始，尼克失去了工作，而艾米为了帮父母还债，几乎将信托基金给花光了。尼克开始变得精神不振，他对艾米没有与他商量，便将信托基金花在了她父母身上耿耿于怀。而艾米呢？因为尼克的妈妈罹患乳腺癌晚期，在没有与她商量的情况下，尼克便擅自决定将他们的小家从纽约搬回了他的家乡——位于密苏里州的一个小镇，这让艾米非常不满。两人之间逐渐变得越来越疏远，最终尼克出轨了一个跟着他学习写作的姑娘——安迪，这让事态很快就变得不可控了。

这天，尼克来到酒吧，和姐姐聊起他的婚姻状况，言语中透露出对自己婚姻生活的不满。对于即将到来的5周年结婚纪念日，他索然寡味，毫无兴致。从酒吧返回家后，尼克突然发现艾米失踪了，屋里杂乱不堪，他立即报了警。警察到来后，查看了尼克的家，并在厨房柜门上发现了尚未擦干的血迹。

为了寻求公众帮助，警方就艾米失踪一事举行了一场新闻发布会。艾米的父亲在发布会上说："艾米是我们的独生女儿，她阳光、美丽、善良，她确实是'神奇的艾米'，有上千万的人陪伴她长大，关心她，爱护她。我们关心她，我们很爱她，我们只想让她回家。"艾米的母亲也说："艾米是一位有成就的学者，在新闻界闯出了一片天，之后她回到了丈夫的家乡，开始了新的生活，而现在，艾米需要你们的帮助。"

在发布会上，有一位女士在向尼克表达同情的同时，还冒昧地请尼克与她自拍了一张照片，而尼克则微笑着答应了。

在寻找艾米的日子里，尼克仍然继续与安迪偷情。

总而言之，艾米"消失"了，但尼克却并没有表现出特别悲伤的样子。

让尼克万万没有想到的是，艾米的"消失"竟然是由她自己一手策划的：她精心编造了尼克试图加害于她的日记，厨房柜门上的血迹也是她故意洒上并擦干的，她还给警察留下了其他的线索，试图引导所有人将怀疑的目光转向尼克。

艾米将自己打造成"受害者"的计划果然奏效了，她的"遭遇"引起了媒体的同情，电视台从早到晚一直都在大肆报道艾米失踪一事，而且还时不时地暗指尼克有作案的嫌疑。

比如，电视台主持人埃伦在采访律师坦纳时两人的一段对话：

埃伦：这位酒吧老板（指尼克）犯什么毛病了？妻子失踪了，而这位尼克却在与别人调情（指尼克与人合拍的微笑照片），拍得不错吧……今天的节目我们请到了律师坦纳——杀妻凶手的守护神。坦纳，你有打算为尼克辩护吗？

坦纳：埃伦，感谢你如此热情地欢迎我。我当然愿意为尼克辩护，虽然他没有在大家面前痛哭流涕，但这并不代表他就不受伤。

埃伦：坦纳，反社会的标志之一，就是缺乏同情心。

坦纳：在这种情况下要显得正常，就太反社会了，因为这是世上最不正常的情况……

埃伦：对不起，坦纳，你是想告诉我这张照片，根本就不是正常的行为吗？

坦纳：无罪推定……

艾米伪造自己怀孕的医院报告单被警察"偶然"发现，电视台又开始连线嘉宾，着力将尼克塑造为"全美国最被人讨厌的男人"：

埃伦（主持人）：昨晚的爆炸性消息，我们刚刚发现，艾米在失踪时确实怀孕了，凯莉（嘉宾），这事让我真的想吐。一个怀孕的女人，一个身体里孕育着生命的女人，却让男人（指尼克）变成了禽兽。

凯莉（嘉宾）：埃伦，这种情况不少见，男友或者丈夫下毒手，这是孕妇的三大死因之一。

埃伦：我们绝不要忘记这位妻子。今晚，我们欢迎艾米的挚友——诺艾尔·霍桑（尼克一家的邻居）。谢谢你来参加节目，诺艾尔。

诺艾尔：谢谢，埃伦。

埃伦：请容我说一句，艾米会感谢你的，还有你为所有女性所做的一切。

诺艾尔：艾米待人非常友善，她美丽、聪明而且善良，唯一的问题是她的丈夫，我们很少见过尼克，他从没介绍过自己。

埃伦：为什么呢？诺艾尔，你觉得这是为什么呢？

诺艾尔：我想我们都知道原因。因为他脾气非常暴躁，他知道我已经看透了他。艾米那么孤单，而且她那么无辜。

埃伦：你是一个很好的人，你也是我们节目的好朋友。谢谢你来参加我们的节目。

影片最后，艾米成功地将自己"消失"的原因，嫁祸给了已被自己杀死的爱慕者迪斯。而艾米返家后，尼克也借机回到了居家好男人的"人设"里。两个人在社区和电视上重新露面，一切似乎又回归了常态。

艾米通过媒体设置公众议程，在认知层面对社会大众的态度产生了巨大影响，从而模糊了公众的分辨能力。从这个角度来说，她确实是"神奇的艾米"。而电视台为了提高收视率，则丧失了最基本的判断能力，他们跟风炒作，终于煽动起民意，助推了一个极为荒诞的故事。

第 8 讲

沉默的螺旋：被孤立的恐惧

> **沉默的螺旋**
>
> "沉默的螺旋"是新闻传播学的理论假说之一，它揭示了一个舆论生成和变化的过程，即个体囿于集体所施加的孤立恐惧，不断地对自身所处的社会环境进行意见评估，并改变自己公开表达的意愿。如果自身意见得到多数人的支持，则愿意公开表达；反之，则保持沉默或改变意见。如此一来，人们公开表达出来的意见就会逐渐趋于一致。
>
> 这一理论假说是由德国学者伊丽莎白·诺尔-诺依曼（Elisabeth Noelle-Neumann）于 1972 年提出的。1980 年，诺依曼出版了《沉默的螺旋：舆论——我们的社会皮肤》一书，从意见气候、被孤立的恐惧和准感官统计等核心层面，对沉默的螺旋理论进行了较为系统的阐释。
>
> 诺依曼之所以会提出这一理论假说，与她本人的经历有着一定关系。她父亲曾是希特勒"第三帝国"的纳粹党党员，她本人也曾于 1935 年加入过德国国家主义学生团。1937 年至 1939 年，诺依曼受纳粹政府资助赴美国学习新闻学，其间曾撰文批判过所谓"被犹太人操控的"美国大众媒体。1939 年至 1940 年，她撰写的博士论文也体现出反犹倾向。从美国返回德国后，诺依曼供职于新闻周刊《帝国》，发表了数篇具有反犹倾向的报道和评论。可见，诺依曼与纳粹政府之间确实有着一定的关联，不过她本人是否是一名狂热的纳粹分子，则始终不太清楚。但有一点是可以肯定的，沉默的螺旋理论揭示了集权政权和集体主义文化对于普通人非同一般的影响力，它也真实地反映了纳粹当政时期德国人普遍的社会心态，即对纳粹政权高度信赖，对国家意志绝对服从。
>
> 尽管有学者指出，诺依曼沉默的螺旋理论假说还存在着许多缺陷，比如理论基础不够严谨，对前人的论述断章取义，关键性概念不够明晰等，但这些缺陷并没有影响到其具有的强大生命力。从该理论假说被提出至今，沉默的螺旋理论已经成为新闻传播学的经典理论之一，被广泛运用于对各类社会传播现象的分析之中。[①]

[①] 李亚.沉默的螺旋：理论、现实与反思[J].中国网络传播研究,2013(7):190-206.

> 在我们生活的环境中,很容易就能找到沉默的螺旋的鲜活案例:
> 2020年5月30日,有家长在网上发帖称:广州某小学班主任明知其女儿患有哮喘,还罚她跑了10圈操场,6岁的孩子因此出现吐血、手抖和高烧十几天的症状。该家长还展示了孩子吐在校服上的一大片"血迹",画面颇为恐怖。
> 网帖发布后,血迹斑斑的校服和令人发指的文字描述迅速引起众多网友的愤怒,一时间,网上对体罚孩子的老师的声讨形成了"优势意见",人们一边倒地同情"受害者",并用各种火药味十足的语言来指责老师。而与之相反的意见则倾向于保持沉默,形成了沉默的螺旋。
> 此后警方证实,"体罚吐血""凌晨2时被老师威胁殴打"以及"家长送给老师6万元"等情节,均为该家长为了扩大影响而故意编造的谎言。
> 当警方的调查结论公布后,舆论又迅速倒戈,对家长捏造事实的指责形成了新的"优势意见",沉默的螺旋再一次形成。

《浪潮》:盲从的尽头是可怕的灾难

电影基本信息

片　　名:《浪潮》(Die Welle)
制片地区:德国
导　　演:丹尼斯·甘塞尔
编　　剧:丹尼斯·甘塞尔,彼得·索沃斯,托德·斯特拉瑟
类　　型:剧情
主　　演:约根·沃格尔,马克思·雷迈特
片　　长:107分钟
上映时间:2008年
主要奖项:第21届欧洲电影奖(2008年):最佳男演员、最佳影片提名
　　　　　第58届德国电影奖金质电影奖(2008年):最佳男配角、铜质电影奖杰出故事片,金质电影奖最佳剪辑提名

1967年,美国加利福尼亚州一所高中的历史教师罗恩·琼斯为了让学生明白什么叫"法西斯主义",而进行了一场特殊的教学实验:他向学生提出了铿锵有力的口号——"纪律铸造力量""团结铸造力量"和"行动铸造力量";对学生灌输集体主义思想,要求他们遵守纪

律,绝对服从;用严苛的规章束缚学生的行动,等等。仅用了5天时间,"奇迹"便出现了——学生们表现得非常顺从,他们穿上了统一的制服,精神抖擞,互相监督,很快就凝聚成了一个全新的团体。

实验结束前,琼斯在学校礼堂为学生们放映了一部反映第三帝国的影片:纳粹分子们整齐划一的制服和手势,集体狂热的崇拜和叫嚣,看得学生们一个个面面相觑,后怕不已。他们万万没有想到,自己竟然这么轻易地被人操控了,在不知不觉中当了一回"冲锋队员"。

1981年,德国小说家托德·斯特拉瑟(Todd Strasser)以这一真实发生的故事为原型,创作了小说《浪潮》。2003年,由《浪潮》改编的同名电影在德国上映。

故事的情节是:在一所德国的小镇中学里,历史老师文格尔在一堂讲解"独裁统治"的课上,向班级学生们提出了一个问题:"独裁统治在当代社会还有没有可能发生?"对此,学生们纷纷嗤之以鼻,认为这是绝对不可能的。

接下来,文格尔和学生们做了一个模拟独裁政治的实验。文格尔建立了一个取名为"浪潮"的班级组织,并为学生们设立了统一的口号、一致的打招呼方式和同款的服装、徽章、标记。由于"浪潮"成功地对抗了校园霸凌,学生们开始认识到团队的力量;而"浪潮"在校园内外的迅速扩散,又让学生们感受到集体组织的高效率;更重要的是,这些懵懂的年轻人对于自己的身份有了重新认识,他们似乎进入了另外一个全新的世界中。而文格尔呢,他也从"浪潮"的不断壮大中,享受到了作为专制团体头目的优越感。

文格尔的模拟独裁政治实验

中学历史老师文格尔原计划营造一个"纳粹"环境让学生认识独裁的面貌,但随着课程的进行,他意识到事态的严重性,于是把全班学生召集到礼堂,宣布结束实验。此时一名狂热的学生因"信仰"幻灭而精神崩溃,在开枪打伤一名同学后饮弹自尽。

只用了短短3天的时间,学生们就确立了对"浪潮"组织的高度认同,他们异常团结、亢奋和激进,而那些反对"浪潮"的同学则全都被视为了"异类"。

"浪潮"的发展很快就超出了所有人的预想,随着其不断膨胀,它极强的攻击性也暴露无遗。在一次与其他班级的同学群殴后,校园秩序开始失控,一场学生暴动似乎一触即发。文格尔意识到了事态的严重性,他把全班学生召集到礼堂,宣布实验结束,"浪潮"解散。但此刻为时已晚,一个名叫蒂姆的狂热学生因为"信仰"的幻灭而精神崩溃,在开枪打伤一名同学后饮弹自尽。

影片最后,发现"浪潮"失控后的文格尔在礼堂发表了讲话,他对自己一周前的课堂提问给出了答案:

你们意识到刚才这里发生了什么吗?[①] 你们还记得上星期在教室里提出的问题吗?独裁统治在今天还会发生吗?那正像我们现在这样——法西斯主义。

我们认为自己高人一等,比其他人都优秀。更过分的是,我们把所有和我们意见相左的人都踢出了我们的集体,我们伤害了他们。而且,我不知道,我们还会做出什么更过分的事情。

我必须向你们道歉,我们做得太过火了,我做得太过火了,现在一切都结束了。

导演丹尼斯·甘塞尔之所以要将故事的发生地由美国搬到德国,并且还给观众呈现出这么一个令人瞠目结舌的、血淋淋的结尾,原因就在于:他认为作为一名德国电影人,自己有责任去提醒观众——如果人们把法西斯主义视为儿戏,那么后果将不堪设想。

文格尔老师的个人意识究竟是如何成为全班同学集体意识的呢?这就是因为沉默的螺旋在其中起了作用,正如法国社会心理学家古斯塔夫·勒庞(Gustave Le Bon)所说的那样:"群体的感情和思想全都转到同一个方向,他们自觉的个性消失了,形成了一个集体心理。"[②]

其实"群体"本身并不可怕,可怕的恰恰是个人因为盲从才成了"群体"的一分子。假如每个人都不敢发出自己的声音,每个人遇事都保持沉默,那么多元的声音就一定会变成单一的声音,如此一来,像"浪潮"这样的悲剧还会不会重演,那就说不准了。

[①] 指电影中"浪潮"的学生根据文格尔的要求,用暴力处置了发表不同意见的学生马可。
[②] 古斯塔夫·勒庞. 乌合之众:大众心理研究[M]. 冯克利,译. 桂林:广西师范大学出版社,2010:17.

第9讲

信息茧房:活在自己的世界里

信 息 茧 房

"信息茧房"的概念出自美国哈佛大学法学教授凯斯·R·桑斯坦(Cass R. Sunstein)于2006年出版的《信息乌托邦》(*Infotopia*)一书中。它描述的是一种受众被局限在特定类型的信息环境中的状态。即在信息传播中,公众对信息的需求并不是全方位的,他们只注意自己选择的信息和那些能使自己感到愉悦的信息领域,时间长了,他们便将自身禁锢在了如蚕茧一般的"茧房"之中。

桑斯坦认为,信息茧房虽然是一个温暖而友好的地方,但是对于私人或公共机构来说,如果长期生活在信息茧房里,就不可能考虑周全,他们的主观偏见将逐渐根深蒂固。长此以往,信息茧房就会变成一种可怕的梦魇。

在网络时代,每个人都能免费获取自己所喜欢的信息,因此每个人心中的世界图景都只是他们自己所希望看到的,而不是世界原本该有的样子。如果人人如此,那么社会各群体之间就有可能会发生分裂。正如尼尔·波兹曼(Neil Postman)所说的那样:"赫胥黎[①]和奥威尔[②]的预言截然不同。奥威尔警告人们将会受到外来压迫的奴役,而赫胥黎则认为,人们失去自由、成功和历史并不是'老大哥'[③]之过。在他看来,人们会渐渐爱上压迫,崇拜那些使他们丧失思考能力的工业技术。"[④]

信息茧房形成的重要原因之一在于受众主观的兴趣选择,"兴趣作为'信息茧房'产生的内在动因,涉及受众的认知水平与情感因素等,其基础是受众的信息需求"。一方面,"某类信息对受众产生精神或物质刺激,从而激发其好奇心,可以使其在接触的过程中持续获得精神愉悦感";另一方面,那些不是受众出于主动而获取的信息,"也同样可

[①] 奥尔德斯·赫胥黎(1894—1963):英国小说家、散文家、博物学家,著有科幻小说《美丽新世界》。
[②] 乔治·奥威尔(1903—1950):英国作家,著有长篇小说《一九八四》。
[③] "老大哥":《一九八四》中的独裁者。
[④] 尼尔·波兹曼.娱乐至死[M].章艳,译.桂林:广西师范大学出版社,2004:前言.

> 作用于受众的认知结构,形成相应的认知基模。在文化传播中,文化的维模功能对外来文化能够起到选择作用和自我保护作用。外来文化在有利原有文化模式的时候,便容易被接受,并作为一种新的文化营养被原有文化吸引;如果外来文化对原有文化模式有破坏时,维模功能就会起'守门人'的作用,拒绝外来文化的侵入"。①
>
> 网络时代人们该如何破"茧",这需要各方的共同努力。比如,平台不能唯流量马首是瞻,而应优化算法,承担起应负的社会责任;受众也应提高媒介素养,拓宽信息接收渠道,有意识地接收多元信息。
>
> "兼听则明,偏听则暗。"唯有如此,才能避免信息茧房对自身的过度束缚。

《富贵逼人来》:他是一个活在电视里的老人

电影基本信息

片　　名:《富贵逼人来》(*Being There*)
制片地区:德国,美国
导　　演:哈尔·阿什贝
类　　型:喜剧,剧情
主　　演:彼得·塞勒斯,雪莉·麦克雷恩
片　　长:130 分钟
上映时间:1979 年
主要奖项:第 52 届奥斯卡金像奖(1980 年):最佳男配角,最佳男主角提名

夜晚,他伴着电视的声音入眠;清晨,他听着电视的声音起床。只要不在干活,他所有的时间都花在了看电视上。他不会写字,也没有私人医生和律师,就连他住的老房子,自己也从没有离开过一次。

这个只活在电视中的人物,就是电影《富贵逼人来》中的主人公——钱斯。

钱斯是一个头脑简单的老园丁,他一直生活在美国华盛顿一座富裕隐士的宅邸和带围墙的花园中,他每天的生活就是看电视,而看电视也是他与外界沟通的唯一途径。即便是在某天清晨,当黑人女厨路易斯告诉他房主已经去世的消息时,他仍然无动于衷地继续看着电

① 张爱军,师琦."信息茧房"的认知偏见及其校正[J]. 行政科学论坛,2020(1):7.

视节目。

 钱斯：早上好，路易斯。

 路易斯：他（指房主）死了。钱斯，那个老人死了！

 钱斯：（一直在看电视，面无表情）我知道了。

 路易斯：（悲痛中）他没有呼吸了，我摸了摸他……他像一条鱼一样冰冷。

 钱斯：（一直在看电视，面无表情）

 路易斯：钱斯……

 钱斯：（一直在看电视，面无表情）

 路易斯：（悲痛中）然后，我……找了张床单来把他的脸盖上。噢，上帝！这是怎样的一个早上啊！

 钱斯：（一直在看电视，面无表情）是啊，路易斯，好像又要下雪了。你看过花园了吗？感觉确实要下雪了！

 路易斯：（震惊中）等等，这就是你要说的一切吗？那个老人就躺在那里，毫无生气，但这些却丝毫没有影响到你！

 钱斯：（一直在看电视，面无表情）

 由于日复一日、年复一年地守在电视机旁，钱斯的世界观和行为方式都已完全"电视化"了。房主的突然离世，让钱斯不得不离开了这座长期生活的老房子，独自去面对房子外面陌生而又新奇的世界。为此，他方寸大乱，手足无措。

 影片中有一幕经典画面：当钱斯在大街上与小混混对峙时，他竟然掏出了电视机的遥控器，对着这群小混混按了按转台的按钮。令他惊讶的是，小混混们居然没有被他"转"走。

 在遭遇了一场突如其来的车祸后，钱斯阴差阳错地成了富商伊芙和她患有白血病的丈夫——本的座上宾。凭着看似儒雅的外表、惜字如金的谈吐、难以查寻的神秘身份，以及从电视上"学"来的"广博的"知识，钱斯语惊四座，以至于从富商夫妇到美国总统都对他尊崇有加，他甚至还成了政客们倚重的智囊。

 后来，本死了，几个抬着他棺木、能够左右美国政局的豪门政客，一致决定推举钱斯为下一任美国总统候选人。

 这么一个讽刺故事，很有些黑色幽默的味道吧。

 钱斯究竟是如何躲进信息茧房中的呢？在一次接受记者采访时，他给出了答案——

 记者：您对《时报》主编就总统讲话进行的分析有什么看法？

 钱斯：我还没有读。

 记者：但是先生，您至少应该浏览过一遍吧？

 钱斯：我没有浏览过。

记者:《纽约时报》评论了您那"特别的乐观精神",对于这一点,您有什么看法?

钱斯:我不知道他们在说什么。

记者:很抱歉打扰您,先生,但我对这一点很有兴趣,您究竟看哪些报纸呢?

钱斯:我不看报纸,我只看电视。

记者:您是说,您认为电视新闻比报纸覆盖面要广吗?

钱斯:我喜欢看电视。

记者:谢谢您。

钱斯:不客气。

记者:很少有公众人物有勇气不阅读报纸,没有,但今天我们见到了一个敢于承认的人。

影片结尾,钱斯自如地在河面上行走,他好奇地弯下身子,将伞尖插入水中。这个镜头到底在暗示些什么呢?——"我们会不会都只是聪明一点的园丁钱斯?我们从小就被训练用指定的语言和思想去机械地回答问题?我们从未真正为自己考虑过任何事情,只是满足于复制他人在同一情况下的做法?"①

饰演钱斯的演员彼得·塞勒斯 1925 年出生在英国一个表演世家,他本人后来也顺理成章地成了一代笑星。《富贵逼人来》是塞勒斯参演的最后一部电影,这部在 20 世纪 70 年代末享有盛名的政治讽刺喜剧,还为他赢得了奥斯卡金像奖影帝的提名。

钱斯生活的年代是一个电视称王称霸的年代,如今随着互联网时代的到来,信息茧房又以一种新的形式出现在我们面前。

比如,为了满足受众在海量信息存储中快速、及时、有效地获取与自己兴趣、认知和偏好相符的信息需求,"算法技术"应运而生,但这一技术也带来了一些负面效应,那就是加快了信息茧房的形成速度,并且强化了它形成后的效果,从而使"'信息茧房'中的个体态度较为极化,情感较为偏执。在正处于社会变革时期的中国社会,社会矛盾的凸显会使社会个体产生不同的情绪情感,其中,诸如怨恨、焦虑等社会负面情绪在'信息茧房'中不断强化,容易降低个体社会幸福感,不利于个体社会化成长"。② 因此,在新媒介技术不断迭代更新的今天,如何"破茧"将是一个被人们长久讨论的话题。

① 罗杰·伊伯特.伟大的电影:2[M].李钰,宋嘉伟,译.桂林:广西师范大学出版社,2020:79.
② 张爱军,师琦."信息茧房"的认知偏见及其校正[J].行政科学论坛,2020(1):8.

《狮入羊口》：丰满理想坠入骨感现实

电影基本信息

片　　名：《狮入羊口》(Lions for Lambs)
制片地区：美国
导　　演：罗伯特·雷德福
编　　剧：马修·迈克尔·卡纳汉
类　　型：剧情，战争
主　　演：罗伯特·雷德福，梅丽尔·斯特里普，汤姆·克鲁斯
片　　长：92分钟
上映时间：2007年
主要奖项：第36届土星奖(2010年)；最佳DVD奖

美国电影《狮入羊口》讲述的是一个与伊拉克战争和阿富汗战争这两场战争有关的敏感故事。战争与和平、理想与现实、责任与义务、坚持与放弃等诸多发人深省的话题，在这部影片中均有涉及并引发讨论。

影片由3个相对独立的故事构成。

故事一

拥有迷人魅力、被认为是下届美国总统有力竞争者的参议员杰斯珀·艾文，在接受女记者吉妮·罗斯的专访时透露：他打算推动一项新法案，让美军能派遣一小队特种兵空降阿富汗，以挑起更多的战事。在艾文看来，罗斯这篇专访将有助于其新法案能在被更多民众所接受的情况下，得到更加顺利的通过。

面对罗斯表现出的疑虑态度，艾文赤裸裸地告诉她，当年美国错误发动的伊拉克战争，正是因为有了政客与媒体的"共谋"，才让民众产生了"伊拉克战争是正确的"这一与事实完全相反的认识。也就是说，是他们合起伙来把民众困在了信息茧房里。

艾文：你们什么时候开始在民众意愿和正确选择中迷惑不定？
罗斯：在我们支持进军伊拉克的时候。
艾文：支持？不，你们也是策划者，你们的媒体主导了有关伊拉克的一切报道。醒目的国旗，威武的陆战队队员敬礼，翱翔的白头鹰，壮丽的音乐……
罗斯：因为我们都相信，伊拉克是我们真正的敌人，并且你要求我们相信……他们

绝对是敌人,我们把军队放在了一条危险的道路上……

艾文:你的媒体毫不脸红地提供了那样的报道。

罗斯:我们给了你们想要的。

艾文:我们都有责任,珍妮,是我们把战士置于危险中……

故事二

大学生阿里安和恩内斯特是两个天赋聪明、意志坚定的年轻人,他们一直想着要在年轻的时候做一些有意义的事情,而不只是坐在课堂里听教授马雷的高谈阔论。于是,两人一起报名参了军,并即将被派往阿富汗作战。

看着两个得意门生的冲动之举,马雷教授反复劝说他们一定要冷静思考,但却没有任何效果。那么,阿里安和恩内斯特为何会义无反顾地奔向阿富汗战场呢?这是因为他们一直都生活在自己打造的信息茧房之中。因为"茧房"有一个重要的特性,就是会让那些具有共同兴趣爱好的人聚集在一起,并且只接受同质化、单一化的信息。惟其如此,无论马雷教授如何劝说他们俩,两人都不愿意接受他的意见,并且态度非常坚决。

马雷:你们可以选择任何想去的学校和想读的专业。

阿里安:但哪来20万的学费?

马雷:可以向慈善基金借。

阿里安:是有这样的基金,但没有广告上说得那么好。

马雷:(转向恩内斯特)阿里安总是代表你俩说话?

恩内斯特:你以为他的数学是他自己做的(意思是由恩内斯特代做的)?博士,是你告诉我们不要安于现状的。

马雷:我没有想到,这会被理解为要你们去参加战争。早知道是这样,我就什么都不说了。

恩内斯特:你没有抓住重点。

马雷:为什么?因为我像大多数人那样,认为大学毕业要比当兵更好?

阿里安:不是,是因为你的眼里只有学业,而对于正在发生的最重要的事视而不见,这些事将决定我们的人生,就像越战对于你一样。

马雷:我不是自愿参军,我是被征入伍。第一次世界大战时,德国士兵给勇敢的英国步兵写赞美诗,他们嘲笑英军统帅部让许许多多优秀的步兵去送死。一名德国将军写道:"我从未见过这样的情况,绵羊带领狮子。"天哪,现在情况正是如此!发动这场战争、指挥这场战争的人,都是些平庸之辈,就算和当代的人物相比也是,他们就是那种人。当我们的人在战斗中被打成马蜂窝的时候,他们还说些这样的屁话:"我们可能吃了点亏,但我们在失败中学习。"

恩内斯特:对啊,但有什么关系呢?

马雷:有什么关系?你们说的都是些什么话?

故事三

在硝烟弥漫的阿富汗战场,阿里安和恩内斯特终于见识到了战争的血腥和残酷。此时,他们心里想的早已不是什么"爱国"和"美国梦"之类的大道理了,而是怎样才能在枪林弹雨中活下来。

这三个看似相互之间关联不大的故事被平行铺开,影片想要说明的是:涉入其中的每个人所做出的每个决定,都有可能会对彼此产生深远的影响。

《狮入羊口》的演员阵容非常豪华,既有主演过《了不起的盖茨比》《走出非洲》、执导过《普通人》《大河之恋》的罗伯特·雷德福,也有获奖无数的"老戏骨"梅丽尔·斯特里普,还有主演过系列电影《碟中碟》的"阿汤哥"——汤姆·克鲁斯。这几个世界上最会演戏的人凑在一起,这部电影的质量还有什么可怀疑的呢?

《狮入羊口》的片名也很有意思,它源于第一次世界大战期间,一个德国军官用"狮子"和"羊"来形容英国士兵的勇敢和他们指挥官的无能。在导演雷德福看来,经历了伊拉克战争和阿富汗战争的美国政治领袖,其实也陷入了同样的尴尬之中。

第 10 讲

刻板印象:先入为主的偏见

刻板印象

"刻板印象"是指人们对某个群体一种概括而稳定的态度或看法。

"刻板印象"这一概念由美国新闻评论家、作家沃尔特·李普曼(Walter Lippmann)在《公众舆论》一书中首次提出。李普曼研究发现,"多数情况下我们并不是先理解后定义,而是先定义后理解。置身于庞杂喧闹的外部世界,我们一眼就能认出早已为我们定义好的自己的文化,而我们也倾向于按照我们的文化所给定的、我们所熟悉的方式去理解"。在李普曼看来,刻板印象的特点是"先于理性被投入应用",因而它"是一种感知方式,它在我们所意识到的信息尚未经过我们思考之前就把某种性质强加给这些信息"。

李普曼还发现,刻板印象的存在有一定的必然性与合理性,它"是对我们自尊心的保护,是投射在这个世界上的我们自身的意识、我们自身的价值观念、我们自身的立场和我们自身的权力。……是我们传统的堡垒,在这个堡垒的庇护下我们可以继续心安理得地坚定我们的立场"。[①]

自从 1922 年李普曼提出"刻板印象"这一概念以来,刻板印象一直就是心理学、社会学和新闻传播学研究的热点之一。

根据刻板印象所针对的对象不同,我们又可以将其划分为"性别刻板印象""民族刻板印象""职业刻板印象""年龄刻板印象"和"区域刻板印象"等;根据刻板印象是否可控,我们也可将其划分为"外显刻板印象"和"内隐刻板印象"等。

刻板印象有消极的一面,也有积极的一面。从消极面来说,在被给予有限材料的基础上做出带有普遍性的结论,会使人的认识忽视个体差异,从而造成先入为主,妨碍做出正确的评价;而从积极面来说,在一定范围内,对于有着诸多共同之处的人或事进行判断,能够直接按照已有的固定看法得出结论,这就简化了认识过程,节省了时间和精力,有利于快速应对复杂的环境。

① 沃尔特·李普曼.公众舆论[M].阎克文,江红,译.上海:上海人民出版社,2002:67,78-80.

> 在互联网时代,我们会经常看到某些群体在网络上被污名化,一些网民会盲目地将一些特征贴到特定群体的身上,而这些特征大多都来源于某些先入为主的观念。
>
> 以2018年10月28日发生在重庆万州的"公交车坠江事件"为例。当天上午,万州一辆行驶在长江二桥上的公交车在与一辆小轿车相撞后坠入长江。事故发生后不久,一些媒体就报道称,事故系公交车为了避让一辆逆行的小轿车所致。而驾驶小轿车的是一名女司机,现场照片还显示,这名女司机穿了一双高跟鞋。
>
> 于是,网上很快就发起了对这名女司机的口诛笔伐,如:"这个女司机一定要判死刑!""让她一个人死就好了!干什么连累那么多人?""建议取消所有女性的驾驶资格""女司机就是马路杀手"等。但没过多久,事件就发生了"反转",当地警方通过官微辟谣称:事发时,公交车已经越过了道路中心实线,对面行驶的小轿车为正常行驶。
>
> 11月2日,有关方面向社会公布了公交车坠江的原因:车内黑匣子监控视频显示,系乘客与司机发生了激烈争执和互殴,使车辆失控所致。
>
> 刻板印象,差一点就冤枉了一个无辜的人!

《我控诉》:他是偏见和仇恨的牺牲品

电影基本信息

片 名:《我控诉》(J'accuse, The Dreyfus Affair)

制片地区:法国,意大利

导 演:罗曼·波兰斯基

编 剧:罗曼·波兰斯基,罗伯特·哈里斯

类 型:剧情

主 演:让·杜雅尔丹,路易·加瑞尔

片 长:126分钟

上映时间:2019年

主要奖项:威尼斯电影节(2019年):主竞赛单元评委会大奖,主竞赛单元金狮奖提名
第25届法国卢米埃尔奖(2020年):最佳导演
第45届法国电影恺撒奖(2020年):最佳导演、最佳改编剧本、最佳化妆

《我控诉》是一部由才华横溢的波兰籍犹太裔导演罗曼·波兰斯基执导的剧情片。1977年,由波兰斯基执导的电影《苔丝》获得巨大成功。2003年,他执导的电影《钢琴

师》在斩获第55届戛纳电影节金棕榈奖的同时,又为他捧回了第75届奥斯卡金像奖最佳导演的奖杯。不过像往常一样,当《我控诉》于2019年亮相威尼斯电影节主竞赛单元后,波兰斯基又再次受到社会舆论毁誉参半的评价,因为此前他在接受媒体采访时坚称:历史上发生在影片主人公德雷福斯身上的冤案,某种程度上也映照了他自己被定罪的经历。①

波兰斯基曾说:自己"喜欢电影中的阴影,但生命中的阴影则不然"。② 1978年,他因涉嫌强奸一名13岁少女而被美国法院判刑。然而就在判决执行前,波兰斯基却悄悄地逃离了美国,从此再也没有回去过。此后长居法国的他继续执导影片并且获奖无数,但围绕在他身上的争议却从来就没有停息过。

《我控诉》是根据19世纪末法国一起震惊世界的真实案件改编的,它讲述了一个少数人挑战整个社会根深蒂固刻板印象的故事。

35岁的阿尔弗勒德·德雷福斯是一名法国军官,他出生在阿尔萨斯一个有着犹太血统的纺织资本家家庭。普法战争后,因家乡被普鲁士占领,德雷福斯举家离开阿尔萨斯,并加入了法国国籍。从军事学校毕业后,德雷福斯进入法国陆军参谋部任见习上尉军官。

1894年9月26日,法国情报人员截获了一张寄给德国驻巴黎武官施瓦茨考·本的未署名的"便笺",上面开列了有关法国陆军参谋部国防机密情报的清单。陆军参谋部怀疑此乃德雷福斯所为。10月15日,军事法庭以间谍罪和叛国罪逮捕了德雷福斯。

然而在德雷福斯被捕之后,法国重要的军事情报仍然不断被泄漏,这引起了军队有关部门的警惕,并开始重新审视德雷福斯案件。1896年3月,法国情报部门截获了一封施瓦茨考·本写给法国军官费迪南·沃尔申·埃斯特拉齐少校的信。法军反间谍处处长皮卡尔在查阅埃斯特拉齐档案时,发现其字迹与德雷福斯案件中"便笺"上的字迹一模一样。他随即将这一重要发现向副总参谋长贡斯汇报,并敦促军队重审此案。

但法国军方不仅拒不承认自己所犯的错误,反而于1896年11月14日将皮卡尔逐出参谋部,调往非洲去与阿拉伯人作战。新上任的陆军部长比约指示:任何人都不允许重审德雷福斯案。1898年1月10日,军事法庭经审理后宣布:埃斯特拉齐无罪。

军方的包庇和司法的不公令整个法国为之愤怒。1898年1月13日,著名作家爱弥尔·左拉挺身而出,在《震旦报》发表了题为"我控诉"的公开信,用激昂磅礴的文字猛烈抨击当权者:

> 我控诉第一次军事法庭,它违反法律,只依据一份目前仍为秘密的文件,即宣判被告有罪。我控诉第二次军事法庭,它奉命掩饰第一次军事法庭的不法行为,后来明知故犯,判一个有罪的人无罪……我只有一个目的:以人类的名义让阳光普照在饱受折磨的人身上,人们有权享有幸福。我的激烈抗议只是从我的灵魂中发出的呐喊,若胆敢传唤

① 时光网.场刊最高分:波兰斯基新片"炸"了[EB/OL].[2019-09-02]. http://content.mtime.com/news/1596692.
② 大众网.《钢琴师》导演波兰斯基因30年前强奸案被捕[EB/OL].[2009-09-28]. http://www.dzwww.com/xinwen/guojixinwen/200909/t20090928_5087541.htm.

我上法庭,让他们这样做吧,让审讯在光天化日下举行!我在等待。①

左拉这封公开信标志着德雷福斯案已经演变成为一场全国性的政治事件。为平息舆论,同年2月,军方以"诽谤罪"对左拉提起公诉。7月,左拉被判处有期徒刑一年,罚款3000法郎。

1899年6月,瓦尔德克·卢梭任法国总理。面对要求重审德雷福斯案的汹涌浪潮,他提出了一项折中办法,即在维持原有判决的前提下,以总统名义赦免德雷福斯。9月19日,德雷福斯重获自由。

1906年,最高法院开庭重审德雷福斯案。皮卡尔出庭作证,他将所有细节全盘托出。随后多位政府及军队高官先后辞职,真正的间谍埃斯特拉齐认罪。7月12日,最高法院和法国政府为德雷福斯恢复军籍,晋升少校,并授予荣誉军团勋章。皮卡尔也被恢复了军籍,后被提升为将军,官至陆军部长。已于1902年去世的左拉,则没能活着等到德雷福斯被宣告无罪的那一天。

德雷福斯案件前后经历了12年,当时法国从上到下,包括政府、军队、教会、报界、政党、团体和家庭,几乎都分裂为"赞成重审"和"反对重审"两派,双方斗争异常激烈,整个法国都陷入了一场严重的社会和政治危机之中。

德雷福斯案发生的原因是极其复杂的,当时法国社会对于犹太人的刻板印象则是助推该案朝"失控"方向一路狂奔的重要原因之一。

19世纪晚期,犹太人在法国经济界、尤其是金融界拥有相当大的势力,这些犹太资本家与法国资本家集团经常发生尖锐的利益冲突。与此同时,由于许多犹太人在普法战争中为法国英勇作战,因此法军中也出现了不少犹太军官,这也引起一些法国军官的妒忌与不满。再加上欧洲本来就有长期反犹的历史,很多人相信,作为"劣等民族"的犹太人已经控制了法国,甚至还有人声称:法国自大革命以来发生的所有坏事,都与犹太思想、新教思想和外来思想有关。②

以德雷福斯为例:他是整个陆军参谋部里唯一的犹太人,而在参谋部人人都要阅读的《自由言论》一书中,就赫然写有这样一句话:"在犹太人当中,人们知道谁是靠剥削借债的军官发财的高利贷者,谁是从士兵嘴里捞大钱的商人,谁是出卖国防机密的无耻间谍。"③可见,在当时的社会背景下,作为一名犹大裔军官的德雷福斯,蒙冤受难的确不足为奇。

影片在法军为德雷福斯举行的被褫夺军职仪式中缓缓拉开沉重的帷幕。波兰斯基从影片开始的第一秒起,就让观众沉浸式地感受到了当时弥漫于整个法国甚嚣尘上的反犹浪潮——

① 林海. 德雷福斯案:法国司法自省的开端[J]. 检察风云, 2017(5):56.
② 吕一民. 法国知识分子史视野中的德雷福斯事件[J]. 浙江大学学报:人文社会科学版, 2001(1):89-95.
③ 寨桀. "我控诉!":"德雷福斯案"与"75小姐" 上[J]. 坦克装甲车辆·新军事, 2016(2):59.

1895年1月,阅兵广场。

主持人:以法兰西人民的名义,巴黎军政府第一战争委员会于1894年12月22日发现第14炮兵团上尉、参谋部学员阿尔弗勒德·德雷福斯犯有叛国罪,因此判处他流放至戒备森严之地,并开除军籍。德雷福斯,你不再有资格配备武器。以法兰西人民的名义,你被剥夺军衔。

(德雷福斯肩章及参谋部军裤上的红色军阶纹饰被撕下,军刀被折断)

德雷福斯(高喊):士兵们,我是清白的!你们羞辱一个无辜的人!法兰西万岁!军队万岁!

围观民众(高喊):去死吧!去死吧!叛徒!去死吧!犹太人去死!你这个叛徒!杀了他!懦夫!去死!去你的!去死吧!卖国贼!

德雷福斯(高喊):我是无辜的!

参加仪式的军官(相互耳语):罗马人扔基督徒给狮子,我们扔犹太人,这是我们的进步!

如此恐怖的一幕,让人看了真是不寒而栗。

第 11 讲
把关人:为传播的信息过滤

把 关 人

"把关人"又称"守门人",这一概念由美国心理学家库尔特·卢因(Kurt Lewin)最早提出。卢因认为,在群体传播过程中存在着一些"把关人",只有符合群体规范或把关人价值标准的信息内容,才能够进入传播的渠道。

卢因的学生怀特(D. M. White)在对"把关人"概念做进一步研究的过程中,又提出了新闻传播的"把关过程模式"。怀特认为,新闻媒介的报道活动并不是"有闻必录",而是对众多新闻素材进行取舍和加工的过程。在这一过程中,传播媒介会形成一道"关口",通过这道"关口"传达给受众的新闻或信息只是少数。

总而言之,"把关人"就是指那些在大众传播过程中负责搜集、过滤、处理和传播信息的传播者,他们所从事的工作就是"把关"。

1947年,卢因出版了《群体生活中的渠道》一书,他在研究家庭主妇如何决定购买食物以及向家庭成员推荐食物的过程时,发现食物总是沿着某些包含有"关卡"的渠道流动,在那里,根据"守门人"的意见决定着信息是否被允许进入渠道或继续在渠道里流动。卢因进而推断:这种情况不仅存在于食品选择的渠道中,并且也适用于解释新闻是如何通过传播渠道在群体中传播的。[①]

1950年,怀特发表论文《把关人:对新闻选择的个案研究》,正式将"把关"这一隐喻引入传播学研究。在这篇论文中,怀特研究了一位被他称为"盖茨先生"的电讯编辑的把关行为。他要求"盖茨先生"将报纸收到的三家通讯社的电讯稿保存一个星期后再加以分类,以比较各种类的分配比例及其被报纸选用的比例。怀特发现,编辑在那一周内总共收到12000英寸厚的稿件,但只有十分之一的稿件被报社采用。他将新闻选择归结为电讯编辑高度的主观因素和价值判断,这些因素包括"自身的经验、态度和期

[①] 邓榕,刘琼.传播学"把关"行为的理论分析[J].长沙大学学报,2007(11):124-125.

望"。① 怀特据此认为,编辑个人在信息流通中起着绝对的"把关"作用。

互联网时代的到来,深刻改变了原有的信息传播机制。以往,信息传播必须经过报纸、电台和电视台等专业化媒介机构的审核把关方能发布,这就形成了一个信息审核规范的流程机制。而如今呢,人人都有麦克风,处处都是直播间,热点事件随时随地都可能发酵,这一方面带来了信息的极大丰富,另一方面也造成了网络空间的众声喧哗,信息过载,泥沙俱下。

近年来,"后真相"(post-truth)这一热词经常被人提及。2016年底,在世界范围内享有盛名的"牛津词典"②更是将"后真相"列为当年的年度词汇。所谓"后真相",指的是在社交媒体主导的传播场景下,越来越多的受众只关注新闻能否满足个人的情绪、态度、偏好和立场,而不再那么关心新闻本身的真实性了。牛津词典的编辑称,在特朗普当选为美国总统以及英国脱欧的大背景下,"后真相"一词的使用率急剧上升了2000%。③ 无独有偶,在柯林斯英语词典④发布的2017年度热词中,"假新闻"(fake news)一词也赫然在列。据柯林斯英语词典的编辑们统计,自2016年以来,"假新闻"一词的使用率增加了365%。

"后真相"一词横空出世的原因之一,就在于传统媒体时代的"把关人"正日渐缺失。为了追逐流量,新闻的真实性似乎变得不怎么重要了,取而代之的则是吸引眼球的"标题党",或者是那些哗众取宠的失实信息。

比如,2019年4月15日,法国巴黎著名的巴黎圣母院屋顶被大火烧毁。8月6日,一段名为"中国建筑师巴黎圣母院建筑竞赛夺冠"的视频在网络疯传。视频显示,蔡泽宇和李思蓓这两位中国建筑师设计的方案,获得了巴黎圣母院屋顶建筑竞赛的冠军。环球网、《中国日报》等媒体的官方微博纷纷报道了这一消息,很快这一消息又被进一步解读为:"中国建筑师的方案将成为巴黎圣母院的重建方案"。《环球时报》的官方微信,还以"中国设计师设计方案,赢得巴黎圣母院重建竞赛"为题做了报道。不过,这篇文章也在最后用很小的篇幅说明:此次赛事并无法国官方授权,设计落地的可能性极小。

8月7日,《新京报》、紫牛新闻等媒体披露:此次竞赛是由一家美国的创意图书出版公司发起的,任何人都可以参加,获奖作品将结集出版。该公司早已声明:"本次比赛与法国政府的任何成员无关,本次比赛与天主教会或巴黎圣母院大教堂的任何管理机构无关。"

① 白红义. 媒介社会学中的"把关":一个经典理论的形成、演化与再造[J]. 南京社会科学,2020(1):107.
② 牛津词典是英国牛津大学出版社出版的多种英语词典的统称,是英国语言词典的代表。
③ 美通社. 自媒体疯狂,媒体"把关人"角色缺失,假新闻泛滥……"后真相"时代,企业传播如何避免被波及?[EB/OL].[2018-06-26]. https://www.prnasia.com/blog/archives/20877.
④《柯林斯英语词典》由哈珀·柯林斯出版集团(Harper Collins Publishers)出版,是一本有着全球影响力的印刷版及在线版英语词典。

> 所谓"中国建筑师的方案将成为巴黎圣母院重建方案"的说法,之所以会引起一些媒体和网友的狂欢,恐怕根子还是在于:将"中国建筑师"与巴黎圣母院联系在一起,能够带给国人一种油然而生的"民族自豪感"。媒体的推波助澜激起了这场全民"误读",其中深层次的原因还是在于"把关人"的缺位。①
>
> 可见,网络环境下不仅仍然需要"把关人",而且与传统媒体时代相比,新媒体时代的"把关人"所扮演的角色更多,承担的任务也更加繁重,因为他们既是新闻资讯以及新闻服务的发布者、重组者和连接者,也是新闻资讯的分析者、解读者,还是公共事务的推动者与倡导者。

《威慑与恐吓》:无人"把关"将国家引入战争

电影基本信息

片　　名:《威慑与恐吓》(*Shock and Awe*)
制片地区:美国
导　　演:罗伯特·莱纳
编　　剧:乔伊·哈特斯通
类　　型:传记,剧情,历史
主　　演:伍迪·哈里森,米拉·乔沃维奇,杰西卡·贝尔,詹姆斯·麦斯登,
　　　　　汤米·李·琼斯
片　　长:90分钟
上映时间:2017年

美国电影《威慑与恐吓》是根据真实事件改编的,它讲述了记者乔纳森与华伦是如何运用情报搜集、资料考证和采访调查,来挖掘美国政府发动伊拉克战争真相的故事。

"9·11"恐怖袭击发生后,美国举国上下都沉浸在一片激愤的情绪之中,时任美国总统的小布什以打击恐怖分子为由,在没有任何确凿证据的情况下,就宣称伊拉克萨达姆政权拥有大规模杀伤性武器,并且与"基地"恐怖组织有联系,随即宣布将攻打伊拉克。

政府官员不断向公众说明萨达姆政权对美国可能造成的威胁,包括《纽约时报》《华盛顿邮

① 搜狐网.2019年虚假新闻研究报告:专业媒体仍在持续生产错误信息[EB/OL].[2020-01-15].https://m.sohu.com/a/367003388_260616.

报》和 CNN 在内的各主流媒体也都坚定地站在政府一边,他们相继报道了能够佐证政府说法的各种讯息,并且反复向公众宣传:萨达姆政权的大规模杀伤性武器就藏在世界的某一个角落里;一旦发动伊拉克战争,那些威胁美国的恐怖分子就将烟消云散。主流媒体的报道强化了政府的立场,"洗脑"了社会大众,让他们觉得美国政府发动伊拉克战争,是做了一个正确的决定。

那么,萨达姆政权真的是"9·11"恐怖袭击的幕后元凶吗?这个政权真的拥有大规模杀伤性武器吗?

在奈特里德报业集团华盛顿分社办公室,总编辑沃科特正与调查记者乔纳森和华伦紧张地进行分析研判。他们一致认为:上述这些说法都是小布什政府为了让伊拉克战争合理化而寻找的借口,这些政客们向公众撒下了弥天大谎。

沃科特:伊拉克?

华伦:我在国务院的线人从国防部得知的。

沃科特:跟恐怖袭击有关吗?这些人根本就是在瞎扯淡。

华伦:是国防部部长说的。

沃科特:真的?

乔纳森:对,显然国防部很多人都认为应该进攻伊拉克。不只是国防部部长,一堆政策委员会的混蛋也是……

沃科特:这些人从1997年开始就想逼退萨达姆,这些人天真地以为,若能让西方民主根植于中东,中东就会奇迹般地变成民主世界,进而以色列就能受到保护。

华伦:不能不佩服他们的想法。

沃尔特:他们活在象牙塔里,他们到底是哪来的这样的想法?觉得本·拉登会和萨达姆联手?你们去查证这些混蛋是否真想栽赃伊拉克。

由于各主流媒体都没有对政府发布的这些未经证实的消息进行"把关",从而使公众的认知被严重误导,他们对政府和媒体的说法深信不疑。乔纳森与华伦决定孤军奋战,用事实真相去拆穿被政府层层包裹的谎言。随着调查一步步深入,政府漏洞百出的决策和不合规范的情报搜集暴露无遗。

然而,在主流媒体对政府说法全方位加持的情况下,作为非主流媒体的奈特里德报业的报道非但没能让公众接受,反而引起了很多人的反感:为什么只有他们的报道是背道而驰的?甚至就连这两位记者自己,有时候也开始怀疑他们的报道是否是真实的了。

下面这段对话,发生在乔纳森、华伦、丽莎(华伦女友)、丽莎父亲及其好友汤姆之间,说明了当主流媒体缺失对新闻事实的"把关"后,他们的报道会对民众产生多么大的误导——

丽莎父亲:我跟汤姆正好在讨论你们的报道。

华伦:是吗?

汤姆:看来你们不太相信政治人物……

华伦：这是身为记者的基本条件。

丽莎父亲：就算他们说的是战争？

乔纳森：尤其是当他们说到战争的时候。

汤姆：你们认为（伊拉克）有没有大规模杀伤性武器？

华伦：我们的立场已经很清楚了。

丽莎：他们不是说没有武器，他们是说政府没有拿出证据。

丽莎父亲：难道你（指乔纳森）认为政府找不到证据吗？

乔纳森：对，我认为找不到。

汤姆：你怎么知道？

华伦：我是不知道，但是在把孩子们送去打仗前，你不觉得政府有义务证明（这场战争是必要的）吗？

丽莎父亲：万一证据就是核弹直接炸过来呢？

华伦：好吧，你一定是看了福克斯新闻。①

汤姆：国安顾问、副总统和布什总统的看法都是一致的。

乔纳森：是啊，但那就是事实吗？

丽莎父亲：你们太年轻了，根本不记得1962年的核武威胁。② 华伦，你出生那天，就是肯尼迪宣布封锁古巴的日子。当时我们最大的敌人要在我们的外海布置核弹，肯尼迪必须强硬起来。

乔纳森：隔天，他就派人前往联合国，提供了核弹的证据。

丽莎父亲：这可不是只有福克斯报道，《华盛顿邮报》《纽约时报》都有报道。

汤姆：拜托，各大媒体都有证据，除了你们的报道。

面对来自社会的巨大压力，奈特里德报业坚持一定要将真相查个水落石出，因为任何一场战争，都绝不是从那些政客嘴里轻轻松松喊出的口号。

影片中有一幕高潮戏是，总编辑沃科特召集来全体员工，发表了激情洋溢的讲话：

各位听好，我们不是NBC，不是ABC或CBS，也不是福克斯，也不是CNN，我们不是《纽约时报》，我们不是《华盛顿邮报》，我们是奈特里德报业。我们的读者来自有军事基础的城市——班宁堡、布雷格堡、杰克森堡，还有国内40余个军事基地。如果其他新闻媒体想当小布什政府的应声虫，那就让他们去当吧，我们绝不会应和那些将别人孩子送上战场的人，我们为孩子被送去打仗的人发声。所以，当政府表态的时候，你们就该

① 福克斯广播电台是一家于1986年10月在美国创办的商业电视网。1987年4月开始播出广播网联播节目。该公司由原澳大利亚籍的报业家鲁珀特·默多克在1986年购得的6座电视台组成，并且联合105家独立电视台形成了广播网。

② 核武威胁指"古巴导弹危机"。为反制美国于1959年在意大利和土耳其部署导弹，苏联于1962年也在古巴部署导弹，美苏两国激烈对抗13天后，以相互妥协而告终。

问一个问题:"这是事实吗?"

如今已有大量证据表明,美国媒体在伊拉克战争前后的整体表现都不怎么好,许多媒体对于来自政府的信息没有进行任何"把关",反而还成了政府和军队的传声筒,当时媒体曝出的许多"猛料",事后都被证明是失实的。

乔纳森和华伦这两位记者属于少数派,他们为此承担了很大的精神压力。好在他们有关伊拉克战争的报道最终获得了行业大奖,而以《纽约时报》为首的主流媒体也被迫就他们的报道失误向美国民众道歉。

"震慑与威吓"的概念最早由美国军事专家哈兰·K·乌尔曼和詹姆斯·P·韦德于1996年提出,它指的是以压倒性力量的武力展示,来摧毁敌人的战斗意志,比如发生在日本广岛和长崎的原子弹事件。作为美国后冷战时期军事理论的尝试,"震慑与威吓"也被用于伊拉克战争。不过,从乔纳森和华伦所经历的遭遇来看,这部影片取名"震慑与威吓"或许还有另一番深意吧。

《穿普拉达的女王》:她们引领着社会风尚

电影基本信息

片　　名:《穿普拉达的女王》(*The Devil Wears Prada*)
制片地区:美国,英国,法国
导　　演:大卫·弗兰科尔
编　　剧:艾莲·布洛什·麦肯纳,劳伦·魏丝伯格
类　　型:喜剧,剧情,爱情
主　　演:梅丽尔·斯特里普,安妮·海瑟薇,艾米莉·布朗特,斯坦利·图齐,西蒙·贝克
片　　长:109分钟
上映时间:2006年
主要奖项:青少年选择奖(2006年):最佳突破电影女星、最佳电影火花、最佳夏日喜剧类电影、最佳电影混球提名
　　　　　奥斯卡金像奖(2007年):最佳服装设计、最佳女主角提名
　　　　　美国金球奖(2007年):最佳音乐/喜剧片女主角奖,最佳女配角提名
　　　　　英国电影和电视艺术学院奖(2007年):最佳女主角、最佳女配角、最佳改编剧本、最佳服装设计、最佳化妆 & 发型提名
　　　　　MTV电影奖(2007年):最佳反派、最具突破表演、最佳喜剧表演提名
　　　　　人民选择奖(2007年):最受欢迎电影歌曲提名

《穿普拉达的女王》是根据美国作家劳伦·魏丝伯格（Lauren Weisberger）同名小说改编的一部电影。

创作这篇小说时，魏丝伯格本人就是一个刚从高校毕业没多久的女孩子。她大学毕业后，进入了大名鼎鼎的《时尚》①杂志担任总编辑助理。一年后辞职，之后便写了这篇小说。书中那位被称为"从地狱来的老板"便是现实生活中美国版《时尚》的女主编安娜·温图尔。由于"老百姓们对于名人及富人们的生活总是好奇的，如果这些家伙在光鲜外表之下还有那么些'不太漂亮的事'，那就更是会吊足读者胃口"，②因此小说出版后受到读者追捧，曾占据《纽约时报》畅销书排行榜榜首长达15周之久。

影片讲述了一个刚刚走出校门的女大学生安迪，进入一家顶级时尚杂志——《T型台》杂志社担任主编助理的故事。从初入职场时的迷茫，到学会从自己身上寻找不足，再到最终成长为一名出色的职场达人，安迪的故事成了指导众多新闻"小白"融入职场的一本"葵花宝典"。

安迪入职伊始，就发现顶头上司、女主编米兰达待人极其尖酸刻薄，弄得编辑部里的气氛十分紧张。无论是公事还是私事，米兰达都喜欢交给助手来打理，安迪因此被折腾得苦不堪言。比如，在飓风来临前夕，她让安迪找飞机把她从迈阿密送回纽约，因为她的双胞胎孩子次日一早要去学校演奏；她还让安迪去找《哈利·波特》小说的手稿，因为她的孩子急于想知道后面的故事情节。当米兰达发现安迪的能力强于第一助手艾米莉时，便决定让安迪代替艾米莉去巴黎出差，并且还要安迪亲口把这个消息告诉艾米莉。巴黎是艾米莉最想去的地方，当她从安迪口中得知这个"坏消息"后，心中倍感受伤。不过安迪却认为，自己这样做也是奉命行事，迫不得已。

安迪从一开始的得过且过，到后来主动去适应编辑部的工作，她的工作态度变得越来越投入。然而在一次与米兰达的交谈中，安迪却发现自己为了工作不仅放弃了家人和朋友，而且还在无意间打压和伤害了同事，于是便毅然决定离开杂志社，去找回自己失去的幸福。不过她对工作的真心付出，最终也换来了米兰达给她写的一封亲笔推荐信。

电影中有一幕，是安迪因为工作不力而受到米兰达斥责，她很委屈地找到同事奈杰尔诉苦。两人间的一段对话让安迪茅塞顿开，并让她对自己的工作有了新的认识：

安迪：她（指米兰达）恨我，奈杰尔。

奈杰尔：这跟我有关……哦，等等，这跟我没关系。

安迪：我不知道还能怎么做。事情做对了，好像是应该的，她连"谢谢"都不说，但如果事情做错了，她就是个巫婆。

奈杰尔：辞职好了。

① 《时尚》杂志于1892年创刊，由美国康泰纳仕集团出版发行，是世界上历史悠久、广受尊崇的一本综合性时尚生活类杂志。作为世界上第一本用彩色摄影表现时装作品的杂志，《时尚》的内容涉及时装、化妆、美容、健康、娱乐和艺术等各个方面，被奉为全世界的"时尚圣经"。

② 豆瓣电影. 天使与魔鬼一线之隔[EB/OL]. [2006-12-04]. https://movie.douban.com/review/1096727/.

安迪：什么？

奈杰尔：辞职，辞职！我可以在5分钟内找到一个非常想要这份工作的女孩顶替你。

安迪：不，我不要辞职，这不公平！我只是说，我想要为自己的努力……赢得些奖励。

奈杰尔：安迪，现实点，你根本没有努力，你是在抱怨。

安迪：我……

奈杰尔：你希望我对你说什么，要我说"真可怜，米兰达又欺负你了，可怜的安迪"，是吗？……她只是在做她的工作，你知道吗？你工作的这个地方……负责出版近百年来顶尖艺术家的作品，豪斯顿、拉格费尔德、德拉伦塔，他们的作品、创作，比艺术更伟大，因为你生活在这种艺术之中。哦，当然不包括你，但包括不少人，你以为这只是本杂志，对吗？这不仅仅是本杂志，这是希望的灯塔，指路给……哦，我不知道，比方说一个生活在罗得岛上、有六个兄弟的男孩，在上缝纫课时，模仿足球训练的动作，晚上在被窝里用手电筒看《T型台》。你不知道这里员工的艰辛，更糟糕的是，你根本不在乎。在这里，更多人是热爱这份工作，而你是被迫的，你还抱怨她为什么不亲吻你的额头，每天给你的作业批个金色五角星，醒醒吧，亲爱的。

安迪：好吧，我搞砸了。嗯，我不想这样的，我只希望知道自己该怎么做。

从事新闻工作不应是"被迫"的，而要源于"热爱"——奈杰尔这话说得没错。

作为一部反映时尚新闻圈的影片，《穿普拉达的女王》堪称是众多大牌奢侈品的"集结号"：从苹果电脑到纪念版的最高端手机——摩托罗拉V3，再到奔驰S550，应有尽有，其中仅一个用作道具的项链，就价值10万美元。影片中米兰达的扮演者梅丽尔·斯特里普，从身上穿的衣服，到脚上穿的鞋子，绝大多数都是正品的普拉达，而她那些助理们穿的也都是各种名牌。

可实际上这部电影的制作成本只有区区3500万美元，用于置装的预算更是少得可怜，只有10万美元，但供演员们穿、用的大牌却不用担心，都是由各家奢侈品公司赞助的。华丽的衣着、跟风的时尚（仅米兰达的时尚搭配与造型就多达60余套），的确让这部电影牢牢抓住了观众的眼球，成了一部引领风潮的"时尚手册"。

影片开始，米兰达让安迪帮她从两条绿松石腰带中挑一条拍照，这本是一个非常严肃的工作场合，但刚上岗的安迪却在一旁偷着笑，因为在她看来，这两条腰带几乎一模一样，根本看不出来有多大区别。

此时，米兰达一番言辞犀利的批评才让她意识到：要做一个合格的时尚新闻编辑，绝不是一件简单的事情，她安迪还差得远呢——

你以为这些和你没有什么关系，是吗？当你打开衣橱，挑了你身上这件松松垮垮的蓝色绒线衫，试图告诉别人，你的人生已经重要到你没有工夫关心自己的穿着打扮了。

但你要知道你这件衣服不仅仅是蓝色的,它不是绿色,也不是青色,实际上它是天蓝色的。你还轻率地忽视了很多事情,比如奥斯卡·德拉伦塔在2002年设计过一系列天蓝色的晚礼服,然后我估计是圣·罗兰……是吗?也随后设计出天蓝色军装式夹克衫,之后天蓝色就成了八位不同设计师的最爱,然后慢慢地渗入到各大高级卖场,最后到那个什么糟糕的CC①,才能让你能从她们的打折货中淘到。总之,那蓝色代表了几百万美元的利润和数不清的工作机会。滑稽的是,你以为你的选择跟时尚产业没有任何关系,可是实际上……你穿的这件衣服就是这间屋子里的人替你选的,就是从这一堆玩意儿里。

这番劈头盖脸的批评,让安妮明白了:"时尚杂志所发挥的就是文化生产'把关人'的作用,它处于时尚的生产者与消费者之间,通过对时尚(包括时尚作品、风格、品牌、模特等)的推介、阐释与评论,引导、影响消费者对于时尚文化意义的消费接受,同时还结合产品的市场反应向时尚设计者提供信息反馈,从而成为时尚生产中创意设计的重要依据"。②

美国学者理查德·佛罗里达在其《创意阶层的崛起》一书中,将科学家、大学教授、编辑等对舆论具有影响力的从业人员称为"新型文化媒介人",他认为这些"新型文化媒介人"不仅在教育民众接受新生活方式与品味方面起到了重要作用,而且他们本身作为消费群体,也以其消费品位成为社会趣味与风尚的引领者,《穿普拉达的女王》这部影片便给他的这一观点添加了一个生动形象的注脚。

① CC指提倡舒适的美国中档品牌"休闲园地"。
② 孔辉湘.从电影《穿普拉达的女王》看时尚生产中的把关人[J].电影评介,2017(4):45.

第 12 讲

受众黏性:让情感产生共鸣

受众黏性

"受众黏性",指的是大众传播媒介为受众喜爱和欢迎的程度,以及大众传播媒介的传播内容对受众吸引力的强弱程度。受众黏性高,说明忠诚度高;受众黏性低,说明忠诚度低。

大众传播媒介要增强受众黏性,至少应在两个方面做文章:一是要生产出优质的新闻产品,因为只有独特而新颖的内容,才是能够真正吸引住受众的永恒法宝;二是要建立与受众的情感联系,提升受众的参与感与互动感。

以一度大热的《爸爸去哪儿》为例:该节目是由湖南卫视从韩国MBC电视台引进的一档亲子户外真人秀节目。节目组选择了5位影视明星父亲,让他们带着自己的孩子一起完成交办的各项"任务"。从某种意义上说,该节目就是一本展示给年轻父母们的生活教育百科全书。在节目播出前后,它始终保持着足够的话题讨论度,这主要是因为首先,如今的人们除了喜欢打探娱乐圈的一些八卦新闻外,对明星的家庭生活也充满了好奇,强大的明星效应可以确保不断走高的收视率;其次,随着经济的快速发展,人们越来越重视孩子的教育问题,包括如何为人父母、如何处理好亲子关系等,许多家长希望能从明星的教育方式上找到经验和办法;而节目的真实性、互动性、游戏性和娱乐性,更激发起观众的收看热情。从《爸爸去哪儿》第一季播出开始,其收视率一直稳居同时段全国综艺节目前列,甚至还一度还创下了"零负面收视评价"的国内综艺电视节目奇迹。

目前,类似《爸爸去哪儿》这样具有极强受众黏性的电视节目,还有《中国好声音》《非诚勿扰》《欢乐喜剧人》等。节目内容的不断创新,品牌效应的不断强化,都极大地贴合了受众需求,从而形成了无可替代的传播价值。

《西雅图不眠夜》:女主播当起了"红娘"

电影基本信息

片　　名:《西雅图不眠夜》(Sleepless in Seattle)
制片地区:美国
导　　演:诺拉·埃芙恩
类　　型:喜剧
主　　演:汤姆·汉克斯,梅格·瑞安,比利·保曼
片　　长:105分钟
上映时间:1993年

《西雅图不眠夜》是一部浪漫唯美的爱情电影,它讲述了一位长久沉浸在丧妻痛苦中的男子,在儿子帮助下,通过全国广播的谈心节目,终于在茫茫人海中找到了自己新伴侣的故事。

自从妻子玛吉病逝后,山姆就一直带着8岁的儿子乔纳生活。在他看来,真正的爱情只有一次,他这辈子再也找不到像玛吉那样好的女人了。于是,山姆谢绝了朋友的安慰和再婚的介绍,从芝加哥搬来西雅图,希望能过上一种全新的生活。

一年半以后,巴尔的摩市的女记者安妮与男友沃尔特订婚了。安妮决定去华盛顿与男友一起过圣诞节。行车途中,她打开收音机收听全国广播的"情感热线"节目,正好听到一个叫乔纳的孩子打来电话,请电台为他的爸爸山姆找一个妻子。一旁的山姆听了很生气,但在女主播的耐心引导下,他还是讲述了自己的经历。山姆说,他知道乔纳需要一个新妈妈,但他心里很清楚,他再也找不到像原来那样完美的家了。

安妮被这个伤感的故事深深打动。过完圣诞节回到办公室后,她发现几乎所有的同事都在谈论山姆的事情。据说,有2000个女人要和山姆取得联系。安妮虽然在心里告诫自己,她爱的人是沃尔特,但奇怪的是,她却又总关心起那个"西雅图的未眠人"来。

在同事的劝说下,山姆决定与一个叫维多利亚的女子约会。而安妮呢,也抑制不住内心的情感,决定给山姆写封信,约他情人节那天到纽约帝国大厦的顶楼见面。

乔纳觉得维多利亚并不适合他爸爸,却对安妮的来信充满了好感。安妮以采访为由来到西雅图,正好撞见山姆在接待好友苏茜,她误以为苏茜是山姆的女友,便放弃了与山姆的见面。返回巴尔的摩后,安妮决定彻底放弃爱上山姆这段"古怪的"感情。

由于山姆并不打算去纽约赴约,乔纳便偷偷登上了一架飞往纽约的飞机,他独自一人去

见安妮无果。安妮经过认真考虑,最终决定把戒指还给沃尔特,两人平静地分手了。

山姆知道乔纳去了纽约后,也立即赶了过去。天黑时,他终于在帝国大厦的顶楼找到了在这里苦苦等候的儿子。此时安妮也决定前往纽约,但等她赶到帝国大厦的顶楼时,却只看见乔纳留下的一只帆布背包。正在失望之际,故意留下帆布背包的乔纳又拉着父亲重返顶楼。山姆和安妮一见面,就立刻确信对方正是自己想见的人,是他们彼此心中所希望的伴侣。

乔纳伸出双手,一边牵着父亲,一边拉着安妮,三个人一起消失在了美丽的夜色中。

这样一个在现实生活中几乎完全不可能发生的爱情故事,深深地吸引住了观众,一个很重要的原因,就在于它颠覆了传统爱情故事里"相识、相知、相恋、相守"的老套路,而是反其道而行之——一对互不相识的男女,每天都在做着互不相同的事情,竟然能够通过广播电台的节目,最终奇迹般地走到了一起。这一超现实的剧情,与绝大多数人此前所听到的爱情故事截然不同。而这,或许正是这部影片的魅力所在吧。

不过话说回来,山姆与安妮之所以能够"有情人终成眷属",立下头功的,应该是两个人的"红娘"——广播电台。让我们来"听听"那个让安妮感动不已的 Call-in 节目当晚究竟是怎么说的吧:

女主播:山姆,如果你刚开始收听,我是玛夏·费尔斯通医生。今晚的主题是"你的愿望和梦想",我们现在正在和某位西雅图的听众连线。

山姆:你好。

女主播:你好,山姆。我是全国广播的费尔斯通医生。

山姆:好吧,今晚你要推销什么?微波烤肉炉,还是日本银座刀?

女主播:不,我不是来推销的,我只是想帮个忙,我想让你知道你儿子打来了电话,他向我咨询如何才能让你另觅新欢。

山姆:你是哪位?

女主播:全国广播的玛夏·费尔斯通医生,我们正在直播。

山姆:(转向乔纳)你给电台打电话了?

女主播:山姆……山姆……山姆,你在听吗?

山姆:在的,在听。

女主播:儿子觉得自从你妻子过世后,你一直都很不开心,他真的很担心你。

山姆:(转向乔纳)你过来,过来,快点,我才不要一个人接这通电话呢。

女主播:我认为对他来说,跟你谈论这件事是非常困难的。我想,也许你可以和我谈一谈。这会让乔纳的心里好受一些,山姆。

乔纳:跟她谈谈吧,爸爸,她是个医生。

山姆:哪方面的医生?万一她的名字就叫医生呢?

乔纳:拜托嘛!

女主播：山姆，这是他的圣诞愿望。

山姆：好吧。

女主播：很好。我知道这不容易，不过夫人是多久前去世的？

山姆：大概一年半以前。

女主播：从那以后你谈过恋爱吗？

山姆：没有。

女主播：没有吗？为什么？

山姆：玛夏，还是我该叫你费尔斯通医生？

女主播：叫我玛夏医生好了。

山姆：玛夏医生，我无意冒犯……

女主播：我也不想侵犯你的个人隐私，继续说吧，山姆，我在听。

山姆：一开始的日子很煎熬，但我们在慢慢接受，乔纳和我会好好生活下去，不过要等我砸了他的收音机就行。

女主播：呵呵，毫无疑问，你是个好爸爸。其实，从一个人的声音里可以听出很多东西。

山姆：确实如此。

女主播：但如果乔纳仍然觉得你闷闷不乐，那么你心里一定还缺点什么，我就问你几个问题，你晚上能入睡吗？

乔纳：他完全睡不着。

山姆：你怎么知道？

乔纳：我住在这里，爸爸。

山姆：圣诞节快到了，玛吉，我妻子，她真的……我是说，她很喜欢……她让一切都变得如此美好。因此，每年的圣诞都会很难熬，哪个孩子不需要妈妈呢？

女主播：有没有可能，你和乔纳一样，都需要某个人的陪伴？

这位叫玛夏的女主播，就像是山姆一位贴心的朋友，她没有板着面孔进行空洞的说教，而是和风细雨般地娓娓道来。她和山姆父子亲切地拉起家常，山姆内心的情感苦闷也在不知不觉间被缓缓地释放出来。女主播的和蔼可亲、张弛有度，使听众产生了情感共鸣，从而强化了媒体与受众的黏性。

美国学者吉妮·格拉汉姆·斯科特（Gini Graham Scott）曾对广播电视的谈话类节目做过这样的描述：

电视和广播谈话节目已经成为影响我们思想和行为方式的一种新权威。它们像是城镇议事厅或社区集会场所，在这个日益数字化和原子化的地球村中把我们集合在一起。我们可能不认识隔壁的邻居，我们可能也根本就不想认识他们；我们也许害怕街上的陌生人，怕他们是潜在的罪犯。但广播和电视中的谈话节目却是受欢迎的客人，它们

能够帮助我们知道在这个越来越危险、越来越难于沟通的世界上发生了什么事情,应该怎样行事。[①]

现代人一方面喜欢独处,一方面又害怕孤独;一方面有社交恐惧,一方面又渴望与他人交流。或许在我们每个人的内心最深处,都隐隐地期待着能有一个属于自己的"西雅图不眠夜"吧。

《渔王》:男主播"刺激"了一场惨剧

电影基本信息

片　　名:《渔王》(The Fisher King)

制片地区:美国

导　　演:特瑞·吉列姆

编　　剧:理查德·拉·格拉文斯

类　　型:喜剧,剧情,奇幻

主　　演:杰夫·布里吉斯,罗宾·威廉姆斯,阿曼达·普拉莫

片　　长:137分钟

上映时间:1991年

获奖情况:第48届威尼斯电影节(1991年):帕西内蒂奖－最佳女演员、小金狮奖、银狮奖－最佳影片,金狮奖提名

第16届多伦多国际电影节(1992年):人民选择奖－最佳故事片奖

第64届奥斯卡金像奖(1992年):最佳女配角、最佳男主角、最佳原创剧本、最佳艺术指导、最佳配乐提名

第49届美国电影电视金球奖(1992年):电影类－音乐喜剧类最佳男主角,电影类－最佳女配角、电影类－音乐喜剧类最佳影片、电影类－音乐喜剧类最佳男主角、电影类－最佳导演提名

第45届英国电影学院奖(1992年):电影类－最佳女配角,电影奖－最佳原创剧本提名

第18届土星奖(1992年):最佳女配角、最佳奇幻电影、最佳男主角、最佳导演、最佳编剧、最佳服装提名

电影《渔王》用诙谐有趣的形式探讨了救赎与希望、爱情与信仰的话题。影片将童话般的色彩糅入现实批判的喜剧之中,主题发人深省,叙事风格颇为奇特。

[①] 张修智.电影撞新闻:影像中的无冕之王[M].上海:上海书店出版社,2009:32.

杰克原本是一名广播电台音乐节目主持人,他靠着对打进热线的听众进行种种口无遮拦的羞辱,来塑造自己独特的主持风格。在一次直播节目中,杰克接到了一个名叫埃德温的听众打来的电话。由于他回话不当,导致埃德温在酒吧里向着顾客胡乱开枪扫射,酿成了多人伤亡的惨剧。被负罪感深深缠绕的杰克自此陷入人生低谷,一蹶不振。

一天,杰克偶然结识了乞丐帕里。帕里原是一位研究欧洲中世纪历史的教授,他妻子正是埃德温枪下的冤魂。由于丧妻后过分悲痛,帕里出现精神错乱,并被送进了疯人院。心中充满愧疚的杰克发现帕里正在毫无希望地爱着女秘书莉迪娅,于是决定帮助帕里,以弥补自己犯下的过失。

最终,杰克不仅将帕里和莉迪娅撮合在了一起,还成功地帮助帕里恢复了理智。

那么,当初导致埃德温在酒吧制造惨剧的那番对话,究竟说了哪些内容呢?让我们来听一听:

> 杰克:下一位听众。
>
> 埃德温:你好,杰克,我是埃德温。
>
> 杰克:埃德温,你昨天怎么没有来电?我很想念你,你有什么事需要说一说吗?
>
> 埃德温:我走进了一间排斥外人的酒吧,叫"巴比特"。
>
> 杰克:那是雅皮士①们爱去的地方。
>
> 埃德温:我遇到了一位美女。
>
> 杰克:如果你再次坠入爱河,别忘了上次你向收款员求婚的情形,还记得她的反应吗?
>
> 埃德温:她只是个女孩,但这次是一位美女。
>
> 杰克:事实是,上天不会那么厚待你的。
>
> 埃德温:这次不同,她喜欢我。
>
> 杰克:埃德温,埃德温,她们只会与其他雅皮士在一起,他们才是同类。她们不在乎天长地久,只在乎曾经拥有。她们是魔鬼,她们不会接受我们这些人的不完美和平庸。我们得制止她们,否则我们就没戏了。
>
> 埃德温:知道了,杰克。
>
> 杰克:好了,世事往往很刺激,再见。

从这段对话里,我们大致可以得出这样的判断:

首先,埃德温是杰克的忠实听众,并且时常会在杰克直播时打进热线电话。

其次,埃德温应属于低收入人群,所以他才会被挡在只有高收入和文化人才能进的雅皮士酒吧的门外。

① 雅皮士是指西方国家中年轻能干有上进心的一类人,他们一般受过高等教育,具有较高的知识水平和技能。他们的着装、消费行为及生活方式等带有较明显的群体特征,但并无明确的组织性。

第三，埃德温的思维和性格可能比较简单，他大概率是那种不怎么受女孩青睐的男人。

作为电台音乐直播节目的主持人，虽然是以娱乐听众为主，但因为节目本身是开放性的，听众打进热线电话是为了倾诉和交流，因此主持人要善于和听众沟通，特别是要注意不能张口就来，更不能说一些故意挑逗听众负面情绪的话。然而从这段对话里，我们却不难看出，杰克回复埃德温的话确实比较轻率，刺激了埃德温，使他做出了极为鲁莽的举动。

直播节目主持人是连接电台与听众最直接、也最能沟通情感的"中介"，由于直播节目板块基本都是由主持人独立负责的，因此主播在节目中可以自行决定播发哪些内容，该如何与听众互动等，但这绝不等于说主持人可以根据自己的价值观和喜好，随意发表个人意见。作为向听众传情达意的主导人物，主持人更应该做的应是如何正确地引导舆论。从这一点来说，每一位主持人都需要不断提高语言技巧，更精准地把控情感表达。对此，中外广播电台的直播节目在这方面都有过不少的教训。

2008年9月20日，湖北武汉519路公交车女司机宋某在行车途中，被两名东北籍男乘客殴打，此事经湖北经视晚间直播节目报道后，社会一片哗然。

这起事件究竟因何而起？司机和乘客孰是孰非？在真相尚未弄清楚的情况下，湖北经视主播江某便将其个人情感和一些非客观因素过多地掺杂进了主持过程中，他大量使用并不恰当言辞，说了一些作为主持人不应该说的话，甚至还口吐污言，从而引发了极为负面的影响。9月22日，有关部门给予江某书面道歉、调离新闻广播系统等处理。①

2013年7月7日，韩国《东亚日报》下属"A频道"主持人尹庆民，在播报韩亚航空飞机失事的消息时竟称："最新的消息，是两名中国人而不是韩国人在事故中死亡，从我们的立场看，真是万幸啊！"此言一出引发了广泛争议。为此，"A频道"不得不向观众表示道歉。②

① 华声在线. 湖北经视主持不当播报引轩然大波 被及时处理[EB/OL]. [2008-09-23]. http://www.voc.com.cn/article/200809/200809230928071029.html.

② 环球网. 韩针对空难发表不当言论主持人所属电台道歉[EB/OL]. [2013-07-08]. https://qd.ifeng.com/xinwenzaobanche/detail_2013_07/08/972852_0.shtml.

第 13 讲

典型报道：展现大写的人和事

典型报道

"典型报道"是一种对于具有重大新闻价值的人和事的突出报道形式。它"反映为当前受众普遍关注、具有较强的现实意义、能产生广泛而又强烈的社会影响的人物和事件或者介绍推广经验，或反映一种问题，是中国新闻宣传事业中常用的一种报道形式"。[1]

典型报道不仅是我国在新闻宣传活动中经常使用的一种报道形式，在世界上的任何国家也都有适合其自身社会环境和发展特点的典型报道。因为无论哪一个国家、哪一个民族，要想生存和发展，都需要有某一种价值体系来引领，而"典型"就是那些能够引领这种社会主旋律的、具有代表性的人和事。典型报道可以让人们从中获取精神动力，进而寻找到自己追求理想目标、实现人生价值的答案。

在我国，典型报道大致经历了这样一个发展历程：

抗战时期。延安《解放日报》于 1942 年改版，为解决改版后党报存在的"大后方通讯少"等问题，记者莫艾提出：可"找一个斯达汉诺夫[2]的典型来动员春耕"，[3]并多多发掘一些劳动模范。从此，典型报道成了党报的一个传统。莫艾找到的第一个"斯达汉诺夫"的典型就是赫赫有名的劳动模范吴满有，吴满有这一典型人物的出现有力地推动了当时的农耕生产，此后边区各类"劳动英雄"和"劳动模范"不断出现在党报上。典型报道既成为中国共产党进行社会动员的有效手段，也成为中国共产党新闻工作的重点所在。

[1] 童兵，陈绚. 新闻传播学大辞典[M]. 北京：中国大百科全书出版社，2014：309.
[2] 斯达汉诺夫，苏联时期被载入史册的一位采煤工人，曾于 1935 年 8 月 31 日在一班工作时间内采煤 102 吨，超过普通采煤定额的 13 倍，曾获得过苏联"列宁勋章"等奖项，1977 年因病死于精神病院.
[3] 王凤超，岳颂东. 延安《解放日报》大事记[M]//新闻研究资料. 北京：中国社会科学出版社，1984：147.

新中国成立后。面对社会主义革命和建设中所碰到的各种问题和困难,以革命英雄主义为号召,强调艰苦朴素、舍己为公、自力更生、无私奉献,这成为中国共产党开展社会主义新闻宣传工作的重点之一。在相当长的一段时间里,黄继光、邱少云、雷锋、王进喜和焦裕禄等英模人物,都被党报树为全国人民学习的典型而被广为宣传。

改革开放后。随着市场经济的发展和社会价值的多元化,我国的典型报道发生了明显变化,其中最突出的一点,就是摆脱了以往比较明显的说教意味,不再去刻意美化或拔高典型人物的形象,而是更多地从普通人的视角,从报道的具体内容中,去凸显典型人物的精神和事迹,从而让受众从内心里真正接受,进而起到让典型人物深入人心、打动人心的作用。

当前,中国特色社会主义已经进入新时代。习近平总书记指出:新闻工作者要润物细无声,要运用各类文化形式,生动具体地表现社会主义核心价值观,用高质量、高水平的作品形象地告诉人们什么是真善美,什么是假恶丑,什么是值得肯定和赞扬的,什么是必须反对和否定的。[①] 广大新闻工作者要在新闻传播活动中践行习近平总书记提出的要求,努力发掘好的典型,并且把这些好的典型报道好、宣传好,从而让典型的人和事能够鼓舞和激励广大群众,为实现中华民族伟大复兴的中国梦而奋斗。

《信义兄弟》:用行动诠释"一诺千金"

电影基本信息

片　　名:《信义兄弟》

制片地区:中国

导　　演:方军亮

编　　剧:刑原平

类　　型:剧情

主　　演:赵毅,霍青,李佳佳,吕晶

片　　长:97 分钟

上映时间:2011 年

[①] 人民网.习近平论新闻舆论工作[EB/OL].[2018-08-22]. http://media.people.com.cn/n1/2018/0822/c40606-30242773.html.

续表

主要奖项：第 12 届百合奖(2012 年)：优秀影片一等奖、优秀编剧奖 第 14 届中国电影华表奖(2012 年)：优秀数字影片奖提名 第 28 届金鸡奖(2012 年)：最佳中小成本故事片提名 第 12 届精神文明建设"五个一工程"奖(2012 年)："五个一工程"奖 第 3 届中国影协杯(2012 年)：优秀剧本奖 中国优秀农村题材电影表彰典礼(2013 年)：优秀男主角、最佳编辑、优秀故事片

一句话，价值千金。

"一诺千金"这个成语出自秦末汉初，如今人们常常用这个成语来称赞一个人守承诺，讲诚信，言必行，行必果。湖北人孙水林、孙东林兄弟就是这样两个舍生取义、一诺千金的人，而电影《信义兄弟》讲述的正是兄弟俩诚行天下、义薄云天的感人故事。

2010 年春节前夕，身为武汉东方建筑集团公司项目经理的孙水林，为赶在大年三十前给黄陂的工友们发工钱，携着一家四口开车赶往黄陂。不料雪大路滑，遭遇车祸，全家人不幸罹难。

孙水林的弟弟孙东林得知噩耗后，悲痛万分，但想到哥哥一家是为了给工友们发工钱才出的车祸，而且哥哥几十年来一直都坚守着"今生不欠来生债，新年不欠旧年薪"的信条，如今哥哥走了，作为弟弟，他一定要完成哥哥的遗愿。于是孙东林四处筹款，要为工友们发工钱。

此时，他们的父母也从电视上得知了大儿子一家遇难的消息，为了能让孙东林顺利地把工钱发下去，两个老人家强颜欢笑，像往年一样为工友们张罗着年夜饭。因为账本在车祸现场弄丢了，发工钱的时候，工友们凭着"信义"报账，钱不够了，孙东林母亲就拿出自己的 1 万元储蓄添了上去。

最后，一分钱不差，孙东林将工友们的工资悉数发完，完成了哥哥的遗愿。

影片中有一幕非常感人——当孙东林提出要自己筹款，帮哥哥给工友们发工钱时，工友们因为感念孙水林平素的仁义，坚决不愿再要，孙东林满含热泪说道：

> 昨天，我去了一趟兰高县，看见我哥，还有我嫂子、娇娇、宝根，我一夜都没睡。我想，我哥他为什么千里迢迢地往回赶？为什么呢？他就是想赶在年三十之前，把这笔钱给大家伙发了。如果说这个愿望没有实现，我哥在九泉之下，他能瞑目吗……兄弟们，兄弟们！咱黄陂人有句老话，"今生不欠来生债，新年不欠旧年薪"，如果各位不拿这个钱的话，我哥哥、我嫂子，他们的魂怎么能够回家呢？我哥哥在世的时候，把"信义"这两个字看得比命还重，他现在不在了，我这个做弟弟的，必须帮他完成这个二十年的承诺，把工钱如数发给大家。你们帮帮我，让我哥哥和我嫂子的灵魂能够在九泉之下安心吧。

"信义兄弟"践约守诺的事迹受到了社会各界的高度评价。孙水林、孙东林被湖北省文明委授予"诚实守信道德模范特别奖",湖北省总工会分别追授、授予兄弟俩湖北省"五一劳动奖章",两人还一同荣获了"2010年度感动中国十大人物"。《信义兄弟》这部电影,因为很好地反映了当代社会渴求与呼唤"信义"的精神,而获得了包括第十二届精神文明建设"五个一工程"奖在内的多个奖项。

值得一提的是,"信义兄弟"之所以能够成为时代楷模,成为人们学习的榜样,离不开湖北日报报业集团旗下的一张市民生活报——《楚天都市报》的新闻线索发现、新闻价值挖掘以及强有力的新闻报道策划。

据时任《楚天都市报》机动部首席记者舒均的介绍,"信义兄弟"的线索最先来自该报的新闻报料平台。孙水林一家发生车祸不幸遇难后,孙东林曾给该平台打来电话,称哥哥一家的善后遇到困难,希望报社能够帮助解决。在日常的新闻采访活动中,类似的报料新闻价值不大,报社一般也很难给予特别的关注,更不可能在报纸上公开报道。但随着记者不断了解到更多的情况,再加上进行了深入细致的采访,"信义兄弟 接力送薪"的感人故事才逐渐浮出了水面。①

据统计,从2010年2月21日到3月4日,《楚天都市报》总共动用了39个显著版面,刊发消息、特写、通讯、评论、图片等各类新闻报道156条(幅),对"信义兄弟 接力送薪"这一重大典型进行了全方位报道。"整个系列报道通过展示典型、扩大效果、提升价值三个部分,线索清晰,环环相扣,前后照应,完成了对'信义兄弟'事迹的完整报道。"②

"信义兄弟 接力送薪"系列报道一经推出,就在社会上引起了强烈反响,人民日报、新华社、中央电视台等国内外数十家重要媒体,以及新华网、新浪网等大型门户网站相继跟进报道。这组系列报道先后得到中央及湖北省主要领导的批示,成为2010年度在全国范围内产生重大影响的典型事件和典型人物。在第二十一届中国新闻奖评选中,这组系列报道脱颖而出,斩获一等奖。

两个普通人并不普通的故事,竟然引发了如此震慑人心的感动,由此可见,"'信义兄弟'不愧是新时期雷锋精神的传承者和弘扬者,正是广大人民群众在道德建设领域的生动创造,才汇集成社会主义道德风尚的滚滚洪流,凝聚为强大的精神力量"。③

作为一部小成本制作的电视电影,④《信义兄弟》总投资只有280万元人民币,还够不上一部大片制作成本的零头,因此影片大多都是采用一些中景、全景的景别拍摄,镜头切分速度较慢,灯光、布景也显得比较一般。"换作普通的商业电影而言,这样的制作方式会大大削弱电影的精致感和神圣感,而流于电视的平淡质朴",但由于"信义兄弟"的故事本身就带有

① 舒均.中国新闻奖一等奖"信义兄弟"采写幕后[J].新闻与写作,2012(3):46-49.
② 范以锦,郭家轩.责任媒体书写百姓情怀:评中国新闻奖一等奖《信义兄弟 接力送薪》报纸系列报道[J].新闻战线,2011(11):28.
③ 殷云.时代呼唤这样的"信义兄弟":电影《信义兄弟》观后[J].求是,2012(2):62.
④ 电视电影指的是专门为电视播放所拍摄的电影,通常用数字技术进行拍摄,也可以用胶片拍摄。电视电影的制作一般规模不大,拍摄周期相对较短。

浓浓的乡土味,因此这种平淡质朴反而"拉近了观众与所塑造的农民工兄弟的距离,使孙家兄弟不再是银幕中刻画出来的让人仰视的英雄人物形象,而幻化为好似我们身边的邻里之人,越发显得真实可信"。①

《兵临城下》:红军"神枪手"提振民心士气

电影基本信息

片　　名:《兵临城下》(Enemy at the Gates)
出品时间:2001年
制片地区:美国,德国,英国,爱尔兰
导　　演:让·雅克·阿诺
编　　剧:让·雅克·阿诺
类　　型:爱情,动作,战争
主　　演:裘德·洛,艾德·哈里斯,雷切尔·薇姿,约瑟夫·费因斯等
片　　长:131分钟
上映时间:2001年
主要奖项:欧洲电影奖(2001年)

战争片"是以描绘一场战争为主要内容的故事片。多着重于表现人们在战争中的命运;有时也对战略战术及巨大战争场面进行描绘。影片的主人公通常是军事将领或英雄人物,艺术上常以战争紧张气氛的渲染和存亡攸关的巨大悬念吸引观众"。② 由法国著名导演让·雅克·阿诺(Jean-Jacques Annaud)执导,英国大帅哥裘德·洛(Jude Law)和美国演技派影星艾德·哈里斯(Ed Harris)主演的电影《兵临城下》,就是这样一部看了让人惊心动魄、血脉偾张的战争片。

第二次世界大战期间,在伏尔加格勒硝烟弥漫的战场上,来自苏联红军的传奇狙击手瓦西里·泽索夫与来自德国军队的王牌神枪手康尼展开了生死对决。

高手与高手的较量,结果只能有一个,那就是一个人活着,而另一个,必须死。这——就是《兵临城下》的主要情节。

裘德·洛饰演的瓦西里是乌拉尔山区的一个牧羊人,多年的放牧生活让他练就了百发百中的好枪法。斯大林格勒战役打响后,瓦西里应征入伍,在不到10天的战斗中,他一个人

① 龚诗尧.主旋律影片的诗论之作:《信义兄弟》[J].齐齐哈尔师范高等专科学校学报,2012(5):82.
② 许南明,富澜,崔君衍.电影艺术词典[M].修订版.北京:中国电影出版社,2005:71.

就狙杀了40多个德国士兵。为了提升士气,苏联红军的军事记者丹尼洛夫奉命采写了瓦西里的英雄事迹,并在报纸上大量刊登。很快,瓦西里便成了红军的英雄,家喻户晓。

担任伏尔加格勒方面军政委的赫鲁晓夫,在看到前线红军低迷的士气时,焦急地询问下属,怎样才能改变如此糟糕的状况,丹尼洛夫是这样回答的——

要给他们希望!

在这里,士兵仅有的选择,就是挨德国人的子弹和挨自己人的子弹,但是还有一条生路——那就是勇气!是对祖国的爱!

我们必须再次出版军报,我们必须报道一些鼓舞人心的故事,歌颂牺牲精神,歌颂大无畏的精神!

我们要让士兵们相信,我们一定会胜利的!我们必须给他们希望、自尊和战斗的欲望!

是的,我们需要树立一些榜样,一些可以学习的榜样。我们需要的是……我们自己的英雄!

瓦西里一手好枪法令德军闻风丧胆,德军高层决定派出他们最优秀的狙击手、时任柏林佐森狙击手学校的校长康尼,亲赴前线去抗衡瓦西里。这两个狙击高手之间一场斗智斗勇的终极之战,就这样拉开了帷幕。

阿诺是曾经获得过法国恺撒奖和美国奥斯卡金像奖的国际大牌导演,电影《情人》《狼图腾》等都出自他手。阿诺一向以拍摄异域风情浓烈的大制作而闻名影坛,《兵临城下》则是他第一次执导战争片,并且故事的背景还是二战中战斗最为惨烈的斯大林格勒战役,这对于他来说,显然是一次艰巨的挑战。好在阿诺经验老到,拿捏到位,最终将电影拍得气势恢宏,震人心魄。

值得一提的是,阿诺在影片中为观众营造出一种极为真实和残酷的战争氛围,整部影片从头至尾都充斥着令人压抑的灰冷色调,让观众在观影时心情紧张压抑,进而深深沉浸于炮火硝烟之中,并由此开始反思战争给全人类所带来的痛苦。

这部电影改编自作家威廉·克雷格于1973年创作的一部同名小说,小说内容也取材于历史上真实的故事。

电影中瓦西里的原型叫瓦西里·格里高叶维奇·扎伊采夫,他在乌拉尔山区长大,小时候经常随父兄一起进山打猎,练就了一手好枪法。在1942年的斯大林格勒战役中,作为苏军第二八四师的一名狙击手,扎伊采夫在战斗打响的头10天里,一个人就射杀了40多个德军,这一绝技立即引起上级指挥员的注意,并专门授予他一把带有瞄准镜的狙击手步枪,还特意挑选了10余名战士组成狙击手小组。他们神出鬼没地猎杀德军,在前线德军中引起了极大恐慌。当扎伊采夫射杀的德军人数接近100时,他的英雄事迹登上了报纸,成为苏联进行战时宣传的重大典型之一。

《兵临城下》中除了男主角瓦西里外,其他很多角色也都能找到人物原型。比如,瓦西里

和康尼的对决是真实存在的,当时德军为了压制住扎伊采夫,专门找来了一名顶级狙击手,两人足足对抗了4天,最终扎伊采夫将对手一枪毙命。①

《兵临城下》中的红军狙击手

《兵临城下》这部影片通过讲述斯大林格勒战役中苏、德两个狙击手之间的生死对决,向人们揭示了战争的残酷及和平的不易。英国演员裘德·洛的表演生动细腻,很好地向观众传递了红军狙击手复杂的心理活动与性格讯息。

据统计,扎伊采夫在斯大林格勒战役期间共击毙德军149名,至二战结束时,他总共消灭了400名德军。他缴获的德军狙击手的步枪瞄准镜,至今仍然在俄国的军事博物馆展出,时刻提醒着人们不要淡忘了当年兵临城下的残酷岁月。

扎伊采夫能够在千万红军中脱颖而出,主要的原因固然是他有着别人无可匹敌的好枪法,但让他能够成为苏联红军的重大典型而广为人知、名扬天下,却离不开当时苏联出版的一种新型的军事报纸——前线报。

所谓"前线报",指的是卫国战争时期苏联在各个前线出版的报纸。它由各前线的指挥部和政治部出版,记者和编辑有的是从党报直接转过来的,有的则是被苏联作家协会指派来的作家和诗人。影片中的丹尼洛夫,就是这样一位活跃在战争前线的军事记者。

前线报不仅报道国内外战局的变化,也大量报道发生在前线的各种人和事,阅读对象就是在前线作战的广大官兵。前线报"每周出6次,发行数在15000份至100000份之间,是军

① 探秘志.兵临城下原型:瓦西里扎伊采夫:与顶级狙击手对峙四天获胜[EB/OL].[2020-01-08]. https://www.tanmizhi.com/html/22757.html.

队中发行最广泛的报纸,是战士们的亲密朋友"。随着战争进程中战线数量的变化,前线报也时有增减,比如,"1941年出版15种前线报,1942年出版19种,1943年出版18种,1944年出版13种,战争末期出7种"。到卫国战争结束时,苏联"在各个战线上,总共出版了821种军事报纸,发行量超过300万份"。

联共(布)中央委员会曾于1941年7月和1942年8月两次召开会议,部署前线报的办报工作,强调"军事记者的主要任务是描写前线的人——那些出色掌握了军事技术和战斗策略的指战员们。通讯要描写苏军的主动性、灵活性,他们的战斗经验,斗争智谋,对敌人的仇恨和英雄主义、刚毅和执行命令时的奋不顾身的精神"。[①] 显然,扎伊采夫正是这样一位既符合前线报办报方针,又能够极大鼓动苏联军民爱国热情的重大典型人物。

1991年,扎伊采夫在基辅去世,享年76岁。此时,距苏联解体仅仅只相差10天。最初他被埋葬在基辅,但他生前的愿望却是能够被埋葬在斯大林格勒战役纪念碑旁。2006年1月,扎伊采夫被以军人的荣誉迁葬至斯大林格勒战役的主战场——马马耶夫岗。在这座由古代鞑靼人坟墓所形成的山冈上,这位卫国战争的传奇英雄静静地俯瞰着他曾经浴血守卫的城市。

① 傅显明.严峻岁月里的战斗:苏联伟大卫国战争时期的报刊[J].国际新闻界,1985(5):2.

第 14 讲

调查性报道:让真相水落石出

> **调查性报道**
>
> "调查性报道"是新闻记者在经过深入的调查之后,对社会腐败现象、政府或企业违法违规行为、黑社会内幕以及其他被人刻意掩盖的事实,所进行的详细而系统的报道。记者从事调查性报道不是为了谋取个人或媒体自身的利益,而是为了维护社会公众的利益。
>
> 中西方新闻界对于"调查性报道"的概念,尽管从本质上看并没有多大的区别,但在具体表述时也各有不同,现抄录部分如下:
>
> 调查性新闻实质上指那些由新闻记者主动揭露的由个人或组织意图掩盖的事实,揭露行为必须对公众有重要意义并且刊播在大众传播媒体中,它必须是公平、准确、有效、探究到底和符合标准的。这个定义第一次在美国调查记者中达成共识,调查性报道开始有了自己的通用标准。
>
> ——罗伯特·格林斯[1]
>
> 调查性报道是一种更为详尽、更带有分析性、更要花费时间的报道,它有别于大多数日常性报道,其目的在于揭露被隐藏起来的情况,其题材相当广泛,广泛到涉及人类活动的各个方面。
>
> ——布鲁克斯等[2]

[1] 盖恩斯.调查性报道[M].2版.刘波,翁昌寿,译.北京:中国人民大学出版社,2005:1.
[2] 布鲁克斯,等.新闻写作教程[M].褚高德,译.北京:新华出版社,1986:384.

调查性报道是指(记者)利用长时间积累起来的足够的消息来源和文件,向公众提供的对某一事件的强有力解释。

——埃德温·埃默里①

调查性报道是一种以较系统、深入地揭露问题为主旨的报道形式。

——甘惜分等②

从写作角度来分析,中国的调查性报道并非以"揭露问题为主旨"的报道形式,而是对新闻事件、新闻人物或热点问题经过调查后写出具有一定权威性的一种报道,对所报道的事实"为什么发生"或"怎么回事"及其"事实可靠的程度"等问题,用活生生的事实和可靠的数字,向读者进行必要的回答,以增强新闻报道的力度和深度。

——孙世恺③

以媒体独立调查为基本方式、以揭露政界和商界黑幕为基本内容的报道才能叫调查性报道。

——王克勤④

对调查性报道公认的界定是(1)涉及公共利益,即调查对象是损害公共利益的行为;(2)真相被掩盖。有些行为尽管损害了公共利益,但被政府部门及时公开,也就不再需要记者进行调查了;(3)记者独立进行调查。有些事件,政府部门会发布相关调查结果,媒体就此进行报道,算不上调查性报道。

——刘万永⑤

调查性报道源自西方,以美国新闻界表现得最为突出。19世纪末20世纪初、20世纪六七十年代这两个时间段,是美国调查性报道最为抢眼、也最为高光的时刻。

19世纪末20世纪初,美国一批新闻记者和作家发起了一场旨在揭露社会弊端、促进社会变革的运动——黑幕揭发运动。1902年,《麦克卢尔杂志》围绕商业欺诈、保险欺诈、政府腐败和劳工矛盾等话题,推出了《标准石油公司发展史》《城市的耻辱》和《工作权》等一系列调查性报道,揭开了"黑幕揭发运动"的序幕。其后,《柯里尔》《哈泼氏》《世纪》《世界主义》和《大西洋月刊》等报刊纷纷效仿。据统计,在1903年到1912年的

① 迈克尔·埃默里,埃德温·埃默里,南希·L. 罗伯茨. 美国新闻史:大众传播媒介解释史[M]. 9版. 展江,译. 北京:中国人民大学出版社,2004:533.
② 甘惜分. 新闻学大辞典[M]. 郑州:河南人民出版社,1993:153.
③ 孙世恺. 谈调查性报道:上[J]. 新闻与写作,1996(5):10.
④ 张志安,王克勤. 以调查性报道推动社会进步:深度报道精英访谈之十[J]. 青年记者,2008(6):45.
⑤ 刘万永. 调查性报道[M]. 北京:人民日报出版社,2015:3.

10年间,这些杂志总共刊登了2000多篇揭露黑幕的文章,引起美国社会的极大关注。

时任美国总统的西奥多·罗斯福对这些"揭丑者"鼓吹的社会变革颇为不满,认为他们只关注社会的阴暗面,而没有看到生活的积极面。他说:

> 那些强烈鼓吹动荡和不满情绪的人,那些对整个现存制度持否定态度的狂热的煽动家,那些或是出于居心叵测或是昏头昏脑而行为乖戾的人,那些只鼓吹破坏而不提出任何建设性建议的人,或者是那些提出的替代性意见比现存罪恶还糟的人——所有这些人都是真正的改革的最危险的敌人。如果他们得势的话,他们将把人民引向比现存制度下更深的罪恶之渊。如果他们不能得势的话,他们也仍然会通过激起某种反应而产生无穷无尽的危害,在他们的教唆下,人们产生的抵触那些无意义的恶行的反应将给真正的恶行以比以前更安全的保障,而他们却诱骗跟随者们相信他们是正在对真正的恶行发起进攻。

西奥多·罗斯福还借用17世纪英国作家约翰·班扬的小说《天路历程》中的人物"扒粪者"来称呼这些记者。① 不过记者们却认为,这个称呼是一种加冕,因为只有"扒粪者"把污秽物摊在阳光下消毒,才能够让社会变得更加洁净。因此,这场黑幕揭发运动也被称为"扒粪运动"。

20世纪六七十年代,美国新闻界的调查性报道迎来了又一个发展高潮。其中最广为人知的就是媒体对于"美莱屠杀案"②"五角大楼文件案"以及"水门事件"的报道(本书对后两次事件另有叙述)。这一时期的调查性报道呈现出一些新的特点,就是随着广播电视技术的发展,许多调查性报道在广播、尤其是电视中播报,这一方面加大了广播电视节目的吸引力,另一方面也使得调查性报道与以往相比,其社会影响力被"放"得更大了。

我国调查性报道起步较晚。20世纪80年代初,一些报纸开始设立带有"新闻调查"性质的栏目。90年代后,我国调查性报道迎来了发展的"黄金时期",以《经济日报·新闻调查》栏目、《中国青年报·冰点》栏目以及《南方周末》《财经》《南方都市报》《华商报》等为代表的一大批纸质媒体,相继推出了数量众多、影响广泛的调查性报道。同时,调查性报道这股风潮还迅速向广播、电视等电子媒体蔓延,对于我国的社会发展和文明进步起到了重要的推动作用。

如今,我国的调查性报道正从报纸、广播、电视等传统媒体逐渐向网络媒体转移,互联网给调查性报道注入了崭新而旺盛的活力。

① 林肯·斯蒂芬斯.新闻与揭丑:美国黑幕揭发报道经典作品集 1[M].海口:海南出版社,2000:72-73.
② 美莱屠杀案指1968年3月16日美军在越南广义省美莱村进行的大屠杀,当时该村109人无一人幸免,全部遇难。

《我是植物人》：匡扶正义记者任重道远

电影基本信息

片　　名：《我是植物人》

制片地区：中国

导　　演：王竞

编　　剧：谢晓东，周展

类　　型：剧情

主　　演：冯波，李乃文，常晓阳，张丽

片　　长：97分钟

上映时间：2010年

主要奖项：第13届上海电影节(2010年)：中国新片展暨传媒大奖、最佳编剧，最佳男女主角、最佳导演等七项提名奖

第10届中国长春电影节(2010年)："金鹿奖"入围

第2届"中国影协杯"(2010年)：优秀剧本奖

第18届北京大学生电影节(2011年)：数字电影最佳影片、数字电影最佳男演员，数字电影最佳导演、数字电影最佳女演员提名

第11届数字电影百合奖(2011年)：优秀影片一等奖第一名、最佳女主角、最佳编剧

第20届中国金鸡百花电影节(2011年)：提名奖

电影《我是植物人》讲述的是我国个别医药企业为了赚钱而利用审批漏洞，忽视药品安全，最终受到法律制裁的故事。

因为一场车祸，朱俐身负重伤，送医手术后竟变成了一个失去意识的植物人。一晃3年时间过去了，朱俐虽然奇迹般地苏醒了，但她却完全忘记了自己的身份和过往的历史。

某报社娱乐记者刘聪在医院跟踪偷拍明星时结识了朱俐，两人相恋并在一起同居。精通医药的朱俐顺利地在方臣药业找到了工作，一切似乎都在步入正轨。

刘聪平日里采访报道的都是一些名人的八卦新闻。影片中有一幕发生在编辑部里，娱乐版编辑故意将刘聪偷拍的一张明星照打上了马赛克：

刘聪：我的照片可没露点，你干吗打上马赛克啊？

编辑：这更能刺激读者的想象力。

刘聪：真服了你们了，把这亲情照楞变成了色情照。

编辑：人民需要娱乐。

刘聪的身份是合同工，不能在北京安户口。为了能转成正式工，报社领导希望刘聪能多去抓一些有分量的新闻。刘聪在和朱俐闲聊时，听说了一起医疗事故：10岁女孩小芸因为感冒被送医治疗，没想到竟然变成了植物人。刘聪觉得这是一条"大新闻"，于是对此事进行了深入调查。当他发现制药公司——方臣药业因为研发新药费钱耗时，遂伪造临床试验报告和医生证明，导致手术用麻醉剂"因非他命"屡屡将患者变成植物人时，他敏感地意识到：小芸很可能就是因为使用了这种麻醉剂而导致不幸的。

刘聪将写好的报道交给了编辑部，但报社领导因为害怕得罪了方臣药业这个广告大客户，而以所谓"细节还需要核实"等为由，拒绝刊登报道。无奈之下，刘聪只得将文章发在了网上。网帖发布后，正筹备上市的方臣药业坐立不安，他们急于对刘聪除之而后快，于是雇用打手将他暴打了一顿，刘聪的一只胳膊也被打伤了。

为了帮助刘聪完成采访报道，朱俐偷偷地在公司窃取资料，被发现后受到了人身威胁。在此过程中，朱俐渐渐找回了自己以前的身份。原来，在变成植物人之前，她也曾是制造假药的参与者。方臣药业一方面拿金钱诱惑她，一方面则威胁她不得将公司丑闻抖搂出去，否则她也会受到牵连。

在良心的拷问下，朱俐最终还是选择了自首，而方臣药业也受到了应有的法律惩处。

《我是植物人》的剧本创作缘于导演谢晓东自己的工作经历。谢晓东从北京大学化学系毕业后，便去美国从事药品研发工作。他深知药品研发过程很艰难，并且耗时漫长，但我国的药品研发速度却快得惊人，有人曾经开玩笑地算过一笔账："一年实际工作日也就250天，按1万种药物审批计算，每个工作日需要审批40种，平均每12分钟批一个新药。这恐怕连上厕所的时间都没有了。"①

影片接近尾声时，出现了原国家食品药品监督管理局局长郑筱萸在法庭受审的画面，这恐怕正是这部影片创作的初衷。

2006年12月，郑筱萸因涉嫌严重失职渎职，利用审批权收受他人贿赂，袒护、纵容亲属以及身边工作人员违规违法，而被中纪委"双规"。② 经法院审理查明：郑筱萸在1997年至2006年担任国家药监局局长等职务期间，在审批8家药厂的药品和医疗器械过程中，直接或通过妻儿总共受贿649万多元人民币。2001年至2003年，他擅自降低审批药品标准，后被揭发部分药厂虚报药品资料，其中6种是假药。2006年齐齐哈尔第二制药有限公司"亮菌甲素注射液事件"和安徽华源生物药业有限公司"'欣弗'注射液事件"共导致10人死亡，多名

① 医学界. 一部比《药神》更勇敢的国产电影[EB/OL]. [2018-12-09]. https://www.sohu.com/a/280684985_377326.

② 双规，又称为"两规""两指"，是中共纪检（纪律检查）机关和政府行政监察机关所采取的一种特殊调查手段。"双规"一词出自《中国共产党纪律检查机关案件检查工作条例》中第二十八条第一款第三项，即"要求有关人员在规定的时间、地点就案件所涉及的问题作出说明"。

病人出现肾衰竭。2007年7月10日,郑筱萸被执行死刑。

而郑筱萸之所以会锒铛入狱,与许多药企工作人员多年的举报不无关系。如2006年3月,身为海南海口某药企"新药研发专员"的张志坚就曾转发网文,称海口康力元制药有限公司与国家药监局一些官员进行"权钱交易"。随后,他以涉嫌"损害企业商业信誉"被刑事拘留,并被提起公诉。12月,郑筱萸因涉嫌受贿被"双规"后,在有关部门披露的行贿者名单中就有康力元公司。2007年2月,检察机关以"证据发生变化"为由对张志坚撤诉。①

《我是植物人》是我国近些年来并不多见的一部现实主义题材影片,它反映了不少社会上长期存在的乱象。比如:少数药企为了赚钱而昧着良心,不顾群众生命安全,胆大妄为地制假贩假;对于举报者、"吹哨人",他们则不择手段,给予严厉的打击报复;一些政府管理部门也没有尽到监管之责,他们将国家的法律法规置于脑后,甚至利用职务之便,放任、纵容违法行为的发生;许多弱势群体在自身合法权益受到侵害时,也只是一味妥协退让,不懂得拿起法律武器维权,等等。正是因为有这些乱象的存在,新闻记者的使命才更显重要而崇高,肩上的担子也才更加沉重。

经过这场惊心动魄的调查报道后,刘聪渐渐蜕变成一名"真正的"记者。影片结束时,他在看守所对着恋人朱俐自豪地说:"我已经调到社会版了,以后不玩八卦了。"朱俐听罢,脸上露出了欣慰的笑容。

《聚焦》:精准聚焦曝出惊天丑闻

电影基本信息

片　　名:《聚焦》(Spotlight)
出品时间:2015年
制片地区:美国,加拿大
导　　演:托马斯·麦卡锡
编　　剧:托马斯·麦卡锡,乔希·辛格
类　　型:剧情,传记,历史
主　　演:马克·鲁法格,迈克尔·基顿,瑞秋·麦克亚当斯,列维·施瑞博尔等
片　　长:128分钟
上映时间:2015年

① 搜狐新闻.揭露郑筱萸 网民张志坚被关押9个月惊动中纪委[EB/OL].[2007-04-10]. http://news.sohu.com/20070410/n249328090.shtml.

续表

主要奖项:第 40 届多伦多电影节(2015 年):人民选择奖 第 19 届好莱坞电影奖(2015 年):最佳编剧 纽约影评人协会奖(2015 年):最佳男主角 第 73 届金球奖(2016 年):最佳影片、最佳导演、最佳编剧提名 第 88 届奥斯卡奖(2016 年):最佳影片、最佳原创剧本,最佳导演、最佳男配角、最佳女配角、最佳剪辑提名 第 22 届美国演员工会奖(2016 年):电影类-最佳群戏 第 20 届金卫星奖(2016 年):最佳影片、最佳原著剧本、最佳群戏

《聚焦》是根据真实事件改编的一部电影,它以美国神职人员奸污和猥亵儿童的丑闻为背景,讲述了新闻记者经过艰难调查、最终找出事实真相的过程。

天主教是马萨诸塞州首府波士顿的第一大宗教,教会在当地政坛有着强大的影响力,并经常就一些事务对各类机构施加压力。2001 年 7 月底,刚从《迈阿密先驱报》转至《波士顿环球报》担任总编辑的马蒂·巴伦注意到,在该报法律专栏上有一则"牧师涉嫌卷入性侵丑闻"的报道,他本打算安排记者就此做一篇更深入的新闻调查,却被告知法官已经封存了法庭的现场记录。敏感的巴伦立即意识到,他可能碰上了一条真正的大新闻。

于是巴伦组建了一个名为"聚焦"的新闻团队,开始着手对神父约翰·吉欧根进行调查。调查结果令所有团队成员大吃一惊:在吉欧根 30 年的神父生涯中,他竟猥亵或强奸了至少 130 名儿童,受害者几乎全都是在上小学的男孩,而其中一个小男孩仅仅只有 4 岁。

更可怕的是,在过去几十年中,波士顿还有将近 250 名神父曾干过猥亵儿童的丑事。为防止丑闻曝光,教会对神职人员进行了大洗牌,将他们从这个教区调往那个教区。这些神职人员在新教区里又继续犯下猥亵儿童的恶行,从而使得受害者数量越来越多。然而在教会看来,这些神父的恋童癖无伤大雅,并且受害者用钱也都能被摆平。

教会为何如此胆大妄为、一手遮天呢?这主要是因为在许多西方国家,宗教与政治的关系本就极为密切,政治人物想要捞取选票,就不能离开教会的支持。这样一来,教会就习惯于将自己凌驾于法治之上,甚至会明目张胆地包庇一些神职人员的犯罪行为。在许多信徒心中,教会是一个很神圣的地方,神父就是神的化身,他们是不可能去干那些龌龊勾当的,因此即便是受害者报了案,也不会有人相信。如此一来,类似神父猥亵、性侵儿童的案件频频发生也就不足为奇了。

在 2002 年一年里,"聚焦"团队总共发表了将近 600 篇有关神父性侵儿童的调查性报道。报道见诸报端后,立即在全美引起轰动,而且还蔓延到爱尔兰、澳大利亚等其他天主教国家,这让天主教会面临巨大的危机。教宗若望·保禄二世不得不出面对此事做出回应,相关犯案者也都锒铛入狱。据有关机构估算,自 2002 年起,仅美国天主教会就至少为儿童性

侵案至少支付了30亿美元之巨。①

"聚焦"团队的这组系列调查报道为团队成员们带来了无上荣誉。该报道荣获了当年度的普利策新闻奖，颁奖词这样写道：

> 为了肯定无畏的精神，令人震撼的无畏……这份努力戳破了丑闻，引发波士顿、美国国内以及国际关注，促使罗马天主教会发生改变。②

导演汤姆·麦卡锡对"聚焦"团队的这组调查性报道很感兴趣，他希望能通过大屏幕，将新闻记者的调查过程全部展现出来。与此同时，面对汹涌而来的新媒体大潮，麦卡锡也对传统媒体的调查性报道能否一直延续下去，表达出隐隐的担忧：

> 过去10年，新闻行业发生了巨大的变化。但我不是很确定公众们知不知道他们到底失去了什么。《波士顿环球报》是一份本地报纸，而非《纽约时报》和《华尔街日报》这样的全国性报纸。我觉得很多故事只有在本地报纸上才有价值。虽然这个故事最后引起了全国乃至全世界的轰动，但它最开始发源于一份地方性报纸。我不确定看过这部电影的观众会说："哇哦！这已经不存在了！"冰山已经开始融化。这些报纸都已经消失了，他们已经被这个新媒体的时代蚕食。③

《聚焦》最终斩获了第88届奥斯卡奖最佳影片，但与一般的好莱坞大片不同，这部电影的叙事极为朴素，既没有什么浮华的大场面，也没有什么让人眼花缭乱的拍摄技巧，甚至就连主角是谁，观众一时也都难以弄清楚，这是因为在麦卡锡看来，只有"故事"才是真正的主角。他希望观众能随着新闻记者的脚步一起去进行调查，将真相查它个水落石出，这就已经足够劲爆了。

影片中，总编辑巴伦在召集"聚焦"团队成员开会，谈及"神父性侵案"的后续报道时，说了这么一番颇有些画龙点睛意味的话：

> 有时我们很容易忘记，自己大多时候都是在黑暗中摸爬滚打，突然间灯亮之后，每个人多少都要面对些责难。我没法评论我来之前的事情，但……你们每个人都做了非常出色的报道。你们的报道，我相信会对读者有迅速、直接的冲击。对我来说，报道这样的新闻，才是我们从事这个行业的原因。
>
> 可以想象，劳尔主教以及天主教团体会对此有强烈的反击，所以，如果你们需要休

① 尤力.震惊！300名神父性侵1000多名儿童，作案细节难以启齿[EB/OL]. https://www.sohu.com/a/249100299_732670.
② 半岛晨报官网."聚焦"背后的秘密：当年报道获普利策[EB/OL]. [2016-03-02]. https://www.sohu.com/a/61330248_119222.
③ 影视工业网.余亭陵.在好莱坞，如何拍一部没有大场面和感情戏的奥斯卡提名影片？专访《聚焦》导演托马斯·麦卡锡[EB/OL]. [2016-02-24]. https://107cine.com/stream/76179/.

息一下,那是应得的。但到了周一,我需要你们回来这里,全神贯注,准备开始新一轮的工作。

《边城小镇》:为曝出真相她绝不妥协

电影基本信息

片　　名:《边城小镇》(*Bordertown*)
出品时间:2006 年
制片地区:美国,墨西哥
导　　演:格雷戈里·内瓦
编　　剧:格雷戈里·内瓦
类　　型:剧情,犯罪,悬疑
主　　演:詹妮弗·洛佩兹,安东尼奥·班德拉斯
片　　长:100 分钟
上映时间:2007 年
主要奖项:第 57 届柏林国际电影节(2007 年):金熊奖提名

《边城小镇》是根据 20 世纪 90 年代发生在美国和墨西哥边界的"马奎拉多纳连环奸杀案"改编而成的一部电影。

马奎拉多纳是位于墨西哥边境城市华雷斯市一座工厂的名字,当地很多年轻女孩都在这座工厂打工。自 1992 年 8 月美国、加拿大和墨西哥三国签署《北美自由贸易协定》后,因为墨西哥拥有大量的廉价劳动力,于是很多像马奎拉多纳这样的工厂便如雨后春笋般地出现在了美墨边境。

1993 年,华雷斯市发生了连环凶杀案(即"马奎拉多纳连环奸杀案")。案件迟迟未被侦破,几乎每隔一段时间,就有 15 岁至 20 岁左右年轻女性的尸体,或是被丢弃在街道上,或是被遗弃在该市附近的小山上,受害女性的总数高达 400 名。①

许多受害者亲属称:凶手是一群性虐待狂,他们专门奸杀年轻妇女,并且和当地上层人士有牵连。一些妇女权益保护组织不断敦促墨西哥警方尽快缉拿凶手,但警方在使用各种手段进行侦破并抓获了几名嫌犯后,凶杀案仍未间断。

① 新浪娱乐.墨西哥连环杀人案上银幕 洛佩兹《边城小镇》[EB/OL].[2006-09-14]. http://ent.sina.com.cn/m/f/2006-09-14/01031246138.html?from=wap.

1995年10月,一个名叫阿布多尔·拉提夫·沙里夫的工人被警方怀疑是凶案嫌犯而遭逮捕,但在他被监禁期间,凶杀案仍在继续。

1996年4月,警方逮捕了几个小流氓,称他们是被关在监狱中的沙里夫收买后而在外继续作案的,但在这几个小流氓被捕后,凶杀案并未停止。

2001年11月,两名巴士司机被作为凶杀案的嫌犯遭到逮捕,但在他们被捕期间,凶杀案也一直都在延续。

《边城小镇》这部电影,就是以这起扑朔迷离的凶杀案为背景而展开故事的。

美国芝加哥《前哨报》记者劳伦·阿德里安被总编辑乔治派往墨西哥华雷斯市,去实地调查"马奎拉多纳连环奸杀案"。

只身前往华雷斯市采访的劳拉,在当地遇见了一名遭到强奸后死里逃生的16岁打工女孩伊娃。劳伦和伊娃两人冒着生命危险,一步步追查到了凌辱和谋害伊娃的凶手。然而,就在她们打算进行更深入调查的时候,危险也一步步地逼近了。

影片的女主角劳拉由被称为"美国最有影响力的拉丁裔人士"的詹妮弗·洛佩兹饰演。洛佩兹是美国娱乐界的一颗巨星,多年来她在歌坛、影坛和时尚界纵横驰骋,创造了无人匹敌的佳绩。《边城小镇》是洛佩兹首次参演严肃的政治题材影片,她说:当初导演格雷戈里·内瓦找到自己时,"跟我解释在华雷斯市还会发生的惨剧。当我听完后,我就感觉自己一定会接拍这部片子。我必须那样做,让这起凶杀案能得到社会的广泛关注"。[①] 洛佩兹扮演的劳拉语速极快,不惧危险,行事干练,"怼"起人来毫不退让,一位优秀女调查记者的形象被她刻画得相当到位。

据说这部影片在进行外景拍摄时,曾有人为了掩盖事实真相而用枪指着工作人员,以阻止电影的拍摄。可见,影片确实触动了某些人的利益。

电影中的劳拉,刚开始不过是一个想挖出独家报道、然后借机调动工作岗位的普通记者而已,后来她在墨西哥与受害女孩伊娃接触后,自己童年的记忆被唤醒。当她想起自己曾经受到的创伤后,态度逐渐转变,最终决定尽自己的全部力量来帮助这些受到伤害的女孩。

影片中有一段劳拉与总编辑乔治的对话,两人你一言我一语,针尖对麦芒,甚是精彩。当时,历尽千辛万苦完成了在华雷斯市采访的劳拉,返回报社后却被告知,因为受到了多方压力,报社不能刊登她的调查报道时,她彻底愤怒了:

劳拉:这是贿赂,是不是?

乔治:你管它呢?你为了这差事愿意做任何事情,就当作是天上掉馅饼。

劳拉:这不可能是你,你不会向那些人低头的!

乔治:我没向任何人低头。

劳拉:那就刊登我的报道。

① https://www.qdchaoyi.com/hacbv/81127.html.

乔治：我们不能刊登你的报道。

劳拉：就在3天后，一个16岁的女孩要上庭直面曾经试图杀害她的人，就因为我们说了会刊登她的故事。这篇报道可以挽救她的生命，还有许许多多在华雷斯的女性的生命。他妈的，这篇报道太重要了！

乔治：这个我了解，但是你指责……墨西哥和美国政府……

劳拉：你他妈的说对了，我指责了！

乔治：还有自由贸易协定……

劳拉：这不是什么自由贸易，这是奴隶贸易，是场诡计。那些人只知道多赚钱，根本不管那些妇女会如何……

乔治：听我说，等等，这些可是非常严重的指控，他们几乎是在犯罪了，而我们报纸还没有准备好去……而你也不能证实这些……

劳拉：但这些都是真的！

乔治：这已经事关一个群体的责任了。

劳拉：什么时候起，你让群体责任高于真相了？

乔治：别讲大道理了，我更喜欢你成为一个冷酷的记者。

劳拉：我更喜欢你成为一个不能被收买或威胁的主编！一个我钦佩的人！

乔治：调查报道的时代……已经结束了，劳拉！新闻早已不再是新闻，就像我曾用过的打字机一样过时了！美洲一体化才是现在的主题，而且他们的新议程，是自由贸易全球化和娱乐业，那才是我们的荣耀未来！你知道如果我私自刊登了你的报道，我会怎样吗？

劳拉：如果你没种刊登我的报道的话，我会找到一个愿意刊登的人的。

乔治：没那么简单，孩子。读读你的合同，《前哨报》拥有你的报道。见鬼，它拥有你。

劳拉：没人能拥有我！这就是我们之间的区别，乔治。

劳拉的怒吼，字字千钧！

调查记者那种面对压力绝不屈服、毫不妥协的精神，令人拍案击节。

第15讲
虚假新闻:"假"毁掉所有

虚 假 新 闻

"虚假新闻"是指那些没有真实反映客观事物本来面貌、带有虚假成分的新闻报道。

虚假新闻并不是现在才有的,可以说新闻业的历史有多长,虚假新闻的历史就有多长。众所周知,客观、真实是新闻报道的第一要素,是对新闻工作者最基本、也最重要的要求。那么既然如此,虚假新闻为什么又会与新闻业长久相伴、屡禁不绝呢?要想把这个问题弄清楚,还得从新闻媒体的内部和外部这两个方面来找原因。

从外部来看,特殊的政治氛围有可能会鼓励媒体生产虚假新闻。比如,我国20世纪50年代末的"大跃进"时期,《人民日报》曾于1958年6月8日报道河南遂平县卫星农业社5亩小麦放出2105斤的"卫星",6月23日又报道湖北省谷城县先锋农业社小麦试验田亩产高达4689斤。①这些明显违反农业生产基本常识的报道,却在当时的政治气候下受到鼓励,大行其道,从而对打乱我国国民经济正常的发展秩序起到了推波助澜的负面作用。

经济诱导也是虚假新闻层出不穷的重要原因之一。在市场经济环境下,个别媒体"一切向钱看",为追求收视率和点击率不惜制造虚假新闻,以引发轰动效应,借机谋取一己私利。比如,2016年2月某都市报刊登了《女孩跟男友回农村过年,见到第一顿饭想分手了》一文,称:一位出身于上海小康家庭的女网友跟她江西男友一起回农村过年,看到第一顿饭后就后悔了,当即决定与男友分手并返回上海。②该文后被证实是虚假新闻,这就是媒体被"利益至上"冲昏头脑的一个例证。

① 新浪读书.1958年6月8日,大跃进运动放出第一颗亩产卫星[EB/OL].[2010-10-21]. http://book.sina.com.cn/today/2010-10-21/164027488.shtml.

② 腾讯新闻.女孩跟男友回农村过年,见到第一顿饭后想分手了[EB/OL].[2016-02-07]. https://news.qq.com/a/20160207/019602.htm.

再有,就是制度和文化方面的原因。如果相关法律制度和新闻媒体的自律规范不完善,就会给一些人制造虚假新闻留下可乘之机。比如2003年5月11日,《纽约时报》在头版显著位置刊登文章,自揭家丑,称该报27岁的年轻记者布莱尔"在最后发出的72则报道中,有36则是'自己制造'的,自制率高达50%",①"布莱尔事件"成为《纽约时报》创刊152年以来曝出的最大丑闻。

从内部来看,职业精神的缺失直接导致了虚假新闻的发生。一些新闻工作者为了追逐经济效益而忽视社会责任,将新闻的"真实性"让位于新闻的"轰动性",他们政治责任心不强,思想修养较差,满足于道听途说、捕风捉影、偏听偏信,如此写出的报道要想做到客观、真实,那显然是不可能的。

需要指出的是,也有一些新闻工作者,他们主观上是想把新闻写好的,但或是由于采写经验不足,知识储备有限,或是因为粗心大意,忙中出乱,而将新闻给写"假"了,这就是记者要进一步加强学习,培养责任心和使命感的问题了。

虚假新闻不仅侵害了受众的知情权,阻碍了受众的参与权和监督权,而且由于媒体向受众提供了虚假事实,受众基于有失偏颇的信息所产生的情绪,还可能给社会的良性运作带来阻碍。因此"新闻舆论工作者应把坚持新闻专业性,维护新闻客观性和真实性作为一以贯之的追求,采取积极应对措施,将虚假新闻出现的可能性降至最低"。②

"虚假新闻"并不完全等同于"失实新闻"。"失实新闻"指的是那些虽然有一定的事实依据,但记者在报道时不尽全面、不尽准确的新闻,它属于新闻产品里的"残次品"。不过,如果"失实新闻"已经失实到完全走了样,受众根本看不到任何关键性的事实,那么这样的"失实新闻"就和"虚假新闻"没什么两样了。

《摇尾狗》:他们导演了一场"战争"

电影基本信息

片　　名:《摇尾狗》(Wag the Dog)
制片地区:美国

① 纽约时报开除"造假"记者[N]. 参考消息,2003-05-13.
② 中国记协网. 虚假新闻有哪些危害?应如何治理?[EB/OL]. [2020-04-08]. http://www.zgjx.cn/2020-04/08/c_138956678.htm.

导　　演：	巴瑞·莱文森
编　　剧：	拉里·伯内哈特,大卫·马梅
类　　型：	剧情
主　　演：	达斯汀·霍夫曼,罗伯特·德尼罗,安·海切,丹尼斯·利瑞,安德烈·马丁,克尔斯滕·邓斯特
片　　长：	97分钟
上映时间：	1997年
主要奖项：	美国国家评论协会奖(1997年):最佳女配角 第70届奥斯卡金像奖(1998年):最佳男主角、最佳改编剧本提名 第48届柏林国际电影节(1998年):评审团特别奖,金熊奖提名 第55届美国金球奖(1998年):音乐喜剧类最佳男主角、音乐喜剧类最佳影片、最佳编剧(电影类)、金球奖(电影类)提名 英国电影学院奖(1999年):最佳改编剧本提名

美国电影《摇尾狗》的英文名是"Wag the Dog",直译成汉语的意思就是"摇尾巴狗"。这部电影为何要起这样一个奇怪的名字呢？电影一开头就给出了答案：

> 为什么狗要摇尾巴？因为狗要比它的尾巴聪明。如果尾巴比狗更聪明,尾巴就摇狗了。

从片名就不难猜出,《摇尾狗》是一部诙谐的喜剧片。影片构思奇妙,叙事精巧,不仅一针见血地揭示了美国政治生活中政客、媒体与好莱坞之间相互利用的丑陋关系,而且还对美国权力最大的那个人——白宫主人(总统),进行了戏剧化的巧妙讽刺。

现在,就让我们来看一看："狗"究竟是如何摇"尾巴"的?

距离美国总统大选投票日只剩11天了,关键时刻,现任总统却犯下了一个致命的错误：他性骚扰了参观白宫的一个女童子军。竞选对手趁机大造舆论,总统谋求连任的计划受到巨大威胁。狼狈不堪之下,总统不得不跑到亚洲出访以避风头去了。

此时,经常奔走于各党派之间的总统专职撰稿人康拉德·布里恩博士被紧急召进白宫,与总统助理威妮弗里德·艾姆斯和其他白宫官员一起商讨对策。有"补漏先生"之称的布里恩老谋深算,他很快就想出了一条"妙计":以阿尔巴尼亚拥有核武器为由,"制造"一场针对该国的战争,从而转移公众对总统性骚扰事件的注意力。

那么,为什么会选择阿尔巴尼亚这个与美国非常遥远的国家来"开战"呢？让我们来听一听布里恩与艾姆斯之间的这段对话：

艾姆斯:等一下,我们无法承受一场战争。
布里恩:我们不会发动战争的,我们只需要一场"表面上的战争"。

艾姆斯：我们负担不起一场战争。

布里恩：会花费什么呢？

艾姆斯：但是他们会发现的。

布里恩：谁会发现？美国人民吗？谁会告诉他们？关于海湾战争他们又知道些什么？只是一段关于一颗炸弹炸掉大楼的录像，那大楼甚至可能是积木砌的。

艾姆斯：你想发动一场战争？

布里恩：那是总的思路。

艾姆斯：和谁？

布里恩：我正在考虑。

艾姆斯：阿尔巴尼亚？

布里恩：是的。

艾姆斯：为什么？

布里恩：为什么不？你对他们（指阿尔巴尼亚）了解多少？

艾姆斯：一无所知。

布里恩：准确地说……他们好像靠不住，并且有点不友好。谁了解阿尔巴尼亚？谁相信阿尔巴尼亚？

可见，正是由于大多数美国人对阿尔巴尼亚这个国家一无所知，因此他们才可以很方便地来"制造"出一场并不存在的战争。

白宫采纳了布里恩的建议。布里恩和艾姆斯立即飞到洛杉矶，找到大名鼎鼎的好莱坞制片人斯坦利·莫斯，希望能得到他的帮助。莫斯从好莱坞招来一批得力人马，靠着来自白宫的大笔资金，利用先进的数码摄影技术，制作了一盘名为"饱受战争蹂躏的阿尔巴尼亚"的录影带。

录影带被送到电视台新闻频道播放，观众看后信以为真，他们群情激愤，而总统性骚扰一事则被人们抛到了九霄云外。

就在各家媒体炒作"阿尔巴尼亚危机"之际，年轻的中情局探员查尔斯·扬却对此提出了质疑。他几经周折，终于查出在阿尔巴尼亚根本没有发生战争，也没有所谓的"恐怖分子"。于是中情局出面阻止了布里恩的后续行动，并在电视上公开宣布："阿尔巴尼亚战争"已经结束。

莫斯得知后勃然大怒，因为他才是这场"战争"真正的"制片人"，"制片人"没说停止，中情局怎么能宣布结束"战争"呢？于是，他又编造出第二场闹剧：欢迎"英雄"回家。

莫斯对外宣称，一个名叫施马恩的美国士兵被滞留在了阿尔巴尼亚。在媒体配合下，施马恩被吹捧成了"传奇英雄"。为假戏真做，白宫特地挑选了一个名叫舒曼的强奸犯来扮演"施马恩"。然而载着"英雄"的直升机却在飞往华盛顿的途中失事了，幸免于难的舒曼因为去杂货店买水果时企图强奸老板娘，而被老板当场击毙。正当大家垂头丧气之际，莫斯却又

顺水推舟地导演了一场隆重的"英雄"葬礼。

总统终于连任成功了，倍感兴奋的莫斯萌生出要将这段奇特经历拍成电影的念头。布里恩得知后，严厉地警告了莫斯，但他仍然感到莫斯可能有泄密的危险。几天后，莫斯便莫名其妙地死于一场突发的"心脏病"。

借助媒体，将子虚乌有的"战争想象"创造成如假包换的"战争事实"，《摇尾狗》这部影片的确让我们感受到了虚假新闻强大的"威力"，而西方媒体的劣根性也由此一览无余。

《莫斯科大事件》：她伪造了一场"胜利"

电影基本信息

片　　名：《莫斯科大事件》（*Горячие новости*）
制片地区：俄罗斯
导　　演：安德斯·班克
编　　剧：萨姆·克莱巴诺夫，亚历山大·伦琴
类　　型：动作，犯罪，剧情，惊悚
主　　演：叶甫盖尼·茨冈诺夫，谢尔盖·加尔马什
片　　长：90 分钟
上映时间：2009 年

俄罗斯电影《莫斯科大事件》是根据中国香港导演杜琪峰于 2004 年执导的影片《大事件》翻拍而成的。这部电影于 2008 年 4 月在莫斯科开机，这也是俄罗斯电影界首次翻拍亚洲电影。

故事的发生地就在莫斯科。

一伙歹徒在准备抢劫银行时，意外地与警方发生了激烈枪战，令警方颇为尴尬的是，早就做好充分准备的他们竟然不敌歹徒，连遭重创。此时，正巧有电视台摄制人员在现场用摄像机记录下枪战的整个过程。警方狼狈不堪的画面经电视播出后，迅速成了头条新闻，舆论一片哗然，警方的形象严重受损。

如何才能提振士气、重塑莫斯科警局的光辉形象呢？警局公关处主任卡佳上校建议：不妨对即将展开的抓捕行动进行电视直播，这种前所未有的创新举动肯定会吸引广大市民的眼球。卡佳对局长说：

> 只是抓住歹徒或者击毙他们，并将这些展示给新闻界看，并不足以消除那些灾难性的影响。我们必须进行直播，在新闻战场击败他们。我们需要证明这个危险的团伙已

经被抓获,这是一场真人秀!将展现莫斯科警察的勇气和专业技能,以及莫斯科警局是一个开放的、人性化的执法当局。

这个节目将是世界首创!

试想一下,所有主要的电视频道都在直播警方的武装行动,还有互联网,我们要利用好所有最新的多媒体技术。

我们失败的这一天,一定会变成胜利的一天!

卡佳这个大胆的计划立即就得到了局长的同意。

在警方全力搜捕下,这伙歹徒被困在了一栋居民住宅楼里。他们闯进一户人家,挟持了父子三人作为人质。

为了落实卡佳的直播计划,被派往现场实施抓捕的特种部队队员们,每个人都在头盔上安装了微型摄像机,用以传送直播画面。抓捕行动开始前,担任副总指挥的卡佳向队员们训话:

战士们!你们今天不只是特种部队,还是这个独特的电视直播项目的参与者,你们都将配发微型摄像机,将加到你们的头盔里固定。几百万电视观众,将从直播里看到你们的一举一动。

令人尴尬的是,特种部队的进攻进行得很不顺利。为了欺骗观众,卡佳只能带着她的团队,对传回的视频资料进行重新剪辑,以制造出警方胜利的假象。歹徒中的老大赫尔曼也从电视直播中看到了这些虚假的画面,他决定利用自己的智能手机进行现场直播。

于是,一幕荒唐的闹剧上演了……

警察、歹徒和媒体三方角逐的故事在许多警匪片中都是必不可少的,但这部影片的现实意义就在于:在互联网时代,虚假新闻似乎更容易被炮制,当然也更容易被戳穿。

我们经常说:"耳听为虚,眼见为实"。不过,随着媒介技术的快速发展,耳听可能为虚,眼见也未必为实。比如,眼下就有一种被称为"深度伪造"的技术浮出水面,只要拥有某个人的音频和视频资料,便可以在网上"创造"出另一个与他完全一样的"替代者"。如此一来,今后要在浩如烟海的信息中鉴别出虚假新闻,难度可能就更大了。

《真相》:一个不严谨毁了一群新闻人

电影基本信息

片　　名:《真相》(*Truth*)
制片地区:美国

续表

导　　演：	詹姆斯·范德比尔特
编　　剧：	詹姆斯·范德比尔特
类　　型：	剧情,传记
主　　演：	凯特·贝金赛尔,马特·狄龙
片　　长：	121分钟
上映时间：	2015年

美国电影《真相》称得上是一本供新闻传播专业大学生进行采编实训的"教科书",它用一个鲜活的案例告诫这些未来的新闻人:哪怕只有一个小小的不严谨,就有可能毁掉一群怀抱新闻理想的新闻人!

这部电影是根据前哥伦比亚广播公司(CBS)《60分钟》制作人玛丽·迈普斯(Mary Mapes)的回忆录《真相与责任》改编拍摄的。

2004年美国总统选战开打,共和党候选人、时任总统小布什与民主党候选人克里之间的竞逐如火如荼,难解难分。当时,小布什正因伊拉克战争的错误决策而饱受舆论批评。恰在此时,CBS《60分钟》制作人迈普斯搞到了一份资料,显示小布什在年轻时不仅曾通过加入得克萨斯州空军国民警卫队而逃避了越战兵役,而且他还在很长时间里没有履行空军基地基本的训练义务。这意味着小布什有很严重的道德问题,一旦坐实,他将陷入极为不利的局面。

这份资料来源于小布什当年在德州空军国民警卫队的上司杰里·基利恩的一份备忘录。该备忘录还提到:小布什不仅没有尽到职责,而且还违抗上级的命令。

由美国电视界"超级主播"丹·拉瑟主持的《60分钟》栏目,在9月8日播出了这些内容,随即引爆整个新闻界。

正当迈普斯与拉瑟两人兴奋得意之时,却有眼尖的网友指出:这份备忘录的排版格式似乎有问题。这些写于20世纪70年代的备忘录,使用的却是均衡字体,而当时打字机采用的都是等宽字体,只有在激光打印机、文字处理软件和个人电脑出现之后,均衡字体才被广泛应用于政府的备忘录中。

迈普斯是从一个名叫比尔·伯克特的退役中校手中得到这份备忘录复印件的,如今面对网友的质疑,迈普斯却始终无法找到最原始的版本。更令人头疼的是,基利恩已经去世了,因此这些复印件的真实性无从考证。后来就连伯克特本人都承认,备忘录确实存在着不少疑点。

CBS发现他们已经坐在了即将喷发的火山口上,尽管迈普斯与拉瑟两人想尽了各种办法,试图证明他们播发的内容是准确的,但就是无法拿出强有力的证据来。在舆论压力下,CBS指定了一个由前司法部部长理查德·索恩伯勒和美联社前总裁路易斯·唐纳德·博卡

尔迪等人组成的独立调查委员会对此展开调查。

调查委员会最终认定:"短视的狂热"导致了错误的发生,"顽固而盲目的自我辩护"更加重了错误。为此,《60分钟》栏目组高层几乎集体"下课",迈普斯遭CBS开除,她负责的整个团队也被解散,CBS还敦促拉瑟提前退休。①

毫无疑问,这起虚假新闻的始作俑者就是迈普斯本人。迈普斯将个人的偏见带到了新闻报道中,因为在她看来,小布什就是利用了他父亲老布什的影响力逃避了兵役,违背了诚信,因此不应该当选总统。正因为如此,她就没有去实打实地确认那份备忘录的真假。但她没有意识到的是,她的这一想法有可能是错误的。

影片中,迈普斯在面对调查委员会质询时说出了这么一番话,也间接证明了她在专业上的不够严谨:

> 迈普斯:现在,你觉得一个人花了这么多时间,有了这么高的精准度,然后会用文字处理软件把它打出来吗?我们新闻的本意是布什是否服完了兵役,但没人想谈这一点,他们只想谈字体、伪造和阴谋论。因为现在的人如果不喜欢一个故事,他们就会这样做,他们指指点点,大声尖叫,他们质疑你的政治倾向,你的客观性,还有基本人格。他们希望真相会消失在混乱中,最终结束时,他们叫得那么大声,我们都想不起来最初的问题是什么。
>
> 提问者:但你并没有去证实,你没有证明本·巴恩斯将总统(指小布什)弄进了警卫队,你没有证明这些备忘录是真的,证实的责任在你。
>
> 迈普斯:按照这个标准,《纽约时报》就不会刊登国防部文件,《华盛顿邮报》就不应该有"深喉"。
>
> 提问者:本·巴恩斯不是"深喉"。
>
> 迈普斯:本·巴恩斯已经坦承滥用了权力,帮助得克萨斯州最有权有钱的人家的孩子,不用去越南参战。
>
> 提问者:迈普斯女士,你不觉得有这种可能性吗,哪怕只是一种可能,这些年轻的"特权者",你称呼他们为"特权者",是因为自己优秀而进了国民警卫队?
>
> 迈普斯:不,先生,我不觉得。

作为一名新闻工作者,迈普斯本应扮演一名质疑者的角色,然而她却因为自己工作上的不严谨而遭到舆论的质疑。这吊诡的一幕,本身就已经很能说明一些问题了。

① 搜狐新闻.炒作布什逃兵役CBS高层集体"下课"[EB/OL].[2005-01-12]. http://news.sohu.com/20050112/n223894288.shtml.

第 16 讲
策划新闻：制造媒介事件

策 划 新 闻

"策划新闻"又称"媒介事件"或"制造新闻"[1]，是指新闻单位或记者个人有目的、有计划地制造能够吸引社会公众关注的新闻事件，以达到提高知名度或借机谋利的目的。

"策划新闻"与"新闻策划"是两码事："新闻策划"是新闻在前，策划在后；新闻是目的，策划是手段，出发点是为了使新闻报道能够更好地发挥社会功能。而"策划新闻"则是策划在前，"新闻"在后，目的是通过导演、炒作、造假等手段来制造"新闻"，以所谓的"卖点"来赚人眼球，从而拉高收视率、点击率或阅读率，最终目的是获取一己之私。

我们常说"真实是新闻的生命"，因为传播真实的新闻是媒体赖以生存和发展的基础。而"策划新闻"最欠缺的，恰恰就是"真实"这两个字。

"策划新闻"究竟有哪些危害呢？

首先，"策划新闻"是以手段求实事，容易使新闻报道走入失真的误区，其最大的特点就是采用特殊手段来诱发事件的发生。

其次，"策划新闻"是以点代面，容易导致新闻报道出现"晕轮效应"，即用几个有限的场景或人物来概括事件的整体状况，从而有悖全面和发展的观点。

再次，"策划新闻"伤害了受众的情感，因为受众希望媒体能以平等的态度来对待自己，而"策划新闻"却极有可能引发受众的抵触情绪。[2]

发生在 2006 年的"别针换别墅"事件，就是一起典型的"策划新闻"。

[1] 作为公共关系学范畴的"策划新闻"，是指专业公共关系人员经过精心策划，有意识地安排某些具有新闻价值的事件在某个选定的时间内发生，由此制造出适于传播媒介报道的新闻事件。这与新闻传播学所说的"策划新闻"在概念内涵上是有区别的。

[2] 缪磊.反思"制造新闻"[J].中国记者，2000(2)：72.

第16讲 策划新闻:制造媒介事件

当年10月15日,一个网名叫"艾晴晴"的杭州女孩在网络发帖称:她要用一根别针,花100天的时间,实现换回一栋别墅的梦想。在她换物的过程中,由其"表姐"负责帮她拍照。

在网帖发出的第一天,"艾晴晴"就成功地用别针换回了一部手机。网帖发出不到24小时,就获得了近7万的点击率。10月19日,《重庆晚报》《成都商报》等媒体分别以《女孩网上宣称100天时间要用别针换别墅》《超女选手欲复制"曲别针换别墅"发财神话》为题,对"艾晴晴"的所谓"梦想"进行了报道,各大门户网站也纷纷转载了这一消息。

然而就在舆论热炒之际,"艾晴晴"却被网友踢曝了真实身份——她的真名叫王晓光,曾经参加过电视选秀节目"超级女声",并且入围了杭州赛区20强。有网友质疑说,王晓光身后可能有一只"网络推手"。

2007年2月,有媒体在采访调查后发现,所谓"别针换别墅"其实是一场彻头彻尾的骗局,而"策划"这一轰动"新闻"的,是一个网名为"立二拆四"、真名叫杨秀宇的"网络推手"。

据杨秀宇透露:他因为一个偶然的机会结识了王晓光,随后双方达成合作意向,目的是先将王晓光打造成一个"交换MM"的女孩形象,等她走红后,再进军歌坛。为成功实施这一"策划",杨秀宇前期投入了好几万元的资金,那个为王晓光拍照的"表姐"就是他自己找来的一个朋友,而王晓光第一天交换到的那部手机,也不过是由杨秀宇提供的一个道具而已。①

杨秀宇后因涉嫌"非法经营罪"和"寻衅滋事罪"被警方刑事拘留,王晓光最终也没能"火"起来,所谓的"别针换别墅"不过是给人们徒增笑料罢了。

总之,新闻事实不能任由"策划"而随意改变。无论这样的"策划"能够在多大程度上拓宽思维活动和实践活动的空间,但都不能扭曲事实和虚构新闻,这是我们每一位新闻工作者都必须牢记于心的。

① 搜狐新闻."别针换别墅"是骗局 幕后策划人自曝真相[EB/OL].[2007-02-05]. http://news.sohu.com/20070205/n248037344.shtml.

《倒扣的王牌》：他用谎言"策划"出大新闻

电影基本信息

> 片　　名：《倒扣的王牌》(Ace in the Hole，The Big Carnival)
> 制片地区：美国
> 导　　演：比利·怀尔德
> 编　　剧：比利·怀尔德等
> 类　　型：剧情
> 主　　演：柯克·道格拉斯,简·斯特林
> 片　　长：111分钟
> 上映时间：1951年
> 主要奖项：第16届威尼斯国际电影节(1951年)：国际奖,金狮奖提名
> 　　　　　第24届奥斯卡金像奖(1952年)：最佳改编剧本提名

《倒扣的王牌》是一部带有黑色幽默的电影,它用一个荒诞不经的故事形象生动地告诉人们：一些所谓的"轰动性新闻"究竟是怎样被"策划"出来的。

身无分文的美国记者查克流落到了新墨西哥州一座死气沉沉的小城——阿尔伯克基,他巧舌如簧地向当地报馆主编布特推销自己,称自己是一个能够"制造"新闻的天才——

查克：布特先生,我是个周薪250美元的新闻人,但你只用50美元就可以雇用我。

布特：你怎么对我这么好?

查克：我知道关于报纸的一切方面。我会写报纸,会编辑报纸,会印刷报纸,会包装报纸和卖报纸。

布特：但我现在不需要新人手。

查克：我知道如何处理大新闻和小新闻。要是没有新闻的话,我就会制造新闻……我很擅长说谎,我说过很多谎,我跟系皮带的人撒过谎,也跟穿吊带裤的人撒过谎,但我还没有傻到跟一个既系皮带又穿吊带裤的人撒谎。

布特：那又怎么样?

查克：我觉得你是个很谨慎的人,是一个会反复核实验证的人。

查克就这样被报馆录用了,但波澜不惊的小城生活,也让曾供职于纽约大报馆的查克倍感无聊。

一天,布特让查克外出采访一个"捉响尾蛇"的活动。查克在路上意外得知有一个名叫里奥的小镇店主,因为挖掘传说中的"印第安宝藏"而被困在了矿洞里,人们都在想办法将他救出来。查克敏感地意识到这起事件背后的新闻价值,他暗中盘算着如何能利用这件事让自己重返纽约的报馆。

查克决定开车去一探究竟。他冒险进入矿洞,并和里奥成了"朋友"。随后他返回旅馆,先是赶写了一篇新闻稿,然后又通知救援队和警察局。靠着擅长说谎的本事,查克把里奥塑造成了一个被印第安亡灵诅咒的可怜人,并呼吁大家都来同情和帮助他。

为了让公众一直将关注点放在营救里奥一事上,查克接连干了好几件事:里奥的妻子罗琳虽然早已与丈夫没什么感情了,但查克还是撺掇她登报大谈自己和里奥的亲密关系,以博得人们的同情;他有意安排既费时又费力的营救方式,以延长营救时间,维持新闻热点;他还帮助警长竞选,以打通和警方的关系,让自己可以拿到独家报道的机会;他和里奥不断进行"朋友式"的聊天,以设法稳住他的情绪;他把报馆职务给辞了,并打电话给纽约的报馆,希望能借这个新闻热点迫使报社让他复职。

查克不仅承包了"营救里奥"这一新闻热点的全部消息来源,还掌控着消息放出的节奏。他间歇性地放出一些消息,并将消息放出的时间线拉长,从而成功地调动起公众的兴趣。

记者查克

在电影《倒扣的王牌》中,柯克·道格拉斯扮演的记者查克生动诠释了这样一个道理:当时代的浪潮进入"娱乐至死"的当头,个别无良的新闻人便成了危害社会的帮凶。

很快,成千上万的人被查克"策划"的这一"新闻"吸引到了小城,他们搭起帐篷,住进旅

馆,表示要和里奥"坚守在一起"。表面上看,公众关心的是里奥的安危,而实际上,他们不过是希望能离新闻热点更近一点,这样看起热闹来也就更方便了。

正当一切都在按照查克的计划进行的时候,意外发生了:由于长时间被困在矿洞里,里奥得了肺炎,最多只能再坚持12个小时,但营救却至少还需要一天一夜的时间。这可怎么办呢?查克慌了,他既希望能将里奥营救出来,又不想让这一新闻的热度降下来。他虽然想尽了各种办法,但都无济于事。

最终里奥死了,而撒了太多谎的查克也流下了悔恨的泪水。

这部电影的英文名"Ace in the Hole"是一句美国俚语,意思是"秘藏的王牌""秘而不露的高招"。这个词来源于一个扑克牌游戏,玩家有一张牌正面朝下,如果它正好是一张 Ace,那他就胜券在握了。

导演比利·怀尔德在影片中毫不留情地抨击了一些新闻从业人员为了出名和扩大报纸销量而"策划新闻"的丑陋做法,同时对一般民众受媒体蛊惑所表现出的天真和盲目也进行了讽刺。正因为如此,这部电影上映后便遭到了媒体的无情打压,不少记者都忍受不了在银幕上看到对他们不顾新闻道德而"策划新闻"的讽刺描写。由于这个原因,电影上映后票房一直低迷。

《倒扣的王牌》所反映的新闻界长久以来存在的弊端,即便是在今天也仍然存在。60多年后,影片于2017年12月入选美国国会图书馆保护片目名单,这也从一个侧面反映出当代人对于这部影片历史价值的高度认可。

《高校奇女子》:他无颜接受普利策新闻奖

电影基本信息

片　　名:《高校奇女子》(*What goes up*)

制片地区:美国

导　　演:乔纳森·格拉泽,罗伯特·劳森

编　　剧:乔纳森·格拉泽

类　　型:剧情

主　　演:史蒂夫·库根,希拉里·达芙,奥莉薇·瑟尔比,乔希·佩克

片　　长:115分钟

上映时间:2009年

《高校奇女子》是一部独立制作的小成本电影,它由几个故事片段串联而成,表现形式上

第16讲 策划新闻:制造媒介事件

虽有创新,但在内容上却有很多隐晦的表达,从而导致有许多观众在观影时都会有一定的理解障碍。

故事发生在1986年的美国。

坎贝尔是纽约一家报社的记者,他曾报道过一位单身母亲安琪拉的故事。安琪拉曾目睹一个少年枪杀了她的孩子,但她却选择宽恕了那个少年。在坎贝尔看来,安琪拉是一名真正的"英雄",于是他便采访报道了她的"事迹"。在此过程中,坎贝尔还爱上了安琪拉,并和她发展成情人关系。没想到几天之后,安琪拉就自杀了。坎贝尔觉得,安琪拉理应作为一个"活着的英雄"来继续鼓舞他人,因此他刻意隐瞒了安琪拉自杀的事实,仍然在报纸上虚构着她的"英雄"故事。

报社主编认为,坎贝尔对安琪拉的故事太过着迷了,于是决定让他换个话题写写。1986年1月28日,美国挑战者号航天飞机在升空后不久便发生爆炸解体,机上7名宇航员全部罹难,其中一位是在新罕布什尔州当中学教师的克里斯塔·麦考利芙,主编遂指派坎贝尔去新罕布什尔州采访麦考利芙的故事。

坎贝尔在前往小镇采访时,阴差阳错地碰到了一群离经叛道的学生。他从学生们口中得知,他们的老师山姆刚刚自杀身亡,而山姆竟然是自己的大学同学。于是坎贝尔开始调查山姆的死因,希望能够查明真相。

在影片结尾,坎贝尔得知自己采访报道的安琪拉的故事荣获了普利策新闻奖,他觉得自己根本就不配得到这个奖,内心深感愧疚,最终选择在接受电视采访时说出了安琪拉已死的真相。

坎贝尔虚构了"英雄"安琪拉的故事,并因此获得普利策新闻奖,这就是一起典型的"策划新闻"。不过这部影片的主题似乎还强调了记者发现事实真相之不易。因为影片开始没多久,在编辑部写稿的坎贝尔便用打字机打出了"坎贝尔:我不想说谎"这么一行字。而当记者们走出编辑部时,镜头定格在了办公室的玻璃门上,门玻璃上贴着这么一句话——"所有人都在寻找绝对的真相,但没有一个人能够找到它"。

影片看完了,但观众的许多疑问都还没有被解开。或许,这正是影片有意而为之的吧。

在现实生活中,"策划新闻"的动机是各不相同的,有的如坎贝尔那样,割舍不掉心中那份深埋的情感;也有的可能就是想要制造出一个"爆款"的大新闻,好让自己一鸣惊人。那么,像电影里那样荒诞不经的情节,在现实的新闻传播活动中真的有可能存在吗?答案是肯定的,比如曾经闹得沸沸扬扬的"纸馅包子"事件。

2007年6月中旬,北京电视台生活频道"透明度"栏目组临时聘用人员訾某化名"胡月",先后两次找到朝阳区太阳宫乡早点经营摊主卫某等人,说自己要为工地上的民工购买早点,要求卫某等人帮他做包子。訾某自带了从市场上购买的肉馅、面粉和纸箱,并授意卫某等人将纸箱经水浸泡后掺入肉馅,制成包子。訾某用自带的家用摄像机拍摄了制作过程,随后将其编辑后,用欺诈手段在电视上播出。

"纸馅包子"是一起非常典型的"策划新闻",在国内外都产生了极其恶劣的影响。节目

播出后,在北京市民中引起很大恐慌。此时正逢国际上抹黑"中国制造"甚嚣尘上,一些国家炮制种种借口,拒绝"中国制造"的食品进口,而该"新闻"的播出正好给那些抵制"中国制造"的反华势力制造了口实。

北京市工商、食安等部门对报道高度重视,迅即组织执法人员进行检查,但始终没有发现早点市场上存在有"纸馅包子"。随后北京市公安机关强力介入,组成专案组全力侦查。

7月18日,北京电视台公开承认:对于訾某"纸馅包子"的报道,该台"审核把关不严,管理制度执行不力",表示要"高度重视这一恶劣事件,深刻汲取教训,严肃查处相关责任人员"。8月12日,北京市第二中级人民法院依法公开审理"纸馅包子"虚假新闻炮制者訾某涉嫌损害商品声誉案。訾某因犯有"损害商品声誉罪",一审被判处有期徒刑1年,处罚金1000元。

(訾某)通过先制造线索,然后找一帮人"演绎"场景再现,硬生生地将新闻"制造"出来。"一是虚构了举报人;二是对包子和肉馅未行法定检测;三是使用'用纸箱做肉馅已成为业内公开的秘密'等未经查证的主持词;四是虚拟跟踪情节和送纸箱出入非法加工场所的画面;五是制假画面是制售者应肇事者要求进行演示的画面;六是执法人员在执法现场未发现有制作包子的工具和原料,询问中相关当事人也未承认其加工制作过包子。"①

7月23日,中宣部、国家广电总局和新闻出版署发出通报,要求新闻工作者应牢固树立崇高的职业精神和职业道德,始终把社会效益作为最高准则,进一步贴近实际、贴近生活、贴近群众,脚踏实地、求真务实,坚决杜绝虚假新闻,自觉维护新闻出版工作者的良好形象。

① 姚剑平.新闻策划与新闻造假的界定:以"纸馅包子"为例[J].东南传播,2007(10):137.

第 17 讲
黄色新闻:煽动刺激性情绪

> ## 黄色新闻
>
> "黄色新闻"是指那些带有刺激性和煽动性的新闻,"是一种没有灵魂的新式新闻思潮。黄色新闻记者在标榜关心"人民"的同时,却用骇人听闻、华而不实、刺激人心和满不在乎的新闻阻塞普通人所依赖的新闻渠道,把人生的重大问题变成了廉价的闹剧,把新闻变成最适合报童大声叫卖的东西。最糟糕的是,黄色新闻不仅起不到有效的领导作用,反而为罪恶、性和暴力开脱"。[①]
>
> "黄色新闻"一词最早出现在 19 世纪末的美国新闻界,源自美国两位报业大亨约瑟夫·普利策(Joseph Pulizer)和威廉·赫斯特(Willian Randolph Hearst)的报业竞争。当时美国最畅销的报纸是普利策《纽约世界报》的星期刊《星期日世界报》,而《星期日世界报》之所以畅销,重要原因之一就在于它有一个彩色连环漫画专栏"霍根小巷"。这个专栏由著名专栏画家理查德·奥特考特(R. F. Outcautt)创作,里面的主人公是一个仅有几根头发、没有牙齿的顽皮小孩,他总是穿着一件又长又大的睡衣,在纽约街头一边游荡,一边发表自己的观感。这个"黄孩子"很受读者欢迎,成了纽约一位家喻户晓的"名人"。
>
> 1895 年,赫斯特收购了《纽约新闻报》,并与《纽约世界报》展开了激烈竞争。为此,他不惜花费重金挖走了《星期日世界报》的全班人马,就连奥特考特的"黄孩子"也"移师"到了《纽约新闻报》的版面上。
>
> 普利策对此极为气愤,他一面在法院控告赫斯特,一面又重新聘请画家乔治·拉克斯在《纽约世界报》续画"黄孩子"。为了争夺读者,这两家报纸都以"黄孩子"为旗号,辅之以大肆策划的刺激性报道,展开了一场声势浩大的竞争。《纽约客》著名记者华德曼将两报的这种报道风格戏称为"黄色新闻",这一称谓很快就被人们接受,并一直沿用至今。

[①] 迈克尔·艾默里,埃德温·艾默里. 美国新闻史:大众传播媒介解释史[M]. 展江,译. 北京:中国人民大学出版社,2001:223.

> 在《纽约新闻报》和《纽约世界报》的带动下,黄色新闻迅速向全美各地蔓延,众多报纸通过刊登刺激性和消遣性的新闻、漫画、小说以及趣味感十足的文章来吸引读者购买。美国新闻史学者莫特总结黄色新闻的操作手法时称:黄色新闻喜欢使用大字号标题,给人以耸人听闻的虚假感;滥用乃至伪造照片;捏造访问记或其他报道以行骗;对民众表示虚假的同情,发起运动以标榜自己等。① 1899 年至 1900 年是美国黄色新闻发展的高峰期,当时全美主要报纸中约有三分之一都是纯粹的黄色报纸。1900 年以后,黄色新闻逐渐走向衰落,这主要是因为美国总统麦金莱被刺事件。1901 年,赫斯特因支持落选共和党总统候选人的白里安,而在《纽约新闻报》上公然煽动刺杀总统麦金莱。同年 9 月,麦金莱遇刺身亡,人们从凶手口袋里搜出了印有赫斯特出格言论的《纽约新闻报》。赫斯特随即遭到社会舆论的强烈谴责,《纽约新闻报》销量大跌,并于 1906 年宣布解散。

《公民凯恩》:他改变了传统的办报模式

电影基本信息

片　　名:《公民凯恩》(Citizen Kane, Quarto Potere)
制片地区:美国
导　　演:奥森·威尔斯
编　　剧:奥森·威尔斯等
类　　型:剧情,悬疑
主　　演:奥森·威尔斯,约瑟夫·科顿,阿格妮丝·摩尔海德,多萝西·康明戈尔
片　　长:119 分钟
上映时间:1941 年
主要奖项:第 14 届奥斯卡金像奖(1942 年):最佳原创剧本、最佳影片、最佳男演员、最佳导演、最佳摄影(黑白)、最佳艺术指导(黑白)、最佳电影剪辑、最佳音响效果、最佳配乐(剧情类)提名

《公民凯恩》拍摄于 1940 年,距今已经有 80 多年的时间了。这部由 25 岁的年轻导演奥森·威尔斯(Orson Welles)执导的传记体影片,在 1942 年第 14 届奥斯卡金像奖上获得了 7 项提名,不过最终却只拿到了一个最佳原创剧本奖。尽管如此,却丝毫也没有影响其在世界

① 赵会杰. 美国黄色新闻的发展及对我国新闻业的启示[J]. 新西部,2017(7):156-157.

影坛的崇高地位。自1952年起，英国权威杂志《视与听》每隔10年，都会组织全球顶级的导演和影评家进行"世界电影十大佳作"的评选，而《公民凯恩》连续三届荣登榜首。因此称这部影片为"世界电影之冠"似乎并不为过，因为它"是一部具有划时代意义的作品，其他影片根本无法与之相提并论"①。

电影从凯恩之死说起。

1940年的一个夜晚，在美国佛罗里达州一座名叫"上都"的荒芜庄园里，"报业大王"查尔斯·福斯特·凯恩在用衰老而低沉的声音哼出一句"玫瑰花蕾"后，便凄然离开了人世。

凯恩之死震动了美国新闻界，各家报纸都在头版头条报道了他的死讯，有的称赞他是"爱国者"和"民主主义者"，有的斥责他是"战争贩子"和"叛徒"。那么，凯恩究竟是一个怎样的人？他临终前说出的那句"玫瑰花蕾"真的是意有所指吗？对此，社会各界议论纷纷。年轻记者汤普森受报社委托，决定进行一次走访调查。

汤普森通过查阅资料、采访与凯恩生前有过密切联系的亲友，为观众勾勒出这位"报业大王"复杂而隐秘的一生——

报社董事长伯恩施坦向汤普森介绍了凯恩是怎么发迹的，他又是怎样制造舆论，推动美国卷入1898年美西战争②的。

凯恩生前好友利兰向汤普森讲述了凯恩与美国总统侄女爱米丽是如何结合的；他又是如何邂逅了第二任妻子、二流歌手苏珊的；凯恩为何会在参加总统竞选时败下阵来。

苏珊则向汤普森回顾了自己和凯恩是如何由情人关系发展成夫妻关系的；凯恩是如何支持自己在歌坛赢得"名声"的；而在歌坛屡遭诟病后，她又是如何与凯恩一起回到"上都"庄园隐居的。

直到影片最后，仆人在焚烧凯恩的旧家具时，"玫瑰花蕾"的谜底才被解开：原来这是刻在凯恩童年时代最珍爱的雪橇上的字，它暗示了电影开头母亲将他送给别人寄养的隐痛往事。"这个镜头说明不管一个人多么富有，他有多大的权力，总不能摆脱命运的安排，这就是'Rosebud'（注：指玫瑰花蕾）的深刻含义"。③

那么电影中"凯恩"的原型究竟是谁呢？这个谜团虽然没有"玫瑰花蕾"那样难解，但也一直有不同的说法。

最大的可能就是赫斯特。因为赫斯特也是一个报业巨头：他生前创立了一个拥有多家报纸、广播电台、杂志与其他新闻服务业的传媒王国；他为发生在1898年的美西战争煽风点火；他一生挥金如土，并于1922年在加利福尼亚州的圣西蒙山麓为自己建造了一座豪华城堡——赫斯特城堡，里面收藏了他花费5000万美元从世界各地搜罗来的奇珍异宝；而且他

① 罗杰·伊伯特.伟大的电影[M].殷宴,周博群,译.桂林:广西师范大学出版社,2012:144.
② 美西战争指1898年美国为夺取西班牙在美洲和亚洲的殖民地古巴、波多黎各、菲律宾而发动的战争,是列强重新瓜分殖民地的第一次帝国主义战争。最终,西班牙请求停战,美国获胜。这次战争使美国获取了具有重要经济价值和战略价值的古巴与菲律宾群岛。
③ 多恩·里德文.经典细节释析:影片《公民凯恩》中玫瑰花蕾的启义[J].仇华飞,译.电影艺术,1987(10):49.

还与凯恩在人生趣味上有着高度的一致性,一方面他们都希望报业能代表广大民众的利益,能冲击上层的官僚阶级,但另一方面,他们又都对权力充满了渴望,急欲要融入权势集团;而且赫斯特的传奇人生也和凯恩一样,一直迷雾重重。

报业巨头凯恩

《公民凯恩》是一部结构完整的人物传记影片,它将报业巨头凯恩的一生囊括进两个小时的时间里,观众在由不同人物视角构成的时间重叠里,看到了凯恩生命的不同面向。

由于这一切的一切,实在是与凯恩的经历太过相似了,因此赫斯特终其一生从未在其集团的报纸上对电影《公民凯恩》做过任何报道,也从未公开谈论过这部影片。在他去世后的几年里,他的后代也保持了同样的做法。

针对影片是否是以赫斯特为原型的问题,导演威尔斯曾专门向新闻界发表了一篇声明,他解释了人们之所以会产生这一联想的几点原因:

> 普通美国人的形象无法满足塑造一个复杂多变的人物的需要。在当时的社会背景下,只有报纸发行人才拥有强大的财力以及涉足政界的影响力,一个黄色报刊的从事者的形象,契合了当时历史的进程。
>
> 剧作上如何解释并揭示出遗言中"玫瑰花蕾"的设计相当重要,有必要讲求逻辑,同时保证戏剧性。直到影片最后一刻,当雪橇在炉火中燃烧时,谜底才真正揭开,如威尔斯所言,一副1880年制造的雪橇怎么还能保存到现在呢?主人公因此必须是一个收藏家。
>
> 宫殿"上都"的存在代表了实体化的象牙塔,在物理层面,它为主人公众多的藏品提供了空间,而在精神层面,它则形似子宫(坟墓),为主人公的失败提供一处合理的逃匿之所。[①]

① 豆瓣电影. 史海钩沉之《公民凯恩》[EB/OL]. [2019-03-07]. https://movie.douban.com/review/10026784/.

不过也有人认为,凯恩身上的许多地方还有着普利策的影子,而英国报业巨头诺斯克里夫、美国著名编辑和记者赫伯特·贝亚德·斯沃普,以及美国赫赫有名的出版商亨利·R·鲁斯等,也被人们认为是凯恩故事的部分来源。

也许有人会问:既然黄色新闻如此趣味低级、庸俗不堪,并且还不断挑战着人们的道德底线,那么它对于现代新闻业的发展还有积极的影响吗?

答案是肯定的。

作为传统新闻业迈入现代新闻业进程中一个特殊的历史产物,黄色新闻不仅对现代新闻业的发展具有积极影响,而且影响还不小呢。大致说起来,这种积极的影响至少体现在以下这么几个方面:

一是报刊开始出现独立的社论。在普利策等人看来,高质量的社论才是推动报业干预社会的利器,而黄色新闻不过是吸引读者的一种手段而已。正是因为确立了"以言立报"的原则,新闻业才开始真正确立其在社会生活中的瞭望者地位。

二是推动了报纸的通俗化进程。黄色新闻所广泛采用的一些办报手段,如运用大字体和图片、彩版印刷以及新闻内容的通俗化、故事化等,都加速了报纸从精英阶层走向社会大众的步伐。

三是推进了新闻专业理念的形成。黄色新闻只是现代新闻业发展历史上的一波潮水而已,当它退潮之后,以《纽约时报》等为代表的报纸纷纷采取积极措施,努力向读者提供可靠的新闻报道和社论观点,新闻的专业理念日趋成熟,新闻的行业标准也逐渐形成。[①]

影片中有一幕是凯恩与其所办《问事报》主编卡特之间的对话,生动形象地告诉观众,黄色新闻究竟是如何改变美国报业传统的办报模式的。

凯恩:新闻是一天24小时都有的。

卡特:24小时?

凯恩:是的。

卡特:怎么可能?

凯恩:我不是批评你,《纪实报》上有一个头版故事,布鲁克林区一位叫西佛尔斯东的妇女失踪了,她可能是被谋杀了,为什么《问事报》今天早上没有登?

卡特:我们办的是新闻报……而不是什么刊载丑闻的小报。

凯恩:卡特先生,《纪实报》用了三栏标题,为什么我们没有用?

卡特:这件新闻不够大。

凯恩:卡特先生,只要标题够大,就能使新闻够大。

卡特:关于西佛尔斯东太太被谋杀……没有事实证明这个女人是被谋害了,甚至不能证明她已死了。《纪实报》说她失踪了,邻居们开始怀疑。我们的职责不是报道家庭

① 徐小立,陈丹丹.新式新闻事业开启之时的黄色新闻潮[J].云梦学刊,2013(5):153-156.

妇女的闲话,如果我们对这类事发生兴趣,我们报纸的内容每天可要多上一倍。

凯恩:从今天起,我们就要对这类东西感兴趣了。我希望你派一个最精干的人去找西佛尔斯东先生,让他跟西佛尔斯东先生说,如果他不立即交出他的妻子,《问事报》就要设法让他进牢房。

卡特:《问事报》就要设法让他进牢房?

凯恩:叫他告诉西佛尔斯东,说他是一名侦探……隶属于中央署。

卡特:如果西佛尔斯东先生起了疑心,要看他的证章……

凯恩:如果西佛尔斯东先生起了疑心,要看他的证章,你的人就装出愤慨的样子,把西佛尔斯东先生叫做"无政府主义者",要大声地喊,让左右邻居都能听到。

卡特:凯恩先生,我没法相信,一家受人尊重的报纸的职责……

凯恩:卡特先生,你是最能领会的,再见。

《性书大亨》:炮制黄色新闻使他成了"传奇"

电影基本信息

片　　名:《性书大亨》(People vs. Larry Flynt)
制片地区:美国
导　　演:米洛斯·福尔曼
编　　剧:拉里·卡拉斯泽斯基,斯科特·亚历山大
类　　型:剧情
主　　演:伍迪·哈里森,科特妮·洛芙
片　　长:129 分钟
上映时间:1996 年
主要奖项:第 54 届美国电视电影金球奖(1997 年):剧情类最佳导演、剧情类最佳编
　　　　　剧,剧情类最佳影片、剧情类男主角、剧情类女主角提名
　　　　　第 3 届美国演员工会奖(1997 年):电影奖-最佳男主角提名
　　　　　第 47 届柏林国际电影节(1997 年):金熊奖最佳影片
　　　　　第 49 届美国编剧工会奖(1997 年):保罗·萨尔文纪念奖
　　　　　第 69 届奥斯卡金像奖(1997 年):最佳男主角、最佳导演提名
　　　　　第 6 届 MTV 电影奖(1997 年):最佳突破表演提名
　　　　　第 10 届欧洲电影奖(1997 年):杰出成就奖

这是一部极为"另类"的电影。

主人公是一个既聪明又滑稽、既自傲自负又恬不知耻的色情杂志出版商，他竟然一生都在为争取所谓的"言论自由"而不断进行着诉讼，并且因为炮制黄色新闻而成了美国新闻史上一个传奇式的人物。

《性书大亨》由真实事件改编拍摄，它讲述了这位传奇人物——出生于肯塔基州贫农家庭的拉里·弗林特的传奇故事。影片由执导过《飞越疯人院》的米洛斯·福尔曼担任导演。

拉里一生没有接受过什么教育，早年他靠产销私酒谋生，后来又成了"好色客"夜总会的老板。然而拉里却颇具商业头脑，他瞄准了社会大众偏爱奇闻轶事的心理，创办了一本色情杂志《好色客》。

与当时流行的《花花公子》《藏春阁》等色情刊物相比，《好色客》更为露骨，它专门刊登采访性感女星和花花公子的文章。由于文字和图片过于暴露，连一般的小摊贩都不敢出售，首期发行的15万份也几乎全部被退回。

正当拉里犯愁之际，一个驻守在偏远岛屿的军人打电话给他，称《好色客》上的某个裸女曾是"艾森豪威尔的夫人"。这个耸人听闻的"假消息"被散布出去后，杂志的销量立刻呈直线上升，最高时竟然达到了200万份！拉里还在《好色客》上开了一个"本月王八蛋"的专栏，专门痛骂政客、富人和宗教领袖。任何一个公众人物，只要符合他认定的"王八蛋"标准，他就对其进行肆意攻击。这种黄色新闻的套路，使得《好色客》一跃而成为闻名美国的色情读物，拉里也因此成了出版界的新贵。

低成本的投入换来了巨额回报，拉里成了百万富翁，他买下了大房子，还迎娶了相爱多年的脱衣舞女郎奥尔西娅，过上了穷奢极欲的生活。但就在此时，灾祸降临了：1972年，警方以涉嫌"指使他人卖淫"并"参与有组织犯罪"等罪名将拉里逮捕。法院一审裁决他有罪，入狱25年。后在多方援助下，5个月后拉里得以洗刷罪名出狱。他获释后去教堂接受了宗教洗礼，成了一名基督徒。

6年后，因为公开销售《好色客》，拉里被再次逮捕。在佐治亚州州立法院门外，拉里与其律师被一名白人至上主义者开枪击伤，导致腰部以下瘫痪，此后他都只能在轮椅上度过时日。出院后，拉里宣布放弃基督教信仰，并与奥尔西娅移居好莱坞的贝弗利山庄。两人对《好色客》杂志不闻不问，整日沉迷于吸食毒品，以此逃避现实。

此后，拉里又经历了两场诉讼，而奥尔西娅则因感染艾滋病不治身亡。

电影的高潮部分，是1983年11月拉里与著名牧师福尔韦尔进行的诉讼。这起官司的起因，是拉里在《好色客》刊登了一则酒水促销广告，内容虚拟了福尔韦尔在饮酒后与其母亲在洗手间乱伦。尽管广告底部印了一行"谐仿广告——勿当真"的小字，但福尔韦尔仍然以诽谤、侵犯隐私和蓄意造成情绪困扰等三项罪名起诉了拉里。法院一审判决拉里需支付福尔韦尔补偿性赔偿和惩罚性赔偿各10万美元。拉里不服判决，于1987年上诉至最高法院。最终，最高法院以"美国宪法第一修正案承认言论自由，所有公民都受第一修正案保护"为由，裁决拉里获胜。

《性书大亨》真实再现了拉里与福尔韦尔的双方律师与9位大法官在法庭上唇枪舌剑、

激烈辩论的场景——

　　艾萨克曼(拉里的律师)：我国备受珍视的观念之一，就是应该存在无拘无束的公开辩论和言论自由。现在，摆在你们面前的问题是——公众人物让自己免受精神伤害的权利，是否应该胜过美国公民自由表达自己看法的权利。

　　斯卡利亚(大法官)：宪法第一修正案无疑具有不可估量的价值，但它并不是整个社会唯一的价值，并不是所有言论都会受到第一修正案的保护。如果仅仅因为自己是公众人物，就不能保护自己和家人免遭谐仿，你认为华盛顿还会出任公职吗？

　　艾萨克曼：在乔治时代，的确有人在一幅漫画中将他画成一头蠢驴。

　　斯卡利亚：这个我可以理解。我想，乔治也会理解。但这跟你和你母亲在洗手间乱伦相去甚远。

　　艾萨克曼：法官先生，这两者之间毫无关系。因为你说的是品位，而不是法律。这件事有关品位，却无关法律。因为言语无法伤人，没有人会相信《好色客》杂志所说的福尔韦尔和她母亲有染。在这个国家，嘲讽评论历史悠久。现在如果福尔韦尔只是因为单纯的谐仿就对他人进行诉讼，那么只要是公众人物就都可以这样做了。显然，当人们评论公众人物的时候，公众人物会受到精神伤害，而因此就进行起诉，则会变得毫无意义。这样只能准许我们惩罚不受欢迎的演讲者，而我们的国家建立在，至少部分建立在坚信不受欢迎的演讲对国家的兴衰至关重要这一点上。

　　《性书大亨》这部影片的最大价值，或许就是希望观众能对西方社会所谓"言论自由"的范围、尺度和内涵等重新进行一番思考。

　　吊诡的是，这样一种理性的思考，竟然是由一个臭名昭著、令人生厌的黄色新闻的拥趸者拉里所引发的，这还真是有点让人啼笑皆非呢！

第18讲

洋葱新闻：吐槽式的恶搞

洋葱新闻

"洋葱新闻"指的是专业的"假新闻"。所谓"专业"，是指这些假新闻运用了夸张的手法，对新闻事实或新闻现象进行加工、改造、评论，以达到讽刺现实、表达看法或主张的目的。

洋葱是我们在日常生活中常见的一种食物，洋葱的每一片都是平等的，它代表着碎片化和去中心化，因此"洋葱新闻"也就意味着新闻的平等化。"洋葱新闻"虽然看起来没有什么深度，但它却并非真正意义上娱乐化的、博人眼球的"假新闻"。从本质上说，"洋葱新闻"是一种带有人文关怀的、反传统的草根文化，因为人们不仅需要了解正统的、权威的新闻，他们也需要有像"洋葱新闻"这样轻松搞笑的"假新闻"，来消解权威、释放压力。

"洋葱新闻"20世纪80年代兴起于美国。1988年，美国威斯康星大学两名大三学生——蒂姆·科克和克里斯托弗·约翰逊租了一台苹果电脑，创办了一份只有12个版面的讽刺小报《洋葱》。据说这个报名还是科克的叔叔给取的，之所以叫"洋葱"，是因为当时这两个办报的穷学生平时最常吃的就是洋葱三明治。由于《洋葱》的内容诙谐、幽默，一经推出，便受到了大学生们的欢迎。

1989年，科克以1.9万美元的价格，将报纸卖给了一位叫做斯科特·迪克斯的编辑，迪克斯又将《洋葱》戏谑、讽刺的风格继续发扬光大。1996年，"洋葱新闻"开设网站，在全国范围内引起了关注。2000年，《洋葱》被美国喜剧频道收购，其讽刺品牌被延伸到了其他形式的媒介中。2007年4月，"洋葱新闻网"开通，向网民提供24小时的网络视频服务。如今"洋葱"已从当年的一份廉价讽刺小报发展成为美国最大的恶搞新闻集结地，而"洋葱新闻"也从一个单纯的新闻现象上升为一种媒介文化现象。

中国的"洋葱新闻"起步于本世纪初。2005年12月，一位名叫胡戈的自由职业者将陈凯歌执导的电影《无极》、中央电视台的《中国法治报道》栏目以及上海马戏城的马戏

> 表演等视频资料,进行重新改编、剪辑和配音,在网上发布了一条时长20分钟、名为《一个馒头引发的血案》的恶搞视频,受到网民热捧,该视频被大量下载。此后,这一"恶搞"热潮便在国内互联网遍地开花。
>
> 无论是美国的"洋葱新闻",还是中国本土化的网络吐槽与恶搞,与新闻真实性这一基本原则都是不相符的,与新闻专业主义更不可同日而语,但它们仍然是基于真实的新闻事件或新闻现象的,只不过是以诙谐、恶搞、杜撰的风格,从另一个特殊角度还原了真相、揭露了现实,这也是"洋葱新闻"与假新闻之间有所区别的地方。

《洋葱电影》:一片片剥开美国社会的"洋葱"

电影基本信息

片　　名:《洋葱电影》(The Onion Movie)
制片地区:美国
导　　演:汤姆·肯特兹,迈克·马奎尔
编　　剧:托德·汉森,罗伯特·D·西格尔
类　　型:喜剧
主　　演:兰·卡琉,史蒂文·席格
片　　长:80分钟
上映时间:2008年

为纪念"洋葱新闻"在传媒产业取得的巨大成功,2008年6月,"洋葱新闻网"投资拍摄了电影《洋葱新闻》。

这部电影保持了"洋葱新闻"一贯的虚构特色,电视台主持人在播报新闻的同时,夹杂着五花八门的电视预告片、嘉宾访谈和专题节目等,所有内容都指向了两个字——恶搞。

现在播报洋葱新闻——美国最棒的新闻来源。

本节目由戴娜·波波斯、资深记者基普·肯戴尔以及获奖主播诺姆·阿奇共同主持。

阿奇:今天第一条新闻来自底特律。汽车业制造巨头美国汽车宣布召回2004辆装有颈部安全带的汽车,为了减少头部伤害,颈部安全带于上月投入生产,随即发现会造成气管压伤、脊椎严重损伤及突然斩首。

(第二条新闻)美国陆军宣布启用一项招录新兵的计划。

(插入视频)阿拉巴马州,移动镇。

军方:你现在报名,就能得到两张奥兹音乐节(全球最大的重摇滚巡回演唱会)的门票以及一组卡车用的挡泥板。服役半年之后,就有权获得28克大麻。

应征者:太棒了!

军方:再服役半年,就有更多的大麻。

应征者:你他妈是瞎扯吧?我真能得到更多大麻?

军方:不仅如此,如果在外国的冲突中执行任务,退伍时就能得到……这个,一张热力宝贝的海报。

应征者:该死的,给我报名吧!

(第三条新闻)今早的网络故障持续了3小时,使全国的生产效率大幅提高。网络断供期刺激了从纽约到加利福尼亚的工作效率,阻止了约1亿2千万的美国雇员工作时间在网上闲逛,更多洋葱新闻稍后播出。

房子爆炸了没人关心,而一双失踪的破袜子却被放置在了头条;在MV(短片)里每句话都离不开"性"的女歌星,却口口声声说她是在探讨爱情;两国间的战争一触即发,却被小男孩一句"爱与和平"给轻松搞定;部队要吸引年轻人当兵,便以大麻和艳星海报作为奖励;感动美国的人物,是一个倒霉透顶的残疾运动员;植物人被安排来参加跳水运动;恐怖分子在警察指导下进行训练;军方淘汰的地雷被用来清理草坪;监狱不够住,就让犯人住进民宅;持枪入室抢劫的嫌犯,被招聘当了客户经理;袭击电视台的恐怖分子最终被美国西部文化所征服……

这部带有"洋葱新闻"基因的影片,以幽默、诙谐的情节讽刺着美国现实生活中的黑暗面。"美国社会全景式'洋葱'一片一片地被剥开,从影像中散发着阵阵刺鼻的'臭味',如学黑人说话方式的白人青年,无孔不入的广告,恐怖分子,恐怖暴力游戏街机,公开播放暴力色情内容的DVD和电视节目,低价的所谓上层社会人士的趣味和生活的空虚,以及美国的高肥胖率、犯罪率和高失业率,公司电脑更新换代的速度,领养黑人小孩的公益广告,受游戏和电视影响的学生,性感女歌手,无聊的电影和无聊的电影评论员,美国监狱和美国警察,美国电视台和美国广告商,报道残障运动员的方式,美国政客,推销人员和推销方式,缺乏人性和同情心的烹饪节目,过气的刚戒毒的明星等。其讽刺开涮对象从老百姓日常的家居生活到流行文化,再到政治生活和美国传统价值观,统统囊括并——对号入座。"[①]

《洋葱电影》原定于2003年下半年公映,据说因为在影片试映时观众反应过于冷淡,于是在电影公司的干预下,该片未能进入院线。2008年6月,《洋葱新闻》被制成DVD对外发行。嗯,这样看起来,这部电影也确实挺"洋葱"的啊!

① 项梦婧.从美国最新喜剧片《洋葱电影》谈解构的转变[J].北京电影学院学报,2010(5):106.

第 19 讲
收视率：让人欢喜让人忧

收视率

"收视率"是一个舶来词汇，指的是"某一时段内收看某一电视节目的个人或家庭占电视观众总人口数或总家庭数的比率"。[1]

收视率是"一种电视节目制作者用以向广告主介绍观众情况，以便投放广告的商品，揭示了电视工业最本质的运作机制，是电视节目商品化最明显的表征"。[2] 作为电视市场里内容产品制作方、电视台和广告商之间进行商品交易的"市场货币"，收视率在相当程度上影响着电视节目编排、社会效果评判、投资决策以及趋势判断等多方面的综合认识与选择。

为了提高收视率，电视产业的内部竞争变得越来越激烈。也正因为如此，"片面追求收视率"或"收视率造假"就成了业界挥之不去、屡禁不绝的阴影，甚至还一度冒出了"收视率是万恶之源"的说法。

北京大学张颐武教授在分析了当前我国电视产业"唯收视率论"的现状时指出，"唯收视率论"导致了三个相当恶劣的后果："一是'劣币驱逐良币'，让那些收买收视率、水平不高的作品压住了不收买收视率的作品，造成认知扭曲，还会让制作方和明星等得到不当利益。二是造成负面示范效应，影响未来电视业的选择，'暗示'人们去投资那些与收买收视率相关的电视剧。三是让本来不买收视率的人，面临不参与购买收视率就得不到好评价的窘境，从而使整个行业的生态被恶化和扭曲"。[3] 如何让电视产业尽早摆脱"唯收视率论"的毒瘤，实现健康、良性的发展，这恐怕是广大电视工作者需要共同面对的一大难题吧。

[1] 童兵,陈绚.新闻传播学大辞典[M].北京:中国大百科全书出版社,2014:432.
[2] 时统宇.收视率异化三部曲[J].青年记者,2018(12):91.
[3] 张颐武.不唯收视率,也不能没收视率[N].经济日报,2018-10-13.

《机智问答》:他们合起伙来欺骗观众

电影基本信息

片　　名:《机智问答》(Quiz Show)
制片地区:美国
导　　演:罗伯特·雷德福
编　　剧:保罗·阿塔那斯奥,理查德·古德温
类　　型:剧情,传记,历史
主　　演:拉尔夫·费因斯,约翰·特托罗,保罗·斯科菲尔德,大卫·佩默
片　　长:133分钟
上映时间:1994年
主要奖项:第67届奥斯卡奖(1995年):最佳影片、最佳导演、最佳男配角提名

电视上受观众热捧的那些娱乐节目,会不会为了提高收视率而故意作假呢?美国电影《机智问答》给出的回答是:完全有这种可能,而且也真真切切地发生过。

《机智问答》改编自20世纪50年代发生在美国的最大一桩电视丑闻案,而这一丑闻与收视率紧密相关。

美国全国广播公司(NBC)在黄金时段推出了一档收视率极高的益智节目——《21分问答》,受到成千上万观众的追捧。赫伯特是该节目的"常胜将军",已连续多场夺冠。但电视台老板觉得赫伯特已经渐渐失去了新鲜感,下令节目制片人阿尔伯特和丹赶紧去寻找新人代替,以维持节目的高收视率。

阿尔伯特和丹找到了哥伦比亚大学的讲师查尔斯,他是著名诗人马克和小说家多萝西夫妇的儿子。他们希望查尔斯能够参加《21分问答》,并保证他一定能夺冠。两个人告诉查尔斯:赫伯特之所以能连战连胜,那是因为他事先已经知道了答案;而且电视台高层一致认为,只要能巩固收视率,作弊并不是什么大不了的事。

经过再三考虑后,查尔斯决定与他们合作。于是,丹指令赫伯特必须在下一场比赛中失败。结果在与查尔斯的比赛中,赫伯特连最简单的问题都答错了。查尔斯获胜,取代赫伯特成了大众的新宠。赫伯特则因为失去了电视光环,家庭收入锐减,他威胁丹,表示要对电视台采取法律行动。

平时经常收看《21分问答》的迪克是毕业于哈佛大学法学院的国会律师,赫伯特在比赛中的意外败北,让他怀疑该节目可能存在舞弊行为。于是,迪克开始对赫伯特和查尔斯展开

调查。赫伯特告诉迪克，自己在节目中能否回答出问题，都是由电视台预先安排好的。他还推断，假如他能够事先得到答案，那么查尔斯也一定能。此时电视台要求查尔斯故意输掉比赛，不过又给了他一个更大的合同——作为"特约记者"进入一档新的电视节目。

随着手头掌握的《21分问答》涉嫌欺诈的证据越来越多，迪克打算在国会举行听证会。赫伯特和查尔斯陆续进入国会作证，这桩电视台与选手串谋作弊以提高收视率的丑闻终于大白于天下。

电影中有一幕是在听证会上委员会成员与赫伯特之间的一段对话，极为生动地揭示出电视台与参赛选手之间究竟是如何串谋的——

> 委员会：你是说你一直赢？
> 赫伯特：是的。
> 委员会：在节目中你曾得到过帮助吗？
> 赫伯特：他们事先告诉我答案，通常周五得到答案，周一排演。
> 委员会：一开始就是如此？
> 赫伯特：对，丹到我家说，你想赚两万五吗？我说当然。
> 委员会：排演是什么意思？
> 赫伯特：他要我对着麦克风呼气叹息，像这样子……哼，哼。他要我呆板地说，"我要九分"。
> 委员会：全都是安排好的？
> 赫伯特：我最好咬嘴唇、抹额头。他说不能擦，要轻拍才有效果，他们会把冷气关掉让我流汗。

本片导演罗伯特·雷德福也是一位著名的演员，《走出非洲》《大河之恋》等名片或是由他主演，或是由他执导，《机智问答》则是他展现深厚导演功力的又一力作。影片对收视率、偶像崇拜以及个人名利等议题均有相当深刻的探讨，整个故事充满了张力。

影片剧终前打出了一行字幕：那些曾参与《21分问答》作弊丑闻的人，后来一个个都混得挺不错；而且直到现在，观众们对类似的电视益智游戏节目仍然是乐此不疲。

或许这正应了影片中一位丑闻参与者所说的话："益智节目不是公共事业，是娱乐。我们不是罪犯，只是搞娱乐的……"

《电视台风云》：他被收视率逼上了黄泉路

电影基本信息

片　　名：《电视台风云》(Network)

制片地区：美国

导　　演：西德尼·吕美特

类　　型：剧情

主　　演：威廉·霍尔登，费·唐纳薇

片　　长：121分钟

上映时间：1976年

主要奖项：第49届奥斯卡金像奖(1977年)：最佳原创剧本、最佳男主角、最佳女配角、最佳女主角，最佳影片、最佳男主角、最佳男配角、最佳导演、最佳摄影、最佳电影剪辑提名

第34届美国金球奖(1977年)：剧情类最佳男主角、剧情类最佳女主角、最佳编剧、最佳导演

收视率缘何会被一些人称为"万恶之源"？《电视台风云》将带你走进"压力山大"且极端冷血的美国电视产业的"果核"中去寻找答案。这部影片反映了20世纪70年代，处在收视率高压之下的美国电视业如何一步步地将从业者"异化"为了电视媒介的奴隶。

影片刚开始，一段旁白便点明了故事发生的背景——

本片讲述了美国联合广播公司"无线新闻"栏目主播霍华德·比尔的故事。

他早年曾是电视界声名显赫的要人，是最好的新闻主播，他节目的开机率是16%，收视率高达28%。然而1969年，他的运气开始下滑，收视率降到22%。接下来的一年，他妻子去世，撇下无儿无女的他孤身一人。他节目的开机率降到了8%，收视率也只有12%了。

人们渐渐孤立了变得暴躁的他，他于是开始酗酒。

1975年9月22日，他被解雇了，解雇令两周后生效。这消息是联合广播公司新闻部的头儿麦克斯·舒马赫告诉他的，两个老友为此喝得酩酊大醉。

作为美国联合广播公司"无线新闻"栏目的王牌主播，比尔的精神状态和事业都不断向低谷滑落。此刻面对公司的解雇决定，比尔在与舒马赫喝得晕晕忽忽的时候，突然冒出了一个大胆的想法：

比尔：我想自杀。

舒马赫：别这么说，比尔。

比尔：我要在7点新闻播到一半时，开枪打爆我的头。

舒马赫：那你的收视率肯定狂高，我敢肯定，50%是小意思。

比尔：真的？

舒马赫：那当然。我们还可以做个系列节目，叫"一周自杀要闻"。干吗这么放不开？应该叫"一周死亡要闻"。

比尔：按我说，叫"一周恐怖要闻"。

舒马赫：一定会有很多人喜欢。自杀，暗杀，到处放炸弹的疯子，黑手党的职业杀手，撞得稀巴烂的汽车，叫"死亡时刻"不错。"一个星期天晚上全家共享的好节目"，肯定能一举打败迪士尼的破节目。

果然，第二天电视直播时，比尔便宣布要在一周后的节目里自杀。此言一出，媒体一片哗然，电视台高层更是极为震怒。次日的新闻直播节目，原计划是让比尔为前一天的言论向观众做出合理解释，然而深感前途无望的比尔却再次大放厥词。人在现场的舒马赫并未阻止比尔的举动，因为电视台高层早就对新闻部节目收视率的下降表达出强烈不满，因此舒马赫也想借比尔的愤慨之词出一出心中的怨气。

联合广播公司年轻的女制片人戴安娜·克里斯特森是一个野心勃勃的工作狂，她曾策划了一个相当冒险的电视栏目——利用恐怖分子自拍的录像，做一档系列的暴力节目。她认为，电视台完全可以利用比尔的胡说八道来提高收视率。于是她说服了电视台高层，决定让比尔继续在电视上胡扯。

随着比尔在直播时抖出许多大佬的隐私，大佬们再也坐不住了，他们派人警告了比尔。比尔于是一改原先的胡扯风格，主持起来愈发谨小慎微、循规蹈矩。大佬们虽然不再有意见了，观众们却又表达出不满，因为生活乏味的他们收看电视就是为了发泄内心的郁闷，而那些"大道理"他们是根本听不进去的。

比尔节目的收视率直线下滑，力挺比尔的戴安娜终于坐不住了，为了挽回收视率，她决定让比尔在直播节目时被杀死。于是播音室里响起了一阵枪声，比尔被打死了，节目的收视率终于止跌回稳。

影片结尾令人印象深刻：正在直播的比尔被乱枪打死，而现场的工作人员却没有丝毫的慌乱，他们稳稳地操控着摄影机，冷静地向前推进，并将画面定格在满是血迹的比尔身上，没有流露出任何的感情，显得极为冷酷。这一幕也将美国电视媒体的黑暗、从业人员的挣扎淋漓尽致地表现了出来。电影中有一段比尔在直播时的大段独白，被许多人誉为可与电影《华尔街》里迈克尔·道格拉斯的"贪婪"独白，以及《刺杀肯尼迪》里凯文·科斯特纳的法庭陈述一样名垂影史：

我不需要告诉你们事情很糟糕，因为所有人都知道事情很糟糕。现在是个萧条期，每个人都失业，或者战战兢兢地害怕失业，一块钱就像以前的5分钱。银行都完蛋了。售货员带着枪站柜台，满街都是朋克，没有人能知道做什么，这种生活似乎看不到头。我们知道空气不再适合呼吸，也知道我们的食品不再安全。我们坐着看电视，听着某些播音员告诉我们，今天发生了15起杀人事件和63起暴力事件，好像这是理所应当发生的一样。我们知道事情很糟糕，比糟糕还要糟糕，应该说是都疯了。所有事情、所有地方都疯了，所以我们哪儿也去不了，只好坐在家里，慢慢地坐等自己生活的世界越来越小。我们只能说，"求你了，至少让我们在自己家里可以一个人待着吧，让我可以吃烤面包，可以看电视，可以给我的车配上钢制辐射板，我就满足了，就让我一个人待着就好了。"

我不会让你一个人待着的。我就是要你发疯！我不允许你抗议或是暴动，不要给你们的众议员写信，我不知道告诉你们些什么。我不知道对于经济萧条、通货膨胀、苏联人、街上的犯罪事件能做些什么，我只知道首先你们得疯掉！你们应该说，"我是个人，真该死，我的生活是有意义的！"所以，我要你现在就站起来，我希望你们所有人都从椅子上站起来，我希望你们每个人现在都站起来，走到窗户前，打开窗户，把头探出去喊，"我已经完全疯了，我再也受不了这样了！"

如今距离这部电影上映已经过去几十年了，比尔"胡扯"的这些现象今天还有没有呢？电视台还是一如既往地"唯收视率论"吗？观众们还是习惯于接受电视节目的"催眠"吗？《电视台风云》提出的这些问题，仍然值得人们深思。

或许尼尔·波兹曼的一段话，能带给我们一些不一样的思考：

电视之所以是电视，最关键的一点是要能看，这就是它的名字叫"电视"的原因所在。人们看的以及想要看的是有动感的画面——成千上万的图片，稍纵即逝却斑斓夺目。正是电视本身的这种性质决定了它必须舍弃思想，来迎合人们对视觉快感的需求，适应娱乐业的发展。[①]

① 尼尔·波兹曼.娱乐至死[M].章艳,译.北京:中信出版集团,2015:111.

《恐怖直播》：为收视率他们私下做起交易

电影基本信息

片　　名：《恐怖直播》(The Terror Live)
制片地区：韩国
导　　演：金秉宇
类　　型：犯罪,悬疑
主　　演：河正宇,李璟荣,李大卫
片　　长：88分钟
上映时间：2013年
主要奖项：第34届韩国电影青龙奖(2013年)：最佳新人导演,最佳男演员、最佳剧本提名
　　　　　第50届百想艺术大赏(2014年)：最佳电影、最佳导演、最佳男主角、最佳电影剧本提名

　　一天早上,韩国SNC电视台旗下广播电台节目"每日要闻"的主持人尹英华正在就税率改革问题与听众进行直播连线,突然一个自称是家住首尔昌信洞的普通工人"朴鲁圭"打来电话,向他抱怨超高的电费和有关部门对他的威胁。尹英华以电话偏离主题为由,准备强行中止通话,没想到的是,对于这通电话,电台竟然无法单方面切断。愤怒的"朴鲁圭"一边继续抱怨着,一边扬言要炸掉汉江上的麻浦大桥。尹英华听罢不以为然,甚至还嘲讽对方说:"想做的话就赶紧做"。谁知话音未落,直播间的窗户外就传来了一声巨响,距离SNC大厦不远的麻浦大桥被应声炸断。

　　原来,30年前,朴鲁圭是麻浦大桥一名普通的建设者。几十年来,韩国经济高速发展,但像朴鲁圭这样的底层群众却没能享受到经济发展所带来的红利。两年前政府组织工人对大桥进行修整时,大桥栏杆突然断裂,3名工人不慎掉入河里,而附近的警察和救援队却在忙着进行演习,无人前来施救,从而导致坠河的工人全部遇难。事发后,遇难工人家属没有得到任何赔偿,甚至连一句道歉的话都没有听到。因此"朴鲁圭"制造爆炸的目的很明确:就是要求21亿元的补偿金,并胁迫总统就坠河事件向遇难者家属道歉。

　　"朴鲁圭事件"很快就成了舆论热点,SNC电视台高层意识到:这是一次千载难逢的提升收视率的好机会,他们决定抓住观众的猎奇心理,将尹英华与"朴鲁圭"的电话连线直接呈现在电视上,狭小的电台直播间也瞬间变身为一个电视直播间。在进行直播连线的同时,披在韩国权贵阶层身上的"新衣"被一层层剥掉:电视台高层唯收视率是从;警察厅长刚愎自用,

满口污言秽语;主播尹英华被曝出收受贿赂,等等。

大桥即将崩塌之际,"朴鲁圭"藏身的大楼被警方包围了。随着一声巨响,这幢大楼轰然倒塌,砸向了 SNC 大厦。昏迷中苏醒过来的尹英华从电视报道中得知,朴鲁圭是两年前坠河的遇难者之一,而拨打电话的"朴鲁圭"其实是朴鲁圭 17 岁的儿子朴晨佑。当朴晨佑得知让总统道歉的要求不可能被满足时,他唯一想做的事就是将 SNC 大厦炸毁。

在被损毁的直播间里,尹英华与朴晨佑第一次碰了面。赶来的警察将朴晨佑当场击毙,绝望中的尹英华则按下了朴晨佑临死前递给他的遥控爆炸按钮。

此时,电视正播放总统给"朴鲁圭事件"做最后定性的画面,总统宣布反恐取得了最终胜利,而被尹英华引爆的 SNC 大厦则缓缓地砸向国会大厦。

这就是韩国电影《恐怖直播》的主要剧情。

影片中电台主播尹英华与朴晨佑之间的一段对话,充分反映了"收视率"在 SNC 电视台心中无可替代的分量——

尹英华:不好意思,让您久等了。我们这就要开始做直播了,想说的话,请想好之后再讲。

朴晨佑:我会想好再说的,出场费怎么算?

尹英华:我们怎么能给恐怖分子出场费呢?我们没有钱。

朴晨佑:要是播我的话,收视率肯定不一般。电话是我打的,新闻也是我给的,钱却被电视台拿走,这太不像话了吧?

尹英华:这个您从哪听说的?

朴晨佑:不给的话,我就找别的地方了。

尹英华:您想要多少呢?

朴晨佑:用笔记一下,2179245000 元。

尹英华:很好奇,这是一笔什么钱?

朴晨佑:想知道的话,现在马上往通话的这个号码打钱,这算是个投资,因为我会给你们挣到很多广告费的。

尹英华:我们可能会通过这个号码追踪你的。

朴晨佑:节目当中我被抓的话,你们也应该损失不小吧?

尹英华:好的,我们满足你的要求,先做直播吧。要是错过这个时机的话,我们也给不了你这个钱。

朴晨佑:看来这里不适合我,我和其他节目也在谈。要是你们没有意向的话,我就挂电话了。不做是吧?

尹英华:不是,说实话,你是因为钱才这样吗?现在对你来说,最重要的是能给你一个说自己故事的机会,就算你联系别的地方,也没人会管你的。

朴晨佑:我需要这笔钱。

尹英华：所以我们才说会满足你的，再加上这个机会，恐怖分子的声音不做任何编辑，没有节目会这么做。他们都是以节目为先，而不是以人为先。我们不一样，我们让你放开了骂，讲出故事，我会好好帮你。好了，现在是我们节目该开始的时间了，要是再拖延下去，我们也没有办法了。

朴晨佑：知道了，已经收到钱了，请开始吧。

《恐怖直播》这部电影虽然不是什么大制作，但故事结构相当完整，观众从头到尾都沉浸在异常紧张的气氛当中。导演仅凭着一间小小的直播间，就为我们展现了一个惊心动魄、蕴含深刻社会意义的宏大叙事，这也体现出韩国电影非同一般的制作水准。

第 20 讲

电视真人秀:情感的连接与互动

真 人 秀

"真人秀"是一种"以'真实'为卖点,以游戏、表演推动情节,以旁观式拍摄营造真实感"的电视类节目,其目的是通过建构符合观众情感结构的世界,来"迅速占领电视收视市场的重要位置"。①

如果仅从字面上看,真人秀包含了两方面的内容:

首先是"真人",也就是没有剧本,没有角色扮演,强调百分之百的真实。

其次是"秀",也就是这些"真人"必须要按照一定的游戏规则来展开活动,只有这样,才能让节目有趣、好看、充满娱乐性,也才能够牢牢地吸引住观众。

真人秀起源于美国。早在 20 世纪 50 年代,美国就推出了一部叫做《一日女王》(*Queen for a Day*)的电视游戏节目,该节目已初具真人秀的雏形。其主要内容是:女性通过完成种种考验来博得观众的同情心,最终赢取皮草大衣和家用电器等丰厚奖品。

真人秀真正兴起是在 20 世纪七八十年代。1973 年,美国公共电视(PBS)摄制组深入一户普通家庭,历经 7 个月拍摄,完成了 300 多个小时的素材,并最后剪辑成 12 个小时的节目,取名为《一个美国家庭》。该节目讲述了这家人从儿子出生到婚姻破裂的全过程,狗血的情节吸引了上千万观众的围观。

1992 年,MTV(音乐电视网)推出一档新节目,名为《真实的世界》(*Real World*)。该节目已具备后来真人秀电视节目的主要元素:7 个 20 多岁的青年男女生活在一起,摄像机 24 小时跟踪拍摄他们的起居生活。

① 张玲玲,易领高. 真人秀节目"批判性观看"研究[J]. 新闻与传播研究,2016(3):37.

1999年，荷兰一家电视台制作了一档节目——《老大哥》(The Big Brother)。节目组挑选了10名背景不同、性格各异的选手，将他们封闭在一间房子里共同生活85天。选手们每周六都要选出两个最不受欢迎的人，而每天守候在电视机前的观众则通过拨打声讯电话，在这两个人中再挑选出一个他们最不喜欢、最没有人缘的选手出局。此后，真人秀开始作为一个独立的节目样式出现，并迅速发展起来。

我国电视真人秀节目起步较早。2000年6月，广东电视台《生存大挑战》节目开播，中国观众首次领略到真人秀节目的魅力。随后中央电视台和不少省级电视台纷纷开办真人秀节目，真人秀浪潮席卷全国。

2005年是我国真人秀节目快速发展的一年，其中以"海选""全民娱乐""民间造星"等为主要特征的"表演选秀类"成了最大赢家。湖南卫视的《超级女声》、央视的《梦想中国》以及东方卫视的《我型我秀》等都取得了不俗的收视成绩。

近年来，真人秀已逐渐形成为一种具有普遍社会意义的文化现象。"真人"从影视明星延伸到一般民众，"秀"也从经营类、婚恋类拓展到日常家庭生活类。通过慢节奏的故事叙述、接地气的生活体验以及细腻的情感传递，真人秀节目赢得了越来越多观众的喜爱。

人们之所以热衷收看电视真人秀节目，主要是因为"为他人的幸福而欣喜，为他人的不幸而悲伤，这一现象在人际互动中颇为常见。当人们看到他人经历了某事或正处于某种情绪状态时，能够产生一种近似感同身受的体验，这就是共情(empathy)"，[1]正如德国学者罗伯特·费肖尔(Robert Viscler)所指出的那样："那些形式像是在自己运动，而实际上只是我们自己在它们的形象里运动。"[2]

随着真人秀节目的火爆，一些问题也随之显现，比如有些节目制作粗劣、缺乏创新、数量虽多但精品较少等。不过引起人们最大争议的，是一些真人秀节目靠炒作个人隐私来吸引眼球，不尊重当事人的肖像权和名誉权，甚至还有一些环节的设置逾越了法律底线。如何避免沦为肤浅的、过度娱乐化的刻意表演，这是我国真人秀电视节目在今后发展中应多加关注的问题。

[1] 赵瑜,沈心怡.观察类真人秀的共情效应及其触发机制[J].现代传播,2020(12):92.
[2] 朱光潜.西方美学史[M].北京:人民文学出版社,2002:589.

《楚门的世界》:只有他才是"真实的人"

电影基本信息

片　　名:《楚门的世界》(*The Truman Show*)

制片地区:美国

导　　演:彼得·威尔

编　　剧:安德鲁·尼科尔

类　　型:剧情

主　　演:金·凯瑞,劳拉·琳妮,诺亚·艾默里奇,艾德·哈里斯,娜塔莎·麦克艾霍恩等

片　　长:103分钟

上映时间:1998年

主要奖项:欧洲电影杯(1998年):环球银幕奖
　　　　　国家评论协会奖(美)(1998年):最佳男配角
　　　　　第71届奥斯卡金像奖(1999年):最佳导演提名,最佳男配角提名,最佳原创剧本提名
　　　　　第56届美国金球奖(1999年):剧情类最佳电影,最佳男主角,最佳男配角,最佳电影配乐;剧情类最佳电影提名,最佳导演提名,最佳编剧提名
　　　　　第52届英国学院奖(1999年):大卫·林恩导演奖,最佳剧本,最佳艺术指导;最佳影片提名,最佳男配角提名,最佳摄影提名,最佳特效提名

　　《楚门的世界》是派拉蒙影业公司于1998年出品的一部喜剧电影。作为一部文艺片,派拉蒙公司竟不惜血本,一出手就砸下6千万美元的拍摄预算,这在20世纪90年代的美国电影界是极为罕见的。不过现在看来,这部电影的品质和影响力却是完全对得起这笔巨大投资的。

　　虽然距离电影上映已经过去20多年了,但人们至今仍然会从不同的角度去讨论和研究它。或许随着互联网时代的到来,媒介化生存已经在潜移默化中改变了人类原本的生活形态和生活方式,唯其如此,人们对影片中男主角楚门的遭遇也就更加感同身受了。

　　楚门的英文名"Truman"意为"真实的人",影片意有所指,即除了楚门以外,其他人都不是"真实的人"。因为"真实的人"是能够进行独立思考和判断的理性人,而非"真实的人"则缺乏自己独立的思考和判断。

　　这部超现实主义题材的电影有着极其荒诞的剧情:

　　楚门从小到大一直生活在一个和谐融洽的小岛——桃源镇上。虽然他每天都过着千篇一律的生活,但内心深处却倍感满足和快乐。直到有一天,他在大街上看到自己已去世多年

的父亲后，才感觉原本习以为常的生活似乎有些不大对劲了——在他上班的公司，每个人都只在他来到单位后才开始工作；在他家附近的马路上，每天来来往往的都是相同的人和车；更让他惊掉下巴的是，身为医生并且每天都要去医院工作的妻子，竟然根本就不懂医学，并且她还像电视购物节目主持人一样，总会莫名其妙地介绍起身边的各类商品。楚门觉得这一切实在是太奇怪了，他感到了莫名的恐惧，于是决定逃离桃源镇。他买了飞机票，却被告知飞机要一个月后才有座位；改乘大巴，大巴又出现了机械故障；选择自驾，却又突遇"核泄漏"封路。此时的楚门终于弄明白了——他其实一直生活在一个虚假的世界里。原来30多年前，奥姆尼康电视制作公司收养了一名婴儿，他们决定将这名婴儿培养成纪实性肥皂剧《楚门的世界》的主人公——楚门。为此，公司斥巨资打造了一个并不存在的城市——桃源镇。

桃源镇看上去像是坐落在一个小岛上，但其实它就位于一个巨大无比的摄影棚里，而小镇上空高悬的月亮，就是电视制作公司的直播总控室。奥姆尼康电视制作公司希望能通过这种大胆前卫的拍摄手段，既满足观众对于他人隐私窥探的欲望，同时又能通过楚门的真人秀来获得巨额的广告收益。

楚门从出生那天开始，一举一动都会通过5000多个摄像头，每天24小时不间断地向全世界进行电视直播，而他身边所有的人，包括父母、妻子、好友、同事甚至路人，全部都是演员。这一切只有楚门一个人被蒙在鼓里，毫不知情。

最终，发现了真相的楚门不顾导演的重重阻挠与诱惑，毅然决然地走出了这个虚幻的世界。

如果说楚门生活的世界是一个假的世界，那么我们生活的世界是不是就一定是真的呢？

1922年，美国记者、专栏作家沃尔特·李普曼出版了《公众舆论》一书。他在书中写道：在我们观察世界之前，就已经有人告诉我们世界是什么样了。对于大多数的事物，我们总是先想象它，然后再经历它。也就是说，我们其实和楚门一样，是生活在一个由媒介营造的环境中，媒介为我们传递了什么样的景象，我们就会认识到什么样的景象。从某种意义上说，谁掌握了媒介，谁就控制了我们的思想。

李普曼把媒介营造的环境称作"拟态环境"（或译为"虚拟环境""假环境"）。在他看来，"拟态环境"并非完全虚假，也包含一些真实的要素，不过在我们绝大多数人眼里，"拟态环境"就是如假包换的真实环境。

> 我们尤其应当注意一个共同的因素，那就是楔入在人和环境之间的虚拟环境。他在虚拟环境中的表现就是一种反应。然而，恰恰因为那是一种表现，那么产生后果——假如它们是一些行动——的地方，就不是激发了那种表现的虚拟环境，而是行动得以发生的真实环境。如果那种表现不是一种实际行动，而是我们简称的思想感情，那么它在虚拟环境中没有出现明显断裂之前，会经历一个漫长的过程。但是，一旦虚拟事实的刺激产生了针对事物或他人的行动，矛盾就会迅速发展，然后——从经验得知——便会产生用脑袋撞击石头墙的感觉，并会目睹赫伯特·斯宾塞所说的"使用一堆严峻事实谋杀

美好学说"的悲剧,总而言之,会因失调而痛苦。毫无疑问,在社会生活的层面上,人对环境的调适是通过"虚构"这一媒介进行的。

我说的虚构并不是指制造谎言。我指的是对环境的描写,而这个环境在某种程度上是人类本身创造出来的。虚构的范围无所不至,从彻底的幻觉到科学家彻底自觉地使用图表模型,或者他为了解决特定问题而决心使计算结果精确到无关紧要的10位数以上。一部虚构的著作也许有着几乎无懈可击的精确度,而只要重视这种精确度,虚构就不会造成误导。①

你看,李普曼的描述不是和楚门的遭遇一模一样吗?

美国著名传播学者李普曼

在李普曼看来,大众传播形成的信息环境(即拟态环境)不仅制约了人的认知和行为,而且通过制约人的认识和行为,对客观的现实环境产生了深刻影响。

俗话说,"假作真时真亦假,无为有时有还无"。在我们生活的这个世界里,雾里看花,水中望月,究竟又有几人能看得清清楚楚、明明白白呢?

《楚门的世界》里有一句经典台词很值得玩味:"世界是一场骗局,人生是一个秀场,真的我,活在你的瞳孔里!"确实,现代传媒业正以摧枯拉朽的澎湃力量主宰着世界上的每一个个体,楚门是勇敢的,他不顾一切地挣脱了被操控的命运,而如今已被淹没在海量信息里的我们,是否也能像楚门一样有着自己的独立思考呢?或者说,看完这部电影,我们会不会也有一种不寒而栗的感觉呢?这还真得好好想一想。

① 李普曼.公众舆论[M].阎克文,江红,译.上海:上海人民出版社,2002:12-13.

第 21 讲

社交媒体：传播方式的革命

社 交 媒 体

"社交媒体"是指人们基于社交网络应用，根据自己的专业、喜好和价值观等，进行沟通意见、讨论观点、分享见解、撰写经验或评价的网络传播工具和信息传播平台。

与其他一些媒体形式相比，社交媒体最大的优势就是它拥有广泛的群众基础和丰富的互联网联接服务，这使得数量庞大的网民群体能够自发地贡献信息、创造信息、提取信息和传播信息。社交媒体为用户提供了一个相对独立的网络区域和一种迅捷便利的联络方式，这使得每个人都能更加有效地扩张自己的人际交往圈，从而极大拓宽了信息沟通的空间，深化了传播的交流意义和影响力。

目前，在欧美国家使用得比较广泛的社交媒体有 Facebook（侧重建立和维护个人社交网络）、Twitter（侧重兴趣交流）、Pinterest（侧重共享图像）、Instagram（侧重图片展示）、LinkedIn（侧重职场商务）和 YouTube（侧重视频）等。

我国流行的社交媒体大致可分为以个人即时信息更新为主的社交媒体（如微信、微博）、以分享个性化信息内容为主的社交媒体（如优酷、抖音、B 站）和以网络游戏为主的社交媒体（如英雄联盟、网络狼人杀）等。

社交媒体的出现，对于传统新闻传播活动产生了革命性影响，具体表现在以下几点：

一是对传统新闻媒体进行改造。目前我国所有的主流媒体均已实现"社交媒体化"，如入驻"两微（微博、微信）一端（客户端）"、头条号和百家号等。

二是在自媒体平台从事信息生产。许多头部用户和零散的个人用户纷纷在自媒体平台进行信息内容的生产，这些自媒体平台已不限于微信公众号和小程序，还包括内容应用程序等终端形态。

三是在聚合资讯分发平台进行信息生产。当今日头条、一点资讯和 ZAKER 等内容聚合平台开放自媒体端之后，这些平台本身也就在一定程度上具备了信息生产的性质。

> 四是在门户网站进行新闻编辑活动。以往由腾讯新闻、网易新闻、搜狐新闻和新浪新闻等门户网站进行的新闻内容改(写)编(辑)活动,随着这些网站流量的不断下滑,而逐渐向客户端导流和迁移。①
>
> 近年来,我国社交媒体发展渐成燎原之势,并已形成一个错综复杂的社交网络生态。统计数据显示:截至2022年12月,我国即时通信用户规模达10.38亿,较2021年12月增长了3141万,占网民整体的97.2%。②
>
> 据测算,在2010—2020年的10年中,全球社交媒体的每日活跃用户已经达到了29.6亿,③许多人每天醒来的第一件事情就是查看社交媒体的动态。社交媒体早已成为人们日常生活中不可或缺的一部分了,而与此相对应的是,我们生活的世界也变得越来越小了。

《社交网络》:他推动了人类交往方式的改变

电影基本信息

片　　名:《社交网络》(*The Social Network*)
制片地区:美国
导　　演:大卫·林奇
编　　剧:阿伦·索尔金,本·麦兹里奇
类　　型:剧情,传记
主　　演:杰西·艾森伯格,安德鲁·加菲尔德,贾斯汀·汀布莱克,艾米·汉莫
片　　长:120分钟
上映时间:2010年
主要奖项:第83届奥斯卡金像奖(2011年):最佳改编剧本、最佳电影剪辑、最佳原创
　　　　　配乐,最佳影片、最佳男主角、最佳导演、最佳摄影、最佳音响效果提名
　　　　　第68届美国电影电视金球奖(2011年):剧情类最佳影片、最佳导演、最佳
　　　　　编剧、最佳电影配乐,剧情类最佳男主角、最佳男配角提名

① 张虹.正在消失的"新闻业"与社交媒体时代的平台内容生产:基于马克思主义新闻观的审视[J].全球传媒学刊,2020(12):72-82.
② 央视新闻.截至2022年12月 我国网民规模达10.67亿[EB/OL].[2023-03-02].https://baijiahao.baidu.com/s?id=1759249041283568666&wfr=spider&for=pc.
③ 看点快报.2020年社交媒体值得关注的十大的发展趋势[EB/OL].[2020-05-05].https://kuaibao.qq.com/s/20200505A09GZ900.

提到社交媒体，就不能不提及美国的一位年轻人——马克·扎克伯格（Mark Zuckerberg）。正是此人一手打造了全球最大的网络社交平台Facebook，彻底颠覆了传统的人际交往模式，进而推动互联网时代人们的生活方式发生了深刻变革。电影《社交网络》真实记录了Facebook从无到有、由小到大的发展历程。

扎克伯格于1984年出生在美国纽约州白原市的一个犹太人家庭，他很小就痴迷于电脑，上高中时便开始学习编程，读高三时还开发过一款MP3播放器Winamp的插件。2003年，在哈佛大学主修心理学的扎克伯格开发了一个名为Facemash的网站。当时哈佛大学不像其他学校那样向学生提供附有学生照片和基本信息的花名册，于是扎克伯格向校方提出他可以为学校开发一个网络版的花名册，但学校却以各种理由拒绝向他提供相关信息。这年11月，扎克伯格与女友分手了，冲动之下，他利用黑客手段侵入学校的校园网系统，盗取了校内所有女生的信息，并创建Facemash网站供学生对女生评分。此举立即引起轰动，并导致哈佛大学的校园网服务器几近崩溃。

影片有一幕还原了寒夜里扎克伯格与好友爱德华多·萨维林谈论能否在Facemash网站的基础上，建设一个新型社交网络的场景——

扎克伯格：大家争先恐后上Facemash，是吗？

萨维林：是的。

扎克伯格：并不是因为他们爱看辣妹照，这种照片在网上一抓一大把……

萨维林：对。

扎克伯格：而是因为这些姑娘都是他们认识的，人们希望能够上网了解朋友的动向。为什么我们不建一个这样的网站呢？朋友、照片、档案，所有你想要看的，都可以随意浏览，哪怕是你刚在聚会上认识的人，但我说的不是交友论坛那种，我的意思是把整个大学社交圈全部搬上网络。

萨维林：我的腿冻僵了。

扎克伯格：我知道，我也激动地快僵了，但是爱德华多……

萨维林：什么？

扎克伯格：这很体面，你通过自己的主页去交朋友，就像申请社团。

萨维林：这倒不错。

扎克伯格：爱德华多，这就是一个期末俱乐部，而我们就像是俱乐部的主席。

萨维林：这主意听上去棒极了！绝妙的主意！根本不需要去盗取信息，人们会主动提供他们的照片和信息，也可以选择邀请谁为好友，在这个社交圈决定一切的社会里，它就是一把钥匙！

不过，校方却给了扎克伯格一个纪律处分，并强行关闭了Facemash网站。扎克伯格此举引起了另外两位同学——温克莱沃斯兄弟的注意，他们邀请他加入自己的团队，共同建设一个全新的社交网站。

自信心极强的扎克伯格在与温克莱沃斯兄弟合作仅一个月后,便决定单干。他和萨维林一起用了不到一周的时间,就建立了一个属于他们自己的、名为 Facebook 的网站。网站刚一开通便在哈佛校园里流行起来,在短短 24 小时之内,就有 15000 多名哈佛大学的学生注册成了用户。Facebook 很快就走出校园,并且越做越大。为全力搞好网站经营,扎克伯格决定从哈佛大学退学。

在此后的 6 年时间里,Facebook 聚集了 5 亿用户,扎克伯格也因此成为历史上最年轻的亿万富翁。不过在辉煌的事业和巨额的财富背后,他也不得不面对外界的各种纷扰,这部电影为观众讲述了他与包括温克莱沃斯兄弟在内所打的几场官司。

《社交网络》是根据本·麦兹里奇创作的《意外的亿万富翁:Facebook 的创立,一个关于性、金钱、天才和背叛的故事》改编拍摄的一部电影,导演大卫·林奇是获得过奥斯卡金像奖终身成就奖的著名电影人,他很好地把握住了当代年轻人的心理特点,将友谊、野心和背叛这些主题统统纳入影片之中,从而使这部影片成为适合年轻人观看的、形式与内容兼备的佳作。

由扎克伯格推动的人类交往方式的革命性变革,或许是互联网时代迄今为止规模最大、影响最深的一次传播业变革了,正如扎克伯格自己所说的那样:

> 这样一来,我们就营造了一种文化,大家可以随意交谈,可以比在官僚机构中或者比在个人观点不被重视的地方,更清楚地了解彼此的想法。因为交流越来越多,思想互相碰撞,那么最终就有人开始着手做些什么,我们的目的就达到了。[①]

《史蒂夫·乔布斯》:他为传播变革提供了技术支撑

电影基本信息

片　　名:《史蒂夫·乔布斯》(Steve Jobs)
制片地区:美国
导　　演:丹尼·鲍尔
编　　剧:阿伦·索尔金
类　　型:传记
主　　演:迈克尔·法斯宾德,凯特·温斯莱特,塞斯·罗根,杰夫·丹尼尔斯等

① 经典名人英语演讲稿 39:自由时间孕育着自由思想(Facebook 创办人马克·扎克伯格)[EB/OL]. http://www.dioenglish.com/writing/speech/14704.html.

	续表
片　　长：122 分钟	
上映时间：2015 年	
主要奖项：第 88 届奥斯卡金像奖(2016 年)：最佳男主角、最佳女配角提名 休斯敦影评人协会奖(2016 年)：最佳男主角 第 22 届美国演员工会奖(2016 年)：最佳男主角、最佳女配角提名 第 73 届美国电影电视金球奖(2016 年)：最佳剧本、最佳女配角，最佳男主角、最佳原创配乐提名 第 68 届美国编剧工会奖(2016 年)：最佳改编电影剧本提名 第 69 届英国电影和电视艺术学院奖(2016 年)：最佳女配角，最佳男主角、最佳改编剧本提名 第 20 届金卫星奖(2016 年)：最佳改编剧本 MTV 电影奖(2016 年)：最佳真实故事提名	

加拿大传播学者马歇尔·麦克卢汉(Marshall McLuhan)指出，"媒介即信息"。[1] 在他看来，媒介本身才是真正有意义的信息，是代表着时代的信息。"这虽然带有技术决定论的色彩，但不可否认，新的媒介技术必然会对传媒行业、社会生活产生一定的影响。任何一种新技术都像一把双刃剑，在其发展过程中，既会给新闻传播业带来发展机遇，也会引发许多新问题，提出诸多新挑战。"[2]

如果说扎克伯格的 Facebook 推动了人类交往方式的革命性改变，那么为这一革命性改变提供强劲技术支撑的人，恐怕就要首推史蒂夫·乔布斯了。如果没有乔布斯，那么如今的移动互联网恐怕还不知要推迟多少年才会出现。

> 从 2000 年之后到现在五六年的时间，技术上的突破是非常大的。一个重大标志就是移动互联网的出现，这要感谢乔布斯先生，智能机的发明一下子让各个行业感受到了互联网，甚至让每个老百姓都一下子感受到了互联网，也感觉到了经济的发展。有了这个基础，很多实业融入互联网，也就是说互联网和实体社会完全融合了。[3]

乔布斯于 1955 年 2 月出生在美国加利福尼亚州旧金山市，刚一出生，他便被当大学教授的父亲和身为颓废艺术家的母亲遗弃。幸运的是，有一对好心夫妻收留了他。19 岁那年，刚读大学一年级的乔布斯突发奇想，辍学去了一家游戏公司当职员。没过多久，他又对佛教感兴趣了，于是决定辞职赴印度朝圣。

[1] 马歇尔·麦克卢汉. 理解媒介：论人的延伸[M]. 何道宽，译. 南京：译林出版社，2011：24.
[2] 中华人民共和国国家互联网信息办公室. 新技术对新闻传播的影响[EB/OL]. [2016-12-22]. http://www.cac.gov.cn/2016-12/22/c_1120167848.htm.
[3] 刘辛越. 感谢乔布斯让移动互联网到来[EB/OL]. [2014-12-19]. http://www.enet.com.cn/article/2014/1219/A20141219431001.shtml.

1976年4月,20岁的乔布斯与朋友合伙在自家车库里创办了苹果电脑公司,并于次年4月推出了世界上第一台个人电脑——"苹果一代"。仅仅10年之后,苹果公司就已发展成为拥有20亿美元资产、4000名员工的国际化大企业了。截至2023年,苹果公司的市值已达2.4万亿美元,如果按照全球GDP(国内生产总值)国家排名,苹果位列世界第八,[1]绝对可以称得上富可敌国了。

1986年,正当乔布斯春风得意之时,因为意见不合,他竟然被自己高薪聘请的CEO排挤出了苹果公司。1985年9月,他卖掉手中全部的苹果公司股票,准备重新创业。

1997年7月,因连续5个季度亏损,苹果公司濒临破产。危急时刻,乔布斯被重新聘为苹果公司的临时总裁兼首席执行官。1998年上半年,苹果公司扭亏为盈。

眼看苹果公司前景一片大好,乔布斯却于2004年被诊断患上了癌症。在与死神顽强抗争了7年后,他于2011年10月不治病逝,年仅56岁。

乔布斯不仅被公认为是苹果公司真正的、不可或缺的灵魂人物,更被视为整个计算机业界与娱乐界的标志性人物。他领导和推出的诸多电子产品,深刻改变了现代通讯、娱乐、新闻传播以及人类许多的生活方式。"乔布斯的传奇是硅谷创新精神的典型代表:在被传为美谈的车库里开创一家企业,把它打造成全球最有价值的公司。他没有直接发明很多东西,但是他用大师级的手法把理念、艺术和科技融合在一起,就创造了未来。"[2]这样一位具有无限想象力和卓越创新精神的天才英年早逝,只能用天妒英才来形容和感慨了。

史蒂夫·乔布斯

尽管史蒂夫·乔布斯是一个充满争议的人物,但所有人都不得不承认,他的确是一位天才的企业家和创新者,其影响力和才华对于科技行业以及新闻传播行业都产生了深远的影响。

[1] 2023年全球市值前二十名公司,苹果富可敌国,阿里无情淘汰[EB/OL].[2023-03-10]. https://baijiahao.baidu.com/s? id=1759987144064484992&wfr=spider&for=pc.

[2] 沃尔特·艾萨克森.史蒂夫·乔布斯传[M].管延圻,魏群,余倩,越萌萌,译.北京:中信出版社,2011:516.

电影《史蒂夫·乔布斯》是根据沃尔特·艾萨克森同名的乔布斯官方传记改编拍摄的，导演丹尼·鲍尔曾凭借《贫民窟的百万富翁》一片斩获了奥斯卡金像奖最佳导演奖。此前，虽已有阿什顿·库彻担任主角的传记电影《乔布斯》上映，但鲍尔在这部电影里却一反观众对传记片"从生写到死"的刻板印象，只截取了乔布斯人生中最精彩的三个"关键点"（即苹果公司三个指标性产品的发布会）来进行叙事，每个"关键点"时长约为30分钟。

第一个"关键点"，截至Mac电脑发布前。

第二个"关键点"，讲的是乔布斯离开苹果公司、发布NeXT产品台前幕后的故事。

最后一个"关键点"，说的是乔布斯回归苹果公司后发布的划时代产品——iPod音乐播放器的故事。

本片不仅再现了乔布斯在苹果公司内部的大起大落，而且还浓墨重彩地描绘了他与女儿丽莎之间长达多年的爱恨纠葛。

三个故事分别使用了三种不同的介质进行拍摄，以期与影片所要描述的年代相契合。其中第一个故事的画面颗粒感浓重，噪点明显，体现出纪录片的真实感；第二个故事使用色彩质感最为浓郁的35毫米胶片；第三个故事则使用了数码影像，画面锐利清晰。据说这部电影拍摄前后风波不断。拍摄前，乔布斯的妻子劳伦娜不仅试图说服好莱坞的演员们不要接演该片，而且还试图说服制作方不要参与制作，发行商不要上映该片。影片上映后，苹果公司高层和一些资深的科技记者则认为，电影故意夸大了乔布斯的缺点，歪曲了事实。

对于这些指责，编剧阿伦·索尔金只是淡淡地回应："客观真实是新闻记者的责任，主观感受是我的权利。"[①]这回答，还挺有一些乔布斯的范儿呢！

① 赵楠,任志祜.《史蒂夫·乔布斯》的"反英雄"策略[J].电影文学,2018(12):143.

第 22 讲

粉丝文化:制造流量明星

粉丝文化

"粉丝"是英语 fans 的谐音,fan 是"迷;狂热爱好者;狂热仰慕者"的意思。当我们说谁是某某的"粉丝"时,意思是说他(她)是某某的坚定支持者和狂热崇拜者。与一般的喜爱不同,粉丝都是那些自认为与偶像之间具有情感连接的追随者。

"粉丝文化"建立在粉丝基础之上,它指的是"依附于大众文化滋生的一种文化形式,由于个体或者群体存在着自己的崇拜对象,甚至把其当作其精神力量和信仰,他们为了自己喜爱的对象能付出无偿的劳动和时间,由此而产生一种综合性的文化传媒以及社会文化现象的总和"。[①] 粉丝文化是一种具有仪式感的集体行动,而"仪式感营造与偶像塑造有高度的心理重合:都包括宗教感的建构和维系、共同信仰的创造、价值观的强化、个体与群体的认同等。在对偶像共同崇拜的基础上,粉丝们聚集为群体,利用现代媒介手段传播偶像讯息,在官方媒体的叙事框架之处衍生出一系列仪式性的活动,扩大了仪式的边界和内涵"。[②]

在传统媒体时代,偶像崇拜主要依靠报纸、广播、电视等大众媒体来进行塑造和传播,而在新媒体时代,网络成了粉丝进行偶像崇拜最主要的空间,他们通过营造声势浩大的网络舆论,实现了前所未有的、盛大的媒介仪式。

于是乎,在千万粉丝"爱的供养"下,一个个流量明星横空出世。

有人给"流量明星"下了这样的定义:"流量明星"是指"生于 1980 年代以后、微博粉丝在千万以上,粉丝忠诚度高、购买力强的明星。粉丝消费流量明星会带来巨大的利润,在利润的驱使下,文化工业便开始有意识地包装、生产流量明星"。[③] 在移动互联时代,粉丝通过线上留言、观看直播等各种方式与流量明星进行互动,而流量明星为了迎合自己的粉丝,也会经常在社交平台发布个人的日常生活动态。由于省去了"中间环节",粉丝可以从社交平台直接、迅速地了解到明星的相关资讯,从而顿生与明星"零距离"互动的幻想。

[①] 李乐之.传播仪式下粉丝文化认同研究[J].今传媒,2017(1):143.
[②] 曾昕.虚幻想象与现实权力:媒介仪式视域下青少年粉丝文化实践[J].现代视听,2020(11):17.
[③] 兰博文.当前流量明星的生成机制及其反思[J].长江文艺评论,2020(3):37.

《恶名》:他们直播恶行博得恶名

电影基本信息

片　　名:《恶名》(Southland)
制片地区:美国
导　　演:约书亚·考德威尔
编　　剧:约书亚·考德威尔
类　　型:剧情,犯罪
主　　演:贝拉·索恩,杰克·曼利等
片　　长:100分钟
上映时间:2020年

怎样才能成为流量明星?对于生活在美国佛罗里达州小镇上一对普普通通的年轻恋人来说,他们选择在网上一夜成名的方式就是——抢劫、杀人。电影《恶名》就讲述了这对恋人的一桩桩恶行。

少女艾莉尔在小镇餐馆里当服务员,但这从来就不是她所梦想的生活,她一心想要得到的是更大的名声和其他人更多的尊重。艾莉尔希望能尽早逃离她从小就生活的这个"破镇子",到好莱坞去见见世面,并幻想有朝一日能成为万众瞩目的大明星。

一个偶然的机会,她爱上了家住附近的小伙子迪恩。迪恩曾经犯过案,刚刚被假释。一天,迪恩在和父亲争吵时,失手将父亲致死,慌乱中他被艾莉尔拉着连夜开始了逃亡。

艾莉尔热衷在网络社交平台发布个人信息,以吸引粉丝的关注,从而获得心理上的满足。在她看来,如果能将她和迪恩一路抢劫、杀人的犯罪活动在社交媒体上进行文字记录和视频直播,就能很快打响自己的知名度。为此,这对恋人开始了一起又一起抢劫、杀人的犯罪活动,并将这些所谓的"壮举"即时发布到了社交媒体上。随着粉丝数量的迅速增加,两个人也很快成了在全国家喻户晓的"明星"罪犯。

影片结尾,在一次黑帮策划和组织的抢劫银行行动中,迪恩被警察射杀,而艾莉尔也被当场缉拿归案。

不知此时此刻,艾莉尔有没有想到当初她与迪恩的这段对话——

艾莉尔:是我发布的(指发布在社交媒体上两人抢劫的视频)。
迪恩:你发的?为什么?你他妈发这上去干嘛?
艾莉尔:因为我觉得人们会喜欢看,而且他们确实喜欢。我还拍了些照片,那些钱

什么的(指两人抢劫的钱),都很酷。我创建新账号发的,昨晚还没有粉丝,今天早上已经有三千粉丝了,有三千人喜欢看我们这么做。

迪恩:人们喜欢看这种东西吗?

艾莉尔:是的,他们喜欢,并且相互转发,这里还有不少好评。亲爱的,这种事可以让我们出名。

迪恩:不,你不能把我们的光辉事迹发到网上,因为警察会查到我们的,艾莉尔。

艾莉尔:不会,我们不会被抓到的,好吗?我装了IP地址拦截器,很容易的,我完全没有拍到咱俩的脸。想想,名声就是钱,就能离开这个操蛋的破镇子,反正这也是我们努力想做的。迪恩,我跟你说过我想出名,没有人会关注一个乡下来的无名姑娘,不是吗?但现在,一对年轻情侣横跨美国抢劫,这值得关注。

的确,艾莉尔成名了。但这个"名"实乃"恶名"而已。

张爱玲一句"出名要趁早",不知撩拨得多少人在成名之路上心猿意马、躁动不安。在网络时代,一些人为了能尽快出名,也是绞尽了脑汁,想尽了办法:有人靠在网上发表过激、出格的言论出名;有人靠进行拙劣、无底线的表演出名;还有人像艾莉尔和迪恩这对恋人一样,靠着铤而走险进行违法犯罪活动而出名。

尽管在网络"无形之手"的推动下,有人确实收割了流量,赚得了金钱,赢得了"名声",但网络并非法外之地,所有的恶行最终都将会跌入流量的泥潭,并付出应有的代价。

《敏感事件》:假戏真做酿成一场悲剧

电影基本信息

片　　名:《敏感事件》
制片地区:中国
导　　演:吉尔·考夫曼
编　　剧:吉尔·考夫曼,乔治·理查兹
类　　型:剧情,惊悚,恐怖,悬疑
主　　演:冯远征,安以轩,安钧璨,京淳骏,姚橹,高鑫
片　　长:92分钟
上映时间:2011年

《敏感事件》是一部题材完全中国化的电影,其创作班底也基本都是中国电影人,但该片导演却是来自美国好莱坞的著名电影制作人吉尔·考夫曼。考夫曼曾以其黑色政治讽刺类

戏剧作品在纽约百老汇取得成功，由他编剧并执导的电影《记忆偷盗者》也曾荣获过多项国际大奖。影片投资方之所以邀请考夫曼来执导，可能主要还是希望能通过他新颖的创作理念带给观众不一样的观影体验。

电影讲述了一个名叫李宝宝的粉丝"病态式"追星的恐怖故事。

网名"郁金香"的时尚女孩罗小霓经常在网络平台"爱咖网"上传一些自己日常生活的视频，这些视频受到很多粉丝的关注，罗小霓也渐渐成了"爱咖网"的当家网红。

为了进一步增加点击率，"爱咖网"的老板罗素别出心裁，策划了一场由罗小霓与其男友小武出演的"绑架"戏码。通过网络直播，这起以假乱真的"绑架"闹剧很快就吸引了大量网民围观。

30来岁的李宝宝是罗小霓的粉丝之一。李宝宝是一个落魄诗人，一事无成的他与妻子关系极为冷淡，而网络视频里那个青春可人的"郁金香"却深深地吸引着他，让他陷入其中而不能自拔。李宝宝遍览了罗小霓发布的每一条视频，自认为已经掌握了有关罗小霓的一切信息。

此时，李宝宝从网络直播中看到罗小霓遭人"绑架"了，焦急万分的他根据视频中的蛛丝马迹很快就找到了罗小霓被"关押"的地点。李宝宝原本想要将被"绑架"的罗小霓解救出来，没想到却失手误杀了罗小霓的男友小武。气急败坏之下，李宝宝绑架了罗小霓，并通过网络继续直播。于是乎，粉丝成了名副其实的绑架者，而一场被精心策划的"绑架"闹剧则开始演变成一起真实的案件。

现实空间与虚拟网络，"郁金香"与罗小霓，究竟孰真孰假？影片中有一段李宝宝在误杀小武之后与罗小霓之间的对话——

李宝宝：小武是他的真名吗？

罗小霓：这是一场噩梦，我很快就会醒来的。

李宝宝：是，确实是一场梦。你是想知道这个梦是从什么时候开始的？我又是怎么找到你的？你播客里的线索，比如说公交专线的车站，比方说SM商场，你播客里经常传出救护车的声音……

罗小霓：我已经跟你说了，这都是假的，这全部都是假的！

李宝宝：是，我现在已经知道了。

罗小霓：你要多少钱？你放了我，罗素有很多钱的，他可以给你钱。

李宝宝：《论语》，你不是经常看《论语》吗？这里面有一句话，"过而不改是谓过矣"，意思就是说啊，你已经犯了一个错误，而你不去改这个错误的话，那你就会犯更大的错误。小武的死就是你没有改这个错误，所以你犯了一个更大的错误，这就是你的悲剧。我不需要他给我钱，我在淘宝网上挣的钱够花了，我就想知道你叫什么？你是谁？

罗小霓：是我错了，都是我错。你放了我，我告诉警察，全部是我一个人承担，是我错了。警察会找到你的，然后你下半辈子都会在监狱里过。

李宝宝：嗯？

罗小霓：这就是你的悲剧。

李宝宝：从7点38分我打爆你男朋友的头那时候开始，我的悲剧已经结束了。我等着他们呢，我等着他们来找我。我是为你杀的人，不过不是真正的你，公平起见，我现在也不做我自己。

 本片通过考夫曼这位好莱坞影人的视角，真实地展现了网络对于当下人们日常生活的深刻影响。"爱咖网"老板罗素是一个为了赚钱而不择手段、毫无底线的人，他不仅经常拖欠员工工资，还试图"潜规则"前来公司面试的女演员；网红罗小霓为了能获得更高的点击率，不惜在罗素授意下，与男友一起上演"绑架"的闹剧，这就像近年来在网络江湖上呼风唤雨的一些网红那样，他们"或凭借一场拙劣表演红遍网络，或由于涉嫌犯罪成为网红。他们身负原罪，却能熟练利用网络营销套路，将网红生意做得红红火火"。[①] 粉丝李宝宝呢？感情和事业的不如意让他内心极为扭曲，于是他将个人情感全都寄托到了自己的偶像罗小霓身上，他通过每天观看罗小霓的视频，自以为已对她了如指掌，并开始了对偶像天马行空般的幻想，甚至还产生了所谓的"朝圣心态"。在互联网时代，"粉丝早不是当年那些为一盘磁带、一幅海报而痴迷的'追星族'。网络的自主性、互动性、便捷性，极大地消除了粉丝与偶像之间的时空阻隔"。[②] 因此正如这部影片所展现的那样，像李宝宝这样的粉丝已经不再需要经由"中介"去了解偶像，他们通过网络就能直接、迅速地接触到与偶像有关的各类资讯，并由过去的粉丝被动追星转变为粉丝与偶像之间的双向互动。

 其实"追星"本身并没有错，但如何才能成熟、理智地"追星"，这恐怕是我们所有人都需要面对的一个时代话题。

① 徐林生.带原罪的网红闹剧都该收场了[N].梅州日报,2020-11-30.
② 邓海建."粉丝文化"要流量更要有底线[J].中国报业,2020(1):109.

第23讲
非虚构写作：一种全新的新闻写法

非虚构写作

"非虚构写作"（non-fiction writing）是一个介于新闻与文学之间的交叉文体，它还有许多别名，如"新新闻主义""叙事新闻""文学新闻""长新闻""非虚构创意写作"和"特稿写作"等。

非虚构写作强调田野调查、新闻真实、文献价值与跨文体呈现，着重于将原本单调枯燥的新闻信息加工成具有可读性、能够吸引读者阅读的文学作品。非虚构写作的内容取材大多较为严肃和深刻，但创作风格与叙事技巧却丰富多彩、灵活多变。它不仅要求写作者能够生动讲述震撼人心的故事，而且还要求作品能够巧妙地传递写作者的思想观念与价值取向，因此非虚构写作常常带有写作者较为浓郁的个人特色和写作风格。

需要说明的是，非虚构写作并不是一个非常严谨和科学的概念。迄今为止，国内外新闻界对于非虚构写作仍未形成清晰的共识，因此其边界也就显得比较宽泛。非虚构写作所涉及的类型有特稿、深度调查报道、报告文学、纪实文学、传记文学、历史小说、口述实录和纪实性影视作品等。

美国非虚构作家何伟说：

> 非虚构写作让人着迷的地方，正是因为它不能编故事。看起来这比虚构写作缺少更多的创作自由和创造性，但它逼着作者不得不卖力地发掘事实，搜集信息，非虚构写作的创造性正蕴含在此间。[①]

非虚构写作有很多特点，比如题材多元、文学表达、注重叙事等，但它最主要的特点可能有以下两个：

第一，非虚构写作是与"虚构"相对的，它代表的是"真实"，也就是说，写作者不能编故事。

① 南香红，张宇欣，许晓. 何伟：非虚构写作让人着迷的地方，正是因为它不能编故事［EB/OL］. https://www.sohu.com/a/194399290_817062.

第 23 讲 非虚构写作：一种全新的新闻写法

话虽如此，但硬要把胡编乱造当做非虚构写作的，国内外新闻界从来都不乏其人，当然他们的结局也都不怎么好。

1981 年，美国《华盛顿邮报》黑人女记者珍妮特·库克凭借一篇所谓的"非虚构作品"——《吉米的世界》而获得普利策特稿写作奖。

《吉米的世界》讲述了一个 8 岁黑人男孩吉米，因母亲男友吸毒而造成自己吸毒成瘾的故事。库克称：这篇报道是她通过采访吉米本人、他母亲以及其男友而写成的。但《华盛顿邮报》在后来的调查中却发现，这篇新闻完全是无中生有的编造。库克最终也不得不承认，她并未采访过其中任何一个人，而只是根据华盛顿社会工作者和其他来源提供的关于吸毒者的材料编造了这篇报道。事发后，《华盛顿邮报》退回了普利策奖的奖状，开除了库克，并向读者公开道歉，但报社声誉因此大跌。

此后，美国新闻评议会展开了对非虚构写作负面影响的思考，并就此事专门出版了一本评论集《吉米世界之后谈严整编务》。该书序言写道：20 年来，新闻实务因新新闻（即"非虚构写作"）带来若干改变……譬如写作凭个人感觉、社会偏见、想象力和使用小说技巧，其中包括广泛使用不具名，甚至根本不存在的消息来源，因此必须重申加强编辑的控制，全面核查记者的报道并普遍认识新新闻的缺点。① 严格说起来，库克《吉米的世界》出问题的原因并非因为非虚构写作这种写法，而是因为她违背了恪守新闻真实性这一对新闻工作者最基本的要求。

2019 年 1 月 29 日，国内网络大 V 咪蒙步了库克的后尘。当晚，其旗下"才华有限青年"团队在网上发布了一篇文章——《一个出身寒门的状元之死》。文章讲述了一位名叫"周有择"的寒门子弟，虽逆袭成了高考状元，但最终却仍被厄运击倒、患病身亡的故事。

文章发布后迅速刷爆朋友圈，有人感动，有人焦虑，也有人质疑故事的真实性。但"才华有限青年"团队却称：这篇文章"不是新闻报道，这是一篇非虚构写作，故事背景、核心事件是绝对真实的。为了保护文中当事人、当事人家属和其他同学、老师的信息，在细节上，我们做了许多真实情况的模糊化处理。包括学生省份、一些细节的时间线、分数、公司、原本的照片等。文章很重要，但保护当事人更重要"。②

不过很快就有网友通过细节分析，指出该文内容纯属胡编乱造，随后咪蒙团队引发全网广泛声讨。2 月 1 日，咪蒙在微博宣布：其微信公众号停更 2 个月、微博永久关停。后来她又发表道歉信称："针对咪蒙团队在网上引发的负面影响，我们进行了认真深刻的反省。我们为所犯的错误，真诚地向大家道歉。"③2 月 21 日，微信公众号"咪蒙"被正式注销。

① 廖声武. 新新闻主义评析[J]. 湖北大学学报：哲学社会科学版，2003(2)：79.
② 才华有限青年回应《一个出身寒门的状元之死》造假杜撰：非新闻报道，事件真实[EB/OL]. https://www.ithome.com/0/407/905.htm.
③ 针对在网上引发的负面影响 咪蒙道歉[EB/OL]. https://baijiahao.baidu.com/s?id=1624248834816236621&wfr=spider&for=pc.

人民日报官微就此发表评论称：

咪蒙发道歉信，避实就虚，避重就轻，暴露出一贯的擦边球思维。当文字商人没错，但不能尽熬有毒鸡汤；不是打鸡血就是洒狗血，热衷精神传销，操纵大众情绪，尤为可鄙。若不锚定健康的价值坐标，道歉就是暂避风头，"承担起相应的社会责任"就变成一地鸡毛。①

第二，非虚构写作要求写作者掌握更多的细节，甚至最好是能获取事实的全貌。这个要求看起来确实显得有些苛刻，但对于非虚构写作者来说，这却是他们孜孜以求的目标，正如前央视主持人柴静所说的那样：

真相往往就在于毫末之间，把一杯水从桌上端到嘴边并不吃力，把它准确地移动一毫米却要花更长时间和更多气力，精确是一件笨重的事。②

有一个比较极端的例子，是美国《洛杉矶时报》记者索尼娅·纳扎里奥采访、写作非虚构作品《恩里克的旅程》的故事。

纳扎里奥在采访由墨西哥偷渡美国来找妈妈的男孩恩里克时，不仅对恩里克追踪采访了两周，等他第八次偷渡成功后，又多次采访他们母子。她还与摄影记者一起，随着恩里克的足迹，沿洪都拉斯、危地马拉国境和墨西哥31个省份中的13个长途行走，行程达2560千米。他们像恩里克那样搭乘长途汽车、货车、油罐车和卡车，躲避沿途的检查站、警察和专门袭击偷渡客的土匪。纳扎里奥总共记下了100本笔记，录下了几百小时的采访录音和超过100个电话采访的材料，最终写成了3万多字的《恩里克的旅程》。作品发表后反响强烈，并荣获了2003年普利策特稿奖。

《恩里克的旅程》只有3万多个英文单词，在《洛杉矶时报》分6次连载。该作品的奇特之处在于：3万多字中有将近四分之一是"注解"，达197条、7000多字。它们所要"解释"的，就是对作品中所有细节的考证，从引用的人物对话到罗列的统计数字，巨细靡遗。比如恩里克童年时和亲人在洪都拉斯的生活情形以及母亲的出走；来自恩里克、他的母亲、两个姨妈、外祖母和母亲表妹的访谈；母亲离家后恩里克的反应等。这些"注解"的作用，既是为了凸显作品内容的真实性，也是为了引领读者"沉浸"于现场之中。③

① 人民日报评咪蒙道歉信：暴露出一贯的擦边球思维[EB/OL].[2019-02-01].http://finance.sina.com.cn/roll/2019-02-01/doc-ihrfqzka2950241.shtml.
② 柴静.看见[M].桂林：广西师范大学出版社，2013：247.
③ 赋格.《恩里克的旅程》：197条注释的特稿[N].南方周末，2003-04-25.

第23讲 非虚构写作:一种全新的新闻写法

20世纪90年代中期,非虚构写作被引入我国新闻界,很快就显示出强劲的生命力。20多年来,非虚构写作呈现出蓬勃发展的态势,涌现出数量惊人的精品力作。当前世界外形势正逢"百年未有之大变局",随着媒介环境发生深刻变化,非虚构写作也迎来了崭新而广阔的发展空间。

在新媒介技术支撑下,非虚构写作在写作者、发布平台、叙事内容、叙事手段、叙事风格以及运营逻辑等诸多方面,都呈现出不同于以往的、新的传播学特征。

比如,非虚构写作的写作者正由过去以作家和记者为主,转变为作家、记者与各行各业的优秀写作者各领风骚;写作内容正由以往偏重宏大叙事,转变为将观察视角延伸到社会生活的方方面面,其中既包括对重大事件的解析和对热点人物的访谈,也包括对世态百相和一些不为人们所关注的特定人群的生存记录;写作平台正由长期以报纸、期刊和书籍等传统形式为主,转变为以门户网站、新媒体机构以及一些由新型文化企业投资创建的网络非虚构写作平台为主;表现形式正由过去单纯的文字、图片形式,转变为不仅要把"好故事"讲好,而且还要赋予"好故事"以完美且富有个人特色的呈现方式,文字、音频、视频与影像的互动融合,已逐渐成为当前非虚构写作的流行范式。

2012年12月20日,《纽约时报》在其官网发布了多媒体非虚构作品——《雪崩:特纳尔溪事故》(*Snow Fall:The Avalanche at Tunnel Creek*),该作品被学术界和新闻业界共同誉为"传统媒体向融合媒体转型的最佳范例"。

作品报道了16名滑雪爱好者遭遇雪崩的经过。它用三维动画模拟再现了雪崩发生时的情景,用文字和图片形式的历史资料衬托现实,用文字、显微图片和三维动画详解雪崩的成因,同时配合电影的表现手法,逼真、细致、多角度地报道了雪崩灾难的状况。《雪崩》的页面设计充分发挥了传统媒体强大的采编力量和策划能力,同时又具有网络丰富的多媒体组合以及良好的互动性等特点。该作品被视为全球数字化浪潮下传统媒体进行变革的一次有益尝试,并成为融合新闻的标杆之作。

《雪崩》在《纽约时报》官网发布后好评不断,几天时间就收获了350万的点击量和290万次的访问量,其中有近三分之一的人是首次访问《纽约时报》网站。该作品荣获2013年普利策特稿写作奖,成为非虚构写作多媒体呈现的成功探索和榜样实例。普利策奖评委会主席迈克·普莱德在谈及《雪崩》的划时代意义时说:

> 普利策奖评委会不能够改变互联网的发展方向。我们能做的,是继续奖励那些有价值的、高标准的新闻报道——无论是纸媒报道、网络报道,还是同时涉及这两方面的报道。①

① 崔莹.普利策奖评委会主席:调查报道未死,但黄金时代已逝[EB/OL].[2016-04-18]. https://cul.qq.com/a/20160418/027577.htm.

> 可见,无论媒介环境发生怎样的变化,把"好故事"讲"好"始终都是非虚构写作永恒不变的主题,因为"好故事"永远都不缺读者,也永远都不缺市场。

《卡波特》:谈非虚构写作不能不提到他

电影基本信息

片　　名:《卡波特》(Capoye)
制片地区:加拿大,美国
导　　演:贝尼特·米勒
编　　剧:丹·福特曼
类　　型:剧情,同性,传记,犯罪
主　　演:菲利普·塞默·霍夫曼,凯瑟琳·基纳
片　　长:114分钟
上映时间:2005年
主要奖项:第63届美国金球奖(2006年):电影类-剧情类最佳男主角
　　　　第59届英国电影和电视艺术学院奖(2006年):电影奖-最佳男主角、大卫·林恩导演奖、电影奖-最佳影片、电影奖-最佳女配角、电影奖-最佳剧本-改编提名
　　　　第56届柏林国际电影节(2006年):金熊奖提名
　　　　第78届奥斯卡金像奖(2006年):最佳男主角,最佳影片、最佳女配角、最佳导演、最佳改编剧本提名

谈及非虚构写作就不能不提到一位著名的美国作家——杜鲁门·卡波特(Truman Capote),他被公认为非虚构写作"鼻祖式"的人物。

1924年9月,卡波特出生在美国路易斯安那州一座美丽的海港城市新奥尔良,他的母亲是一个"少女妈妈",生下他时年仅17岁。卡波特4岁时,父母就离婚了,一心要追求上流生活的母亲去了纽约,卡波特则被送往位于阿拉巴马州的亲戚家。6岁时,卡波特被父亲接走,但几年后父亲就因酗酒无度而死。9岁时,卡波特被改嫁到纽约的母亲和富有的继父收养,没过几年,母亲又因患上抑郁症而自杀。

在母亲的葬礼上,卡波特看着这个自己童年一直渴望见到却又无比陌生的女人,被永久埋葬在阴暗潮湿的土地里,竟没有掉一滴眼泪。他想起了几年之前他心爱的狗,还

有父亲也是这么被埋葬的,一瞬间他甚至分不清到底是自己离开了他们,还是双亲执意要抛弃自己。终其一生,卡波特都在渴望爱与排斥爱的纠缠折磨中度过。①

家庭不幸给卡波特带来了无休止的痛苦,然而上天似乎是为补偿他,打从儿童时期起,卡波特就显示出了异于常人的写作天赋,他5岁就能写文章,12岁参加作文比赛获奖。17岁时因为厌倦了高中生活,他悄悄地辍了学,开始在社会上闯荡。

1948年,卡波特发表了他的第一部长篇小说《别的声音,别的房间》,这部半自传体小说讲述了一个名叫乔尔·诺克斯的13岁男孩反常而早熟的故事。卡波特在小说中展现出他对语言惊人的驾驭能力,这部小说也被誉为是"20世纪中期美国文学的试金石"。此后,卡波特又相继创作了《草竖琴》《蒂凡尼的早餐》等多部小说。他还与托马斯·沃尔夫(Thomas Wolfe)、诺尔曼·梅勒(Norman Mailer)等其他美国作家一起,尝试着运用多种手法来进行文学创作。随着多篇文学作品的发表,卡波特逐渐在美国文坛崭露头角,并很快就在全美范围内拥有了如当红影星般的高知名度。

1984年8月25日晚,卡波特因用药过度猝死于友人家中,享年59岁。

卡波特一生写过不少作品,但让他能够名垂青史的作品,则是其历时6年潜心创作的、被誉为是非虚构写作奠基之作的长篇纪实文学——《冷血》。

电影《卡波特》是一部平实而严肃的传记片,它讲述的就是《冷血》这部作品的创作经过。

1959年11月14日,位于美国堪萨斯州霍尔科姆村庄的农场主克拉特一家四口被人枪杀。杀人者迪克和佩里随后四处逃亡,警察在经过严密搜索后,最终将两人逮捕,绳之以法。

卡波特看到《纽约时报》的相关报道后,立即对此案产生了浓厚兴趣。案件发生后仅3天,他就赶到事发地点,在那里对包括克拉特一家的友人、邻居和当地警察进行了大量采访。

影片中有一幕,是随着对案件采访的逐步深入,卡波特决定"发明"一种全新的写作方法——非虚构写作,他难掩心中的兴奋说道——

> 相较于《蒂凡尼的早餐》,我要以截然不同的方式写这本书,我发明了全新的写作方式——非虚构小说。
>
> 11月14日的晚上,两个男人(指杀人者迪克和佩里)闯入堪萨斯州一个宁静的农庄,谋杀了一家人,他们为什么要这么做?这个国家中有两个世界:一个是宁静保守的生活,另一个是这两个人的生活,边缘人,犯罪暴力。这两个世界在那血腥的夜晚汇集。
>
> 过去3个月以来,我采访了堪萨斯市里每个与那件暴力案子有关的人士,花了数个小时跟凶手交谈。我还会继续下去,因为研究这件事已经改变了我的人生,几乎改变了我对一切事物的看法。我认为只要看过这件案子的人,都会受到类似的影响。

在此后整整6年时间里,除了掌握翔实的信息以及与案件有关的准确而详细的记录外,

① 张涵瑜. 杜鲁门·卡波特的悲欢人生[J]. 世界文化,2017(2):12.

卡波特还沿着两个罪犯的逃亡之路重新走了一遍,行程从案发地到俄克拉何马州、得克萨斯州、加利福尼亚州、内华达州、怀俄明州、内布拉斯加州、拉斯维加斯州和艾奥瓦州,一直到达墨西哥,最后返回到堪萨斯州,行程1万多英里,耗资1万多美元。卡波特为此写下的采访笔记多达6千页,所有资料堆在一起,填满了一个小房间。

《冷血》完成后,首先在《纽约客》杂志连载,迅即引起轰动。1965年单行本出版后,6个月内硬皮精装本销售了60万册,成为当年美国的第一畅销书,随后又被译成20多种文字。

《冷血》最大的价值在于创造了一种全新的新闻写法,卡波特首次将这种写法称为"非虚构小说",即根据真实事件进行文学写作,同时又吸收新闻写作的诸多技巧。因而《冷血》不仅向读者传递了案件真相,同时还让他们感受到了极为震撼的艺术效果。"非虚构写作"这一名称沿用至今,被不计其数的作家群起效仿。

杜鲁门·卡波特

卡波特是一位集骄傲、敏感和才华横溢于一身的、性格复杂的作家。在《卡波特》这部影片中,观众不仅可以了解到他对于"非虚构写作"这一全新新闻写法的开创性贡献,同时还可以知晓"非虚构写作"中隐秘的诱惑:善恶博弈。

电影中的男主角卡波特由美国著名演员菲利普·塞默·霍夫曼饰演,这位天才艺术家将卡波特挣扎和矛盾的内心状态演绎得恰到好处。在影片中,杀人恶魔之一的佩里被塑造成了一个童年时就遭到父母抛弃、身上还带有些许悲情的人物,卡波特对他投以深深的同情,而这些情节与《冷血》的描述基本上是一致的。或许卡波特真的从这个杀人不眨眼的罪犯身上,找到了自己童年的一些影子。

颇为吊诡的是,霍夫曼虽因主演《卡波特》而一举斩获美国金球奖和奥斯卡金像奖最佳男主角奖,星途一片灿烂,但2014年2月2日,他却被发现死在了其位于纽约的公寓里,年仅46岁。

卡波特和霍夫曼,死得都那么蹊跷,难道冥冥之中真是有什么定数吗?

第24讲

意见领袖：影响其他人的态度

意见领袖

"意见领袖"是指在一个团体中能够左右多数人态度倾向的少数人。"意见领袖"这一概念萌芽于20世纪20年代，到40年代被明确定义。

1940年美国总统大选期间，传播学者保罗·拉扎斯菲尔德（Paul Lazarsfeld）围绕大众传播的竞选宣传，对俄亥俄州伊利县的登记选民展开调查，以证实大众传播媒介在影响选民投票方面所具有的强大力量。不过调查结果却显示：大众传播媒介并未直接左右选民的投票意向，它只是众多影响因素之一，但并不是主要的因素。拉扎斯菲尔德由此发现了影响人们投票意愿的两个步骤：

首先，"在每个领域和每个公共问题上，都会有某些人最关心这些问题并且对之谈论得最多，我们把他们称为'意见领袖'"。① 这些"意见领袖"分布在各种职业群体、社会和经济阶层中，他们代表的是群体中最活跃的那一部分人，并且试图影响群体中的另一部分人。

其次，信息并非通过大众传播媒介直接流向受众，而是经过"意见领袖"这一中间环节的信息处理，"信息是从广播和印刷媒介流向意见领袖，再从意见领袖传递给那些不太活跃的人群的"。② 这种"大众传播—意见领袖—一般受众"的传播模式，又被称为"两级传播模式"。

作为两级传播中的重要角色，意见领袖具有影响他人态度的能力，他们介入大众传播，加快了传播速度并扩大了传播的影响。

①② 保罗·拉扎斯菲尔德等. 人民的选择[M]. 唐茜,译. 北京：中国人民大学出版社,2012.

《真假天才》：假冒"天才"成了意见领袖

电影基本信息

片　　名：《真假天才》(Serious Men)
制片地区：印度
导　　演：苏迪尔·米什拉
编　　剧：苏迪尔·米什拉，马鲁·约瑟夫
类　　型：剧情
主　　演：纳瓦祖丁·席迪圭，Shweta Prasad
片　　长：115分钟
上映时间：2020年

印度电影《真假天才》讲述了一个低种姓的父亲通过欺骗手段，试图让孩子摆脱种姓魔咒而成为"人上人"的故事。

种姓制度在印度有着2000多年的历史，它将人的地位由高到低依次划分为婆罗门、刹帝利、吠陀和首陀罗，这四个等级的人在地位、权利、职业和教育等各方面都有着非常严格的区隔。由于不同种姓的人相互之间不能通婚，因此绝大部分低种姓的人世世代代都难以翻身。尽管《印度宪法》第15条明确规定："任何人不得因种姓、宗教、出生地而受到歧视"[①]，然而种姓制度依旧在印度社会生活的方方面面根深蒂固，低种姓贱民从事的永远都是那些最肮脏、最卑贱和最危险的工作。

电影中的父亲阿雅安就是一个低种姓的人。不过，虽然他从小就生活在孟买的贫民窟，但他的父母却穷尽一切让他接受了一定程度的教育。长大后，阿雅安在研究院找到了一份科学家助理的体面工作。

阿雅安发现，许多科学家其实都在做着毫无意义的所谓"研究"，但他们对外却将自己的"研究"吹得天花乱坠，就是为了能多骗取一些研究经费，然后揣进自己的腰包。阿雅安很羡慕这些科学家，他希望自己的儿子阿迪也能接受良好的教育，然后成为这样的科学家。如果阿迪成功了，那么他们家子子孙孙也都能过上富裕的生活。阿迪确实没让父亲失望：当他的同学们还在学习加减乘除时，他就已经开始和老师讨论矩阵了；上课时别人发呆走神，他则在思考能否将叶绿素植入人体，使人体也能生产氧气，从而拯救地球这样的大问题。考试，

① 西风影评.失踪少女：印度新片《第15条》拷问种姓制度引发抗议[EB/OL].[2019-09-10]. http://www.360doc.com/content/19/0910/12/58405435_860195805.shtml.

他门门满分;心算,他信手拈来;演讲,他出口成章。在所有人眼里,阿迪就是那种百年难遇的、聪明绝顶的天才儿童。

但人们不知道的是:阿迪的"天才"其实都是"演"出来的,他真正的智商甚至可能比一般的孩子还要略低一些。阿迪之所以表现得像个神童,是因为考试试卷被爸爸阿雅安提前买下了,他只要把答案背熟就能考满分;在公开场所表演心算时,是爸爸阿雅安用蓝牙耳机远程告诉了他答案。如此一来,父子俩成功地欺骗了所有人。

其实阿雅安刚开始只是希望能把儿子送到当地最好的学校读书,但校方得知他们是低种姓后,便毫不犹豫地将阿迪拒之门外。阿雅安的祖父曾因喝了几口高种姓村子里的井水,就被打断了脊椎,后来又因为误上了高种姓专属的一等车厢,而被吓得心脏病突发。阿雅安晓之以理,动之以情,希望校方不要因为出身而剥夺阿迪受教育的权利,但校方却无动于衷。走投无路之下,阿雅安决定将阿迪"打造"成一名神童。果然,此后各大名校的邀约就纷至沓来了。

影片结尾,阿雅安父子向人们道出了真相,所有人也都原谅了他们的过失,但电影所反映的印度种姓制度,至今仍在现实生活中每天上演着,低种姓者被死死地压在了社会的最底层,如此悲凉的现状似乎很难轻易改变。

电影中一个关键性的情节,就是房地产开发商凯沙夫打算在阿雅安等贱民居住的贫民窟土地上开发摩天大楼和公寓等房地产项目。但在这个贫民窟里总共生活着1.5万人,遍布121个街区,如何才能说服居民们配合进行拆迁呢?凯沙夫和女儿阿奴雅想到了阿迪,因为阿迪是生活在贫民窟底层居民心目中神一样的人物,他的一言一行、一举一动都受到人们的格外重视,每个人都希望能像他那样拥有跨越种姓魔咒的可能。总之一句话,阿迪是一位"意见领袖"。

场景一:阿雅安家

凯沙夫:萨钦(印度板球队员),他是一位伟大的板球运动员。告诉我,萨钦为什么能拍汽车广告?

阿雅安:为了钱,还能为什么?

凯沙夫:不是,兄弟,不是说这个。为什么汽车公司要请萨钦拍广告?他不是机械师,对吧?他也不是工程师,但是……阿奴雅,你解释一下。她很擅长这方面,她在国外拿了工商管理硕士,在我们这一带……

阿奴雅:他的意思是说,我是我们这一带第一个上卡耐基·梅隆大学的人。"萨钦"这个名字,象征着杰出,非常杰出。

阿雅安:我懂英语,你可以自信地说英语。

阿奴雅:好的,没错。萨钦并不是世界上最好的司机或工程师,但他是脸面,因为大家信任他,就像阿迪一样。

阿雅安妻子：可阿迪对政治一点都不懂。

凯沙夫：但我在他身上看到了阿姆倍加尔博士的影子……

阿奴雅：还有爱因斯坦！这是很厉害的组合！

场景二：凯沙夫办公室

阿奴雅：穿着比基尼的模特，在天台的按摩浴缸给你倒香槟喝，这种胡扯我是不相信的，我也不会骗你们相信这些，会有更大的……就像我之前说的，两个大房间，良好的通风设施，净水供应，居住区设有两间学校和一家医院，这是我的愿景。

阿雅安：等等……我不明白，我搞糊涂了，你们要我做什么？

阿奴雅：政府同意了开发项目，但是居民们还没有，人民现在不信任政治人物，但如果由他们自己的人来做说服工作呢？

阿雅安：我在那里连自己的房子都没有。

凯沙夫：我们确保你会有，对，我的意思是，我们不相信免费劳动，你会得到你应得的那一份。

阿雅安：先生，你觉得居民们会听我的吗？我是这个社会里非常渺小的一分子。

阿奴雅：也许不会听你的，但他们一定会听阿迪的。

果然，在阿雅安和阿迪父子的说服下，拆迁工作进展得极为顺利。

顺便说一句，在当今的印度社会，炮制惊天骗局的事情并不少见：2007年，印度一个14岁男孩拉吉什在遭遇一次事故后，整整3个月都没有说话。然而此后，他竟然能说一口流利的美式英语了，而且突然间还拥有了物理和数学方面丰富的知识。当地人纷纷称奇，认为拉吉什可能是一名美国科学家的"转世"，许多印度媒体也对这个"天才"进行了专访。然而真相揭晓后，却令人捧腹大笑：原来，拉吉什曾在课堂上受到英语教师的嘲笑，受刺激后的他开始偷偷地自学英语，包括狂看英语电影，他的美式英语就是从好莱坞电影《宇宙威龙》里学来的！

第25讲

战地记者:奔波在生死边缘

> **战 地 记 者**
>
> "战地记者"由两个词组成:一是"战地",即记者在从事新闻传播活动时所处位置应与战场有关;二是"记者",即进行新闻传播活动的主体不是普通的军人或百姓,其身份应是媒体派赴战场的记者,他们采访和报道的内容应是亲身经历的与战争有关的现场新闻(包括相关见闻、事件或话题等)。战地记者包括文字记者、摄影记者和摄像记者等。
>
> 从古至今,有人的地方就有爱恨情仇,有爱恨情仇的地方就少不了战争。人类的历史就是一部战争的历史,据不完全统计,在有记载的5000年人类历史中,总共发生过大小战争14531次,平均每年2.6次。[①]
>
> 战争既是一种极端的暴力手段,也是人类社会生活中一个非常重要的传播活动,正如德国军事理论家克劳塞维茨所指出的那样:"战争不属于艺术或科学的范畴,而属于社会生活的领域……战争是一种人类交往的行为"。[②] 自17世纪初西方近代新闻业产生之后,大众传媒因其特有的社会功能很快就被卷入战争之中,并逐渐成为战争期间深刻影响社会舆论的重要因素之一。对此,中国近代新闻人赵君豪在其《中国近代之报业》一书中指出,新闻记者在战争中"或抒个人意见,谋实际之方案,或揭露残暴事实,求国际之同情",借此在公共领域建构起以宣传主流意识形态为核心的舆论传播平台,因而"欲获最后胜利,势不得不加强宣传力量者也"。[③]
>
> 早在18世纪,战地记者就已经登上了新闻传播活动的舞台。1775年4月18日,北美独立战争第一枪在波士顿附近的列克星敦打响。《马萨诸塞侦探报》集老板、编辑和记者于一身的艾塞亚·托马斯,亲眼"目睹了独立战争的第一战",并在5月3日报道了这场战斗:

[①] 人类历史上目前为止发生的大小战争总共大约多少次[EB/OL]. https://www.lishixinzhi.com/miwen/1204556.html.

[②] 克劳塞维茨.战争论:上[M].杨南芳,等译.西安:陕西人民出版社,2001:24,108.

[③] 沈云龙.近代中国史料丛刊续编:第二编 第96辑[M].台北:台湾文海出版有限公司,1961-1973:51.

> 与此同时,在中校史密斯(Smith)的指挥下,英军主力已渡过科芒河,在菲普农庄上岸。1000名士兵即刻悄声向距康科德约6英里的列克星敦进发。有一连民军,约80人,集合于会议所附近;英军在日出前进入他们的视线内。一见到英军,民兵即开始四散。于是英军开始四下追逐,边喊边赶,距离越来越近,相距仅数竿远了。英军指挥官对民兵喊话,其意大体如下:
> "散开,你们这些该死的反贼——妈的,散开"。
> 话音未落,英军便再次发起冲锋,旋即有一二名军官扣动手枪扳机,四五个士兵随即开枪,之后似乎英军全都开了枪。我方有8人死亡,9人负伤。①

自19世纪初开始,越来越多的欧洲记者不顾生命危险,竞相奔赴战场从事战争新闻报道,其中以英国《泰晤士报》记者威廉·拉塞尔(William Howard Russell)最为有名,他也被很多人认为是世界上"第一位战地记者"。

1853年,沙皇俄国出兵克里米亚半岛,发动了对奥斯曼土耳其的侵略。英法两国随即向土耳其派兵,并对沙俄宣战。克里米亚战争爆发后,《泰晤士报》于1854年派拉塞尔随英国远征军赴战地进行采访。据说拉塞尔在写稿时,或是趴在马鞍上,或是伏在用两只木桶加一块木板做成的桌子上,就这样往英国国内发回了来自战争一线的报道。

下面这篇消息就是拉塞尔从前线发回的:

> 就这个城镇本身而言,那里的污秽、恐怖行动、医疗状况、埋葬情况、死去的及生命垂危的土耳其人、拥挤不堪的小巷、散发着恶臭的棚屋、令人厌恶的贫民区、衰微破败的情景……这一切都无法用语言来形容,死者毫无遮掩地被扔在那里,紧挨着活人躺着,而活人则呈现一种无法想象的景象。医院缺少最普通的辅助设备;人们一点也不注意体面和清洁——臭气达到了骇人听闻的程度——恶臭几乎毫不费力地穿过墙壁和屋脊上的裂缝钻出来污染周围的空气。我所看到的一切,这些人没有得到丝毫的抢救就死去了……②

那么,什么样的人才能够成为战地记者呢?新华社军事分社记者徐壮志从"完成报道"和"战地生存"两方面,对战地记者所应具备的知识和能力进行了概括,他认为:第一,战地记者要有政治、经济的理论素养和国际眼光。第二,战地记者要有人文视角,要对人类生存、人类文明与安全表现出深切的关注,而不能只热衷于报道战争的胜负。因为只有关注人,战争新闻才能经得起历史的检验。第三,战地记者要有军事知识,包括要掌握交战双方的军事实力和军队部署情况、现代作战思想和理论、军事装备知识、

① 埃德温·埃默里,迈克尔·埃默里.美国新闻史:大众传播媒介解释史[M].展江,殷文,译.北京:新华出版社,2001:63.
② 约翰·霍恩伯格.西方新闻界的竞争[M].魏国强,陈进军,周力非,鲍广仁,译.北京:新华出版社,1985:74-75.

军事历史地理知识、语言能力、对摄影装备的熟练操作能力和快速写作能力等。①

冒着枪林弹雨进行采访报道的战地记者,被人们视为"世界上最危险的职业"之一。"作为战争这种重大社会事件的见证人,战地记者中的大多数人以其诚笃和勇气向世人提示战争的残酷本质和血腥细节,无论是毒气战、空袭战、闪电战、丛林战、原子战这些现代作战样式,还是决定性战役的决定性瞬间,都有无所畏惧的战地记者在离炮火足够近的地方以生命为代价摄录着目力所及的每一细节。正因为如此,战地记者的伤亡率通常高于战争第一主人公士兵。"②国际新闻协会和保护记者协会提供的资料显示,仅从1987年至2014年,全世界就有超过700名战地记者在报道战争和武装冲突的过程中丧生。③正如美国一档电视节目所列举的那样,战地记者有可能是世界上继阿拉斯加捕蟹人、煤矿工人和伐木工之后第四种最危险的职业,其危险程度甚至要大于排雷工兵、航空母舰甲板工作人员和战斗机试飞员等军人职业。为此,很多保险公司都将"战地记者"列入高危人群,有些保险公司甚至因其遭遇风险的可能性太大而拒绝承保。

"如果你没法阻止战争,那你就把战争的真相告诉世界。"对于散布在世界各地的战地记者来说,这句话是他们铭记于心的格言,也是他们不惧危险前往战争一线进行采访的精神支柱。

只要战争一天没有停息,战地记者就仍然会无所畏惧地奔波在生死边缘。

《私人战争》:她被称为"最勇敢的女人"

电影基本信息

片　　名:《私人战争》(A Private War)
制片地区:美国
导　　演:马修·海涅曼
编　　剧:阿拉什·阿梅尔,玛丽·布伦纳
类　　型:剧情,传记,战争
主　　演:裴淳华,詹米·多南,汤姆·霍兰德尔,斯坦利·图齐

① 刘继南等.国际战争中的大众传播[M].北京:北京广播学院出版社,2004:327-331.
② 展江,等.正义与勇气:世界百名杰出战地记者列传(1)[M].海口:海南出版社,2000:11.
③ 高文军,汪作雷,孙杨.战地记者:最危险职业 死亡威胁无处不在[EB/OL].[2014-10-16]. http://www.81.cn/jmywyl/2014-10/16/content_6182771.htm.

续表

| 片　　长：110分钟 |
| 上映时间：2018年 |
| 主要奖项：第76届金球奖(2019年)：剧情类电影最佳女主角、最佳原创歌曲提名 |
| 　　　　　第71届美国导演工会奖(2019年)：最佳新人导演奖提名 |
| 　　　　　第23届金卫星奖(2019年)：剧情片最佳女主角提名 |

谈到战地记者，就不能不提到一位伟大女性的名字——玛丽·科尔文(Marie Colvin)。

科尔文于1956年出生在美国纽约，从耶鲁大学毕业后，她便前往纽约一家报社当了记者。30岁时，她成为英国《星期日泰晤士报》的一名战地记者，先后报道过两伊战争、巴以冲突、前南斯拉夫地区战争以及车臣战争等发生在世界各地的多场战争，其间获奖无数。2001年，科尔文在采访斯里兰卡内战时，被手榴弹碎片击中头部，失去了左眼。从此，眼罩便成了她独有的标记。2011年叙利亚内战爆发，科尔文于2012年2月22日在叙利亚霍姆斯市采访时，被炮火击中身亡。

2012年2月19日，科尔文在霍姆斯市向报社发回她记者生涯中的最后一篇报道，她这样写道：

> 我沿着一条走私路线进入霍姆斯，并承诺不向外界透露；我在黑暗中攀越墙壁，钻进泥泞的战壕。凌晨抵达暗黑的城市，受到一群人的欢迎，他们渴望外国记者向全世界披露这座城市的苦难。他们太迫切了，簇拥着我上了一辆敞篷卡车，开着大灯，疾驰而去，卡车后厢上的所有人都在喊"Allahu akbar"(主是最伟大的)。自然，叙利亚军队开火了。
>
> 所有人平静下来之后，我被塞进一辆小车，关掉灯，沿着黑暗而空荡荡的街道行进，危机四伏。正当我们驶过一段开阔的道路，叙利亚部队再次用机枪朝汽车扫射，并发射了一枚火箭推进式榴弹。我们赶紧开进一座废弃的建筑物隐蔽起来。
>
> 这座城市就是一出巨大的人间悲剧。居民生活在恐怖中。几乎每个家庭都遭受到心爱的人死去或受伤的打击。[①]

就在这篇报道发回报社后的第三天，科尔文不幸罹难。

电影《私人战争》是根据美国《名利场》杂志于2012年刊登的一篇题为《玛丽·科尔文的私人战争》的报道改编的，它讲述了科尔文冒着生命危险进行战地报道并最终不幸身亡的故事。

① 豆瓣.绝笔报道：玛丽·科尔文于叙利亚[EB/OL].[2012-02-25]. https://site.douban.com/119708/widget/forum/6500988/discussion/44468477/.

电影比较客观地向观众展现了战地记者"勇敢"与"脆弱"相互交织的矛盾之处,虽然没有刻意去表现科尔文作为一名战地记者的崇高和伟大,但因为将她身上最真实、最鲜活的那一面呈现给了观众,因此仍然令人们为其罹难而伤感不已。

影片中科尔文的扮演者是英国著名演员裴淳华。裴淳华23岁时就在007系列电影《择日而亡》中饰演了"邦女郎",被称为"史上最年轻的邦女郎"之一。此后,她又在电影《消失的爱人》中饰演女主角,并因此屡获大奖。在《私人战争》中,裴淳华大胆突破了自己以往给人们留下的所谓"花瓶"的印象,她戴着眼罩的"独眼龙"造型极为拉风和干练,让观众倍感新鲜。裴淳华通过精湛的演技将科尔文复杂的内心活动表现得淋漓尽致,因而牢牢抓住了观众的情绪。

电影开头,是科尔文在接受媒体采访时说的一段话,很像是这部电影的"中心思想":

> 记者:最后一个问题——50年后,某个年轻人会把这张光盘拿出盒子,也许会决定做个记者,你希望这个年轻人对玛丽·科尔文和战地记者都了解些什么?
>
> 科尔文:这个问题很难回答,就像写自己的讣告一般。我希望回首往事的时候能说:"我能够去这些地方,写了一些报道,使得别人跟我一样关心我当时关心的事。如果你觉得害怕,你就永远去不了你要去的地方。我想害怕是之后才有的,是后怕。"

《战地摄影师:二战摄影师的故事》:镜头前面无懦夫

电影基本信息

片　　名:《战地摄影师:二战摄影师的故事》(*Shooting War: World War II Combat Cameramen*)

制片地区:美国

导　　演:理查德·什克尔

编　　剧:理查德·什克尔

类　　型:纪录片

片　　长:88分钟

上映时间:2000年

英语"photography"(摄影)一词源自两个希腊语词汇——"phos"(光线)和"graphis"(绘画、绘图),合起来的意思就是"以光线绘图"。自19世纪中晚期法国人路易·达盖尔

(Louis Jacques Mand Daguerre)发明摄影术和美国人托马斯·爱迪生发明活动摄像机之后,人们生活中一切稍纵即逝的场景,便都可以转化为永恒不朽的影像,人类也从此步入可以"用影像来记录历史"的崭新时代。

第二次世界大战是史上首次从战争开始到战争结束都被影像机完整记录的一场大规模战争,而负责记录战争中珍贵历史瞬间的,就是一群冒着枪林弹雨、奋不顾身在前线拍摄的战地摄影师。《战地摄影师:二战摄影师的故事》就是这样一部用二战时期美军战地记者所拍摄的影像串联而成的纪录片。

1942年末,为了记录二战影像,美军开始正式培训战地摄影师。他们不仅招募了一些摄影界的业内人士,还招募了一些对摄影感兴趣的普通士兵,总人数约为1500人。这些战地摄影师的标配是35毫米便携摄影机和4×5底片的相机,在经过短期培训后,他们陆续被投入各个反法西斯战场,跟踪记录和报道美军参加的战争。

战地记者们用镜头记录下美军从太平洋战区到中缅印战区再到欧洲战区一幕幕惨烈的战争画面,其中不乏很多极其危险的影像,有一些战地记者正是为了拍摄这些影像而付出了宝贵的生命。

影片中使用的影像,有的在当年就已被公之于众,还有一些罕见的镜头几十年来一直被深藏在档案室中,从未向世人公开过。如今回顾这些惊心动魄的影像,不能不让人感慨良多:摄像机真是一件比枪炮威力更大的武器,因为由它拍摄的影像能够穿越时空,直到今天还散发出迷人的魅力!

值得一提的是,这部影片的制片人是大名鼎鼎的好莱坞天才导演史蒂文·斯皮尔伯格,而担任旁白的则是美国著名演员汤姆·汉克斯。

电影中有一幕,是当年的战地摄影师布鲁克斯对往事的回忆。1944年6月,美军发起对日军占领的马里亚纳群岛的登陆作战,布鲁克斯至今仍清清楚楚地记得当时他与海军陆战队中将霍兰·史密斯之间的对话:

> 我先给史密斯中将拍了几个镜头,以地平线和海岸做背景。我和他一起走回他的吉普,我说:"我可以问您一个问题吗,长官?"他说:"随便问吧,我也曾是下士。"于是我说:"有没有可能给我们这些战地摄影师配把枪呢?"他问:"你想说什么?"我说:"我们没有武器,只有相机,如果有人向你射击,我们最好能回击,即使打不中也好。"他说:"我不在乎你的摄像机里有没有胶卷,我只希望无时无刻,这些镜头都在这里。因为不论有没有胶卷,这些镜头所代表的,是全世界给予的关注,而镜头前面无懦夫"。

那么,美军为何不给战地记者配备武器呢?这主要是因为战地记者的身份比较特殊。

战地记者究竟是不是战斗人员,这经历了一个历史演变过程。在19世纪早期,战地记者与军人在外表上是很难分辨的,他们穿着军装,甚至也要和其他战士一样冲锋陷阵。因此,美国陆军部于1863年规定:战地记者"可被视为战俘加以拘留",但不能被当作间谍。战地记者被视为战斗人员这一规定,后来还被列入了1879年的《布鲁塞尔协议》。直到1899

年的海牙公约才规定:战地记者应被视为非战斗人员,他们"随军行动但不属于他个人",尽管有记者为自卫而携带了武器,但其非战斗人员的性质并不改变。进入20世纪,战地记者通常都会得到国际法保护,不过也有极个别国家(如法西斯国家)并不承认敌国战地记者的相应待遇。[1]

《坚强的心》:他为战地调查献出生命

电影基本信息

片　　名:《坚强的心》(A Mighty Heart)

制片地区:美国,英国

导　　演:迈克尔·温特伯顿

编　　剧:玛丽安·珀尔,迈克尔·温特伯顿,劳伦斯·科里亚特,莎拉·克里顿,约翰·奥罗夫

类　　型:剧情,战争

主　　演:丹·福特曼,威尔·帕顿,安吉丽娜·朱莉

片　　长:108分钟

上映时间:2007年

主要奖项:第12届金卫星奖(2007年):最佳剧情类女主角提名
　　　　　第20届芝加哥影评人协会奖(2007年):最佳女主角提名
　　　　　第9届青少年选择奖(2007年):最佳剧情电影女演员提名
　　　　　第34届人民选择奖(2008年):最受欢迎独立电影提名
　　　　　第65届美国金球奖(2008年):电影类－剧情类最佳女主角提名
　　　　　第23届美国独立精神奖(2008年):最佳长片、最佳处女作提名
　　　　　美国演员工会奖(2008年):最佳女主角提名

2010年5月17日,星期一,美国首都华盛顿。

8岁男孩亚当·珀尔跟随爷爷、奶奶、妈妈和姑姑等家人来到白宫,他站在时任美国总统奥巴马的右手边,目睹奥巴马签署了以他父亲的名字命名的新法律——《丹尼尔·珀尔新闻自由法案》。

亚当出生时,父亲已不在人世,他从没有见过自己的爸爸。

亚当的母亲玛丽安·珀尔便是电影《坚强的心》中女主角的原型,这部电影正是根据她的同名回忆录改编拍摄的。影片讲述了丹尼尔在巴基斯坦失踪后,同为记者且怀有身孕的

[1] 展江等.正义与勇气:世界百名杰出战地记者列传　1[M].海口:海南出版社,2000:12.

玛丽安千方百计寻找丈夫的故事。

供职于法国广播电台的玛丽安与时任美国《华尔街日报》南亚地区总编辑的丈夫丹尼尔，为了调查一个名叫理查德·雷德的恐怖分子与恐怖组织之间的联系而一路追踪，来到了巴基斯坦南部城市卡拉奇。

2001年1月23日，一个中间人声称有内幕消息要提供给丹尼尔。考虑到安全问题，丹尼尔决定独自赴约。临行前，他让玛丽安自己先吃饭，不用等他。没想到，这一去丹尼尔就再也没有回来。后经证实，他是被当地一个恐怖组织诱捕后斩首的。

从丹尼尔失踪到确认死亡的5周时间里，玛丽安一直在苦苦寻找丈夫的踪迹。丈夫对新闻事业的坚定信念和无所畏惧的精神深深激励着玛丽安，她决定将自己所经历的一切详细记录下来。

丹尼尔失踪时，玛丽安已有6个月的身孕。后来她产下一子，按丈夫生前的愿望，给孩子起名"亚当"。丈夫遇难后，玛丽安将自己的经历出版了一本回忆录——《坚强的心：我的丈夫丹尼尔·珀尔的勇敢人生和死亡》，她希望这本书能帮助儿子了解他从未谋面的父亲。

据统计，在丹尼尔遇害后的5年时间里，又有将近230名战地记者丧生在了履行新闻工作的最前线。[①]

电影中玛丽安一角由好莱坞著名演员安吉丽娜·朱莉饰演，为演好这一角色，朱莉与玛丽安的家庭整整接触了5年时间。不过因为朱莉的名气实在是太大了，以至于有一些影评反而给了她比较负面的评价，认为"朱莉饰演的玛丽安·珀尔这个角色注定在她明星光环下黯然失色，影片阵容盖过表演本身，只因为朱莉是在全世界都有高知名度的巨星，她的光芒过于耀眼，以至于观众无法相信银幕上的她就是玛丽安·珀尔。这对女演员来说，无疑是最为致命的打击"。[②] 由于有这些差评，这部电影的票房不是很理想。但电影虽不卖座，在业内却有着不错的口碑，许多人都认为朱莉完美地演绎了"玛丽安"这一银幕形象，无论是从着装外貌、举手投足还是从心理刻画上，朱莉都与人物原型极为相像，她生动地再现了面临打击却又异常坚强的准母亲的形象，给观众以强烈的视觉感染力。

丹尼尔遇难后，他的父亲于2002年7月17日在《华尔街日报》发表了一封致巴基斯坦人民的公开信，信的题目是《化悲剧为机遇》。在这封信的结尾，丹尼尔的父亲表示，将用全家人收到的社会捐款成立"丹尼尔·珀尔基金会"，以完成儿子的未竟事业——促进世界的了解与和平。基金会成立后，专门设立了"丹尼尔·珀尔新闻奖"，用以培养新闻传播专业的新鲜血液、维护记者的权益和鼓励调查性报道，该新闻奖在西方新闻界有着较大的影响。

① http://www.slrbs.com/yule/dptj/2010-05-25/11447.html.
② 搜狐娱乐.闻雨.《坚强的心》叫好不叫座 "完美朱莉"惹人嫌？[EB/OL].[2007-06-28].https://yule.sohu.com/20070628/n250810429.shtml.

第 26 讲

深喉:神秘的"吹哨人"

> **深　喉**
>
> "深喉"源于英语"Deep Throat",指的是新闻传播活动中匿名的消息来源。
>
> 新闻记者要完成采访报道,就不能没有消息来源。英国学者卡伦·桑德斯将新闻分为两类,一类是"日记式"新闻,既包括可以预先计划和预设的媒介事件,如选举、婚庆和公布通胀指数等,也包括不可预测的突发事件,如地震、海啸、恐怖袭击、灾难事故和杀人命案等;另一类是"非日记式"新闻,往往由那些具有魅力的记者从各种可能的和不可能的渠道——如政府报告、专业图书杂志等——挖掘出来。① 不过,无论是哪一类新闻,记者都必须依靠消息来源获取信息。消息来源指的就是那些向记者提供信息和观点的机构或者个人。美国学者塔奇曼指出,消息来源的地位影响着记者的地位,找什么样的人寻求信息直接影响到记者将获得什么样的信息。②
>
> 在绝大多数时候,媒体都应该、也必须向社会公开消息来源,否则发布的新闻就是无源之水、无本之木,其真实性和客观性将难以让人信服。消息来源有可能是政府的新闻发言人,有可能是某家企业的高管,也有可能是某一个新闻事件的当事人。不过,有一些消息来源却被媒体故意匿名了,这是因为尽管这些消息来源能提供一般人所难以了解到的内幕信息,但假如公开了消息来源的身份,那么他们很可能就会面临来自社会、工作单位以及自身心理上的压力,严重的甚至还可能危及生命安全。因此在这种情况下,媒体就有责任、也有义务为消息来源保密。对于这些匿名的知情者或举报人,我们一般统称为"深喉"。
>
> 其实"深喉"这个词最初出现的时候,与新闻传播活动一点关系都扯不上,它不过是一部美国色情电影的片名。

① 展江.保护消息来源为何如此重要?[J].青年记者,2015(12 上):67-69.
② 龙紫萱.再造事实,用电影媒介演绎调查性报道:谈影片《总统班底》与"水门事件"[J].戏剧之家,2020(32):118.

> 1972年,27岁的美国女子琳达·洛夫莱斯主演了一部叫做《深喉》的情色片,由于这部影片赤裸裸地展现性行为,在纽约首映后便引起轩然大波,即便是在20世纪70年代已经相当开放的美国社会,仍然有许多人难以接受如此低俗拙劣的影片。很快,美国便有23个州禁映这部电影,联邦政府还希望能借助禁映该片来铲除色情电影的市场,于是将5家相关公司和12名演职人员告上了法庭,罪名是携带和传播淫秽电影。
>
> 让联邦政府没有想到的是,当时美国年轻人正沉迷在以"性解放"为名的反文化运动中,他们把成群结队去电影院观看《深喉》当成是对抗传统禁忌的一种反叛行为。一时间,《深喉》竟吸引了一大批观众,有时甚至到了一票难求的地步。联邦政府见状,最终决定以"保护言论自由"和"鼓励文化发展"为借口允许该片公映。
>
> 结果这部拍摄成本仅为2万美元的低俗色情电影,在短短几周内就获得了几千万美元的票房盈利,后来更是在国际市场获利达6亿美元之巨。如今《深喉》已被列入世界经典情色电影之列,该片导演达米阿诺甚至还被称为"改变了美国文化的人"。
>
> 当年美国为何会出现这一咄咄怪事?《纽约时报》曾为此发表评论称:在那样一个年代里,"即使没有《深喉》的出现,也会有其他的色情影片进入市场,无论如何,色情影片都会受到特殊的欢迎;人们就是要看色情片,所以《深喉》是恰逢其时。"①

《总统班底》:赋予"深喉"以传播学意义

电影基本信息

片　　名:《总统班底》(All the President's Men)
制片地区:美国
导　　演:艾伦·J·帕库拉
编　　剧:威廉姆·高德曼
类　　型:传记,剧情,历史
主　　演:罗伯特·雷德福,达斯汀·霍夫曼,杰克·瓦尔登,马丁·鲍尔萨姆等
片　　长:138分钟
上映时间:1976年

① 鲍玉珩,杨潞潞.艺术与性学研究:情色电影的发展[J].中国性科学,2016(10):160.

续表

主要奖项：第 48 届美国国家评论协会奖(1976 年)：最佳男配角奖
第 34 届美国电影电视金球奖：电影类剧情类最佳影片提名
第 49 届奥斯卡金像奖(1977 年)：最佳影片、最佳女配角、最佳导演、最佳电影剪辑、最佳男配角、最佳改编剧本、最佳艺术指导、最佳音响
第 30 届英国电影和电视艺术学院奖电影奖(1977 年)：最佳影片提名

1976 年 4 月,电影《总统班底》在美国上映。

《总统班底》利用电影可以重塑现实的特性,真实再现了《华盛顿邮报》记者卡尔·伯恩斯坦和鲍勃·伍德沃德挖掘"水门事件"真相的过程,带领大众重温了这段惊心动魄的集体记忆。

影片有着纪录片式的质感,基调沉稳而冷静,大量化繁为简的场景完全由"打字""打电话""做笔记"和"实地采访"等新闻活动的镜头串联而成。主演罗伯特·雷德福和达斯汀·霍夫曼都是好莱坞的大牌明星,为演好记者角色,他们不断地与原型人物进行交流,最终成功地塑造了充满职业理想的调查记者的形象。在伍德沃德出版的《秘密线人:水门"深喉"的故事》一书中,他对于达斯汀·霍夫曼扮演的伯恩斯坦赞赏有加,认为霍夫曼"准确地抓住了伯恩斯坦狂热而执着的性格"。[①]

不过在观看这部影片之前,我们还是有必要了解一下美国历史上最臭名昭著的政治丑闻之一——"水门事件"。

"水门"是水门大厦的代称,它坐落在美国首都华盛顿特区的西北部,总共由 4 幢建筑构成,包括一家五星级饭店、一座高级办公楼和两座豪华公寓楼。1972 年美国总统大选期间,民主党全国委员会总部就设在水门大厦内。

当年,时任美国第 37 任总统的共和党人尼克松谋求连任,其竞争对手是由民主党推出的候选人麦戈文。为了获取民主党内部有关竞选策略的情报,6 月 17 日,以尼克松竞选班子首席安全顾问詹姆斯·麦科德为首的 5 个人乔装打扮成管道工,在深更半夜悄悄潜入水门大厦。他们在民主党全国委员会总部办公室安装窃听器并偷拍文件时,被保安发现后报警,5 个人当场被捕。当时没有任何人会想到,就是这样一起"小小的"盗窃案,后来竟被冠以"水门事件"之名,在美国社会掀起了一场前所未见的政治风暴。[②]

第二天,《华盛顿邮报》虽在头版显著位置报道了这一事件,但认为这只是一起单纯的入室盗窃案而已。然而当该报记者伍德沃德来到庭审现场进行采访时,他却敏感地发现了这起盗窃案中的蹊跷,因为在两名嫌疑犯所携带的地址簿上,有一个名叫"亨特"的人备注有"白宫"的字样。直觉告诉伍德沃德:这很可能不是一起普通的刑事案件。此后在报社安排

① 张修智.电影撞新闻:影像中的无冕之王[M].上海:上海书店出版社,2009.
② "水门事件"后,"门"(-gate 后缀)成了丑闻事件的专用后缀,如"拉链门""棱镜门""通俄门"等。

下,他与同样对该案感兴趣的记者伯恩斯坦一起展开了调查,两人下决心要把案件查个水落石出。伍德沃德尤其喜欢刨根问底,他"就像鼹鼠一样,白天挖、黑夜挖"。①

水门大厦

水门大厦是一座位于美国华盛顿哥伦比亚特区西北部的综合楼宇群,始建于 1967 年,包括三栋住宅楼、两栋办公楼和水门酒店。1972 年"水门事件"发生于此,使得该处名声大噪。

为了打消新闻界有关白宫幕僚可能牵涉此案的怀疑,白宫特地安排新闻秘书罗纳德·L·齐格勒发发表声明,称案件只是"一起三流的偷盗行为……总统不可能卷入其中,这很明显"。② 由于受到白宫阻挠,伍德沃德和伯恩斯坦的调查工作虽然进行了好几个月,但一直毫无头绪。显然,仅靠一般性的采访调查已不足以核实他们的推断,也很难再获得更多的内幕消息了。

此时一位神秘人物出现了,他"既能得到争取总统连任委员会的信息,也可以得到白宫的信息。他的身份别人是不知道的。只有在非常重要的时刻他才可以接触"。③ 伍德沃德称此人为"我的朋友",由于当时电影《深喉》正在美国各地热映,报社总编辑霍华德·西蒙斯便给此人起了一个"深喉"的外号,"深喉"的名字也就这样被叫开了。

作为一个极其重要的匿名消息来源,"深喉"对与媒体打交道极为小心谨慎。伍德沃德和伯恩斯坦回忆道:

> "深喉"甚至不打算用电话来约定时间地点。他建议伍德沃德用寓所里的窗帘作为信号,由"深喉"每天进行核查。如果窗帘是拉开的,那么两人就在当天晚上见面。但是

① 汤姆·凯特.三代拍王:《华盛顿邮报》风情录[M].郑国强,朱英璜,钱绍昌,译.上海:上海翻译出版公司,1991:179.转引自:刘其杰.《华盛顿邮报》与水门事件[J].世界历史,1995(2):97.

② 张发青.水门事件与白宫幕僚[J].晋中学院学报,2018(4):70.

③ 卡尔·伯恩斯坦,鲍勃·伍德沃德.总统班底:两个小人物是如何改写美国历史的[M].杨恒达,译.北京:中国工人出版社,2001:72.

伍德沃德喜欢屋子里有阳光,他建议采用一种信号……

当伍德沃德有迫切的事情要问的时候,他就把插着红旗的花盆搬到阳台的后部。在白天,"深喉"会查看花盆是否被搬动。如果搬动了,他和伍德沃德就在大约凌晨2点在一个预先指定的地下停车场见面。伍德沃德会离开他的六楼寓所,走下后楼梯,进入一条小巷……

如果"深喉"提出见面——这是很罕见的——就会有另一种不同的程序。每天早晨,伍德沃德会查看他的《纽约时报》的第20页。报纸是在早上7点以前送到他寓所去的。如果对方要求见面,这一页的页码就会被圈上,同时在这一页靠下一点的角落里,还会画上一个钟的指针,表明约会的时间。伍德沃德不知道"深喉"是怎么拿到他的报纸的。①

《华盛顿邮报》有关"水门事件"的连续报道持续了近两年时间,许多重要文章的线索均来自于"深喉",如前白宫顾问策划和参与了在水门大厦实施的盗窃;实施盗窃的行动经费来自于争取总统连任委员会,并由竞选主管、前司法部部长掌管等等。随着调查的不断深入,尼克松政府中许多与盗窃案有关的人物陆续浮出水面,更有一些证据指向了尼克松本人,其利用总统权力践踏民主的特大政治丑闻被置于光天化日之下,执政遭遇空前的危机。而"深喉"对报社提出的唯一要求,就是要不惜一切代价保密他的真实身份。伍德沃德和伯恩斯坦这两位记者的确信守了承诺,在此后30年的时间里,他们守口如瓶,从未向外界透露这位神秘的"深喉"究竟是何许人也。

因试图掩盖案件真相,1974年7月8日,美国最高法院以8∶0的票数通过了对尼克松不利的裁决。与此同时,报纸也纷纷发表社论,要求尼克松辞职,甚至就连国会也打算启动对尼克松的弹劾程序。

眼看大势已去,尼克松于8月8日11时35分致信国务卿基辛格,宣布将于次日辞职,从而成为美国历史上首位辞职的总统。尼克松辞职后,他与"水门事件"有关的一切罪名均被继任的福特总统无条件赦免,而为他谋取连任采取不法行动的20余名下属则全部被定罪。

1973年5月7日,《华盛顿邮报》因调查"水门事件"的报道而荣获普利策公众服务奖。

"深喉"对美国新闻界产生的影响是巨大的。"深喉"的出现,不仅让《华盛顿邮报》以及伍德沃德、伯恩斯坦这两位记者声名大噪,并最终推动"水门事件"得以水落石出,而且还极大地提升了新闻记者的职业声誉,吸引了越来越多的年轻人投身新闻事业,鼓励着他们不畏权贵,勇敢地挖掘新闻背后的真相。

"水门事件"后,"深喉"成了匿名消息来源的代称,保守"深喉"的真实身份,最大限度地维护"深喉"的人身安全,逐渐成为美国新闻界普遍遵守的一个原则。因为只有严格保护匿名消息来源,才能避免因为爆料而可能给"深喉"带来的伤害,同时也才能够为新闻媒体树立良好的社会形象。

① 卡尔·伯恩斯坦,鲍勃·伍德沃德. 总统班底:两个小人物是如何改写美国历史的[M]. 杨恒达,译. 北京:中国工人出版社,2001:73-74.

《最危险的记者》：他是一个刨根问底的新闻人

电影基本信息

片　　名：《最危险的记者》(The Newspaperman)
制片地区：美国
导　　演：约翰·马乔
类　　型：纪录
主　　演：本杰明·C·布莱德利，卡尔·伯恩斯坦
片　　长：90分钟
上映时间：2019年

美国电影《最危险的记者》的主人公就是在"水门事件"期间担任《华盛顿邮报》执行主编的本·布莱德利，他也是少数几个从一开始就知道"深喉"真实身份的人之一。

作为《华盛顿邮报》的执行主编，布莱德利被称为美国历史上"最危险的记者"。这里所说的"危险"，是指他在自己的新闻生涯中，始终都在与政治强权以及干扰新闻业发展的各种人和事进行着抗争。

《最危险的记者》这部影片真实记录了布莱德利是如何从一个患有小儿麻痹症的波士顿男孩，经过不懈努力，最终成长为20世纪美国新闻界最具开拓精神和影响力的人物之一的。

影片开场白是布莱德利的自述——

> 我遇过很多人说谎，华盛顿有许多人说谎，他们对真相毫不尊重。记者和编辑的工作是报道真相，他们的工作不是放水。成为一个好记者的条件，在于他有多愿意刨根问底。

在"水门事件"中，布莱德利带领同事们"揭露了一起涉及秘密资金、间谍活动、蓄意破坏、肮脏的政治伎俩和非法窃听的政治丑闻。在整个过程中，他们经历了白宫的一再否认，顶住了司法部部长（此人最终入狱）的威胁，承受了独家报道20世纪这一重磅新闻时如坐针毡的感觉"。①

在影片中，揭开"水门事件"黑幕的两位记者之一——卡尔·伯恩斯坦，深情回忆了布莱德利当年是如何顶住压力，支持他们将真相一查到底的：

> 这开启了本的疑问："中情局在打什么主意？他们在进行什么勾当？"我们查看了从

① Marilyn Berger. 本·布莱德利：水门事件报道的幕后英雄[J]. 宋怡秋，译. 新东方英语（大学版），2015(6)：36.

窃贼那里搜出的证据,查阅了几本电话簿后,其中一个项目记载着"W屋——霍华德·亨特",这个缩写只会有两个意思:"妓院"或者"白宫"。猜对了! 我打电话给霍华德·亨特说:"你的名字为什么会出现在闯入民主党总部其中两名窃贼的电话簿上?"电话那头沉默了许久,然后只说了一声:"老天!"他挂上电话就出城了。又猜中了!"白宫资政与窃案人等有关"! 不到48小时,从共和党所谓的"三流窃案",我们追踪到了白宫,并且深入到了尼克松试图赢得连任的核心。但在"水门案"后的六周里,我们仍在乱枪打鸟,到处搜索任何可能透露一线曙光的资讯,浑然不知我们挖掘的是白宫一手策划的大骗局。

我们一点一点地收集故事,知道另有隐情,却又说不出是什么。我们找到了散落的拼图,却不知道该放到哪里,或是否有关联。我们对这起事件的报道增加了,但不知道一则新闻是否与另一则有必要的联系,或许有关,会导向某处,又或许不会。

然后我们就发现了秘密资金,秘密资金引起了讨论:资金是谁在控制? 那些人是谁? 其中的一个人,就是前美国司法部部长约翰·米歇尔。我有米歇尔的电话,我打给他,并告诉他,隔天的报纸会刊出一则新闻,然后我开始念给他听,当我念到"约翰·米歇尔任美国司法部部长时,掌控了一笔秘密资金"时,这时米歇尔说:"真……该死!"就像这样,米歇尔暴跳如雷:"你们要登的这些狗屁早就已经被否认了,要是把这个登出来,凯瑟琳·格雷厄姆①就等着被搞死吧",我打电话给布莱德利,布莱德利说:"他真的这么说吗?"我说:"对",他又问我是否详细记下来了,我说当然,然后他说:"好,全文照登,除了'搞'那个字。把'搞'字拿掉,其他通通登上去。"

作为极少数知道"深喉"真实身份的人之一,布莱德利在"深喉"决定公开真实身份后称赞道:"我认为他为社会做出了巨大贡献。"

2013年11月,时任美国总统奥巴马授予布莱德利总统自由奖章。奥巴马这样评价布莱德利:

(布莱德利)是一位真正的报纸人,他将《华盛顿邮报》转型为美国最出色的报纸之一。在他的管理之下,不断涌现出敢于报道五角大楼文件、曝光水门事件的媒体人。他们说出那些需要被说出的故事——这些故事帮助我们理解世界,也帮助我们更好地相互理解。布莱德利所设定的标准,即诚实、客观、准确报道,激励了许许多多人进入记者这个行业。②

这位颇具传奇色彩的新闻人晚年一直饱受各种疾病的折磨,2014年10月21日,布莱德利在家中去世,享年93岁。

① 凯瑟琳·格雷厄姆即《华盛顿邮报》的老板。
② 胡敏,谭利娅. 华盛顿邮报前总编辞世 曾监督"水门案"报道[EB/OL]. [2014-10-22]. https://world.huanqiu.com/article/9CaKrnJFIr7.

《马克·费尔特:扳倒白宫之人》:他选择了另一种忠诚

电影基本信息

片　　名:《马克·费尔特:扳倒白宫之人》(*Mark Felt：The Man Who Brought Down the White House*)

制片地区:美国

导　　演:彼得·兰德斯曼

编　　剧:彼得·兰德斯曼

类　　型:传记,剧情,历史

主　　演:连姆·尼森,黛安·莲恩,马尔顿·索克斯,艾克·拜瑞豪兹,托尼·戈德温等

片　　长:103分钟

上映时间:2017年

"水门事件"中的"深喉"究竟是何方神圣?

从"水门事件"爆发一直到2005年,在如此漫长的时间里,全世界都在猜测"深喉"的真实身份。有人说"深喉"是当年调查"水门事件"的检察官西尔伯特,也有人说是尼克松总统办公厅主任黑格,还有人说是前国务卿基辛格,更有人大胆推断,"深喉"就是后来担任美国第41任总统的老布什。

实际上,真正知道"深喉"身份的人加在一起也不超过5个,他们分别是:《华盛顿邮报》执行主编布莱德利、记者伍德沃德和伯恩斯坦、"深喉"本人以及他的妻子埃尔·沃尔什。这些人虽然知道"深喉"的身份,却一直保持着沉默,正如伍德沃德所说的那样:

> 我们将这个秘密保守了33年——对于偶然一本书、一个最新的推测或者一项大学研究报告声称已经确定了"深喉"的身份早已司空见惯。每当一位被疑为"深喉"的人——而这样的人有几十个——去世,我们就要巧妙地答复媒体记者打来的询问是否就是这个人的电话。随着"水门事件"相关人士的去世,这份被怀疑者的名单变短了。我们采取了一种苛刻的立场——在"深喉"去世前不作评论。至关重要的是,我们不应该失信于费尔特(即"深喉"),也不应该违反保护秘密线人这一新闻界的原则。①

① 鲍勃·伍德沃德.秘密线人:水门"深喉"的故事[M].魏红霞,刘得手,译.北京:人民文学出版社,2006:170.

2005年5月末,美国《名利场》杂志刊登了一篇由在尼克松总统任内担任联邦调查局副局长的马克·费尔特的律师约翰·康纳的文章,文中引用费尔特的话说:"我就是人们常说的'深喉'。"随后,《华盛顿邮报》发表了伍德沃德和伯恩斯坦的书面声明:"费尔特确是'深喉'。"[1]

电影《马克·费尔特:扳倒白宫之人》可以被视为《总统班底》的"后续报道"。因为这部电影所讲述的,正是《总统班底》没有向观众解密的那位神秘人物——"深喉"马克·费尔特的故事。

影片由美国著名导演彼得·兰德斯曼执导。兰德斯曼并不擅长用所谓出人意料的方式来执导传统的剧情片,他比较喜欢执导那种带有揭秘类型的影片,因此这部电影虽然略显沉闷和严肃,却极具浓厚的写实风格。兰德斯曼没有将镜头聚焦于新闻媒体对"水门事件"的调查报道,而是将重点放在了"揭秘"上。影片用大约90%以上的篇幅,将费尔特作为"水门事件"关键人物所面临的巨大压力呈现在观众面前,让人们得以从费尔特本人的视角对"水门事件"做一次"再回首"。

饰演费尔特的连姆·尼森是好莱坞大牌明星,曾在史蒂芬·斯皮尔伯格执导的电影《辛德勒的名单》中扮演男主角辛德勒,并因此获得了金球奖和奥斯卡金像奖提名。在这部影片中,他以冷静的思考、内敛的气质和从容的外表很好地诠释了"深喉"这个人物。

费尔特于1913年8月出生在美国爱达荷州。从20世纪60年代初开始,他便在位于首都华盛顿的联邦调查局(FBI)总部工作。在局长埃德加·胡佛任内,费尔特官运亨通,一路扶摇直上,到1972年胡佛去世时,他已经成了FBI的第二号人物。此时的费尔特踌躇满志,下决心要做一个能够"保护每一个美国公民的自由权利,决不让恐怖分子利用宪法作恶的人民公仆"。[2]

然而胡佛去世后,尼克松总统却任命了司法部官员帕特里克·格雷为FBI局长,这令费尔特十分不满。在格雷领导下,FBI逐渐卷入尼克松的党派政治活动,这也被费尔特认为是亵渎了FBI的独立精神。因此在"水门事件"发生后,他便主动与《华盛顿邮报》记者伍德沃德和伯恩斯坦取得秘密联系,向他们透露了大量的内幕消息,并指引他们调整调查方向,从而成了美国民众"最熟知的匿名者"。

"水门事件"爆发后,尼克松及其幕僚团队曾一度怀疑费尔特就是"深喉",但又担心一旦惊动了费尔特,他很有可能会向媒体曝出更多的秘密,于是便就此作罢。而费尔特本人,则对所有指认他是"深喉"的说法一概予以否认。1974年,美国时政杂志《华盛顿人》声称费尔特就是"深喉",费尔特不仅拒不承认,还表示要将对方告上法庭,他说:"当时不是我,现在也不是我。"[3]此后,费尔特逐渐消失在公众的视野中。

[1] 王云飞.他把尼克松从总统宝座拉下马[J].文史博览,2009(3):43.
[2] 马克·费尔特.特工人生:"深喉"回忆录[M].信强,白璐,程涛,译.北京:新星出版社,2007:32.
[3] 王云飞.他把尼克松从总统宝座拉下马[J].文史博览,2009(3):45.

费尔特之所以会在30多年后公开身份,主要还是因为家人的反复劝说。在费尔特家人看来,他在"水门事件"中成为"深喉",这是做了一件非常正确的事,理应受到社会的嘉奖,他的外孙尼克·琼斯说:"整个家族都认为我的外祖父马克·费尔特是美国的一个伟大英雄。"①此外也有出于解决家庭经济压力的考虑,正如费尔特女儿所公开表示的那样:"我不想否认,借此赚钱是原因之一。"②费尔特的孙子当时正在法学院读书,家里已欠下10万美元债务,而当秘密公开后,就有书商表示愿意为费尔特出书提供资金。正是在这样的背景下,费尔特才最终决定向社会公开自己"深喉"的身份。

"深喉"——究竟是英雄,是社会的良心?还是叛徒,是无耻的告密者?这的确是一个交织着伦理与法律的问题。

有学者一针见血地指出了"深喉"所面临的各种困境,比如,"深喉"提供的消息来源往往是单一性的,很难被复制效仿,也不具有可持续性。《华盛顿邮报》对"水门事件"的报道不过是一个特例而已,如今已有越来越多的媒体严格规定记者、编辑不能采用仅来自单一消息来源的新闻了。而且"深喉"还会带来另一个问题,"如果媒体被诉名誉侵权,为了自辩是否让匿名消息来源公开出庭作证?……原本匿名的证人公开出庭将招致难以预测的风险和后果,即便线人自愿放弃匿名身份,这种后果仍然令有责任感的媒体人担忧和煎熬"。③

不过更多学者则肯定了"深喉"存在的价值和意义,认为"'深喉'的忠诚冲突和道德争议反映了当今社会人之存在的多向性和复杂性。'深喉'选择了一种或多种忠诚,却也违背了另一些忠诚,他们对更为上位和更为抽象道德准则的奉守和践行展示了人类超越'小我'的可能性,但'小我'法则似乎更为现实,更为切骨,使他们陷入矛盾和困惑之中"。④

作为一种历史性存在,"深喉"在人类的新闻传播活动中确实具有不可忽视的符号意义。因为只要还有黑幕,只要人们的道德良知尚存,只要新闻作为社会发展"记事本"的基本功能还在,"深喉"就不可能消失,它一定还会出现在历史发展的某个关键时刻,然后重重地擂响震撼人心的鼓点。

① 展江.保护消息来源为何如此重要?[J]青年记者,2015(12):68.
② 董伟建,夏冬梅.浅谈媒体公信力与线人制度的构建:美国"深喉"事件及"亵渎《古兰经》"事件对中国媒体的启示[J].中南民族大学学报:人文社会科学版,2005(11):146.
③ 展江.保护消息来源为何如此重要?[J]青年记者,2015(12):69.
④ 李春城."深喉"的忠诚冲突及其道德争议[J].中共浙江省委党校学报,2009(4):123.

《对话尼克松》:为"深喉"添加一个注脚

电影基本信息

片　　名:《对话尼克松》(Frost/Nixon)
制片地区:美国
导　　演:朗·霍华德
编　　剧:皮特·摩根
类　　型:剧情
主　　演:麦克·辛,弗兰克·兰格拉,凯文·贝肯,山姆·洛克威尔,马修·麦克费登
片　　长:122 分钟
上映时间:2008 年
主要奖项:第 81 届奥斯卡金像奖(2009 年):最佳影片奖、最佳导演、最佳男主角、最佳改编剧本、最佳剪辑提名
　　　　　第 66 届美国金球奖(2009 年):剧情类最佳影片、剧情类最佳男主角、最佳导演、最佳编剧、最佳配乐提名
　　　　　第 62 届英国电影和电视艺术学院奖(2009 年):最佳影片、最佳男主角、最佳导演、最佳剧本改编、最佳剪辑、最佳化妆和发型提名

2008 年,跻身"好莱坞最赚钱的三大导演"[①]之列的朗·霍华德拍摄完成了他"人物传记三部曲"之一的《对话尼克松》[②],这部电影算是给"深喉"的传奇故事添加了一个颇有意味的注脚。

尼克松已于 1994 年 4 月去世,霍华德为何要在尼克松去世十多年之后,突发奇想要给他拍摄一部电影呢?霍华德解释说,这是因为他曾长期受到"水门事件"的影响所致:

> 一方面,1977 年时,我正处在服兵役的年纪,尼克松终止了征兵,所以我喜欢他;但另一方面,我感觉到他确实在拖延越战,我质疑他在社会问题上的做法,当然"水门"事件让我感觉被彻底出卖了。[③]

自打从白宫引咎辞职后,尼克松便一直在公众和媒体面前保持沉默,他既没有对"水门事件"做过任何评价,也没有表示过任何忏悔。《对话尼克松》这部电影讲述的就是 1977 年

[①] 另外两位导演分别是史蒂芬·斯皮尔伯格和罗伯特·泽梅克斯。
[②] 另外两部电影分别是《美丽心灵》和《铁拳男人》。
[③] 吴琼. 朗·霍华德的密码[J]. 电影艺术,2009(6):131.

夏,尼克松首次接受英国脱口秀主持人福斯特访谈的故事。

在影片结尾,霍华德借剧中角色赖斯顿之口对福斯特说出了这样一段话:尼克松"显然未能如他极度渴望的那样恢复名誉……他留给人们最久远的遗产,是如今任何政治丑闻都会立刻被称作什么什么'门'"。这,恐怕也是霍华德在拍摄这部电影时所想要表达的主题之一吧。

据说,为了保证电影的真实性,影片中的许多场景都是在实地进行拍摄的,比如尼克松在圣·克莱门特的宅邸、福斯特下榻的贝弗利·希尔顿旅馆套房等。得益于天才导演霍华德的倾情投入,这部电影被美国影评人公认为是2009年度最好的一部政治电影,该片的全球票房也累计达到了2700万美元。

第27讲

狗仔队:搜刮名人八卦

狗 仔 队

"狗仔队"是指那些专门跟踪拍摄和报道知名人士八卦新闻的从业者。

所谓"知名人士",指的是那些在一定范围内或在某个领域里有一定知名度的人。知名人士是一个比较特殊的群体,因为他们的隐私常常会与社会的公共利益或公共信息等联系在一起,由于"明星富豪这些所谓社会名流享受着建构于媒介报道之上的巨大利益,自然需要相应付出个人隐私的代价……至于那些关乎社会公共生活和社会公共利益的公众人物,很多时候,大众媒介和因此可能引发的公众舆论,是现代民主社会十分重要的制衡机制,因此,公众对其行为的关注,哪怕是对其个人行为的过度关注,也同样具有保障公众利益前提下的合法性"。正是基于这一认识,"媒介满足公众'知'的权利,无论是出于对社会公共利益的关注,还是出于对大众文化趣味的追随,'狗仔队'的存在都无可厚非"。[①]

知名人士的隐私权与公众的知情权之间,始终都存在着诸多难以调和的矛盾。这是因为一方总想把自己"捂"得更严实一些,而另一方却总想知道得更多一些。那么,这两者之间的平衡究竟应该如何把握呢?这确实是一个很难拿捏的问题。不过有一些基本规则媒体还是应该遵守的,比如报道的内容是真实可信的,并且记者获得这些内容的手段也是合法合规的。否则,记者就丧失了自己的职业操守,媒体也就出卖了自己的职业尊严。

狗仔队作为一份职业于1958年在意大利首次出现。当时意大利的通俗报刊业发展得很快,"他们以'一张照片比一千字更有表现力'为号召,刊登引人注目的新闻、照片。与许多大报发行量停滞不前的状况形成鲜明对比的是,60年代中期各类周刊的人均拥有量达33份,创下了欧洲纪录'"。[②] 这些通俗报刊之所以能够大发展、大繁荣,与狗仔队的出现是密不可分的。

① 陆晔."谁"是谁?:公众人物、隐私、"狗仔队"和媒介边界[J].书城,2006(7):13.
② 谷雨.新闻工作者的异类:世界各地的"狗仔队"[J].新闻记者,2006(7):22.

> 狗仔队的意大利文 Paparazzi 是意大利姓氏 Paparazzo 的复数形式。"狗仔队"一词为何会与姓氏挂上钩呢？这是因为在20世纪五六十年代，意大利报纸杂志的编辑们对于知名人士在影楼所拍的那些"标准照"已越来越感到厌烦，于是一个名叫 Pignor Paparazzo（皮格诺·帕帕拉佐）的摄影师便与同事一起，潜伏到达官贵人经常光顾的罗马著名茶座 ViaVeneto 去偷拍名人隐私，他们成功地偷拍到被驱逐到意大利的埃及国王法鲁克在罗马韦内托大道掀翻桌子、已婚男演员与年轻女明星鬼混的照片，一经刊出便大受读者欢迎，从而一举成名。由于这些极富话题性的照片在通俗报刊上很有市场，许多报纸也都来向皮格诺·帕帕拉佐订购。这样一来，摄影师们便不再追求为名人们拍摄僵化呆板的"标准照"，而更热衷于拍摄他们那些未经修饰的真实形象。
>
> 1960年，意大利著名导演费德里柯·费里尼以皮格诺·帕帕拉佐为原型，拍摄了电影《甜蜜的生活》。这部电影创造了一个专门偷拍名人隐私、名叫"Paparazzo"的银幕形象。由于题材新鲜，电影大卖，Paparazzi 一词也很快变得家喻户晓，并成了"跟踪、偷拍"的代名词。

《甜蜜的生活》：他是"狗仔队"的祖师爷

电影基本信息

片　　名：《甜蜜的生活》(La Dolce Vita)

制片地区：法国，意大利

导　　演：费德里科·费里尼

类　　型：剧情，爱情

主　　演：安妮塔·艾克伯格，马塞洛·马斯楚安尼

片　　长：174分钟

上映时间：1960年

主要奖项：第13届戛纳国际电影节(1960年)：金棕榈奖
　　　　　第4届意大利大卫奖(1960年)：最佳导演
　　　　　第34届奥斯卡金像奖(1962年)：最佳服装设计(黑白)，最佳导演、最佳原创剧本、最佳艺术指导(黑白)提名

《甜蜜的生活》是由有着"造梦大师"之称的费里尼执导的一部爱情电影,1960年2月上映。正是因为有了这部电影,"狗仔队"一词才被纳入新闻传播学的范畴。

马鲁吉罗一心想成为一名小说家,然而老天不遂人愿,他终究是罗马城内一名三流的记者。为了挖掘名人丑闻,马鲁吉罗整天在欢场鬼混,终于在不知不觉中陷入沉沦、放纵的糜烂生活而无法自拔。

马鲁吉罗的情妇元玛是一个占有欲很强的女人,并且还曾为他自杀过,元玛的这份爱,让马鲁吉罗背负了沉重的精神压力。

马鲁吉罗还有一个比他年长的好友斯泰那,斯泰那有一个美丽的妻子和两个儿子,家庭生活幸福美满。马鲁吉罗通过斯泰那一家的交往重新思考起生活的意义,于是他开始了文学创作。但后来斯泰那却不明不白地自杀了,马鲁吉罗突然失去了精神依靠,又重新过起了当初那种奢侈浮华的生活。

影片对不良记者利用媒体谋取私利的行径给予了辛辣的鞭挞,而"油条"记者马鲁吉罗就是一个典型的"狗仔"。对于他来说,"新闻既无任何神圣性可言,也没有什么底线需要遵守。在他看来,新闻不过是一颗摇钱树而已。多年来,从这棵树上,他为自己摇下了尘世中人们前仆后继追求的东西:名声、女人、金钱"。①

在一场家庭聚会上,马鲁吉罗与男女宾客之间的一段对话表明:只要是为了钱,他什么瞎话都能编出来——

女宾客:打扰了,你(指马鲁吉罗)以前不是个作家吗?

马鲁吉罗:我脱离了新闻业和文学创作,然后从事出版业,我非常高兴地要说,为了生存,什么都可以拿来写。

女宾客:你们听听他写的东西,"他有着希腊人的轮廓,却长着一张酷似美国影星保罗·纽曼的脸"。马鲁吉罗,你可真是个可怜虫。

马鲁吉罗:听着,难道你不会为了一个采访而不顾代价吗?你想我为你写点什么吗?

女宾客:我可不想自毁前程。

男宾客:给你30万里拉,你会怎样在你的文章里描写我?

马鲁吉罗:你是马龙·白兰度(著名演员)再世。

男宾客:40万呢?

马鲁吉罗:你是约翰·巴利摩(著名演员)。

男宾客:100万呢?

马鲁吉罗:那先把钱给我吧。

① 张修智.电影撞新闻:影像中的无冕之王[M].上海:上海书店出版社,2009:42.

由于这部电影的故事情节与当时意大利社会整体的保守风气相抵触,影片在试映时就被媒体冠上了"道德沦丧"的恶名。没想到的是,这样的"恶名"不但没有毁掉影片,反而为影片打了一个很好的广告。

《甜蜜的生活》不仅收获了很高的票房,而且片名"La Dolce Vita"(即"甜蜜的生活")后来还成了一个"意大利式的、很难形容的生活哲学"的代名词,并被作为一种文化现象而载入了当代西方文化史,甚至在许多意大利的商品上也能找到它的踪影。

导演费里尼于1920年1月出生在意大利北部里米尼海港一个中产阶级家庭,他年轻时曾涉足媒体圈,为报纸专栏和脱口秀节目写过稿,为广播剧和电影做过编辑,他还画过漫画。1945年,费里尼协助意大利新现实主义电影的开山祖师罗伯托·罗西里尼执导了电影《罗马,不设防的城市》(Roma, Città aperta),这段经历也让费里尼跻身于新现实主义电影的得力干将之列。费里尼先后5次获得奥斯卡金像奖,他执导的电影以混合了梦境和巴洛克影像的独特风格闻名于世。1993年10月,费里尼病逝,意大利为他举行了国葬,联合国教科文组织还专门铸造了费里尼勋章来加以纪念。

《狗仔队》:疯狂追拍酿成人间惨剧

电影基本信息

片　　名:《狗仔队》(Paparazzi)
制片地区:美国
导　　演:保罗·艾巴斯卡
编　　剧:弗瑞斯特·史密斯
类　　型:剧情,动作,犯罪
主　　演:科尔·豪塞,梅尔·吉布森,马修·麦康纳
片　　长:84分钟
上映时间:2004年

电影《狗仔队》由美国著名电影人梅尔·吉布森担任制片。

吉布森1956年1月出生于美国纽约州,中学毕业后,他考取了澳大利亚悉尼国家戏剧艺术学院,大学毕业后便涉足影坛。1995年,吉布森自编、自导、自演了电影《勇敢的心》,这部描绘13世纪苏格兰民族英雄威廉·华莱士辉煌奋斗史的史诗般影片,为他赢得了5项奥斯卡金像奖,并使他一举成为好莱坞最顶尖的电影巨星之一。

在一次好莱坞晚宴上,吉布森和宾客闲聊时谈起狗仔队,狗仔队的无孔不入和八卦新闻

让诸多影视明星无不发出阵阵感慨,这却让吉布森兴奋不已:"这是一个多么好的电影题材啊,我要拍一部这样的电影。"于是他找来自己信任的编剧弗瑞斯特·史密斯,《狗仔队》的剧本就这样诞生了——

泊·莱拉米是好莱坞炙手可热的动作片大腕,他拥有所有男人梦寐以求的一切——美丽的妻子、可爱的儿子以及海边的别墅。但他万万没想到的是,这些都会因为"狗仔队"而在瞬间被化为了乌有。

刚开始,莱拉米并不在意狗仔队窥探自己的私生活,因为他知道这是他作为公众人物所必须付出的代价。后来,有4个"狗仔"将镜头对准了他的妻子艾比和儿子扎克,并频频将母子俩的照片刊登在一份廉价小报——《狗仔报》的封面上。莱拉米恳求"狗仔"们能减少对妻儿的曝光,但所有的尝试都没有起到任何效果。忍无可忍之下,愤怒的莱拉米挥拳揍倒了其中一个名叫雷克斯的"狗仔"。然而"狗仔"们针对他家人的骚扰不仅没有减少,而且他本人还因使用暴力而被"狗仔"起诉到了法庭。

此事过后,"狗仔"们变得有恃无恐、更加猖狂。为了拍得一张照片,深夜里"狗仔"们与莱拉米在公路上展开了追逐。被逼无奈的莱拉米为躲避闪光灯和镜头,只得载着妻儿一路狂奔,终于酿成一起严重的交通事故:艾比重伤不治而死,6岁的扎克身负重伤,陷入重度昏迷。

负责处理此案的洛杉矶警探伯顿虽然对莱拉米的陈述深信不疑,但由于缺乏证据,他无法对这些"狗仔"立案。绝望中,莱拉米决定采取非法手段展开报复,他要让那些无良的"狗仔"为自己所遭受的痛苦付出代价。

其实,类似莱拉米这样的遭遇不仅只出现在电影里,在现实生活中,狗仔队因为窥探隐私、炒作八卦绯闻而酿成悲剧的事件也时有发生,其中尤以英国王妃戴安娜之死最为典型。

1997年8月31日凌晨,在法国巴黎阿尔马桥隧道内,一辆黑色奔驰以时速180千米的速度猛烈撞上一根水泥柱子,车辆被撞得面目全非,车内4名乘客中两人当场身亡,另有两人被送医救治。在送医救治的两人中,其中一位就是大名鼎鼎的英国王妃戴安娜。两小时后,医院宣布戴安娜经抢救无效死亡。在车祸发生前后,有狗仔队驾驶汽车和摩托车尾随追拍。

戴安娜死后,媒体刊登了她生前对狗仔队表达的不满:"自从十二年前我开始成了公众人物以来,我就理解传媒对我的一举一动都有兴趣,他们的注意力将无可避免地同时集中在我的公、私生活上,但我并未意识到这种关注的威力有多大。"在与埃及富豪、花花公子多迪·法耶兹的恋情被曝光后,戴安娜抱怨道:"谁会要我呢?我绯闻缠身,无论谁与我共进午餐,他们都会得到同样的结局:报纸会把他的一切都抖出来,而摄影记者也会在他家的垃圾箱旁守候"。[1]

[1] 王剑平,曾阳,卫唯.是"狗仔队"杀了戴安娜吗?[J].新闻记者,1997(11):39.

2007年，曾是小报《世界新闻》编辑的皮尔·霍尔公开承认，他们确实是戴安娜死亡的直接凶手，"如果那些'狗仔'们不跟踪戴安娜，她的车不会突然加速，也就不会有后来发生的悲剧"。[①]

2008年4月8日，英国法院陪审团以9∶0做出裁决，认定戴安娜之死是一起严重的谋杀案，狗仔队应对此承担责任。此前法国有关部门在对该事件进行调查后，曾认定狗仔队对戴安娜之死没有责任。

狗仔队搜集名人隐私的能力确实是很多记者难以比拟的，他们往往能够连续蹲守在目标人物附近长达数周、甚至是数月的时间。不过凡事皆有其"度"，这种"敬业"精神虽然不能不让人佩服，而一旦走火入魔，却有可能酿成悲剧，害人害己。

《独家新闻》："狗仔"有真诚也有无奈

电影基本信息

片　　名：《独家新闻》(SCOOP!)
出品时间：2016年
制片地区：日本
导　　演：大根仁
编　　剧：大根仁
类　　型：剧情，悬疑
主　　演：福山雅治
片　　长：119分钟
上映时间：2016年
主要奖项：第59届蓝丝带电影奖(2017年)：最佳男配角，最佳影片提名
　　　　　第40届日本电影学院奖(2017年)：最佳男配角提名

在不少人眼中，狗仔队似乎是一个不怎么受人待见的职业，他们时而像侦探，时而像英雄，时而又像是玩世不恭的混蛋。他们不分昼夜，沉迷于追逐名人的各种花边新闻，那么他们内心究竟又在想些什么呢？有"鬼才导演"之称的日本导演大根仁执导的电影《狗仔队》，就将聚光灯投向了一位名叫都城静的"狗仔"身上。

[①] 任宛诗. 论新闻伦理对新闻活动的制约[J]. 西部广播电视，2015(19)：49.

人到中年的都城静曾是一位拍过很多精彩照片的优秀摄影师,然而辉煌终究只属于过去,眼下他不过是一家八卦杂志的"狗仔"而已。因为嗜酒如命,又欠下别人一大笔钱,都城静每天都过着浑浑噩噩的生活。

都城静的前女友、八卦杂志副主编定子,让他与新入行的女记者行川野火搭档,专门去挖掘明星的丑闻,并承诺会以高价买下他们偷拍到的照片。不料第一次行动,野火就差点闯出祸来。在此后的采访过程中,野火也一直是状况频出,常常需要由都城静来帮忙来收拾烂摊子。

经过一段时间的磨合后,都城静和野火逐渐有了默契,他们屡屡拍到独家猛料,杂志销量也连创新高。与此同时,两人也碰撞出了爱的火花。

定子希望都城静能重返一线摄影记者的行列,并期待他能弄出真正的大新闻。影片的结尾是悲剧性的:都城静被人开枪打死了,而他也成了一条大新闻中的主角。

"都城静"由日本著名演员福山雅治饰演,在他的精彩演绎下,一位外表猥琐邋遢、内心却不失真诚的"狗仔"形象给观众留下了深刻印象。

影片中都城静的偶像是举世闻名的战地记者罗伯特·卡帕[1],他从小就渴望长大后能成为像卡帕一样的战地摄影师。只是没想到的是,人到中年的他却要整天混迹于酒店和夜总会里,抓拍的镜头除了胸就是屁股。影片中有一段都城静与野火的对话,听了让人五味杂陈——

都城静:这是我的第一台相机,模仿卡帕才买的。

野火:卡帕?

都城静:罗伯特·卡帕,是世界闻名的战地摄影师、战地摄影记者。怎么了?

野火:感觉和你很不搭。再说了,这种梦想不是很老套吗?

都城静:是很老套,没错。这是卡帕最有名的照片[2],这是我中学时从图书馆偷的,那些写一堆字的书就读不下去。偶然翻到这本书,看到了这张照片……

野火:还是中学生的静少年,看了这张照片立志要当摄影师,对吧?

都城静:嗯……算是契机吧。后来真的成了摄影师,但是到头来也没上战场去,也没拍到什么好照片,这25年只是追着人家的屁股跑。说到底,自己究竟是不是真的想当摄影师,也已经搞不清楚了。

野火:那你原本想成为什么人呢?

都城静:只是想着,总有一天能成为某个人而已吧。结果,我也只会拍照罢了。

[1] 罗伯特·卡帕(1913—1954):匈牙利人,20世纪著名的战地摄影记者。

[2] 指卡帕拍摄的《共和国战士之死》。1936年到1939年,卡帕前往西班牙采访西班牙内战,在科尔多瓦前线拍摄到支持共和的"忠诚者民兵"组织战士被击中的瞬间,这张照片被命名为《共和国战士之死》,卡帕因这张照片而一举成名。

共和国士兵之死

罗伯特·卡帕是20世纪最著名的战地摄影记者之一。1936年7月在西班牙内战前线,西班牙共和国部队一名士兵在跃出战壕准备冲锋的瞬间中弹倒地,卡帕抓拍了这张名为《共和国士兵之死》的照片,这张震撼人心的照片也成了全世界最著名的战地照片。卡帕有一句名言流传很广:"如果你的照片不够好,那就是你距离前线不够近!"1954年5月25日,他在越南采访第一次印支战争时误入雷区,踩中地雷后被炸身亡。

每个人都有自己的理想,然而斗转星移,时过境迁,一些人后来没能守住自己的理想,也就在不知不觉中失了初心。"狗仔"都城静如此,我们许多人不也一样吗?

第 28 讲

读报人:新闻的摆渡者

读 报 人

"读报人"——顾名思义,就是"为别人读报的人"。

自从近代报纸出现之后,"读报"便成了生活在下层或者居住在偏远闭塞地区的民众了解世界、获取新知的重要渠道之一。由于这些民众的文化水平普遍有限,而且还要整日辛苦劳作以维持生计,他们有可能是因为经济窘迫而无钱买报,也有可能是即便买了报纸,也因为不通文墨而理解不了报上刊登的新闻内容。

以19世纪末的晚清社会为例,当时那些生活在底层的民众,"你劝他花钱买报看,他是不肯的,就是买报看的,也不能买得许多",况且"识字十人中只好得一人,此书纵然浅显,也要识得字,才念得过"。① 类似的现象,在世界上许多国家都曾经出现过。

正因为如此,"读报"便成了一份特殊的职业。尽管这份职业只是在某些特定的历史环境下才会出现,并且存在的时间也非常短暂,但作为新闻的"摆渡者","读报人"开启民智的功劳无论如何也是要记上一笔的。

① 刘秋阳.清末启蒙运动中的阅报讲报活动[J].黑龙江史志,2008(18):15.

《世界新闻》：他把"世界"带到民众面前

电影基本信息

片　　名：《世界新闻》(News of the World)
制片地区：美国
导　　演：保罗·格林格拉斯
编　　剧：卢克·戴维斯
类　　型：剧情
主　　演：汤姆·汉克斯，海伦娜·泽格尔
片　　长：118分钟
上映时间：2020年

电影《世界新闻》说的是一位美国"读报人"的故事，故事发生在南北战争结束5年（1870年）后的得克萨斯州北部地区。

经历了三场大仗的杰弗森·凯里·基德上尉退伍后，靠着游走四方、为下层民众"读报"为生。他每天起床后做的第一件事，就是从各种报纸上搜罗民众感兴趣的新闻。到了晚上，他再以每人一角钱的价格将这些新闻读给民众听，告诉他们最近世界上都发生了哪些有意思的事情。无论严寒酷暑、刮风下雨，基德总是怀里揣着防水的报夹，骑着马从北德州的一个城镇辗转到另一个城镇，去给不同的人们"读报"。

一天，基德在前往某个小镇"读报"的途中，偶然遇见了一个名叫乔汉娜的10岁小女孩。6年前，乔汉娜的家人被当地印第安土著部落杀害，而她自己则被该部落掳走并收养长大。基德决定将这个对陌生世界充满敌意的小女孩护送回她的家乡。在危机四伏的护送过程中，一个包含了家庭、责任、荣誉和信任的故事就这样展开了。

这部电影以"读报"为切入点，将美国南方厚重的历史和文化因子注入一个原本有些西部牛仔风格的故事里，让观众在观影时感到既紧张刺激，又能有所回味。

当时北德州许多地方交通极为不便，与外界的通讯联系也比较闭塞，像基德这样的"读报人"的到来，给那里的人们带来了精彩的"外面的世界"，正如电影开始时基德在"读报"前所说的开场白——

晚上好，女士们、先生们！

很高兴再次来到威奇托福尔斯，和诸位一起，我是杰弗森·凯里·基德上尉，我今晚为大家带来这个美好世界的各地新闻。

现在，我知道这里是什么样的生活，从日出劳作到日落，没有时间看报纸，你们说对吗？让我帮你们读吧。也许，在今晚，我们可以逃避烦恼，听听这个世界正在发生的巨大变化。

基德不仅为人们"读报"，他还为人们"讲报"。这部影片特别强调基德向民众宣讲美国宪法第十五修正案的情节，该修正案规定："合众国公民的投票权，不得因种族、肤色或曾被强迫服劳役而被合众国或任何一州加以剥夺或限制。"。这一情节不仅与影片所设定的南北战争刚刚结束的故事背景相吻合，而且也给基德的"读报"活动赋予了开启民智的意义。

影片高潮发生在伊拉斯县的杜兰德镇。

当时，称霸一方的恶棍法利命令基德去为当地百姓读由他编辑和出版的报纸。但在基德看来，法利的报纸所刊登的内容并不是什么新闻，于是他自作主张地读了其他报纸上的新闻，其中有一条"矿井之下与死神搏斗的矿工"的报道，让百姓们懂得了不应屈从命运的安排，而应努力用自己的双手去改变命运的道理。基德这一做法引起法利一伙的不满，混乱之中，法利的手下约翰·凯利将法利给打死了。从此，这里的百姓再也不用寄人篱下了，他们开始了崭新的生活。

这就是新闻的力量，这也是"读报人"这份职业给劳苦大众带来的改变和希望。

这部电影是根据美国作家波莱特·吉尔斯的小说《来自世界的消息》改编拍摄的。吉尔斯是一位极具美国西部精神的女作家，她很擅长写作与南北战争有关的历史小说，尤其是关于那个时期德州的故事，因此人们亲切地称她为"真正的德州人"。吉尔斯曾在加拿大多伦多工作和生活了许多年，她用10年时间帮助安大略省和魁北克省北部的土著居民建立了一个用当地语言播报新闻的调频电台。吉尔斯创作"基德"这个人物的灵感来自她的一个朋友，这位朋友的先祖曾在北德州的城镇中做过"读报人"。

电影中"基德"的饰演者汤姆·汉克斯是好莱坞最具影响力的男演员之一，他曾两次获得奥斯卡金像奖最佳男主角奖。影片中，汉克斯总是身穿一件体面的黑色长礼服，下摆及膝，单排系扣，再搭配一件背心和一件微微泛黄的精白棉布衬衣，戴一条黑丝领结和一顶低筒丝礼帽，"读报人"基德的形象就这样栩栩如生地呈现在了广大观众面前。

后　　记

　　本书为安徽省2020年度高等学校省级质量工程教学研究一般项目"新闻学专业应用型课程'虚拟情景'影视化教学模式研究"成果之一。本书由"安徽省宣传文化领域（新闻类）拔尖人才"项目资助出版。本书配图均由笔者绘制。

　　近年来，为改变高校新闻与传播专业基础理论课教学长期存在的不生动、不形象、学生参与感不强等状况，笔者在给本科生及新闻与传播专业学位研究生进行课堂教学时，尝试采用了基于"新闻电影"的"虚拟情景"影视化教学模式作为辅助。由于该模式较好地调动了学生理论学习的积极性，进而引导他们积极参与课堂的教学过程，因此很受学生欢迎，本书就是在这些年授课讲义的基础上修改和增补而成的。本书出版后，当然并不仅限于作为课堂理论教学的延伸读物，如果能为提升全民媒介素养助上一臂之力，那更是笔者所乐见的。

　　本书能够顺利出版，首先要感谢安徽师范大学新闻与传播学院执行院长马梅教授，副院长赵昊教授、秦枫教授，以及杨柏岭教授的长期关心、支持与指导，同时也要感谢中国科学技术大学出版社领导和编辑的认真负责与润色把关。

<div style="text-align:right">
朱晓凯

2023年8月22日于芜湖碧桂园有趣斋
</div>